Sound & music 05

好萊塢實務大師 **DAVID SONNENSCHEIN**

影視聲音設計

Sound Design
The Expressive Power of Music, Voice, and Sound Effects in Cinema

大衛・索南夏因 David Sonnenschein 著
林筱筑、潘致蕙 譯

U0032086

推薦序

米奇 · 科斯汀 Midge Costin

美國電影音效剪輯公會（Motion Picture Sound Editor，MPSE）成員
南加州大學電影藝術學院教授／聲音部門主任

第一次遇到大衛時，我倆都是南加大電影藝術研究所的學生，那年他的畢業作品獲得了 MPSE 金膠卷獎（Golden Reel Award）中的最佳音效。將近二十年後我們才再度相遇，那竟讓我經歷了一場啟迪人心的熱切討論，主題是視覺媒體當中的聲音創意潛能。

在重逢之前的數十年中，大衛持續拓展他的作家、製片與導演事業，我則成了好萊塢的音效剪輯師（作品包括《赤色風暴》〔Crimson Tide〕、《絕地任務》〔The Rock〕、《世界末日》〔Armageddon〕），並擔任南加大聲音部門主任。在得知大衛將他關於聲音的創意方法與折衷理論集結成書時，我欣喜萬分。大衛身兼音樂家及電影工作者的獨特經驗，及其在心理聲學、人聲、格式塔心理學（Gestalt psychology）領域的造詣，無論對勤勉的學子還是業界人士來說都大有助益。

身為電影長片的音效剪輯師，我有幸跟好萊塢最優秀的聲音剪輯師共事。然而，我漸漸發現在多數時候，聲音的創意潛能並未充分發揮，為此我愈發沮喪。當南加大邀請我回母校任教，我馬上抓住機會，想藉此告訴未來的導演、製片、編劇等各個崗位的新星該如何善用聲音。在南加大電影系，我們提供學生最頂尖的器材與設備，讓他們「從做中學」。在人人都有機會真正拿起一組器材與說明書來學習「操作方法」的年代，最重要的資源其實是擁有豐富業界經驗的教職員團隊，以及他們激發學生潛質的能力。許多當今電影圈最優秀的聲音設計師都畢業於南加大：沃特‧莫屈（Walter Murch）、班‧伯特（Ben Burtt）、蓋瑞‧雷斯同（Gary Rydstrom）等人，族繁不及備載。他們不約而同將自身的成就歸功於當時鼓勵學生勇敢去探索、實驗與創作的系主任三浦教授（Ken Miura）。

我的學生經常帶著劇本或影片素材來找我，想知道該從哪裡著手處理聲音。這正是大衛這本書的價值所在，它以前所未有的方式，帶領讀者踏上聲音創意與實驗的旅程。我認為，這本書的內容介於米歇爾‧希翁（Michel Chion）的研

究與《創作，是心靈療癒的旅程》（The Artists Way）這本書之間。《影視聲音設計》以敘事的角度探索聲音，幫助讀者針對自己的影片創造出特有的聲音。

　　大衛按部就班的聲音設計方法並非電影工業的常規，但這也是為什麼這套方法足夠新穎的原因。我最愛不釋手且深受啟發的部分是那些我所敬重的聲音設計師訪談；我發現自己不知不覺中在訪談的頁面做滿記號，好將內容分享給我的學生。趕快翻開這本書，開始動手創作和設計聲響吧！

編按：

米歇爾‧希翁（1947-　），法國具體音樂（Musique concrète）作曲家與電影聲音理論家，曾任巴黎第三大學電影與視聽研究院（Institut de Recherche sur le Cinéma et l'Audiovisuel）副教授，致力於發展媒體聲音與影像關係的理論系統。希翁著作多本重要的音樂與電影意象解析書籍，包括《電影中的聲音》（The Voice in Cinema，1982）、《視聽：幻覺的建構》（Audio-Vision: Sound on Screen，1991）、《電影，一種聲音藝術》（Film, A Sound Art，2003）等。他架構了獨樹一格且龐大的音像理論與分析體系，將乏人聞問的電影聲音與音樂帶入近代電影研究的範疇之中。

《創作，是心靈療癒的旅程》（The Artists Way）是一本以創意為主題的經典暢銷書，作者茱莉亞‧卡麥隆（Julia Cameron）引導許多在創作路上遭遇瓶頸的作家、演員、舞者、導演、作曲家展開與自我的對話，進一步挖掘創意的泉源。

目錄

第5章
音樂之於人耳......97

第6章
人聲......123

第7章
聲音與影像......139

前言
聲音設計師的誕生

是什麼原因讓人嚮往成為一名聲音設計師？是音樂家跨界玩轉影像？是深受《神力漫畫》（whiz-bang cartoon，編按：1919 年由西班牙裔美國人威爾福‧福西特〔Wilford Fawcett〕創辦的幽默漫畫，全名為《比利船長的神力大爆炸》〔Captain Billy's Whiz Bang〕，在二〇至三〇年代間廣受歡迎）影響的青少年？還是想要抒發創意的孤僻科技迷？原因可能千奇百怪，而每一種情況都孕育著能夠綻放奇特花朵的肥沃種子。

不同的人生經驗是如何匯流到聲音設計這條路，我的個人故事或許能透露出一些端倪。我八歲開始學習吹奏單簧管，經常在交響樂團或室內樂團穿梭演出；接著拾起長笛，刻意不看譜、而以即興演奏的方式來訓練耳朵的敏銳度與靈活度。

在加州大學聖地牙哥分校主修神經生物學時，我把對生理學、心理學和夢境的興趣融入在睡眠實驗室的研究中。我當時著迷於心理與生理的分界，發表了幾篇關於心理狀態與生物節律的腦波研究，並發展出一套以生理與心理的感知過程做為聲音設計創作基礎的方法。

我對音樂的探索在旅居印尼與泰國的那段日子裡如常地進行。我時常聆聽、收集、演奏用竹子、棕櫚葉和葫蘆製成的當地民俗樂器。回到美國之後，我執導了一齣《小紅帽：峇里－奧勒岡改編版》（Little Red Riding Hood: A Balinese-Oregon Adaptation），在劇中重現峇里島的面具舞，把竹樂器融入到單簧管與長笛當中，按照普羅高菲夫《彼得與狼》（Prokofiev's Peter and the Wolf）的編曲方式，為每個角色指派專屬的主題曲與樂器。

在南加大唸電影創作碩士期間，我找到一個能夠繼續探索聲音設計的健全環境，在那裡接受客座講師的啟迪，其中一人是聲音設計大師沃特‧莫屈。我的畢製短片《貓頭鷹飛行》（The Owl's Flight）是一個關於墨西哥印地安薩滿爭奪神聖面具的故事。為了塑造適當的情緒，我在片中加入了前哥倫布時期的陶瓷樂器、動物叫聲、蒂華納市場的環境音，還有五花八門的火焰音效。最後這部片獲頒電影音效剪輯公會的金膠卷獎。

搬到里約熱內盧之後，我執導了長片《超級舒莎》（Super Xuxa），這個《綠野仙蹤》（The Wizard of Oz）一般的奇幻故事是由著名兒童節目主持人兼歌手舒莎‧莫妮格爾（Xuxa Meneghel）主演。藉著這個機會，我把聲音設計的概念介紹給過去對聲音品質並不特別在乎的巴西電影工業。我一邊跟製作人和導演一起製作專輯，一邊在巴西與古巴各地開設工作坊。這時候我發現自己找不到從敘事觀點來探討聲音的文獻，也終於意識到自己的聲音設計方法十分獨特，於是就萌生了寫這本書的念頭。

在這個人人握有數位科技工具的時代，我也持續探索互動式媒體聲音設計的前景，並成立了「聲音策略」（Sonic Strategies）公司，致力於教育、諮詢與開發這個蓬勃發展的領域。本書呈現的概念是所有視聽媒體創作的基礎；不僅對新媒體創作者有所幫助，對於傳統電影工作者亦然。期許在閱讀本書的過程中，你能跟我一樣有所啟發。

緒論

當我們把意義加諸在聲響上，聲音就成了訊息。打從生命起源，人類就會使用聲音來警示同伴、組織活動、交換訊息、娛樂、表達愛意和作戰。透過聲音，我們能追溯宗教、音樂、語言、武器、醫學、建築、以及心理學的演化，更別說是電影的發展史。

古人將聲學現象解讀為神蹟，認為背後有某種強而有力且堅不可摧的物質，操縱著任何會移動的事物。對他們來說，長矛刺穿動物所發出的重擊聲注滿了死神的力量；瀑布的轟鳴聲則能使大地顫動。埃及人通常以號角聲與擊鼓聲來激勵士兵，鼓舞軍隊的士氣及其對作戰的渴望。文藝復興時期，人們會利用音樂的音程變化來隱藏祕密訊息，矇騙當局，傳遞官方禁止的思想與宗教。

在史前時代，人們就懂得在火堆旁說故事時，利用聲音增添神祕懸疑的氣氛，或是勾起情緒。21 世紀聲音設計師的工作——結合畫面與聲音，讓觀眾沈迷其中——也是一樣的道理。然而無論是古代的巫師或現代的聲音設計師，都需要培養感知能力，也就是兩方面的創造力：模仿與表達。以人聲重現音效（比較鏟掘沙、碎石、泥土和雪的聲音差別），或是模仿他人的聲音（朋友或名人），都能強化我們的聽力，並且讓我們明白大腦是如何把聲音記錄下來的過程。

真正的聲音設計師必須沈浸在電影的故事、角色、情緒、環境及類型當中。如此一來，觀眾會受到一股全面且匍匐在潛意識底下的力量牽引，進入兼具真實感且有人性的經驗，而這種經驗暗喻的即是日常生活經驗。聲音設計師除了運用音樂、心理學、聲學和戲劇等工具，加上有如指揮管弦樂團一般的技巧，在對的時間選擇對的聲音之外，還必須在滿足一定美學要求的同時跟現實取得平衡，在有限的時間、預算、設備與人員條件下完成影片。

不管是在本書或其他地方所列出的各項規則，說故事應該永遠排在第一位。沒錯，要好好奠定基礎，你會知道何時該打破規則。失敗為成功之母，你應當勇於嘗試；如果成功了，就好好利用它！與其一味遵循固定公式，在形式底下多方實驗，才能造就藝術、能量與戲劇張力。這個目標看似崇高，但從聲音「清潔工」蛻變為聲音設計師的這條路，說穿了就是經歷「技師」到「藝術家」的不同階段，最終成為說故事的人。

■ 如何使用本書？

本書集結的理論與資訊背景橫跨聲音生成、心理聲學、音樂、人聲、影像和敘事，原始資料龐雜，多半深奧精微。因此為了賦予本書實用的價值，並讓讀者容易閱讀，許多內容並未詳加闡述；若你想更深入了解某個領域的研究，可以查閱書末提供的參考書目，其中亦有相當精彩的內容。

可能的話，把書中提及的電影完整看過一遍，因為除了文章中描述的片段，片中多半還有更多傑出的聲音設計範例。再者，就算你已經看過那部片，大概也不曾全神貫注在聲音元素上。每一位聲音設計師在片中展現的創意都可能對你有所啟發，所以說，別吝於讓自己沈浸在前輩同儕們的靈感之中。

當我說「試一試」時，希望你不要猶豫！一切創意的根基在於經驗和分享。全盤了解理論之後，把它們收好，接著實際去聆聽和製造聲音。醞釀階段是必要的，因為你必須學習、去探討結構上該怎麼做的原因。真實世界的第一手觀察也是無價的，學習如何解構和辨認聲音元素，你會更清楚聲音與環境的關係。藉由親身體驗心理聲學現象，你能以更貼近真實世界的個人觀點為依據去支配聲音元素，而非只是重複其他電影用過的手法。你會明白自己的好惡，以及對新事物的開放程度，再跟觀眾一起分享。你終究會找到自己的強項（生理的、心理的、創意的、技術的），還有那些你想要精進的能力，往聲音設計大師的目標邁進。

以前所未有的方式聆聽、記錄並製造聲音，書中的建議只是冰山一角，是你冒險的起點。放手去探索實驗，把你創意的聲音之作回報給觀眾。

得益於視聽世界的互動化趨勢與便捷網路，我們得以建構一個關於聲音設計想法的討論平台。無論有什麼值得在網路上與大家分享的問題、發現、或不得了的見解，非常歡迎各位透過電子郵件（dsonn@charter.net）或原出版社網站（www.mwp.com）直接與我聯繫。

期待收到你的來信！祝你旅途愉快！

■ 記法系統

編排各種聲音元素時，聲音設計師需要以記法系統來和其他人溝通。本書中提到的一些實用工具和語言分別在下列各個章節中探討：

1. 時間的（chronological）——在聲音設計的不同階段，需要著重於哪些工作（見第 1 章〈聲音設計步驟〉）

2. 聲學的（acoustic）——用來量測聲音的各種機制（例如長度、頻率、強度、節奏、殘響等，見第 3 章〈從振動到感動〉）

3. 感知的（perceptual）——人的耳朵和腦袋如何接收並解讀聲音（見第 4 章〈從感動到感知〉）

4. 音樂的（musical）——具有「音樂性」的任何聲音表現（見第 5 章〈音樂之於人耳〉）

5. 語音的（phonetic）——賦予人聲意義的人類語音（見第 6 章〈人聲〉）

6. 視聽的（audiovisual）——電影理論中，關於聲音感知、以及關於聲音與視覺資訊併用的討論（見第 7 章〈聲音與影像〉）

7. 情緒的（emotional）——音效如何影響角色的情緒狀態或觀眾的反應（見第 8 章〈聲音與敘事〉）

8. 敘述的（descriptive）——音效的各種分類，例如物件、動物、環境等（見附錄〈聲音分類〉）

■ 聲音的能量轉換

另一種觀察聲音運作的方法，是分析電影、影廳與觀眾三者之間的關係。意思就是，哪些聲音從哪邊傳出來？如何傳送？對觀眾的感動和感知造成什麼效果？（在傳統電影院中，這三個連續的階段是單向的，但在新的互動式媒體中，有愈來愈多雙向的流動逐漸萌芽。）

於是，我們將聲音傳遞給觀眾所涉及的各種性質區分成下列幾個平行層次：

1. 生理的（physical）——與我們身體和生理功能交互作用的機械、電子、技術層面

2. 情緒的（emotional）——故事、對於人物角色及其目標的情感認同、引發同理反應（例如笑或哭泣）

3. 智性的（intellectual）——結構、美學上的考量，在人類互動框架下通常以語言形式存在

4. 道德的（moral）——倫理或精神層面的觀點和兩難，提醒我們在超出自我成就與生存之外的其他可能選項

上列參數能幫助我們定義聲音設計在電影敘事中的功能。角色和觀眾會經歷轉變，聲音也一樣。在這樣的關係中存在著某種共鳴，而使得一部電影在不同層次上獲得成功。本書將在接下來的各章節中一一對這些層次進行探討。

聲音能量轉換表

連續的 3 階段	電影　→	銀幕　→	觀眾
平行層次	聲音來源、聲學環境、錄音、剪輯、混音、傳檔	聲音播放系統、戲院空間、觀眾人數	聽覺系統、神經功能
生理層次 技術的、機械的、生物的			
情緒層次 心理的、戲劇性的	故事、角色、目標、衝突、聲調、音樂、節奏	觀眾的外顯反應（例如笑聲、尖叫、哭泣）	爆笑、流淚、心跳、對角色的同情心
智性層次 結構的、美學的	音樂編排、口語概念	（不適用）	強化的警覺心、困惑、神秘、懸疑、幽默
道德層次 精神的、倫理的	無解的兩難、模糊的關係、找尋解決方式／尋求完整性	（不適用）	選擇認同、內部質疑

1 聲音設計步驟

把眼睛和耳朵借我，本章將從最細微的地方開始，討論從劇本到總混音（final mix）階段的聲音設計工作，步驟如下：

- 初讀劇本
- 該聽些什麼？——物件、動作、環境、情緒、轉場
- 聲音編組
- 繪製視覺地圖
- 跟導演見面
- 聲音地圖——第一版
- 擔任前製及拍攝期顧問
- 提供剪輯建議
- 分析影片定剪
- 聲音地圖——第二版
- 決定人聲來源與特效
- 決定音效與環境音來源
- 協調配樂
- 實驗各種選項
- 放映規格考量
- 聲音地圖——第三版
- 預混時的決定
- 總混音和母帶輸出

上述聲音設計步驟是以你能夠高度參與創意決策過程為前提，但實際上你大概無法控制工作期程。每個製作案的情況都不盡相同，這跟劇組什麼時候跟你簽約、安排你跟誰見面、能拿到什麼素材、你獨到的行事風格，還有跟你密切工作的人，像是導演、聲音剪輯師、作曲人等許多因素有關。

別忘了，這些技巧或工作順序都不是絕對的。每個人在感知與想像（不經

過外界刺激的感覺）方面的強項不盡相同，有可能是口語、視覺、聽覺、邏輯、情緒，或是腦袋運轉的動態容量。本書中提到的技巧與練習都可以做為你進一步去尋找與採用最佳方法的指南，有助你拓展自身的敏銳度與創造力。

■ 初讀劇本

你第一次「聽」一部片的聲音，應該在讀劇本的階段進行。即便電影已經拍完或剪好了，你也不該急於跳入影像的世界，放棄這個「聽」的機會。不管劇本與跟實際拍攝成果有什麼不同，都要先讀劇本。這樣一來，你對於如何以聲音傳遞故事的第一印象才會最純粹，也代表你是用「心」在聽，而非以影像來聯想聲音。畢竟一旦你看過畫面，就幾乎不可能回到未受影像影響的原始階段。

第一次閱讀劇本時最好從頭到尾一口氣讀完，你會有較大的收穫；而且最好以接近電影的速度閱讀（譯注：英文劇本格式一頁約 1 分鐘，台式劇本格式一頁約 1.5 至 2 分鐘），這樣就能對敘事的步調與劇情的節奏有不錯的掌握。這也是你能像個普通觀眾般第一次看片的唯一機會；在此之後的每次讀劇，你會投身挖掘各種元素，一邊把所有元素拆解再重新組回，一邊不斷思考新的創作手法。所以請關上門、關掉手機，不要中斷地好好閱讀，當做是去電影院看場電影，只差燈沒關上，手上還握有一枝鉛筆。這枝鉛筆就是你的指揮棒，隨著你視線所及之處靈活地在字裡行間寫下記號。

■ 該聽些什麼？

物件、動作、環境、情緒、轉場

初次閱讀劇本時，要搜尋第一眼就讓你深刻印象的關鍵字和想法。到了第二、三次讀劇本，尤其在跟導演與其他主創人員見面之後，你應該一邊記下聲音隨著故事進展而發生的轉變，一邊更深入挖掘這些想法，並擴充關鍵字彙。有助於釐清聲音線性發展的技巧會在之後提到。

你必須注意聆聽幾種不同的「聲音」，類型如下：

1. 跟角色、物件和動作有關，在畫面上出現、明確被描述出來的聲音
2. 能夠豐富環境的環境音
3. 在場景描述和對白中用來暗示情緒的關鍵字（包含角色情緒和觀眾情緒）

4. 物理性或戲劇性的轉場

　　當你在劇本上發現這些聲音，把字詞或句子圈起來、打勾、或用其他能快速標記的方式畫重點。如果你忍不住想寫下自己的觀察，用字盡可能簡化，只要之後能喚醒你的記憶就夠了。你可以自己發明暗號（例如：「陰風」代表陰森森的風），記下整部片中持續出現或特定的聲音，抑或是主題的推展。繼續往下讀，不要打斷故事的節奏，也別擔心第一次閱讀時有所遺漏。

外顯的聲音

　　以英文劇本格式來說，在場景描述（scene discription）中提到的聲音會以「全大寫」（編按：即下方舉例中的粗體字）表示，以凸顯其重要性：

> 迎面而來卡車的**喇叭聲**響徹雲霄，失控車輛緊急轉了個彎，輪胎發出**刺耳的尖叫聲**。

　　這讓劇本讀起來更有趣——厲害的編劇能在紙上營造出節奏感，幫助建立畫面的節奏——不過主要目的也是為了讓製片經理確認、規劃時間表和預算，以符合聲音製作的需求。實務上，當聲音設計師完成了劇本分析與聲音地圖後，製片經理的預算編列就會有更精準的依據。

　　聲音設計師對聲音的思考會比編劇更廣泛且細膩，而這背後有著充分的理由。紙上的文字本來就不應該、也不可能囊括總混音裡深藏的所有資訊，就如同劇本不會明確指出攝影機的擺放角度或美術設計的細節。

　　但是，畫面中出現的每一個角色（character）、物件（object）和動作（action）都可能創造潛在的聲音，為場景與故事帶來更大的戲劇張力。而利用聲音來增加豐富程度的挑戰就是你的工作。

> 男孩墊著腳尖，小心翼翼地走在腐朽不堪的柵欄上，想要忽略欄杆底下那隻被拴住的鬥牛犬惡狠狠瞪著他的眼神。突然，惡犬往前一撲試圖掙脫鐵鍊，男孩揮舞雙臂想保持平衡，卻讓他的鞋子失去了抓地力。

這裡我們看到了兩個角色，主角男孩與反派惡犬。在這樣的情境下，他們各自會發出什麼聲音？男孩會盡可能不發出聲音，想辦法不被發現，但他不可能停止呼吸；這時，想要穩住一切的壓力反而讓他的呼吸聲變得不規律、急促又明顯，尤其是滑倒的瞬間。惡犬則至少應該會發出低吼，或是漸進地吠叫。

這邊的物件包含一條鐵鍊，它在劇本中有雙重意義。鐵鍊瘋狂敲打欄杆的聲音象徵了對男孩的攻擊；但鐵鍊被拉緊的敲打聲，也象徵著保護男孩不受惡犬攻擊的唯一支持（你發現了嗎？聲音分析若能及早在開拍前完成，對繪製分鏡圖和走戲都有幫助）。當男孩的鞋子碰觸到不穩固的柵欄時，勢必會發出令人緊張、快要斷裂的嘎吱聲。滑倒的那一刻，也能用滑溜橡膠鞋底的摩擦聲來加強戲劇效果。

角色和物件都會跟代表動作的動詞相連，進一步挑起這場戲的情緒。找出動作所透露出的動態、方向性和時機。以上面的例子來說，可以挑出來分析的動詞有：「踮腳尖」——輕巧的噠噠聲；「往前一撲」——攻擊的、爆炸性的、漸進的；「揮舞」——凌亂的嗖嗖聲。

環境

在劇本格式中，關於環境的資訊會出現在每場戲的標頭，簡潔的描述是為了讓製片經理快速製成表格，通常包括三項資訊：外景（EXT，Exterior 的縮寫）或內景（INT，Interior 的縮寫）、場景（有時也會說明歷史年代）、一天當中的時間區段。接下來，場景描述的第一段通常會包含簡短的細節，舉例如下：

外景．玉米田 － 夜

一排排玉米靜靜地沐浴在月光下。在田中央，一根玉米稈突然搖晃起來，起初很緩慢，接著彷彿著了魔似地，一股緊繃的能量像傳染病般朝四面八方擴散開來。

你的工作之一就是為這些外顯的時間和地點建立現實感。然而此刻，你應該先思考在這樣的環境底下有哪些能幫助說故事的潛台詞（subtext）。上面舉例的場景可能出現在恐怖片或喜劇片中，甚至可能混雜不同的電影類型，來創造更強的戲劇張力與劇情轉捩點。先假設這是一部純粹的恐怖片，有匹配的片名，超自然的邪惡力量在故事一開始就登場。

「夜」、「靜靜地」和「月光」這幾個詞告訴我們這應該是個寂靜的地方，但是什麼樣的寂靜聲音能夠跟玉米稈打破寂靜的沙沙作響聲形成最有力的對比？想要凸顯玉米稈搖晃的聲音，也就是不規則又相互交雜的高頻聲，可以用一隻青蛙規律且低頻的鳴叫聲來表現「寂靜」感。當空間中充滿音調和節奏都很單純的「寂靜感」，我們的大腦比較容易接收其他對比的聲音，注意力自然就容易導引到那些「打破寂靜」的聲音上。

聲音的遙遠或貼近感受之所以能傳達劇情上的意圖，是因為我們可以藉此知道自己身在何處、要注意哪些有威脅的聲響。舉例來說，我們可以削減聒噪的青蛙群聚叫聲來說，透過過濾掉高頻、加上些微殘響（reverb）來製造靜謐且幅員遼闊的空間感。加強玉米稈摩擦聲中的高頻，聲音的存在感會更強烈。如果我們決定製造一個猶如幽閉恐懼症、不斷往內壓縮的環境，則可以逐漸加強蛙鳴的高頻聲與密集程度，營造青蛙從四面八方包圍我們的感覺。或者反向操作，在玉米稈一邊晃動、向外洶湧擴散開的同時，加入殘響並調大音量，使沙沙聲響徹四周，進一步瀰漫在觀眾的主觀意識中。

情緒的暗示

形容詞和副詞不僅為場景描述增添了風味，還暗示導演、演員、美術指導、攝影指導和聲音設計師應該在該場戲中傳達什麼樣的感受。一場戲如果沒有任何情緒上的細節，只寫了「客廳－日」和演員的走位描述（這其實是很糟的劇本寫作方式，演員的走位應該留待導演與演員在排戲時決定），那光是「客廳」就有千百種可能。但只要有一兩個詞的描述豐富一點，我們的眼睛和耳朵就會開始想像特定的現實情境：廢棄的、七彩的、大理石柱的、沾有血漬的、冰冷的霓虹燈等等。

有時候，一個表面上跟其他場景描述完全不搭軋的詞，也許能當做聲音的暗示，這種情況你一定要特別記錄下來。例如，場景在一條非常黑的暗巷裡，演員的動作和對白也都滿溢著滿陰森氣氛，這時卻突然出現一顆「閃閃發亮的光球」。假使我們能夠利用聲音來增添環境本身的負面感受與敵意，並且在代表好人的光球出現時帶出相反的聲音，就能建構相對於這條危險暗巷的強烈對比。利用音調和音色的對比，可以有效達到這個效果。

場景描述會透露對於能量的感受和情緒的轉換方向。例如，在賽馬活動中，投注者賭的不僅是錢，也是希望，而這些都能藉由聲軌中的動作與反應來展現。場景描述也能暗示角色的個性，並在劇情推進的過程中，提示哪些是預計要強

調的聲音。

> 就在馬兒奔向終點線時，現場鼓譟的人們都站了起來。
> 雙蹄一蹬，法蘭克的馬「晚飯時間」超越了彼得的「極速光盤」。
> 法蘭克像顆彈力球一樣跳了起來，像隻土狼般大聲嚎叫。
> 彼得發出熊一般的低吼聲，朝著空氣怒揮好幾拳。

　　假設這兩個角色的競爭不僅止於賽馬場，而是貫穿了全片，兩個人的溝通方式與性情會透過演技、服裝、攝影角度、和聲音上的細微差別來表示。聲音處理的差異從人聲方面著手（兩位演員有不同的詮釋方式），到錄音的方式（包括麥克風的類型與擺放位置、採用現場錄音或錄音室配音），以及後製的增色（濾波器、多軌混音）。接著再以心理聲學為準則（將在後續章節提到），加入不同情境的環境音與音樂，來反映、支撐、和（或）對比兩個角色。這一切都始於劇本文字所帶出的情緒。

　　在上述舉例中，兩個角色當下感受到的情緒稱做「主要情緒」（primary emotion）；相較之下，由場景描述激起的觀眾（或讀者）反應，則被歸類為「次要情緒」（secondary emotion）。接下來，我們來看看戲中角色焦慮到發抖，戲外觀眾卻哄堂大笑的例子：

> 哈洛吊掛在沸騰的工業鍋爐上方，已經第三次試著用他雙腳的大拇趾去夾起一顆滑溜的水煮蛋。他一邊緊抓住上頭的衣架子，一邊用超長的腳趾甲把蛋叉起來。正當他把蛋慢慢地舉到嘴邊，蛋也逐漸碎裂開來⋯⋯

　　如果一場戲中的主要情緒與次要情緒恰好形成對比，我們可以選擇讓聲音只反映其中一種情緒，或者利用空間或時間的對立點來強化張力。接下來的例子，我將以自己對不同喜劇類型的定義、及該類喜劇遵循的法則——來說明這場戲聲音設計的可能選項。

　　諷刺喜劇（satire）最有可能引導我們從哈洛的觀點去觀察他所處的世界，並誇大他深陷困境的嚴重程度，以此聚焦主要情緒。這樣的效果可以利用動作

驚悚片中經常使用的聲響來達成。例如，下方沸騰鍋爐給人具有威脅感的低頻聲、衣架子彎曲發出不協調且令人緊張的金屬聲、主人翁不規則的呼吸聲，還有蛋裂開時不吉利的殘響，在整座廚房內繚繞不散。

如果這是一齣鬧劇（slapstick），聲音會更浮誇、更不隱晦，刺激觀眾一股腦地去聽那些更滑稽的聲音；觀眾也因為認知到自己其實很樂意參與在次要情緒中而難為情起來。鍋爐沸騰的咕嚕聲聽起來更像有旋律的逼逼啵啵聲，有如馬戲團小丑跳舞時的管風琴聲。彎曲的衣架會發出彈簧般的「ㄅㄨㄞ－ㄅㄨㄞ」（doowing-doowing）聲。哈洛的呼吸大概會小聲到完全聽不見，這樣我們才會更專注在自己的笑聲上。蛋裂開時會發出斷斷續續、卻有節奏的聲音，彷彿在逗弄觀眾，展現十足的戲劇張力。

相較於純正的諷刺劇或鬧劇，藉由喜劇（comedy）形式在主要情緒與次要情緒之間來回，我們更能巧妙轉換敘事觀點，讓觀眾出其不意。不同喜劇傳統的混合成功建立了新的敘事節奏，一種介於兩個敘事觀點、主次兩種情緒間的「拍頻」現象刺激著觀眾的幻想，讓他們的心情彷彿坐雲霄飛車般上上下下。把不同的現實交織在一起，以強化幽默感。以這個例子來說，你可以選擇使用兩種敘事觀點來建立對立點。例如，讓下方鍋爐發出像火山泥一般的恐怖沸騰聲，跟上頭衣架發出卡通般的彈簧聲形成對比。剛開始，哈洛掙扎的呼吸聲有如超近距離接觸那樣清晰明確，蛋殼裂開時卻突然消失，暗示觀眾把注意力轉移到那顆張力爆棚的蛋上面。

物理性或戲劇性的轉場

隨著戲劇的高潮迭起，故事的轉折點往往會引發物理空間、意圖和情緒的轉換，還有角色與故事情節的新走向。閱讀劇本時，把這些轉折時刻記錄下來，這是提醒你聲音該發生改變的指標。

最明顯的物理空間轉換是從一個場景轉到另一個場景。這當然會是改變環境音、幫助觀眾進入新空間的一個動機，但這很少會是劇情上的轉捩點。你必須更深入挖掘心理上的轉折，以利思考相應的聲音變化。

先回來談談物理上的空間。門是一個常見的轉場元素，它能帶領角色進入一個新的空間、一段未知的旅程、或去面對一個意料之外的事件轉折。在驚悚片（thriller）中，剛踏入某個空間的入侵者角色，通常是以突如其來的巨大聲響劃破原來的寂靜當做起音，來提高嚇人的程度。這雖然是老掉牙的手法，卻依然有很好的驚嚇效果。有時，突然闖入的未知元素也會使得環境音出現轉變。

舉例來說，想像寧靜深夜裡有一座狗窩，突然有隻貓從窗戶的縫隙闖入，驚擾了原本沈睡的獵犬，狗兒們的嚎叫劃破寂靜。同理，一扇窗、抽屜、櫃子、衣櫥、煙囪、排水孔、人孔蓋、電梯、後車廂、洞穴、游泳池的水面、海浪、影子等等，都可以做為進入另一個現實世界的「門」。

思考一下，轉場前與轉場後的主要感覺分別是什麼？隨著角色們注意力集中的層面有所不同，他們先後會聽見什麼？應該讓觀眾聽到哪樣的聲音轉變，才能更投入角色的世界？以下是一些極端的對比：

- 封閉的—開放的
- 大聲的—小聲的
- 乾的（dry）—有回聲的（echo）
- 音調低—音調高
- 近的—遠的
- 空的—滿的
- 協調的—不協調的
- 友善的—惡意的

聲音的挑選應該根據對劇本故事弧線（arc），以及對角色及劇情轉捩點的分析，有意識地強調、提示、甚至去牴觸劇本中的潛台詞。

不要侷限於物理空間的轉場。劇本裡通常有某些時刻，會從角色的行動或對白中透露出深刻的轉折。例如在電影《愛在心裡口難開》（As Good As It Gets）的一場餐廳戲中，傑克‧尼克遜（Jack Nicholson）以彆腳的技巧追求海倫‧杭特（Helen Hunt）。當他心中有了決定性的領悟並且轉變了態度時，餐廳裡所有的環境音（顧客的對話聲、刀叉聲、玻璃杯敲擊聲等等）都逐漸淡出，使得男女角色陷入魔法般的真空情境，只留下他們的對白與情緒。隨後當那場戲的緊張氣氛被幽默地化解掉，餐廳的環境音又重新出現，魔法的時刻已經過去。

■ 聲音編組

當你把劇本讀完第一遍，並筆記下各種重要的「聲音」之後，快速再翻閱一次劇本，把這些關鍵字寫在另一張紙上，將這些詞以動作、物件、情緒等主題分門別類。現在，迅速瀏覽這些分類，並將關鍵字列隊。你是否找到非常相

似的詞？相反的詞？這些詞有哪樣的對立關係？不同詞組是否有類似的對立關係？

如果一部片的結構相對單純，當中或許只會有一種對立關係。但多數電影的敘事至少都會涉及兩個層面——比較顯性的目標與衝突，以及隱性的潛台詞。要注意，這些對立的關鍵字詞組必須區分成一個主題以上的衝突。

以下是我為 巴西電影《絕命談判》（Negociação Mortal 或 Deadly Negotiation）設計聲音時，經過劇本分析後列出的關鍵字清單。我從劇本中歸納出兩個對立的主題（生－死、強大－弱小），並且分別納入該主題所涉及的音樂相關元素，例如的節奏與音調。

一如其他許多電影，這部片的調性、象徵和角色分別都有好幾個層面，比起上述的兩極分類，還有一些例外，因此帶出更豐富的對立主題和出乎意料的劇情轉折。所以別忘了，這樣的分類表基本上只是一種參考方向，並非永恆不

死亡	生命
機械的	有機的
時鐘（高音的、定速的）	心跳（低音的、加快、減慢）
4/4 拍	3/4 拍
死亡的尖叫	高潮的尖叫
吸入菸草、古柯鹼	呼吸
男人－真實身份	女人－真實身份
女人－「死神」	男人－小男孩
金錢	愛情

強大	弱小
贏家	輸家
征服者	被征服者
男人	女人
死神	人類
武裝的	被銬住的
文字的力量	不安全感

表 1-1，《絕命談判》的聲音編組

變的真理（即便是一部兩小時的電影也一樣）。

在兩極關係之外，劇本也可能存在著三極的關係，大略可分成兩類：

- 左－中－右：這是一種線性的關係，除了「左」、「右」分別代表兩個極端（兩極性），還有一種中性的、結合兩種極端、或是中道的元素，不屬於任何一個極端。相較於三分圓餅圖（如下），在線性關係裡，元素之間的變動光譜較小。舉例如下：黃－綠－藍、兒童－青少年－成人、飢餓－滿足－噁心、緊張－專注－無聊。

- 三分圓餅圖：這是一種三角關係，三種元素同等重要，而且各自與另外兩種元素有所區隔。三種元素間的變動彈性最大，構成一個圓。舉例如下：紅－藍－黃、生－死－重生、種子－樹－花、智性的－情緒的－生理的。

如果你處理的劇本必須以三種主題或元素來分類，三極分類是很好的樣板，推敲分類的方法跟上述的兩極分類法沒兩樣。

■ 繪製視覺地圖

現在，你對劇本內重要的聲音元素已經有所了解，接下來就可以開始找尋建立聲音設計架構所需的線索。拿一張 A4 紙橫著放，在中央畫一條直線，代表整部片的時間軸，在線上標記出重要的情節點（plot point）、過場，以及劇本所強調的衝突。假設故事中有重複的元素，或有某幾場戲特別重要，用特殊記號標示它們。如果你的時間軸是用鉛筆畫的，最好在完成後用原子筆謄寫一遍，或直接影印一份，如此一來當進入下個階段時，你就能隨意擦拭聲音設計草圖，而不會動到基礎的時間軸。

對照之前完成的聲音編組表，分別選出最能代表兩個極端的關鍵字，例如：生－死、強大－弱小、成功－失敗、男性－女性、理性－直覺、金錢－愛情等等。檢閱故事中每個戲劇層面的重要時間點，思考這個衝突在兩極對立關係中代表的意義是什麼。大多數的故事設定會透過一個主要角色來經歷這些衝突，因此，試著以該角色的觀點來想像他或她當下的感受。

以「生－死」這組對立關係為例，在《絕命談判》一片中，主角馬力歐（Mario）先邂逅了一位神秘女子，後來才發現隱藏在她誘人外表的真實身分竟然是死神。死神預告他的死期在七年之後，使得馬力歐決定在這七年內好好享受人生。時間跳到七年後，馬力歐在生意上無所顧忌的態度，換來了他的成功，這

時他卻突然被蒙住頭並五花大綁，扔進一間地處偏遠的小屋。隨著死神在小屋中現身並企圖色誘馬力歐，故事進入最後的高潮。這整部片的衝突圍繞在馬力歐試圖掌控生活中一切，卻仍舊無法逃脫最終與死神重逢的命運。如果以高低起伏的線圖（通常使用可擦拭的色鉛筆來畫）來表示上述衝突，會像這樣：

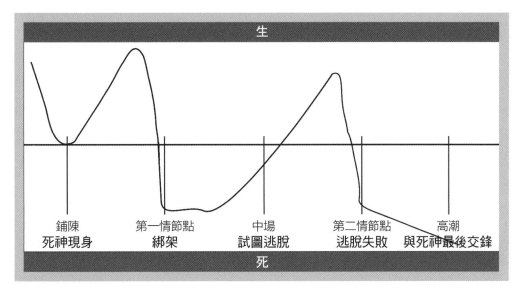

表 1-2，視覺地圖 A

接著，將第二組對立關係「強大－弱小」以不同顏色的曲線畫在同一張時間軸圖上，與第一條代表「生－死」的曲線（編按：圖中以虛線做區分）交錯、對立，最終一起收尾在劇情高潮處，如下圖：

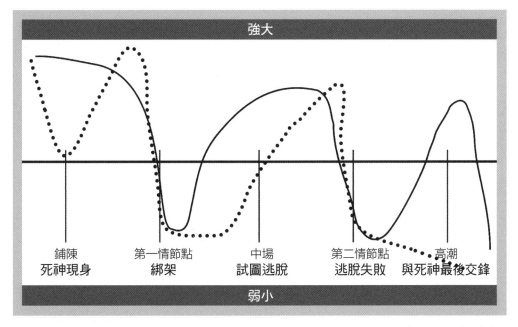

表 1-3，視覺地圖 B

這些圖對聲音設計來說有什麼意義呢？在畫出劇情元素之間的相對關係後，我們就能將整部片的情緒表現視覺化：在什麼時間點哪個主題冒出頭、成為主導、或受到壓抑？這幾個主題之間又是如何更迭？全都能一目了然。每個主題都會進一步影響人聲、音效、環境音和音樂的處理方式（就如同它們影響美術設計一樣）。任何在故事體（diegesis，電影所建構的世界）內出現的聲音聯想，都可以做為這些主題再繼續延伸下去的起點。

以這部片為例，死神跟劇本中提到時鐘有所連結，而時鐘的滴嗒聲是高音、機械式定速的 4/4 拍。劇本中並未提到心臟或心跳聲，但在「生－死」這樣的對立關係中，我直覺地將相對於時鐘聲的那種低音、有機且不規則的 3/4 拍跟自然律動的心跳聲聯想在一起（事實上，心跳的生理節拍落在 3/4 拍與 4/4 拍之間）。根據視覺地圖上的曲線顯示，這些元素接著又延伸成另外兩個在片中不斷出現、相對的音樂主題。

■ 跟導演見面

假設你負責聲音設計的影片並非由你自己擔任導演，你應該把目前得到的發想都分享給導演（若你自己就是導演，試著將下面提到的工作法則應用在與聲音剪輯師和配樂的溝通上）。在聲音設計的每一個特定階段，你跟導演共事的密切程度會根據你們彼此的性格與經驗而有所不同。但有一點是絕對的，你必須讓導演清楚知道你的想法，以及你能提供的創意；同樣地，你也應該聽導演說，畢竟他可能是最熟悉片中角色與故事的人。

要為一部片設計出最完美的聲音，你需要把自己接收到的聲音、結構與情緒的訊息充分地流通到「聽」與「說」這兩個面向。這就是沃特・莫屈所說的「成對的作夢過程」（dreaming in pairs）：雙方輪流提出不同的情境，以激發聆聽對象在夢中的想像、或潛意識中的創意。一旦察覺自己受到質疑，聽者的記憶或直覺將升起防衛，流露其隱藏的意圖與恰當的聲音選項。

繪製視覺地圖時，你可以請導演一起參與，就像是攜手跳一支舞、合作一場即興演出或創作一件藝術品，讓創意猶如即興四手聯彈般自然流竄，製造意想不到節奏。好比說，其中一人畫圖的風格像建築藍圖那樣一板一眼且嚴謹精確；而另一人的風格則像在畫解剖圖穿針引線一般有著各式各樣的曲線、橢圓、分支，兩種風格碰撞出刺激的火花。雙方將在哪邊交會？會共創哪樣的新風格？在你們既出於直覺又有邏輯的對話過程中，會浮現哪些點子、聯想或新的觀察？

當你自己遇到瓶頸，把色鉛筆交給另一個人，讓他來畫「對立關係」；也可以交換你們手中的色鉛筆，轉換一下各自負責的主題。

若導演質疑你的提議，或根本不喜歡某個想法，利用這個機會好好問清楚為什麼。是因為導演心目中對聲音已經存在某種想像，所以無法接受不同的做法？還是你提議的做法根本誤解了劇本的原義？找出哪裡不對勁，就能更有效達成共識。這個過程就像是為走音的吉他調音一樣，而你應該相信導演有辦法判斷。

大多數時候，你會被這位導演找來設計聲音，就是因為對方了解當中的優點，而且迫不及待跟你合作。但你還是可能遇到一些導演對聲音設計的潛能、語言及過程一竅不通。遇到這種情況，先坐下跟對方好好聊一聊，釐清你在聲音設計的過程中有哪些決策權力。有些導演會因為自己對聲音領域缺乏經驗而感到不安，但別以為這是你能夠一人包辦所有事情的大好機會，這不是拍電影的初衷（除非這是部作者電影〔auteur film〕，但如果是這樣，導演對聲音設計應該會很有自己的想法）。若你不花時間跟導演仔細溝通、達成共識，可能會毀了最後的成品。跟不同導演合作時，你得變通自己的溝通技巧才能有效進行討論，這跟你和不同的同學、情人或老闆溝通沒什麼兩樣。假設某種分析風格或圖解適用於某位導演，但在另一位導演身上卻沒什麼成效，與其堅持到底，

聲音設計師丹‧戴維斯（Dane Davis）與導演的親密關係：

「《駭客任務》（The Matrix）導演（編按：The Wachowskis，華卓斯基姊妹）在看毛片（dailies）的同時也會跟我討論，還會不經意發出『吭─吭』或『唰─唰』之類的狀聲詞，有時就剛好是那場戲的關鍵。舉例來說，其中一場戲是液體不斷注入裝著嬰兒的培養皿，我的天啊，真的超級可怕！緊接著閥門關上，而當那顆鏡頭出現在毛片裡時，其中一位導演發出了『喀─鏘』的聲音，從此烙印在我腦海中。無論我用了好幾種液壓汞的噴氣聲、閥門聲、橡膠製品、各節水管的聲音、輪胎聲、倒轉的輪胎聲來設計整座機器的聲音，我知道在音樂和各種聲音交雜的環境中，最終還是要回歸到『喀─鏘』。我知道她們一定會愛這個聲音，也確實如此。跟其他導演不同的是，她們很少以真實世界的聲音來定義那部片裡的聲音。她們會說，希望這機器聽起來「有電的感覺」、「濕搭搭」，還要有「數位感」，看似有些矛盾，但給我很大的發揮空間。我補充說，這機器聽起來應該要有一套自己的呼吸系統、循環系統和心跳，她們也喜歡這些點子。除此之外，我們都認為這座機器應該是用廢棄物打造的。這些是我們唯一的討論，因為我在開始工作之前，已經很清楚導演們想要什麼。」

那還不如試試其他方法。有些人習慣直接交談；有些喜歡用寫的、或用表格圖解；還有人需要先聽到聲音再來討論。找出與這位導演最適當的溝通語言，再用它來翻譯你自己的語言和風格，讓導演產生共鳴。

有時候，導演會給你很明確的聲音指示，或者某一首歌、某種樂器聲音，可能是想直接用在片中，也可能是當做配樂的參考。

如果這些建議跟你的想法不謀而合，整合起來就很容易；但如果跟你的想像相去甚遠（至少在乍聽之下），挑戰就來了。假如你不明白導演的用意，或對於導演的選擇不甚滿意，詢問對方背後的動機、情緒連結、或是參考來源。以好奇心出發、語氣和緩，避免語帶威脅；不要像法庭上起訴律師那樣子咄咄逼人，而應該像挖掘故事、深度報導的記者。這樣的對話過程能為雙方合作帶來最豐碩的果實，因為透過如此「正－反－合」的思辨，嶄新的概念就可能油然而生。

某次，有位導演播了一首鬼魅且陰鬱的鋼琴獨奏給我聽，建議我把它當做主題曲，但我最初的反應（當然沒說出來）是，這跟主角的性格或目標一點關係也沒有（那是個自戀、魯莽又渴望權力的角色）。我詢問導演，他認為電影的哪一段會出現這首曲子，在他的回答中，我發現他試圖挖掘這個角色被隱藏起來、與外在形象完全不同的內在。在這個概念下，我們發展出一套聲音設計的邏輯，用來彰顯該角色外顯性格與內在性格之間的不和諧與對立。最終的成果有了超乎預期的曖昧性，也因為角色在面對自身恐懼與慾望歷經了不同階段，主題也隨之產生了各種變形。

■ 聲音地圖——第一版

傳統上，聲音地圖，或一般認為的次序表（cue sheet），是由聲音剪輯師在完成剪輯工作後製作而成，是一份方便混音師分辨各個對白、音效、音樂聲軌的指南；上頭標示了時間碼，並以標記註明聲音的進場（entrances）、溶接（dissolves）和淡入淡出（fades）。我在這裡指的第一版聲音地圖，就類似於用來呈現剪輯師與混音師最終成果的粗略草圖；不同的是，該草圖以故事情節與具有重大敘事意義的聲音元素為依據，無關真正混音時每個聲軌具體的分配情形。

在電影開拍前就繪製好的初步聲音地圖雖然對電影本身有許多好處，但多數時候，聲音設計師都是在電影殺青後才被雇用到團隊中。為了呈現最理想的狀況，我在這裡以電影開拍前就繪製的第一版聲音地圖為例。實務上，這樣的成果跟看過電影毛片或初剪再來繪製聲音地圖差不多；差別只在於，除了劇本

與導演的想法，你的靈感來源還多了拍攝好的畫面。

　　一張聲音地圖有兩條軸線，垂直線代表時間，水平線代表聲音元素。垂直的時間軸應該依照特定的劇情、空間或時間元素分割成不同的階段。這通常可以劇本的每場戲標題來做區分：內景或外景、場景名稱、時間。不過，有時候把好幾場戲歸在同一個段落會更合理（例如：外景 . 停車場－夜＋內景 . 車＋外景 . 街道＋外景 . 人行道）。有時候甚至需要把一場很長的戲分割成幾個段落，例如在同一個場景中發生好幾次劇情轉折或情緒變化的情況，因為每個轉折都應該要反映在聲音上。你應該跟導演或製片共同決定該如何劃分這些段落，以確保能夠維持日後與其他部門溝通的一致標準。

　　在此階段，水平軸線上的聲音劃分應該更為主觀，而非採用對白、音效、音樂這類常見的劃分方式；你可以用許多方法來區分及標籤聲音的種類。我喜歡採用下列的劃分方式：具體化聲音（concrete sounds）、音樂性聲音（musical sounds）、音樂（music）、人聲（voice）。再次強調，這些分類並非固定不變，有些聲音可能同時跨足兩個以上的分類，或落在兩個分類之間。你應該找到能夠幫助你呈現整體設計，又能跟導演、聲音剪輯師、配樂作曲人靈活溝通的最適當方法。畢竟，最終觀眾接收到的是連貫而不帶任何標籤的聲音體驗。

　　在繪製第一版地圖時，不需要將所有聲音都寫 上去，太多細節反而會造成混亂。只要放對地方，最平凡的聲音也能反映出該場戲的精髓。仔細思考哪些聲音對說故事有實質的幫助，然後在你最初版的分析裡頭，將這些聲音呈現出來（如前面〈該聽些什麼？〉小節所說的一樣）。

段落 23，賽馬場			
具體化聲音	音樂性聲音	音樂	人聲
柵欄打開 馬匹呼吸聲 馬蹄聲	時鐘滴答聲	機械式節拍 4/4 拍	群眾鼓譟聲
段落 24，股市大廳			
具體化聲音	音樂性聲音	音樂	人聲
電話鈴聲 焦躁的腳步聲	時鐘滴答聲	機械式節拍 4/4 拍	激烈的吼叫聲

表 1-1，《絕命談判》的聲音編組

與畫面有關聯的聲音，我會歸類在具體化聲音；這通常代表那些畫內、屬於電影世界、劇中角色周遭環境的聲音，是故事裡角色觀點的一部分。多數時候，這些聲音被歸類在音效而非環境音，舉例（當這些聲音出現，會與影像本身或角色的反應相互呼應）如下：甩門、觀眾鼓掌、電話響了、馬匹奔馳、斧頭劈下、紙張撕裂、時鐘滴答、槍響、輪胎急煞、氣球爆破、嬰兒哭泣。

　　上述這些聲音如果脫離了電影裡的現實，而成為某種感官或情緒元素，獨立於角色身處的時空之外，就會變成音樂性聲音。例如，當我們看見房間內有一座時鐘，或角色手上有支手錶，時鐘的滴答聲就屬於具體化聲音；但是當同樣的聲音脫離了影像而融入整場戲，為其增添緊張的情緒或殘酷的氛圍，滴答聲就成了音樂性聲音。環境音也能歸在這個類別，尤其是當環境音被用來營造一場戲的基調，而非呈現角色反應的情況。舉例如下：呼嘯的風、冷氣機轟轟運轉、遠方嚎叫的郊狼、拍打的浪花、遊樂場的笑聲、聲吶系統的回聲、劈哩啪啪的柴火聲。

　　任何能當做配樂靈感的聲音也都應該標記為音樂性聲音。例如，心跳的節拍會隨著心臟瓣膜的開合，屬於三連音（兩者幾乎相等，但不全然是真實心跳聲），重音在前兩拍：1-2-3-1-2-3-1-2-3。除了節拍，心跳那種悶悶的、低頻率的音調也能成為配樂主題的基底，與角色的心跳聲形成戲劇層面上的連結。

　　在音樂這個分類底下，我會同時列出畫內音（diegetic music，出現在畫面裡包括歌手、音樂家、廣播、唱片播放器等發出的聲音）；以及給配樂作曲人的建議，包含如何組構聲音的想法（例如心跳要用三連音）、情緒的參數、編曲的可能性，以及母題（motifs）的建立。此時，你之前繪製的視覺地圖就能做為識別關係、模式、整部電影宏觀節奏的靈感依據，幫助你列出音樂母題。在好幾種聲音同時出現的情況下，聲音之間的頻率差異才能讓我們的大腦更容易辨識出不同的聲音。善用心理聲學的這項原則，你可以建議配樂作曲人使用某些聲調範圍的聲音，以便與該場戲的其他聲音做出區別。

　　相較於對白（dialogue），我偏好使用人聲這個詞來描述，因為它涵蓋了人嘴巴發出的一切聲音，包括某些很生動的表達方式像是：無法控制的哈欠、濕的噴嚏、出其不意地打嗝、吐出菸圈、啞地一吻、沙啞地咳嗽、氣呼呼的噓聲、譏諷的笑聲、尷尬的傻笑。如果對白需做特殊處理，無論是透過演員的演繹（低聲細語、喝醉狀態、不同語言口音），還是後製階段的處理（回音、增加低頻、電話效果），都可以在此標記出來。儘管在總混音時，對白清晰、可聽見是非常重要的一點，但現階段（比起引導你進行創意發想的重要性）並不需要擔心

對白的內容。你該注意的是，有沒有哪些非語言的元素有助於說故事和增添聲音的情緒，並將這些元素與聲音地圖中的其他分類相互結合，持續發展母題。

當你著手填充聲音地圖的細節時，盡量讓自己沈浸在每個段落之中，必要的時候多讀幾次劇本，讓內容填滿你的意識；在腦海中一邊重新播放各個段落，一邊配上劇本提出的所有聲音，使其繚繞在你的耳中。把聲音寫在大張草稿上。閉上眼睛，這樣或許可以強化你的聽覺。如果腦中浮現任何乍聽起來很怪或完全不合理的聲音，先不要抗拒它。你可以之後再刪掉它們，但這些聲音也許跟你尚未察覺的聲音之間存在著珍貴的連結。

你花在分析每個段落的時間必然會多過於電影本身的片長，也就是標準劇本格式一頁約 1 分鐘的長度。你不需要一口氣分析完整的劇本；事實上，也許你會發現自己在不同的時間會有不同的靈感。別忘了你只能全神貫注一定的時間，之後精神就會開始渙散。通常人的注意力只能高度集中 90 到 120 分鐘，在不耽誤交片時間的情況下，你應該有效利用這一點。

進入到聲音地圖即將完成的階段，建議你換個環境深呼吸，幾分鐘也好。

試一試

聽覺冥想

當你的心思游移不定，或腦海中沒有任何聲音浮現時，試著聆聽一首你認為與這部電影在類型上或調性上有所連結的樂曲。純樂器演奏的音樂，能讓你的心思保持在最原始、非語言的狀態；有歌詞的音樂，則能帶來文化層面的靈感，或喚醒一段記憶、一個意想不到的相關詞彙。你可以在專注一段時間後的休息時間嘗試這項練習，放鬆地閉上眼睛；也可以把劇本和聲音地圖擺在眼前，讓故事直接與音樂的節奏、旋律、和聲及情緒產生互動。如果一種聽起來很符合該部電影的音樂類型沒為你帶來任何新的想法，試試貝多芬（Beethoven）、德布西（Debyssy）或巴爾托克（Bartok），你肯定會驚訝這些古典樂竟然能跟非常現代的城市場景與角色產生對應；又或者，爵士樂和搖滾樂反而能為時代劇（period piece）帶來出奇不意的聲音靈感。

面對接下來的工作你必須轉換思考方式，休息一下能幫助你在高度專注於細節的工作當中喘一口氣。

現在，回去檢視你在聲音編組和繪製視覺地圖這兩個階段的成果，重新複習之前歸納出的架構；快速查看有哪些內容能夠與聲音地圖中鉅細彌遺的分析相互呼應。把所有聲音地圖排列在一張長桌或地上，讓垂直的時間軸能從上到

下連貫，就像視覺地圖一樣。拿出你畫視覺地圖時使用的色鉛筆，在聲音地圖上以同樣的顏色，標出跟視覺地圖主題相呼應的聲音。

查看在聲音地圖上漸漸浮現的架構，有沒有跟視覺地圖不吻合之處？如果有，或許代表這邊不一定要插入畫內音（也就是我所謂的具體化聲音），反而可以添加主觀的聲音、或是畫外音（音樂性聲音）。又或者，在這裡可以給配樂作曲家下點暗示，告訴他這邊可以配合故事情節，回到某個配樂主題，或將主題做點變化。在某些不尋常的狀況下，聲音地圖和視覺地圖的不同步情形會驅使你刪去該場戲在一般狀況下應該要有的某些聲音，而改以強加或不自然的寂靜片段來充當維繫情感的絲線。

讓我們來複習到目前為止的所有步驟：

- 初讀劇本——沈浸在每一場戲的文字敘述中，打開你內心的耳朵。
- 該聽些什麼？——物件、動作、環境、情緒、轉場——記下可用來構成聲音設計的基礎關鍵字。
- 聲音編組——找出這些關鍵字中的極性，以開展出平衡和對立的關係。
- 繪製視覺地圖——以曲線呈現故事情節的轉折與對應的聲音結構，展現聲音設計的大致構圖。
- 跟導演見面——把你的工作進度呈現給導演，確認雙方在風格、調性、決策上達成共識，認真聆聽回饋意見和不同的觀點
- 第一版聲音地圖——把劇本分成數個段落，並以具體化聲音、音樂性聲音、音樂與人聲來分類聲音元素。

■ 在前製及拍攝期間擔任顧問

以劇本為起點所萌發的聲音設計想法能幫助製片減少拍攝開支，或確保電影敘事的走向前後一致。聲音設計師很少能在電影後製階段之前就被雇用進團隊，但如果有機會參與影片前製，你就有機會提供製片、導演和現場錄音師一些相當有用的建議。

一些經濟實惠的建議如下：
- 縮短或刪除拍攝起來很花錢或費時的鏡頭，改以聲音設計的手法來表達。在這

之前，必須先分析有哪些敘事元素，這對故事推演與角色發展來說是必要的。

- 協助劇組從聲音的角度來挑選場景。在視覺上符合 19 世紀時代劇的美麗場景並不一定會有相對理想的聲音表現，因為後製時要完全清除背景吵雜的車聲很困難，而屆時得花大錢重新配音。

- 為特定的收音情況規劃適當的器材與配件。拍攝對白極其複雜的場景時或許會需要租借額外的麥克風，並多雇用一名錄音師；吸音棉和隔音毯有時候能用來對付場景空間裡過多的殘響。

- 規劃時程到拍攝現場，單獨收錄對白或某些音效，有助於省下不少後製的時間與金錢。單收音的時間要謹慎規劃，才不會耽誤劇組的其他組別。通常在開機前或拍完所有畫面之後收音最佳。

　　在電影拍攝期間，盡可能一起觀看毛片，也許你會因此發現一些能在特定場景中單獨收錄的音效，進一步滿足設計需求。而在看過畫面中出現的東西之後，你可能會發現有必要為某些發出聲音的道具或動作拍攝額外的特寫鏡頭；這或許超出了原本預計要拍的鏡頭數，卻有助於強化聲音主題。當劇本裡有任何與線性劇情、對白無關的蒙太奇（montage，快速剪輯）段落時，這一點特別適用。聲音和影像能夠在情感或理性層面形成主觀的、夢境般的連結。要達到這樣的效果，往往有賴聲音與畫面兩兩相互映照或牽動另一方。在主要鏡頭都拍完之後補拍次要鏡頭，或許是另一個較省錢的做法；但假設場景取得困難，在同一天把這些特寫全部拍完反而更簡單。

針對搭景，喬治‧華特斯（George Watters II，《星際爭霸戰》二、三、六集的聲音指導）有話要說：

「在企業號的場景裡，每當寇克艦長一走過，地上的膠合板就會嘎吱作響。那是我在為《星際爭霸戰》第六集（Star Trek VI）製作聲音時遇到的最大挑戰。當初搭景時，他們應該要確保地板夠堅實，不會發出任何噪音；結果，現場錄下的所有對白裡全都充斥著這些噪音，只好請演員全部回來重新配音。比起一開始就把場景搭得穩固，請演員回來配音的花費更高。特寫鏡頭的對白重新配音起來特別困難，於是許多導演寧願留下噪音，也要用原本的對白，不想重新配音。」

■ 提供剪輯建議

若你有幸在電影還未開始剪輯、或還未定剪時就進到劇組，你將有機會參與導演與剪輯師的決策過程。你對電影主題的想法與特定建議或許能影響影像剪輯的風格與節奏。

想要拉長一場戲或一顆鏡頭的時間，而不顯得步調緩慢，影片中要有足夠的聲音訊息。畫外音能驅動角色的思考過程或行動。導演或剪輯師若是覺得畫面死氣沈沈，缺乏足夠的素材，或出於其他原因無法跳開（cut away）該鏡頭，你就可以利用畫外的對白、環境音的變化、合理的音效（汽車喇叭、打破玻璃、嬰兒哭聲等）來幫這場戲增添色彩。在電影《教父》（The Godfather）中，一輛從未出現在畫面上的火車，其音效被用在艾爾‧帕西諾（Al Pacino）第一次開槍殺人的餐廳那場戲中，效果十足。

如果想要縮短一場戲的時間，你可以重疊兩場戲的對白或劇情音效（diegetic sound effects）來壓縮聲音訊息。這項剪輯技巧十分常見，但你必須發揮專業，兩場戲明明不一致的聲音跟畫面才不會在重疊時產生違和感，甚至引發觀眾更大的焦慮、好奇或嬉笑。

有時候，聲音會比影像更有力。在影像剪輯的實驗階段，你或許會發現在某場戲中，刻意不告訴觀眾某些聲音的來源，反而能夠引發更強的懸疑感或其他效果。如果這個方法行得通，你可以跟剪輯師討論，看看電影中還有哪幾場戲能用同樣的方法進行強化，以此建立出具有結構性、情緒性的母題。通常，這類特殊的影像－聲音關係會在劇本中註明。就算沒有，你也應該在影像剪輯階段大膽發想，挖掘聲音敘事中的精髓，讓聲音的能量能在對的時刻施展開來。

要是剪輯師想嘗試其他剪輯技巧，為你提供聲音設計的創意空間，請對方在靜音的狀態下先剪好畫面，再加入聲音。也許你們會因此發現在特定時刻故意讓影音不同步，會比我們日常生活所習慣的影音同步效果更好。另外，你也可以試著以不同的速度來播放影片（加快或放慢），甚至倒轉。就像畫家將自己的作品倒過來看或透過鏡子觀賞，有助於跳脫影像本身的內容，只看結構，進一步激發不一樣的聽覺感受。

■ 分析影片定剪

如果你是在影片進入定剪階段之後才被雇用，那你可以在先看影片或先讀

劇本之間選擇其一，做為你對故事的第一印象（儘管最後的拍攝成果跟劇本不一定相同）。如果文字比較能激發你對聲音的想像，就先讀劇本；如果直接觀看影像對你來說比較有感覺，也可以考慮完全捨棄劇本；或只把劇本當做聲音地圖結構的參考。

當你準備好要觀看定剪，盡可能一口氣看完，原因跟第一次讀劇本時不要間斷一樣。無論你是以什麼形式觀看影片：在電腦螢幕前、在剪接台或放映室裡面，請要求其他一起看片的人不要發表太多評論，頂多提及劇本相關的簡短注解，或需要在後製加上的聲音元素。第一次看片時，你應該把自己當成一般觀眾──盡情享受、發問、大笑、哭泣，完全投入並回應故事中的角色與劇情。你可以拿筆記本記下你的第一印象，但不要寫太多，以免打斷你看片時的專注力。記下戲本身帶給你的直觀感受，例如晶瑩剔透的、潮濕的、有趣的，而非太過明確的音效。

看完影片後，跟導演來一場深度的討論，釐清他或她對於故事、角色、場景的想法，確認你對影片的第一印象是否接近導演的意圖。除非你跟某位導演已經多次合作、背景也相近，不然或許還是先別告訴導演那些還在萌芽階段、尚未成熟的聲音設計發想。當然這仍視你們之間的默契而定，有時在導演的要求下，有必要進行適度的訊息交換。如果導演請你給出特定建議，把它當做對話的開端；假使片中有你不喜歡或不理解的部分，試著以建設性的方式問問題，試探地提出解決之道。但假使你看完影片之後非常喜歡，一定要讓導演感受到你對雙方合作的期待。

接下來，無論有沒有導演、剪輯師或配樂作曲家在場，你都要把影片再看過一遍。這次，在需要特別關注的時間點隨時按下「暫停鍵」。你應該跟著每一場戲，詳細記下聲音地圖上需要的四類元素：具體化聲音、音樂性聲音、音樂、人聲。

具體化聲音通常與影像直接相關，並且和畫面上的特定動作同步，因此受視覺上的各種元素影響，例如動作、重量、體積、堅固程度、韌性、接觸面、材質、溫度、撞擊力道、釋放時間等。依據電影的類型與風格，聲音的寫實程度會有所不同；假使影片以劇情為重，即便音效本身依然是後製才加上且經過混音，聲音應該盡可能貼近真實。最後的成果聽起來要不著痕跡，才能確保電影世界的可信度。

動畫電影《威探闖通關》（Who Framed Roger Rabbit?）則是另一個極端的例子。該片的核心是由卡通人物與現實世界的演員共同演出。片中，聲音賦予

卡通兔羅傑一副材質和重量有如氣球般可以伸縮自如的身體，能承受真人無法負荷的拉扯。而讓這個角色栩栩如生的功臣，就是與他扭曲肢體完全同步的具體化音效。

在畫面中出現的動作本身通常並不會發出我們希望聽到的聲音。將拍攝現場錄到那些背景吵雜、音色錯誤、音量微弱的音效取代掉，是極為常見的做法，結果也通常很令人意外（這部分將在本章後段〈決定人聲來源與特效〉小節中進一步探討）。現階段，仔細觀察該用哪些聲音來建構銀幕上的現實感。

檢視在先前劇本分析階段〈該聽些什麼？〉這一小節中提到的分類──物件、動作、環境、情緒、轉場，這些元素能指引你分析影像的方向。這個階段，你必須從出現在銀幕裡的所有元素之中，根據其對電影世界、角色敘事觀點、以及情緒的重要性，選出特定幾種來進行加強。

具體化聲音及相對應的同步影像或許也暗示著音樂性聲音，畢竟這兩者之間的界線有時相當模糊。舉例來說，如果畫面中的背景有一輛車駛過，我們會假設車子出畫之後，引擎聲（具體化聲音）依然持續；但畫內的這輛車或許也暗示了在畫面之外還有其他車輛，那它們的引擎、喇叭、警笛等等聲音該怎麼處理呢？這些在背景裡的各種聲音透露了角色身處的社區、時空，以及最重要的環境。這座城市是友善、充滿敵意、匆忙、慵懶、遙遠，還是令人窒息？

找出能凸顯環境的兩到三種聲音元素，善加利用它們之間的變化，就有助於強調戲中的特定時刻、製造轉場，或將不同時間點出現的同個場景做出區隔。舉例來說，故事的主角是一對情侶，有好幾場戲都發生在同一間臥室。在同樣一個空間裡，時鐘的滴答聲或許能強調緊張或不安；外頭打雷的聲音暗示角色內心深處的怒火；水管的汩汩水流聲則能帶出人物間逐漸高漲的情慾（或是稍微浮誇的幽默）。或者在整場戲都能聽見時鐘聲這類持續環境音的情況下，可以在混音時改變音量來強調特定感受。雷聲、水管聲之類的聲音事件除了要挑選特定的觸發時間、音調與音色，也應該跟特定的動作、對白或理由適當搭配使用。

一段由多軌組成的環境音有助於讓一場戲順利過到下一場。這段環境音在前一場戲可能屬於畫外音，來源得要等到下個場景才會揭曉，因此建立了地理上的連貫性；在聲音的結構上，也能以一種「問題－答案」的方式把故事連貫起來。這樣的手法在喜劇或劇情片裡特別有效──聲音原本聽起來是一個樣子，直到畫面真正出現，觀眾才恍然大悟。

當你觀看一場戲時必須思考：劇中角色經歷的主要情緒是什麼？跟你從觀眾的角度看這場戲所感受到的情緒一樣嗎？兩者若有不同，要注意主要情緒（角

色情緒）與次要情緒（觀眾情緒）之間的心理落差。針對這類場景設計音樂性的聲音時，最好一次只使用支撐單一情緒的聲音元素。除非，你想製造聽覺雙關的效果，也就是一個聲音事件同時建構兩層意義，一層代表角色，另一層代表觀眾。

在每場戲中，你對音樂的分析應該包含對音調、節奏的建議，以及這些音樂跟重複出現、或仍在發展中的場景、角色、主題、情緒之間有怎樣的關係。同時，要思考音樂該如何結合其他聲音元素，例如人聲、音效和環境音。即使你未曾受過音樂訓練，你對聲音敘事的想法依然能成為作曲家珍貴的指引，幫助對方充分運用藝術與技術工具來完成配樂。

舉例來說，你可以建議配樂家使用一些音調上與其他聲音形成強烈對比的音樂，像是使用低頻的音樂來凸顯高頻的人聲，讓對白聽起來更清楚。相反地，若想讓對白變得模糊而難以理解，可以使用與人聲頻率範圍接近的音樂。

音樂的節奏可以帶動一場戲裡的動態元素，使其產生視覺上的節奏（例如：雨刷、拍動翅膀、搖頭的節奏等），也可能影響剪輯的節奏，或是整場戲主觀上的步調快慢（即使那場戲在視覺上沒有明顯的動態）。具有明顯週期性音樂性聲音，例如水龍頭的滴水聲、倉鼠轉輪伊呀作響的轉動聲，都可以結合音樂的特定節拍。平克・佛洛伊德（Pink Floyd）樂團的經典歌曲《錢》（Money）當中，就是用硬幣掉落與收銀機的聲音來開場。

角色、場景和情緒母題經常受益於音樂的主題（theme），因此，你可以記下這些元素有所進展與變化的特定時刻。當音調發生變化，就代表主角遭遇挫敗，或者寶藏被尋獲了。你的觀察能幫助作曲家創作出最符合故事情節的配樂，同時又能在編排上跟其他聲音設計元素保持和諧。

除了對白本身的字句內容之外，還要觀察戲裡其他人聲類型傳遞了什麼訊息？如果你不懂英語（或片中使用的任何語言），你可以從演員的聲音裡聽到些什麼？人聲當中非語言的旋律與節奏，也就是語言學上稱的節律（prosody），能傳遞各種訊息——緊急、憤怒、噁心、傲慢、淘氣、誘惑、虛偽等等。你可以從人聲蘊含的音樂性、呼吸，以及字與字之間的停頓，察覺到這些訊息。

咳嗽、打噴嚏、打呼、彈舌、吐菸、吹口哨、吞口水、打嗝、親吻……這些聲音都能做為片中角色的非語言詞彙，尤其是當某些聲音重複出現或產生變化的時候。例如，若劇中人物的角色弧線（character's arc）是從健康到生病，輕微的咳嗽聲就會演變成嘶啞的喘息。要是拍片現場沒能收錄到這些聲音，也可以在聲音後製時加上去，只要記得避開需要對上嘴型的鏡頭，而把聲音加在

畫外、或演員背對攝影機的鏡頭。

辨識出由演員說調建構而成的戲劇調性，可做為聲音設計的一大有力暗示。例如，打擊樂般短促的語調是否暗示我們應該把相似的節拍延伸運用在音樂與環境音當中？又或者，聽到的對白是不是應該口齒不清、讓人幾乎聽不懂，才能跟畫外公寓房裡情侶吵架的聲音匹配？句子之間是否有空檔，可以加上狼嚎、放屁聲、或鑰匙開門聲等，當做特殊的聲音註解？

人聲可能需要加入對比的環境音來創造更豐富的意涵。例如，在老人粗暴且惡劣的咆哮聲中，加入小狗的叫聲。以電影《象人》（The Elephant Man）為例，外貌畸形的主角被眾人逼到了牆角，痛苦呼喊：「我…是…人…」，接著重重跌坐在地；此時，遠方傳來一個模糊且高頻的動物慘叫聲，彷彿象徵主角的心被狠狠撕扯開來。

■ 聲音地圖──第二版

依照先前在繪製第一版聲音地圖時的格式與步驟，結合你此刻擁有的完整敘事細節及影像靈感，在各段落的時間軸上填滿聲音元素。完成這版地圖後，對照視覺地圖（如果還沒畫，請現在繪製一張），確認聲音主題的流向。如果一場戲塞入了滿滿的聲音資訊，試著以劇情目的與主要情緒來挑選比較重要的聲音。要是你無法確定哪些聲音比較重要，那就把地圖上的聲音留到預混（pre-mix）或總混音階段，詢問過導演意見再做取捨。

通常，觀眾一次最多只能分辨兩種不同的聲音元素，而且這兩者必須在音調、音色和（或）節奏上有很大的區隔。如果加入更多聲音，或這兩種聲音的特徵太過相似，聲音之間會相互融合，使得大腦只能解讀出一種聲音訊息。混音階段往往利用聲軌之間的音量變化，將腦海中可能混淆的聲音拉開距離，避免它們混合在一起，以利觀眾更容易專注於某個特定的聲音。以電影《空軍一號》（Air Force One）為例，飾演總統的哈里遜‧福特（Harrison Ford）與飾演俄國恐怖分子的蓋瑞‧歐德曼（Gary Oldman）正面交鋒。在短短的幾秒鐘內，原先被綑綁的總統自行切斷了繩子並進行反擊，聲音的重點在兩個音樂主題之間（俄國和美國）來回變換，並在爆發式的對白聲、戲劇性的尖叫與呻吟、肢體撞擊聲，以及機關槍聲等多重聲音之間切換，多虧後期混音師速度飛快的手指與極為敏銳的耳朵，每一種聲音都各自獲得展露頭角的片刻。

不過在多數時候，音軌裡頭如果同時出現太多種引人注意的聲音，在總混

音階段必定會有部分聲音被捨棄不用。在規劃聲音地圖時，要是能記住這點，不僅能減輕混音師的工作量，也讓你設計的聲音作品乾淨許多。

■ 決定人聲來源與特效

目前為止我們所探討的各種聲音工作當中，有一種職位叫做對白剪輯師（dialogue editor），指的是傳統上對人聲進行整理與降噪的技術人員。無論你是自己剪輯對白，還是在人數較多的劇組中跟專門的對白剪輯師合作，原則都一樣。

在錄製和剪輯對白的過程中，首要目的是讓觀眾清楚聽懂人聲（除非因劇情或創意上的需要而刻意呈現模糊或令人費解的狀態，這會在稍後的小節中提到）；其次，要讓人聲的音質與背景裡的環境音不打斷觀眾的觀影情緒。什麼樣的聲音問題可能會造成干擾呢？

- 現場錄音的音量太低或太高，導致人聲不夠厚實、機器發出噪音、破音失真
- 拍攝現場的環境噪音太引人注意，而且沒辦法從人聲當中清除
- 演員的表演出現彼此搭詞、口齒不清、發音或重音位置錯誤等問題

可能的解決方式有：

- 現場配音的單收音（wild track）
- 替換上不同鏡次的對白（alternative production take）
- 後期重新配音（postproduction dubbing）

如果在現場錄音的過程中就發現聲音有問題，卻沒有時間再拍一條，那最好趁著演員的情緒狀態、麥克風位置和背景環境音還未發生太大變化時，單獨收錄一條對白（wild audio take）。要是你手邊剛好有兩台錄音機，可以用其中一台進行回放，讓演員一邊聆聽之前的表演、一邊重複台詞。要是只有一台錄音機，那就以一捲錄音帶（例如 DAT 數位錄音帶）進行回放，再以另一捲錄音帶來錄音，幫助喚醒演員和你自己的聲音記憶。

另一個解決辦法，是取用不同鏡次（take）但聲音沒有問題的錄音，在嘴形同步的情況下替換掉原本的對白。你很可能需要調整字與字的間隔，來確保替換的對白能對上演員的嘴型。這個技巧對於演員嘴巴沒出現在銀幕上的鏡頭特

別實用。若在影片尚未定剪時就發現了聲音問題，或許能透過影像剪輯的調整，讓後續的替換對白作業更加容易。

後期配音（又稱為 looping 循環錄音；或 ADR，automated dialogue replacement 自動對白替換），是最常見用來解決對白噪音問題的方法。做法是請演員進到錄音室，一邊重複播放原始的影像與錄音，一邊讓演員重現當時的聲音表演，包括說話的節奏及語調。在錄音環境受到控制的 ADR 錄音室裡工作的好處很多，但當中仍有許多技術與藝術層面的考量必須注意。

為了避免人聲的觀點與影像不相符，麥克風距離演員的位置應該要跟現場錄音時相似。單純調整音量無法重現聲音的距離感，因為在聲學上，距離會影響錄音的頻率範圍、可聽見的聲音組成，以及次要的聲波。當人聲靠得很近，你會聽見呼吸、嘴唇和舌頭的一舉一動。要是人聲距離遠，這些近景才會錄到的聲音也會隨之消失，出現的反倒更多是聲音的殘響，而這些殘響能幫助觀眾辨認角色身處的空間。濾波處理（filtering）確實有助於改變人聲的這些特質，但把麥克風擺在對的位置，仍是成功重現現場錄音的最主要因素。

假如你只打算對一段對話中的一小部分進行 ADR 替換，那麼錄 ADR 錄音時，務必使用跟現場錄音同樣類型的麥克風，才能將兩種錄音不著痕跡地剪在一起。錄音室使用的麥克風的音色，聽起來可能比現場錄音使用的槍型（shotgun microphone）或領夾式麥克風（lavalier）更「豐富」。這時如果將兩種錄音剪在一起，音色的來回變化很容易產生干擾；之後到了混音階段，你就得浪費更多時間以等化器來進行音色的等化處理（equalize）。反過來說，若整場戲所有演員的對白都需要重新配音，那就不需要交錯使用 ADR 與現場錄音，這時候你可以自由選擇聲音表現最好的麥克風。

在 ADR 錄音室中，演員有時很難只憑藉銀幕上的影像就重新回到當時演出的情緒狀態。實務上，演員必須獨自一人待在錄音室、戴著耳機，看著銀幕一遍又一遍地播放自己的身影，說台詞時還要努力維持嘴型同步，因此表演起來很容易顯得僵硬、不自然。如果演員需要有人幫忙，才能重現表演的能量強度，你可以考慮請來吊桿收音員，讓演員自由走動，而不會因為遷就麥克風架而被綁在原地。

在後期階段，將人聲加上特效，可以為角色創造不同的個性。電影《五百年後》（THX 1138）是這方面的先行者。該片（譯注：聲音設計師為沃特·莫屈）將演員的原始聲音以業餘無線電播放，再將通過無線電、稍微走音的人聲重新錄下來，創造出機器人般的效果。今日，市面上推出有許多數位化的特效

電子合成音效先驅法蘭克・塞拉斐內（Frank Serafine）亦曾利用畫外對白創造戲劇效果：

「製作擬音（foley）的時候，我時常讓人物在畫外走路或說話。我會請演員隨意談論一些事，或在錄群眾演員背景音時請他們大聲說話。到了混音階段，再降低這些背景音的音量，讓觀眾得要仔細聽才聽得見。這些內容有時是演員的即興談話，有時是認真研究過後想出來的台詞，他們會參考其他電影的內容，或者閱讀相關的書籍；尤其像在拍科幻片這種類型電影時，就需要準備特定題材的說話內容。即使是一般電影，例如在機場的場景，無論是卸貨還是叫計程車，都能聽到背景中有人在說話。這些聲音會使得整部電影活靈活現。當演員轉過頭去，就加上畫外的對白，幫助觀眾身歷其境，彷彿置身在演員周遭的世界，這對我來說很有趣。」

濾波器；不過假使你想製作更獨特的聲音，就可以參考上述這類非正統的方法。

針對發生在畫外的對白，你可以考慮在混音時調整聲音的定位，使其稍微偏離畫面的正中央。測試的時候，你得回放一整段戲，才知道這樣行不行得通，並確認聲音的位置是否跳離得太多，反而對觀影造成干擾。

由於本書主要著重在聲音的敘事層面，加上技術層面又有許多細節需要注意，例如麥克風的挑選與擺放位置、空間的聲學特性、濾波器的使用、混音技巧等，因此關於聲音後製技術的文章應該尋求更專業的諮詢。這一方面，湯姆林森・霍爾曼（Tomlinson Holman）與傑拉德・米勒森（Gerald Millerson）合著的《電影與電視聲音》（Sound for Film and Television）是一本相當實用的參考書，裡頭一步步詳述了每一階段的技術過程與器材使用。

■ 決定音效與環境音來源

視聽世界最神奇的現象之一，就是無論把影像配上什麼聲音，只要兩者是同步的，觀眾自然而然就會相信影像上的東西真的會發出那種聲音。事實上，許多現實世界中的聲音比我們在電影裡聽到的還要無聊許多。例如，拳擊比賽時聽見的拳頭肉搏聲，其實是擬音師敲打牛排做出來的；走在雪地上的腳步聲則是踩在玉米粉上發出的聲音。這當中的祕訣是：聽看看哪種聲音的感覺是「對的」，而不是尋找「真實的」聲音來源。這麼做，你會得到許多意料之外的發現！

可以用來製作音效的聲音來源通常有：

- 現場錄音
- 音效庫（sound libraries）
- 現場或錄音室的單收音效
- 擬音
- 取樣機（samplers）與合成器（synthesizers）

　　在電影拍攝過程中，現場錄音通常仍會收到一些可用的音效，例如衣服的摩擦聲、餐具碰撞聲、車開過的聲音等，有些恰好能用在總混音當中。但在剪輯對白時，必須將對白與現場音效分開至不同的音軌，你才能製作乾淨的音樂音效軌（M&E，music-and-effects 的縮寫，或稱國際聲軌），提供製作其他國家語言的配音版本使用。然而在現場錄音中，對白與音效經常無法避免地必須搭在一塊兒。常見的做法是將所有現場音效都替換掉（最常以擬音代替），這麼一來，你既能單獨調整每一種聲音，又能確保音效的品質一致。

　　現場錄音所錄下的環境音主要是用來建立連續的聲音景觀，隱藏影像的剪輯點，讓同一場戲的每顆鏡頭就像是在同一時空下連續發生。假使這個鏡位錄到的背景音比另一個鏡位的背景音大聲，混音時可以在額外的音軌中加入連續的空間音（room tone）或現場環境音，來掩飾不同鏡位間的環境音差異。現場環境音通常是由錄音師在拍完一場戲之後，請所有工作人員靜止不動，單獨錄下來的空間聲音。若基於某些原因，現場沒有單收環境音，也可以找相似頻率、音量較大的環境音來掩蓋聲音片段間的空隙。不過，現場環境音的功能多半僅止於此，很少能用來增添戲劇效果。想要打造具有故事性的環境音，必須在後製階段利用其他聲音來源，發揮自己的創意來達成。

　　在編目完整的音效庫中，你可以輕易找到成千上萬可用的聲音。當今的音效庫幾乎都已經數位化，比起過去需要在好幾卷卡帶間來回查找，搜尋過程也快速許多。如果使用音效軟體，甚至能以數位取樣機材暫存想要的聲音，馬上跟影像一起播放測試。不過，正因為音效庫太過方便，有時會讓人養成懶惰的習慣，在找到一個聽起來「還可以」的聲音之後，就馬上接著處理下一個待剪的音效。對許多製作案來說，留給聲音後製的時間非常短，通常只能在不得已的情況急忙地選擇音效。不過要是時間許可，盡可能在使用音效庫時多試試下列的創意方法：

- 將兩個以上的聲音組成新的音效

- 改變音效的長度和（或）音調

- 善用循環播放、倒轉、濾波器等效果

- 音效庫僅當做參考，以便錄製原創的音效

為了收錄精準又真實的音效，喬治・華特斯下足功夫：

「在製作《紅色角落》（The Red Corner）的聲音時，為了重新錄製摩托車音效，我仔細研究街道場景裡的所有演員動作、繪製草圖，並在場景還沒拆除之前回到拍攝地點錄音。這麼一來，錄到的音效就擁有自建築物牆面反射的真實殘響效果，以及巷道內自然的空間感；這些效果通常是在混音時以人工方式額外加上去的。電影正式拍攝過程中因為分秒必爭，我不可能有機會這樣錄音。

另外在《驚天動地 60 秒》（Gone in Sixty Seconds）當中，實際拍攝用的車輛看起來很美，但高速行駛時卻不夠安全，因此我們找到另一台 67 年的福特野馬 GT500 來錄音。趁整部電影殺青前，我們用劇組卡車把車子拖到賽車場，順利完成錄音。整整兩天的時間，我照著劇本和先前規劃好的音效表一一執行，包含喇叭聲、關門聲、引擎蓋，甚至防盜鈴，全程都是我自己開車。有了這些能夠準確反映畫面中動作的音效，長時間的車戲剪起來會容易許多。」

　　得益於取樣機與數位剪輯的時代來臨，一個大家耳熟能詳的音效得以產生好幾千種的變化，從維持一點點熟悉感，變成徹底不同的聲音。如果你的時間，能夠從廣大的音效庫中選取音效，再利用各種特效工具去排列組合，你將獲得成就感十足的經驗，但也別玩到忘了時間才好。記得不時回顧你手邊的聲音地圖與視覺地圖，把你的音效冒險之旅隨時帶回劇情的脈絡當中。

　　找尋和創造新的聲音大概是聲音設計工作中最令人興奮、驚喜，又能收穫成就感的部分。你可以到戶外或在錄音室，以簡單的器材錄製全新的聲音。器材可能包含各種不同的高階麥克風（指向性麥克風是基本配備，心型指向或立體聲麥克風也很實用）、一台 Nagra 錄音機、攜行式數位錄音機、MD（mini disc 迷你光碟）錄音機、或高音質的卡帶錄音機（晶片同步或時間碼的功能並非這階段的必要），還有一副隔音良好的全頻耳機。

　　尋找連續的環境音時，必須根據不同的環境與時間，選擇適合該場戲的背景聲音。要是遇到音效庫數以千計的環境音都不符合需求的情況，你就得自己走出錄音室尋找聲音了。

如果電影是在實際的場景拍攝，最好選擇一天中的其他時段回到拍攝地點，去錄那些拍攝過程中沒收到的聲音，即使現場錄音師已經錄到一小段方便對白剪輯使用的環境音。如果環境音裡面包含某些特定元素，例如鳥叫、蛙鳴、人的動作、風聲或機械聲，幾乎就可以推斷該場景在這段時間有多麼繁忙。先分析一場戲，弄清楚故事發生在什麼時間、有多忙碌，這樣你錄下的環境音才夠寫實。假使一場戲裡面有幾個戲劇轉折必須強調出來，你可以多錄幾段繁忙程度或能量程度不一的環境音，並且分別放入不同的音軌，依照不同的戲劇轉折來混音。同樣的環境音變換手法也可以用來區隔發生在同個場景的好幾場戲，利用環境音的能量轉變來表現戲劇張力起伏的弧線。如此一來，觀眾會受到潛移默化而更容易投入好的故事。環境音的變化就跟聲音設計師手邊的許多工具一樣，乍聽之下難以察覺，卻能在潛意識中喚起觀眾的各種情緒。

　　處理環境音的共通問題是，該如何找到跟影像最相配的聲音；明明是同一個地點錄到的環境音，聽起來卻多半跟畫面搭不起來。假如電影是在攝影棚內拍攝，你勢必要尋找其他聲音來重新打造環境音。無論是寫實的劇情片、恐怖片，還是喜劇片，要找到適當的環境音，得依靠對影像敏銳的觀察力、對戲中情緒的充分理解，以及你內心那雙耳朵，才能為一場戲量身打造最棒的聲音景觀。在本書第二章〈拓展創造力〉中，你將找到幫助你訓練直覺的實驗練習。

　　在這裡提供一個實用的小祕訣：建立環境音音軌多半需要好幾分鐘的聲音長度，才能橫跨整場戲，但你的原始錄音檔或許不夠長。解決方法是將這些聲音片段循環播放，不過前後兩段聲音的接點在音量或音色上經常會特別凸出，聽起來很明顯。若你的原始錄音檔聽起來很一致，沒有特別的尖峰或聲音元素（鳥叫、喇叭聲之類），那循環聲音時就可以把這段聲音先用正常方式播放，下一段再用倒轉方式播放。這麼一來，第一段聲音的尾巴跟第二段聲音開頭的接點就能夠銜接得天衣無縫（音檔內若有任何凸出的聲音元素，在倒轉之後都可能變得很怪異）。

　　尋找、創造、錄製獨立的音效／聲音事件時，你一樣必須打開內心的耳朵，但這個過程本身比較類似當代的音樂即興創作。這領域的先行者包含約翰·凱吉（John Cage）、披頭四和他們《革命9》（Revolution 9）這首歌曲。原始素材有千百種可能、沒有任何極限，就等著你去編製、彈奏、剪輯。

　　如果你是以可移動的物件和平面來製造聲音，能夠進到隔音良好的錄音室錄製音效是最理想的狀況。但假設預算或實際執行上有困難，找背景愈安靜的地方錄音愈好。要特別小心乍聽之下難以察覺的噪音來源，例如冷氣機、冰箱、

鳥叫、交通工具的聲音等等，這些噪音會影響你的錄音品質。在深夜時間錄音，可以降低被電話鈴響、路人聊天、人群走動等聲音干擾的可能性。

如果在四面都是光滑牆面的空間錄音，例如浴室或廚房，很可能會產生過多的殘響，這點要特別留意。你可以在混音時加入殘響，但錄音時就錄下的殘響沒辦法去除。在鋪了地毯的房間錄音會好一些，你也可以在四周掛上隔音毯。當然，要是你很清楚這樣的殘響或回音效果是你要的，那就另當別論，樓梯間或是下水道內的殘響都可能為你的音效增添另一層風味。

有時候，某種音效只能在特定的環境製造或採集。舉例來說，運轉時會發出奇特巨響的大型工廠機具是打造科幻片機器人移動聲響的絕佳音源。但如果工廠的環境音相當吵雜，你可以在錄下聲音後，用電腦軟體把音效的聲波獨立出來。另一個辦法是請求廠方讓你在工廠下班的時間去錄製不同機具的運轉聲，以確保背景沒有其他雜音。

日常生活中的各種材料和物件可以組合出無限多種不同音色、音調、或時間長度特性（譯注：原文 attacks、decays 分別為起音時間、衰減時間；作者以此表達音效本身在時間上有不同的特性，例如槍聲的起音時間可能很短，車聲的衰減時間可能很長）的音效。廚房、工具間、浴室都是你尋找聲音的好地點。有時候，烹調、清潔、施工器具所發出的聲音會讓人完全猜不到原始的聲音來源，因而為一場戲加入了異於尋常的感覺，例如用筷子敲打層架、在滋滋作響的熱油上倒入鬆餅麵糊、裝了水的鍋子叮噹作響、擠壓一瓶快用完的助曬油、把一顆熟透蕃茄往塑膠袋內捏出汁的聲音等等。把金屬、木頭、塑膠、玻璃和其他有機材料混合起來，在各種不同材質的表面製造聲響；運用敲打、丟下、刮削、搓揉、撥弄、彈跳、捻弄、淹沒、吹氣、加熱等各種動作，或摻入泥土、空氣、火和水把玩。進行各式各樣的實驗，就是這個遊戲的精神。

如果你的錄音機內建有不同的錄音或播放速度，聽聽看聲音用不同速度播放出來的效果，再選擇最適合某場戲的特效。不然，也可以在錄音室裡用軟體改變音檔速度，試試看什麼效果最好。有時候，同一個音檔分別以不同的速率處理之後、重疊在一起，可以增加聲音的厚實感，就像《魔鬼終結者2》（Terminator 2）電影結尾在金屬熔解池的那場戲一樣。

對類比磁帶系統來說，聲音的播放速度與音調頻率往往會相互影響（播放速度愈慢，音調愈低，反之亦然）。因此如果你想單獨改變音檔的速度或音調，就得採用數位系統。以下面這兩種狀況為例：一種是影像的長度已經固定了，你想調整某個音檔的長度來配合畫面，卻又不想改變聲音的頻率；另一種是你

已經有理想的音檔長度，但想要改變聲音的音調，以避開或遮蔽某個頻率。

擬音一般指的是配合銀幕上演員的動作所同步製造的聲音。就算在現場錄音時錄到了腳步、放下咖啡杯、或皮椅呀呀作響的聲音，正統的做法仍是以擬音來取代所有的現場音效，一方面確保錄音品質一致，另一方面也讓音效能跟對白軌完全分離；這麼一來，不僅能為動作重新建構寫實的聲音，也能製作完整的音樂音效軌，以利未來電影配上他國語言時使用。

為了重現演員動作的聲音，擬音師（Foley artist）必須具備高度的洞察力與節奏感。他們的操作往往不著痕跡，盡可能讓聲音聽起來接近自然。然而，這有時候還是需要高度的創意，才能找到不凡的擬音方法。例如在一場戲中，有輛腳踏車撞進一整排垃圾桶裡面；為了製作完整的音效，擬音師可能得錄下這些聲音：

1. 把腳踏車倒過來放，錄輪子旋轉的聲音
2. 拿一顆氣球，抓著開口把空氣放出來，錄尖銳的氣流聲
3. 把腳踏車丟向幾個空的垃圾桶
4. 一個瓷盤摔碎的聲音
5. 骨架扭曲的腳踏車發出的苦悶鈴聲
6. 彈奏一只走音的卡林巴琴（kalimba，金屬製的拇指琴），模仿腳踏車金屬輪圈斷裂的聲音

（如果可以再從音效庫或其他錄音裡面找來一隻貓受驚嚇的叫聲，還能為這團混亂多加點料。）

根據不同的電影風格（尤其是喜劇或恐怖片），有些影片或許可以接受比較誇張的擬音表現。以扯破衣服的畫面為例，服裝設計師通常會對衣服做特殊處理、讓衣服能輕而易舉地扯開，卻不發出聲音。相較之下，擬音師緊貼著麥克風撕破棉布，錄下來的聲音比真的撕破一件衣服的戲劇張力強烈許多。另一個例子是錄拳擊賽時的打拳聲——你應該不知道，有多少揮拳、重擊和噴血的聲音是用敲打生牛排或壓碎香瓜做出來的吧！史柯西斯（Scorsese）的電影《蠻牛》（Raging Bull）就是很好的範例，它展示了人跟人在激烈打鬥時發出聲音的各種可能性。

在搜集完所有原始音檔之後，取樣機和合成器可以幫助你完成各種創意的聲音設計。現今，除了電影後製會廣泛使用電子樂器和電腦技術之外，在我們

的日常生活中，也可以運用數位工具來形塑聲音。過去這幾年時間，數位工具的價格大幅降低，幾乎任何人都能輕易取得；各種軟體的介面也變得更容易操作，不需要擁有太多技術背景也能憑著直覺使用。唯一阻止你過度使用這些工具的理由，就是像丹麥電影運動「逗馬宣言」（Dogma 95）所說的，你不該讓聲音干擾並且打破電影中的現實。

取樣（sampling）指的是將單一個聲音、或聲音的一小部分轉換成數位訊息，儲存在記憶體中。取樣的聲音來源包括：

- 現場錄音
- 單收音
- 錄音室錄音（包含擬音）
- 音效庫（包含磁帶、CD 或 MD 這類獨立音效庫，或是機載的數位化資料庫）
- 從流行歌、政治人物演講、電視節目等來源取來的知名聲音片段（如果電影將來要做商業發行，記得要取得這些聲音的版權）

聲音一旦經過數位化，就能用各式各樣的方法來把玩，這會在稍後〈實驗各種選項〉的小節中詳述。

合成器發出的聲音多半不是一般空氣分子在物理振動下發出的聲音，而是發自電子類比或數位來源的聲音。五〇年代的科幻電影大量使用了由類比合成器製造的奇特音效；這些不是在地球的自然界中能聽到的聲音，因此正好營造了一種聲音來自異世界的效果。在數位合成器普及之後，電子音大多被用來製作怪異音效，或因為與流行音樂產業的密切關係，而成為搖滾樂的文化象徵。不過，數位革命為合成器開啟了一扇大門，使其不僅聽起來跟真實樂器極為相似，也能製造出各種人聲、環境音或是音效。今日，合成器經常和取樣機搭配使用，以真實世界的各種聲音為來源，數位化之後再進行創作。在整合音效、環境音與音樂的時候，合成器是非常好用的工具，這會在稍後〈協調配樂〉的小節中詳述。

如果沒有花上另外一本書的篇幅，很難完整說明取樣機與合成器的技術細節（建議參考馬丁・拉斯〔Martin Russ〕的著作《聲音合成與取樣技術》（〔Sound Synthesis and Sampling〕）。本書的重點將著重在如何讓聲音發揮敘事潛力，而非特定器材或軟體的操作技術。在你的探索與實驗過程中，時時刻刻提醒自己，怎樣才能用聲音把故事說好。參考在第 8 章〈聲音與敘事〉中提到的角色和情緒

分析，以及先前製作的視覺地圖、聲音地圖，做為你的靈感依據。

■ 協調配樂

　　到目前為止，你所設計的視覺與聲音地圖都可以分享給配樂作曲家，以利整合電影中其他聲音創作。依照你自己對音樂理論和專有名詞的熟悉程度，以及作曲家擁有的電影配樂經驗，你們之間的溝通方式會有所不同。如同先前提到的，導演需要在你們的對話中間扮演重要角色，為電影的整體混音提供大方向。若沒有經過如此協調，到了混音階段，經常會發生那種絕佳的（有時也很花錢的）創意被整個拋棄的情況。要是聲音設計師和作曲家各自都完成了電影裡面 100% 的聲音，到了混音階段，自然就會捨棄其中 50% 的聲音和配樂。

　　在聲音設計與配樂有了充分協調的情況下，除了能避免浪費時間與精力，更能完整傳達故事線。一如〈聲音編組〉裡的例子，電影《絕命談判》配樂中使用的 4/4 拍與 3/4 拍，就分別連結了聲音設計中機械式的時鐘聲和有機的心跳聲。這就是給作曲人的明確節拍指示，讓對方知道哪些節奏能應用在哪個音樂主題上，以及這些主題又分別出現在故事的哪個部分。

　　創作配樂時，非常重要的一點是謹慎選擇音樂的頻率範圍。你必須先知道對白裡人聲的頻率範圍落在哪裡，環境音和特定的聲音事件又用到了哪些音調。配樂的頻率可以跟其他聲音相互對立，讓觀眾得以輕易區分不同的聲音元素；或者刻意在音調上與其他聲音相互融合，使樂器聲聽起來就像從音效或人聲中自然浮現。無論是音樂還是音效，都能利用數位軟體調整到想要的關聯效果。音效與音樂之間的秩序會使聲音整體聽起來合理，而不是雜亂無章；當然，你和作曲人之間也要達成共識才行。

　　前面說過，取樣機和合成器是作曲人經常用到的工具，因此，利用你在聲音設計中創造出來的語言，提供一些適合在配樂中使用的取樣靈感。例如，在一部關於巴西礦工的紀錄片中，礦工挖礦剷土時會發出一種很獨特的「咻偎依克」（ssss.hweeeek）聲。導演希望配樂能參考當地的民俗音樂，而其中有件樂器是把種子裝入葫蘆瓶所製成的搖鈴，音色聽起來就像鏟土的聲音。有了這兩種聲音的取樣，視覺主題上的辛苦勞動，與文化主題上的民俗音樂就產生了連結。

　　讓畫面內的音效與配樂產生連結，也會為畫外的現實世界帶來更深層的意義。絕大部分不是由片中角色彈奏或演唱的音樂，都只能倚賴與影像產生的情

緒連結，將文化或心理層面的各種更迭傳遞給觀眾，以建立明確的感受。配樂若能直接與影像上的動作，及其同步音效相互連結起來，電影敘事的世界會更容易滲透到觀眾的主觀觀影經驗當中。

更多關於劇情片配樂的理論研究，可追溯到精神分析理論的發展。想進一步了解的話，可以參考克勞蒂亞‧郭柏曼（Claudia Gorbman）著作的《弦外之音》（Unheard Melodies）。另外，在紀錄片《電影音樂》（Music for the Movies）當中，關於配樂大師如何利用音樂來強化戲劇張力也有相當多的討論。

■ 實驗各種選項

無論你是獨力負責聲音剪輯工作，或與其他剪輯師合作，都要充分利用混音前的機會，實驗各種聲音－影像的組合。邀請導演一起欣賞你的成果，以確保你的設計方向跟導演的想像一致，並觀察對方的反應，當做你的創作靈感。你們如果在這個階段達到愈多共識，混音過程就會愈輕鬆。

假如你在這個階段發現聲音的效果不如預期，那就還有時間尋找替換的聲音，而不是到了混音才發現失敗。一發現有聽起來不完整的聲音，就要去找其他補充的聲音。好比在電影《浴火赤子情》（Backdraft）當中，火焰的音效包含了轟隆聲、吱吱聲、劈啪聲、呼嘯聲，還有爆炸聲，但正是因為額外加入了

像是發自喉嚨深處的聲音、或是野貓咆哮聲，熊熊烈火聽起來才更加凶惡。

　　為了避免在租金昂貴的混音室浪費太多時間，比較明智的做法是在聲音剪輯階段就先嘗試你的設計構想。技術上，或許你無法像在混音室那樣一次把所有聲音都播放出來，但如果你完成了一個聲音的設計（例如前面舉的腳踏車撞車例子），務必把該有的元素都放進去，確認效果是你想要的。在這個階段，你必須把每個聲音都安置在獨立的音軌上，這樣預混時才能分別調整各個聲音元素的起音時間或延遲時間、濾波效果、音量等等。如果此時你已經確定有些聲音必須調整，手邊剛好也有適合的工具及軟體，就可以省下不少寶貴的混音時間。

　　在聲音的剪輯階段，是你可以改變聲音速度、音調、音色，甚至把聲音前後倒轉過來的機會。大膽嘗試之前沒試過的方法，參考第 2 章〈拓展創造力〉中提到的點子，想像自己正在彈奏樂器、即興演出、收到了觀眾的回饋，把這些點子應用於你要處理的聲音與手邊的工具。要能這樣做，前提是你必須非常熟悉器材與聲音元素的操控（或至少能夠指揮有經驗的技師／剪輯師／演奏家）。讓你的創作能量在指尖、雙眼、雙耳，以及接收到的資訊間生生不息的流動，讓內在與外在的刺激合而為一，成為潛意識的一部分。

　　當創作正在進行時，你不一定要馬上判斷結果的成敗，因為創作過程本身很可能伴隨著新聲音的發現。接受那些心頭自然浮現的驚嘆感受，讓直覺的火花自由奔放。你可能會在幾秒鐘或幾週之後得出最後的判斷結果；這是每一位藝術家在追尋特定目標時都會經歷的自然創作週期。

　　當你把聲音調整到滿意的狀態之後，記得把未經調整的原始音檔保留在另一條音軌上，因為混音時發生的任何變化都可能導致你必須要重新調整這段聲音，或者將調整前後的兩種聲音疊在一起使用。

　　在某些聲音裡面，或許有很明顯需要修復的問題，例如劈劈啪啪的電氣雜音、包含在人聲裡的惱人噪音等等。這些問題可以在剪輯時使用聲音修復軟體直接修整聲音的波形；或是在預混時，以濾波器和等化器來去除。該在什麼時候進行，則依照你身邊的剪輯、混音器材、軟體、合作技術人員，以及個人喜好來決定。

■ 放映規格考量

　　在準備混音要使用的所有聲軌之前，必須將電影最終的聲音放映規格納入

考量。在寫作本書期間（2001 年），各國戲院常見的聲音放映規格如下：

- 杜比 SR（Dolby SR）及 Ultra-stereo：共 4 聲道，分別是「左－中－右－環繞（Left-Center-Right-Surround，簡稱 LCRS）」
- 杜比數位（Dolby Digital）及 DTS：又稱 5.1 環繞聲，共 6 聲道，分別是「左－中－右－左環繞－右環繞－重低音（Left-Center-Right-Left Surround-Right Surround-Subwoofer）」
- 索尼 SDDS（Sony SDDS）：共 8 聲道，分別是「左－左中－中－右中－右－左環繞－右環繞－重低音（Left-Left Center-Center-Right Center-Right-Left Surround-Right Surround-Subwoofer）」

　　不同音響播放系統採用的技術與編碼方式各有不同（詳細內容可參考湯姆林森．霍爾曼的《電影與電視聲音》一書）。但對聲音設計來說，基本須知是這些聲道組合方式的各種可能性，還有準備充分的聲音地圖，以助你發揮該系統的最大潛力。

　　在 LCRS（左－中－右－環繞）系統中，對白通常會放在銀幕中央，音效及音樂放在左、右、環繞聲道。將環境音與音樂在同時間、以不同聲道播放出來，觀眾會覺得聲音更具包覆感。當聲音在環繞喇叭中打開或關閉時，觀眾可以真實感受到物理空間的延展或收縮狀態，這樣的效果不僅能配合影像同步進行（在戶外場景或大型封閉空間加入殘響，對比狹小親密的場景），也可以在心理聲學上創造一種自由對比幽閉恐懼，或是以公共空間／人潮擁擠對比私人空間／獨自一人的感受。

　　若將人聲偏離中央聲道，或將音效偏向左聲道或右聲道（非同時平均放在左右聲道），會出現聲音來自畫面之外的效果。有趣的是，聲音的擺放位置不一定要跟畫面中事件的發生位置一樣，因為我們的大腦能自動把聲音－影像的關係連在一起。例如，銀幕裡面有個人從左走到右，即使腳步聲平均設定在銀幕中央（就跟單聲道時代的電視機一樣），我們不僅僅會認為腳步聲的時間與人的動作同步，也會因為大腦自動合理化了眼前的景象，而形成聲音跟著人一起移動的錯覺。所以，你不需要一直移動聲音的位置，過度刺激觀眾的感官系統，反而要選擇情緒張力或視覺衝擊特別強的時刻，有限度地移動聲音，才會有足夠的作用。

　　隨著影院的放映規格提升，在基本的 LCRS 之外多出了其他聲道，聲音的表現可以更精準、更有變化。這對打鬥、飛行、追逐、或其他動態感十足的場

景來說，應用效果特別好。重低音（subwoofer）聲道能為整體聲音設計提供更多的可用頻率範圍，為水牛奔騰、火山爆發、火箭發射這類高強度的低頻聲增添強而有力的衝擊感。

關於一般戲院的放映規格，還有一點需要考慮。有時候，戲院的內部空間和音響效果會破壞你原始的聲音設計意圖。例如，你希望配合影像剪輯點，將巨大的低頻聲突然切換成完全的寂靜，這在殘響很多的戲院空間內沒辦法實現，因為即使畫面切換了，低頻聲仍然會在影廳內不斷反射而久久不去。

要以什麼樣的音響格式呈現一部片，需由製片、導演、發行商、和（或）聲音指導共同討論，決定出最適合的系統。這個決定可能受到下列三項因素影響：

- 電影類型（genre）
- 交片格式（system of delivery）
- 預算（budget）

電影的類型，是決定你可以、或你應該採用幾聲道音響系統的關鍵因素。在情感親密、以角色互動和對白為重心的劇情片當中，不太需要延展聲音的空間感；甚至如果聲音分散得太廣，可能會讓觀眾失去跟片中角色的心理連結。同樣的，一部著重於角色，想要讓觀眾產生同理心的紀錄片，也不太需要分散聲音。相反地，一部希望觀眾充分投入動態視覺、感受聲音動感的動作片，就可以充分利用 6 或 8 聲道的音響系統。如果有一部片因為劇情需要，必須呈現親密／封閉與延展／動態之間的強烈對比，就得採用多聲道系統，才能達到這個效果。

如果你是在錄像（video）或 16 釐米膠卷的環境下工作，放映規格可能就只有單聲道，但也別忘了把至少要把 4 條聲軌的家庭式高階音響系統（例如 DVD）和 35 釐米放映版本納入考量。若你有保留大分軌（stems, pre-mixes），未來就能因應其他或者更進步的放映技術，重新以分軌進行混音。這樣的混音不是很理想，因為你無法單獨調整每條原始聲軌的聲音；因此在規劃混音格式時，最好先計畫好你需要的最高階混音格式，之後再進行簡化。

最後一個影響混音格式的因素是預算限制。愈複雜的混音格式，需要愈長的工作時間（也表示要燒掉愈多錢）。不管是工作時間、混音的每小時花費、聲音版權費用，單聲道系統都比杜比數位系統便宜且迅速得多。有時因為預算限制，你不得不選擇較單純的設計與混音方式。不過，單純的混音格式不代表聲音設計也必須完全簡化，畢竟那很可能會削弱電影的商業潛力。

聲音地圖——第三版

表 1-5，最終聲音地圖／次序表

最後一個版本的聲音地圖（次序表），詳細記錄著什麼聲音應該在哪個時間點、哪一軌出現，而每個聲音又該設定在哪個聲道。比起說明聲音主題的功能，這個版本的目的更像是樂譜，清楚告訴聲音剪輯師和混音師各個聲音的資訊。訊息本身要盡可能精簡，但整體內容愈完整愈好。

地圖上也要備註每一個聲音的進場和退場方式，像是淡入（fade in）、淡出（fade out）、交叉淡化（crossfade）、還是直切（straight cut）。代表這些剪輯技巧的常用符號，是以倒 V 代表淡入，正 V 代表淡出，將這樣的符號分別安插在聲音過場（transition）的前後。

任何聲音上的特殊處理，例如濾波（filter）、等化、殘響、人聲特效、音調變化等，都需要特別註明。此外像是話筒效果、空間回聲、水底聲音等等這些特殊的空間效果處理，也要標記出來。

在這份最終版地圖上，也要比照先前的概念圖那樣，將相似的聲音元素歸類在一起，以預混時的分類區分出音樂、音效和對白。

預混時的決定

將所有聲音進行預混分類的做法，基本上有三個目的：

將每個聲音分到不同的子群（sub-group），混音時比較容易獨立處理某一組的聲音。通常在音軌總數非常多的時候，預混也會分成好幾層。例如，所有的音效會先以種類進行先分組，將風聲分在一組、動物聲一組、長矛刀劍聲一組，每組聲音各自混成一軌，接著再將這三條聲軌與其他音效軌合併成完整的音效軌。

一般來說，音效、音樂和對白三種聲音的來源有很大的差異（音效庫、錄音室、現場錄音等），而各自所需的聲音處理技巧也不盡相同。例如，對白預混的主要目的是為了讓對白內容清楚、盡可能寫實，解決因為背景噪音、麥克風位置、拍攝角度、場景不同而產生的音色差異。

為了讓影片銷售到其他國家時能夠配上不同語言的對白，電影在銷售時必須包含音樂音效軌，因此得將音樂和音效獨立於對白之外，混成一個版本。

在預混階段，你必須針對各種聲音特效的處理方式和聲音的擺放位置進行最後的決定。任何現場錄音、音效庫、經過處理的聲音元素，都要在這個階段做平衡處理。要確保每個大分軌都能達到最佳的戲劇效果，將不同聲音元素的頻率範圍清楚隔開。至於聲音的移動方向和擺放位置，或許先依照你的原始構想為起點；當你搭配影像、聽了到整體效果之後，勢必要做出調整。

對某些特定的聲音類別來說，此時的混音決策就是最終的定案，例如，環境音軌當中的所有元素在這個階段就要達到最佳平衡。在暴風雨場景中，雨滴、風聲、雷聲和窗子的拍打聲都要混音完成；到了總混音時，唯一需要調整的是

喬治・華特斯對於總混音響度（loudness）的看法：

「隨著今日的數位電影技術發展，有些導演會希望把聲音混得很大聲。他們堅信聲音愈大聲愈好，要說服他們把音量降低變得很困難。有時候，我們會趁導演不注意，在輸出母帶時把音量偷偷調低；或採取另一個辦法，盡可能讓音量有高有低，而不是一直都維持很大聲。

舉例來說，在幫電影《珍珠港》（Pearl Harbor）混音時，因為整部片充滿了吵雜的飛機聲、槍聲、爆炸聲、撞擊聲等，我們盡可能在每個動作場面之間保留一些讓觀眾喘息的空間。在一架飛機墜落之前，我們會降低所有音量，當墜機的巨大聲響結束後，再次把整體音量拉低，然後稍微拉高、再拉低；就這樣來來回回，才不會整部片都是刺耳的噪音。長時間暴露在高頻的尖銳音效底下，會害觀眾耳朵痛，你可不希望他們看完電影後感到不舒服又精疲力竭。音量的變化和對比是關鍵，不是一味大聲就好。」

整體環境音量跟對白、音樂的相對音量。同樣的，音樂與對白分軌也需要各自達到平衡、完成所有 EQ（等化處理），才算是完整的預混。

有時候，將對白設定在不同的分軌上，會更容易混出特殊效果。以動畫《美女與野獸》（Beauty and the Beast）為例，當加斯頓衝進城堡，以歌劇男高音的音調對著野獸大喊，他的聲音從四道牆面反射回來，分別形成四段延遲與殘響。藉由 LCRS 四個聲道，聲音可以從銀幕中央迸發，再藉由環繞聲道收尾，營造餘音繚繞的感受。

■ 總混音和母帶輸出

所有預混都完成之後，你終於可以坐下來聆聽自己辛勤工作的成果，看看完整的對白、音效和音樂搭在一起是什麼樣子。混音師會即興調整每個大分軌的音量，你可以記下哪裡需要修改，或請對方立刻做出更動。如果混音台具有自動化寫入的功能（譯注：原文 a memory of manual moves 指的是用手指推過一次推軌之後可以自動記錄，下一次不用再動手，推軌會自己動；推測早期磁帶的時代不是每個混音台都有這種功能，這個術語不常見，但現代已經很普遍稱為 automation），你們和技術人員的溝通會更有效。

對白幾乎是觀眾最先聽到的一環，除非你是刻意要讓對白內容聽不清楚，製造混亂或神祕的效果。

在最後這個總混音階段，你必須思考究竟該把重點放在哪裡，才最能支撐敘事。希望在這之前，音樂和音效的分配已經能夠平行存在、彼此支持，而不是互相打架。但假使在某些時刻同時出現太多聲音，儘管聲音很優美，仍必須割捨掉最不重要的聲音。有時候，剪輯師或配樂家會在聆聽總混音時發現自己鍾愛的聲音片段被刪減到幾乎不剩，萌生慘遭背叛的念頭，但為了電影整體的聲音敘事，殘忍的決策是必要的。身為聲音設計師，你的職責是從一開始概念發想，到實際執行的整個過程中，對每種聲音之間的平衡關係瞭若指掌，並善用你周遭每個人的才能來貫徹這一點。

總混音時，最終的決定權仍掌握在導演（或製片）手上。如果你和導演已經有過充分的溝通協調，希望到了這個階段，你們對於哪裡應該強調什麼聲音很快就能達成共識。如果你們的意見分歧，認真聆聽導演的動機，尋找能支持導演觀點的其他方式。這可能代表你得捨棄自身立場——如果你們已經建立了良好的合作關係，將不會在混音台上花掉太多寶貴時間。試試這樣的更動吧！

看看它會對整個段落產生什麼影響，及其對其他混音段落帶來的改變。

2 拓展創造力

有趣的音軌，是無法光靠現有的訓練和技術面的知識就創作而成。有鑑於此，本篇將介紹一連串的祕訣、工具及心法，幫助你挖掘內心深處的靈感泉源。人類的右腦通常掌管直覺和非語言能力，透過本書的許多練習，你可以學會如何刺激右腦，最終與掌管邏輯思考的左腦加以整合，共同完成整個任務。刺激創造力的方法包括：

- 利用導引式圖像（guided imagery），聲音可能自然浮現，跟影像產生連結。
- 當動物叫聲脫離了與原始聲源的關聯後，可以成為傳遞細微或強烈訊息的強大聲音原型。
- 在正常生理作用下，眼耳的互動會變成一種有自覺的遊戲，為故事與場景帶來全新的觀點。
- 以新的排列組合與即興創作來替換聲音和進行實驗，通常能收穫豐碩的成果。
- 把你自己的身體與周遭環境當做巨大的樂器，為影片創造全新的聲音，這會是一種獨特且魔幻的經驗。

想充分實現構想中的聲音設計，精通相關技術與理論固然很重要，但是精進這項專業的關鍵其實在於你的創造力。當然每個人在某種程度上都是天賦異稟的，這也是最初吸引我們投入聲音工作的一個契機。然而，透過某些特定門路，我們的創造力會得到更大的發揮空間。

首要的原則是，讓自己沈浸在與這個案子相關的所有元素中（劇本、影像、參考聲軌、導演筆記、相關研究等等），能夠驅動某種內在的創造過程。阿瑟．庫斯勒（Arthur Koestler）在《創造之舉》（The Act of Creation）這本書中，追溯了科學與藝術這兩個領域的創作歷程，並清楚定義出，一點一滴挖掘來的訊息是如何藉由邏輯式的吸收過程，促成讓人印象深刻並且帶有隱喻的連結。

這類探索意識的過程，發生在大腦的非思考狀態，也就是非 β 腦波（Beta brainwave）活躍的時刻，可能是做白日夢的時間，或是人在熟睡前或睡醒前的半夢半醒狀態。你可以善加利用每天的睡眠時間，來探索深埋在潛意識裡的創

造力。假使你有記錄夢境的習慣，這些浮動的意識碎片或許能發展成具體的想法，運用到你隔天的工作當中。

人類習慣透過感官來察覺世界上的各種變化，當我們處在完全與世隔絕、一片漆黑、無聲無味的隔離艙，並漂浮在與體溫溫度相同的水中，唯一的感官刺激來源就只剩下自己的身體。在這種狀態下，除了呼吸、心跳、消化系統等各種生理運作，甚至更細微的淋巴與脊髓液體流動之外，我們的大腦不僅會持續作用，甚至可能產生內在的影像或幻覺，來彌補外在感官訊息的空缺。假設能夠以說故事為目的來引導這樣的內在思考過程，上述現象就可以應用在聲音設計上。不過，具體上應該怎麼做呢？

如果身邊沒有感官隔離艙，你可以透過長時間的冥想、聆聽、或製造重複性的聲音（誦讀經文、發出單音）、專心盯著幾何圖形（曼陀羅圖、雅郤圖）或白色牆面等方式，慢慢進入潛意識狀態。

為了從這些練習中獲得對聲音設計工作的實質幫助，在開始練習之前，必須利用「催眠後暗示」（post-hypnotic suggestion，編按：指的是在催眠過程中，催眠操作者對被催眠者下的暗示，使其在意識清醒後照著這個暗示做出反應）先把目標設定好。在前幾次嘗試時或許不會有結果，甚至可能試了好幾次都不成功，但只要你願意臣服於自己的潛意識，最終它必定會把一切的潛能回報給你。

時間限制往往是創意潛能的敵人，它總是要求我們必須在期限內交出成果。腦筋一片空白是很嚇人的，也讓我們找藉口回到之前已經用過的設計。這本書所有章節的「試一試」單元能帶領你跨越這些阻礙，在那些萬年不變的設計之外找到新的解決方案。

■ 挖掘夢境世界

對導演、聲音設計師、劇中角色和觀眾來說，電影當中的敘事代表了一種存在的狀態，它可以是外顯的（有意識的）或隱晦的（無意識的）。藉由暗示，也就是間接的意涵，聲音的詩意功能得以與該狀態的意義產生連結。如同夢境一般，用來描述聲音意象的語彙，跟我們語言傳統上的修辭能夠相互對應。

當我們被圍困在具有威脅感的混亂狀態中，聲音會產生不同的影響。例如，當對話聲與大聲的廣播節目和嘈雜的環境音混在一起時，可能會讓人受不了。我們平時用來過濾重要聲音訊息的能力要是過度使用，會讓人產生思覺失調般的感受。

聲音意象的語彙	
明喻（simile）	兩種聲音的聲音相似性（尖叫聲和警笛聲）
誇飾（hyperbole）	明顯且刻意的誇大手法（尖叫聲和鬧鐘）
隱喻（metaphor）	比較實際的聲音與抽象概念（尖叫聲和閃爍的紅燈）
寓言（allegory）	利用具體的聲音來重現抽象的概念（例如電影《縱情狂嘯》〔The Shout〕中故弄玄虛的尖叫聲，一路持續到劇情的最高點）
反諷（irony）	利用最意想不到的相反事物來呈現對比（尖叫聲和微笑）
悖論（paradox）	藉由明顯的矛盾來表達內在事實（香菸發出尖叫聲）
擬人（vivification）	為沒有生命的物件賦予生命特質（腳踏墊發出尖叫聲）

監獄裡的罪犯在無法逃開的噪音，以及人的尖叫聲、玻璃破碎聲、狗叫聲、獅吼聲等混雜環境中備受折磨。長時間暴露在這種噪音底下，人的精神勢必面臨崩潰；這個概念也因此被用來設計電影中悲慘痛苦的片段。要注意的是，過度使用這個方法也可能會讓觀眾逐漸習慣噪音而削弱效果；你得精心策劃要在哪些情境下使用。

聲音也能用來強調電影中夢境與清醒狀態的對比。電影《現代啟示錄》（Apocalypse Now）開場的直升機聲音經過合成處理，使其節奏與現實中的直升機一致；這個聲音先是代表了夢境中的抽象概念，接著再與清醒時現實的直升機產生連結。

■ 想像力工具

貝多芬的創意思考方式為非線性結構提供了一個絕佳的典範，我們可以將它運用到聲音設計的流程中。藉著把段落依照內容相互並列，而非照時間順序排列，他跳脫了以線性模式進行創作的傳統。他的交響曲是從抽象的深層結構向外發展而成，如此革新的做法，令他作曲的每個層面都充滿了原創性。第 1 章所提到的聲音地圖方法，就是以類似方式進行聲音設計的展現。

尚・考克多（Jean Cocteau）在為自己的電影配樂時，曾運用他稱為「意外同步」（accidental synchronization）的技巧，意思是將作曲家為該電影量身打造的一部分音樂，故意放到不正確的場景中。沃特・莫屈在剪輯影片和聲音時也

用過類似的技巧，他把所有分鏡圖排成好幾列，深入研究圖與圖在時間跳躍、非同步性、和跳脫前後關係的對比性。這兩人不約而同地都把元素重新排列組合，開啟了新的可能性。將這樣的技巧運用到電影的聲音元素與影像上，可以開創意料之外的敘事模式。

聲音意象能夠從一個人的記憶或夢境中提取，或者來自一部電影的刺激。如果有一個心理原型是從母親或蛇這樣的詞彙延伸而來，對該詞的解讀可以轉移、與不同影像和（或）聲音進行同步，讓這個詞產生完全不同的意義。例如，配上外太空主題的持續性電子音樂、蘇沙進行曲、重金屬樂等。

在電影《迷途枷鎖》（Rush）中，當劇中角色吸毒之後，一段來自吉米·罕醉克斯（Jimi Hendrix）彈奏的吉他被分段、重新取樣，再以亂序串連起來；隨著角色的人格逐漸崩潰，這些音樂片段也成了音效，相互堆疊在一起，以不同的速度、音調、節奏播放，最終如同迷幻藥之旅一般消散瓦解。

蓋瑞·雷斯同的建議我們嘗試那些不是太理所當然做法：

「在影集《歡樂單身派對》（Seinfield）中有一集，主角故意用跟直覺完全相反的方式來做每一件事，結果生活竟然意外順利。在聲音設計這樣的創意領域，有時候直覺會告訴我應該這樣做，但我會故意唱反調，看看會發生什麼事。譬如你在為恐怖詭異的生物設計聲音時，可以用高音調、低音量的聲音來試試看。誰知道呢？說不定這樣反而更嚇人。或者嘗試完全不用任何聲音；專注一些你通常不會想到、卻可能帶來趣味的細節。無論是遵循你的直覺，或是反其道而行，這兩種創意過程都值得一試。

你應該擁抱那些意想不到的點子。在電影《鬼馬小精靈》（Casper）片中，我想為這隻胖嘟嘟的鬼製造「哇呼哇呼」（wah-oo-wah-oo）的聲音，於是弄來了一架定音鼓。我忘了是怎麼想到的，大概就是胡搞瞎搞一陣之後（這是創作過程很大的一部分），我發現只要把定音鼓的鼓面稍微打開，用一條粗橡膠管貼著鼓面朝裡頭吹氣，發出的氣流聲就是卡士柏這個鬼魂角色的窸窸窣窣聲。這個效果出乎所有人預料，而在同一部片中，我們還發現只要把旋轉門往反方向推，門跟釦環就會發出嘎吱嘎吱的聲音，聽起來像是遠處有一群鬼在鬼吼鬼叫。於是，我們跑到一間美國銀行不斷地推動旋轉門，來錄下這些有趣的聲音。到了《鬼入侵》（The Haunting）這部片時，我們需要更寫實、更恐怖的鬼。我完全不知道該怎麼著手，於是想要倒杯水來喝；那時候飲水機剛好該換一桶新的水。我往瓶口內吹氣，就像對著可樂瓶吹氣那樣，不過共鳴聲厚實許多，這些聲音最後全都進了我的音效庫。你得全心全意接納那些意料之外的發現。」

■ 發明原創聲音

卡通和擬音

　　原創聲音的製作始於動畫黃金年代，歷史悠久。有了這些五花八門的音效，電影開啟了各種原創聲音與影像結合的可能性。卡通音效與擬音師的工作範疇重疊，他們通常是在錄音室裡，以聲學裝置、甚至簡單的廚具或工具，搭配同步的影像來製作聲音。無論這些音效是跟影像同步製作，或是後續再同步，這個領域至今仍是孕育原創聲音的沃土，尤其是不同聲音結合的做法。一些著名音效的做法如下：

- 印第安納瓊斯（Indiana Jones）系列電影《法櫃奇兵》（Raiders of the Lost Ark）中滾動的巨石：將一台引擎熄火的本田喜美車從碎石坡滾下去的聲音
- 《星際大戰》（Star Wars）中的雷射槍槍聲：以金屬物件敲擊繃緊長條鋼索產生的聲音
- 《忍者龜》（Ninja Turtle）裡的拳頭聲：起士刨絲和濕枕頭的聲音。把這個聲音跟《印第安納瓊斯》片中拳頭重擊臉的聲音比較看看：把皮夾克甩在舊消防車引擎蓋上的聲音，加上把熟透水果砸在水泥地上的聲音

　　其他用來製造特定聲響的技巧如下：

- 火焰聲：以不同的強度擠壓玻璃紙，再降低音調
- 雨聲：在紙上灑鹽巴
- 冰雹聲：在紙上灑米粒
- 在泥地上行走的腳步聲：用手打在濕透的報紙上
- 小溪的流水聲：玻璃杯裝水，用吸管朝水中輕輕吹氣

　　關鍵是實驗，別限制了自己的潛能。

　　就以電影《浴火赤子情》尋找火焰聲的過程為例，蓋瑞·雷斯同用噴槍加熱金屬管意外製造出歌唱般的詭異樂音。他表示：「腦筋一片空白或創作瓶頸不是藉口，你只要走出去收集生活中的各種東西——發出聲音的是這些東西，不是你。」

具體音樂

　　跟卡通及擬音在同一個時期平行發展的，是由史托克豪森（Stockhausen）和約翰・凱吉等人進行的純粹聲音實驗，以及將各式各樣聲音（原聲的、電子的、人聲的……）融入正式演奏會和錄音專輯的具體音樂（Musique concrète）運動。

　　許多古典樂器都可以利用特殊彈奏技巧，來製造豐富的情緒及超現實的效果。提琴和吉他家族這類樂器可製造出和聲、尖叫般的噪音、顫音，還有類似人聲的聲音，尤其是大提琴。長笛可以模仿帶有奇幻特色的風聲；在與演奏者的人聲結合之後，能夠製造出拍頻（beat frequency）。而單簧管這樣的按鍵式銅管樂器，則能以精準的節拍與強烈的能量發出各式各樣的喀啦喀啦聲（clickety-clacking）。

　　在鋼琴的琴弦上放置螺絲、硬幣、或其他材質的小東西，可以大幅改變鋼琴的聲音；用一支羊毛襪直接摩擦琴弦，會發出呼嘯的風聲；重複敲擊低音琴弦，會發出像是打雷的聲音。若你踩著延音踏板然後大聲唱歌，同樣音調的琴弦則會產生詭異的共鳴回音。

　　用木棍、鐵鎚、橡膠槌、小提琴弓、或加壓的空氣來彈奏（敲打）不同尺寸、形狀、密度的金屬、塑膠、玻璃或木頭，會得到無數有趣的聲音。

說到喜劇，有各種可能的方法可以造出人意表的笑點。喬治・華特斯談《笑彈龍虎榜》（Naked Gun）的音效製作：

「針對每個音效，我會給薩克兄弟（Zucker brothers）三到四個選項。有時候播了某一個聲音，他們會說『噢，那個不太好！』，換到下一個，所有人又忍不住哈哈大笑說：『太精彩了！』，然後我就知道自己打出了全壘打。這個過程很主觀，一個人覺得好笑，另一個人可能不這麼想。如果試片時有個地方引起了笑聲，那你最好把它留在正式混音中，因為導演一定會這麼期待；反之，如果試片時觀眾沒笑，導演多半會要你拿掉，儘管他們前一週還很喜歡那個聲音。我認為喜劇的聲音愈簡潔愈好；用對了聲音，單單一個聲音就能達到效果，讓觀眾捧腹大笑，比起堆疊太多元素讓聲音全都糊成一團要好得多。以球棒打到頭的音效為例，選擇跳脫現實的聲音比較有趣：喬治・甘迺迪（George Kennedy）在劇中飾演萊斯里・尼爾森（Leslie Nielsen）的愚蠢搭擋。如果有人敲了甘迺迪的頭，我會使用比一般敲打聲還要空心的聲音，這樣觀眾就會覺得『這個人一定不聰明，因為他腦袋空空的』。不過，我依然會提供不同的選項，再選出搏得最多笑聲的那個。」

錄音技巧

在現場錄音時錄下乾淨又原始的現場聲音，到了後製階段再做各種特效處理，是比較常規的做法。然而，當你需要極具獨特性的聲音時，也可以嘗試改變錄音的環境。例如，星戰電影中的陸行艇就是隔著吸塵器吸管所錄下的洛杉磯高速公路車聲。

在為一部 IMAX 電影重現太空梭起飛的聲音時，班‧伯特說道：

「錄太空梭聲音時，我把幾支麥克風分別架在不同的距離，但聲音聽起來依然不夠厚實。於是，我換到另一輛行進的車上，把麥克風伸出車窗，風切聲使得整段錄音都爆掉了。然後我把這段錄音透過重低音喇叭放出來，切掉了高頻，再把這段聲音加回現場錄下的太空梭聲音，很神奇地，這聽起來比真正的太空梭更像太空梭。我不知道該如何解釋，但有時你就是得透過實驗，才能找到最好的效果。」

聲音塑形

電子音樂革命為我們帶來了取樣機和波形修整器（waveform modifier）等等神奇的工具，以及類比及數位的各種濾波和剪輯技巧。有了這些工具，我們不僅能改變聲音的基本特性——例如節奏、強度、音調、音色、速度、音形和組織（請參閱第 3 章〈聲音性質〉小節），還能製作和聲、凸顯或刪去特定的聲音元件、製造都卜勒效應（Doppler effect）等。在重疊多個聲音時，你依然能利用這些工具來個別調整每一個聲音的時間特性（例如起音時間和衰減時間），以及音量等等。至於什麼時候該對這些進行聲音塑形，我們在第 1 章〈實驗各種選項〉小節中已經提過。

試一試

找一個你熟悉、對你有特殊意義、能讓你聯想到特定影像的聲音，可以是動物的叫聲、身體發出的聲音、機器聲、或自然界的聲音。接著挑選五個不同、但你仍熟悉的聲音，跟第一個聲音兩兩配對。這個練習的目的是從每組聲音當中創造出第三種聲音，並觀察原始聲音的意義是否因此而改變。調整聲音的音量、時間特性、或者把聲音反轉過來。接著再把原始聲音跟另外兩個聲音加在一塊兒試試看。

■ 情緒衝擊

　　無論一個聲音有多麼怪異、多麼脫離本意，我們的大腦仍會試圖在其中尋找一些可以辨識的東西。這就像我們對著一面石牆盯久了，會在不知不覺中發現牆上浮現一張臉的形狀。這樣的原型範本可以做為我們替聲音創造「情感包袱」（emotional envelope）的工具，讓非人的聲音聽起來具有人聲的特性。如果聲音之中帶有空氣摩擦聲，就非常容易變得人性化，因為空氣聲正是人聲的特質之一，能讓人聯想到語言、笑聲、哭泣、打嗝或呻吟。實際錄音時，可以利用加壓噴氣管來製造的尖銳摩擦聲、嘎吱聲、嘶嘶聲；來自老舊木門受壓迫的咿呀聲；鋸子彎曲時發出狂笑般的發狂聲。要是想要讓後製的聲音聽起來更有靈性，或是增添情緒的共鳴，可以加入動物的聲音，例如代表力量的獅吼聲、滑稽的猩猩叫聲、或誘惑力十足的貓咪呼嚕聲。人聲也有類似的效果，不過記得要適度調整音量或加上變聲效果，聲音來源聽起來才不會太過明顯（除非你故意要製造誇張的喜劇效果）。

　　另一個值得一試的方法，是去找一個看似毫不相干的物件或音源來重現熟悉的標誌聲音。舉例來說，你只要隨便用一支電話按下 0005-8883，就可以聽到那首有名的古典交響樂開場（譯注：這裡應該是指貝多芬的命運交響曲）。

3 從振動到感動

　　聲音是如何產生，又如何傳到我們的耳朵？本章將藉由簡單的物理學、解剖學和神經生理學概念，逐步探討聲音的各種能量來源，聲音如何利用不同媒介傳遞，以及聲音如何按其基本性質（節奏、強度、音調、音色、速度、音形、組織）來分類。最後，為了理解聲音對我們身體造成的影響，也將一併介紹聲音的接收器，即耳朵的構造和功能。

■ 聲音來源

　　能量。振動。這個宇宙的定義建立在各種質量與力量，包含有形或無形的、物理或情感的交互作用上。萬物之始可能源自於兩個星系的碰撞、掉落桶中的一滴雨水、或是孩子因挨餓而發出的一聲哀鳴。這些事件所形成的振動有一部分進入我們的聽覺範圍；另一部分則比其他聲音更能吸引我們的注意力。這些振動都蘊含著運動、一股尋求達到平衡的動力、一個目標。而在追求平衡的過程中，有些動力會生成能量波，以特定的頻率及響度來移動空氣分子，讓我們聽見聲音。

　　口哨聲、風聲和木管樂器的聲響是由空氣分子和固體摩擦而成；空氣和液體的互動會發出汩汩的水聲、咕嚕聲，還有氣泡破掉的聲音。水體之間會相互激發出水花噴濺和海浪的波濤聲；水和固體的撞擊則會迸發撲通的跳水聲、水槍噴射聲、或是水槽下方廚餘被沖走的聲音。至於固體之間的摩擦聲響，則涵蓋了地震時從板塊傳來的隆隆低音，以及輕輕刷過銅鈸時的嘶嘶高音。

　　探索各種可能的聲音來源是聲音設計工作中最讓人開心的一件事。能夠聽見生活周遭的聲音，並且分辨每一個聲音的來源，是在你創造新的聲音、把聲音重新排列組合時必須具備的能力。本章稍後的聲音敏感度練習（請參閱第 70 頁的〈試一試〉單元將指引你去察覺聲音世界的各種可能性，並感受各種不同的振動。

■ 聲音媒介

從聲音來源到聽者耳朵的這段距離，就是振動傳遞的空間。中間的媒介可能是固體、液體、或是氣體。一般來說，大氣中的聲音傳播速率每秒約 340 公尺（你是否曾經注意，球員在大型球場揮棒的聲音會比動作要延遲一些？或者看到遠方閃電後，要等一下才會聽到打雷聲？）由於氣體和液體分子密度的差異，聲波在水中的傳遞速率大約是在空氣中的四倍，在固體中傳遞的速率又更快。如果想要感受這個現象，你可以找一座金屬樓梯，在一樓敲擊樓梯，再請你的朋友站在二樓聽；他應該會先感受到樓梯的振動，再聽見透過空氣傳遞的聲音。

當聲波穿過氣體時，由於空氣分子容易振動，聲音很容易就能通過；水分子的密度相對較高、摩擦力也較大，因此通過的聲音會減少。電影《搶救雷恩大兵》（Saving Private Ryan）的開場就是善用氣體與液體落差的經典例子。聲音指導蓋瑞·雷斯同設計的精彩槍戰場景從諾曼地的懸崖，一路延伸到士兵水深及腰的高度。當攝影機的視角沉入水底，聲音的觀點也跟著劇烈轉換，變成詭異且與外界隔絕的水底世界，有如一座獨立於水面上所有混亂場面的避風港。

既然如此，為什麼你在水底聽見的遠處汽艇引擎聲會比在水面上聽見的還要大聲呢？那是因為，水的表面會把螺旋槳的聲音能量反射回水底，而這些能量只有少量能突破水面進到空氣中，就像是光纖中的光束在抵達接收器之前，能維持相當高強度那樣。

跟光線不同的是，聲音能夠穿越牆面這類固體。然而在這個過程中，高頻聲音被過濾掉的情形比在空氣中傳播還要明顯。此外，聲波比光波更容易「轉彎」，所以聽覺世界的隱密性要比視覺世界還要低。利用這個特性，你會發現在電影裡，聲音能述說的故事遠比銀幕上看到的還要豐富許多（請參閱第 7 章〈聲音與影像〉）。

■ 聲音性質

為了在聲音加聽眾這個系統（a system of sound-plus-listener）中辨認、操控和創造聲音，你得先學會依照性質，幫各個聲音分門別類，讓你跟工作團隊之間的溝通更順暢。聲音的主要性質可以分成節奏、強度、音調、音色、速度、音形、組織。至於我們能夠對這些特性有多少察覺，端看每個人聽覺系統的生理極限而定，這在稍後的章節會進一步討論。

性質	對此性質的形容 （程度相反的兩端）
節奏 rhythm	有節奏感的－不規律的
強度 intensity	小聲的－大聲的
音調 pitch	低音－高音
音色 timbre	和諧的－吵雜的
速度 speed	慢的－快的
音形 shape	短促的－殘響繚繞的
組織 organization	有秩序－混亂的

表 3-1，**聲音性質分類**

節奏

　　從絕對規律的時鐘滴答聲、休息時的心跳聲，到一陣一陣嘓嘓的豬叫聲、腳踏車刺耳的撞車聲，不管有無節奏感，都說明了聲音的時間特性。有機的聲音可以是規律的（rhythmic），例如呼吸聲、刷牙聲、啄木鳥敲擊樹木的聲音；也可以是不規律的（irregular），像是日常對話、鯨魚鳴唱、排球賽的叫喊聲。機械性的聲音則大多具有可預期的固定節拍，直到機器本身故障或被外來力量打斷為止。如果一個聲音具有可預測的節奏，就可以用來營造寧靜、令人安心的舒適感、或是惱人的壓迫感。至於不規則的聲音，則會讓人保持警覺、感到害怕、困惑、或是引人發笑。

強度

　　聲音的大聲到小聲是以對數刻度單位——分貝（decibel）來測量能量的增減；每增加 10 分貝，代表聲音的響度增強 10 倍。在現實生活中，大概不可能達到真正的無聲。在聲音能量表上的 0 分貝，也就是所謂聽覺底限的位置，即使聲音只是在耳朵鼓膜上造成小於一個氫原子直徑的振動幅度，還是會被儀器偵測到。此外，就連我們的耳朵構造本身也會產生雜音，所以要達到完全寂靜基本上是不可能的。在這樣的狀況下，「寂靜」必須根據劇情上的需要來量身打造，這點我們會在稍後討論。相反地，長時間暴露在高分貝的噪音環境下，聽力會受損。爆炸聲就是屬於這種噪音，如果過度使用會讓觀眾感到聽覺疲乏。

雖然在人類聽覺範圍內，最大聲和最小聲的聲音能量差了十兆之多，但事實上，人說話時所產生的聲音能量大概也只有一顆普通燈泡的百萬分之一而已。

在 1967 年 5 月《花花公子》（Playboy）雜誌上刊登的一篇文章〈音爆〉（The Sonic Boom）中說道，根據世界紀錄，最大聲的持續噪音是一個高達 175 分貝的警報聲，它不僅能讓一枚硬幣垂直地跳動，甚至能在 6 秒內讓棉花球起火燃燒！當然，你在影片中不可能用到這麼大聲的聲音，但聲音的能量確實很驚人。

音調

在一般人正常的聽力範圍 20 到 20,000 赫茲（Hertz，簡寫為 Hz，也就是聲波的每秒週期）內，音調的高低與聲音的頻率高低成正比；不過老年人對較高頻聲音的反應通常會變弱。而音調極低的聲音（或稱次聲波 infrasonic）帶給人體的振動卻比實際產生的聲音現象還要強，因為當聲波速度極為緩慢時，我們會把每一次的振動解讀成節奏，而非音調。頻率高過聽力範圍的聲音（或稱超

dB 分貝	能量單位	聲音舉例
0	1	聽覺底限（聽力閾值）
10	10	樹葉窸窣聲
30	1,000	悄悄話
40	10,000	安靜的住家、城市環境音
60	1,000,000	一般對話音量
70	10,000,000	尖峰時刻車聲、一般電影對白音量
80	100,000,000	電視音量的最大值
90	1,000,000,000	電影院類比音響系統的音量極限
100	10,000,000,000	大叫、電鑽機具、重型機車
110	100,000,000,000	吵鬧的搖滾樂、電影院數位音響系統的音量極限
120	1,000,000,000,000	噴射機起飛
130	10,000,000,000,000	痛覺底限（痛覺閾值）

表格 3-2，聲音能量表

音波 ultrasonic）如果強度很高，即使聽不見也還是會讓人感到不舒服。

音色

　　當聲波以固定的間隔（也就是週期性地）發送時，會形成純粹或協調的聲音；相反地，若是把不同頻率的聲音重疊、交雜在一起，使聲波變得複雜（非週期性、間隔不規則），聲音聽起來就會很嘈雜。所有樂器的聲音都落在和諧與嘈雜這兩個極端之間。某一種樂器發出來的不同頻率稱為諧波（harmonics），諧波具有規律的波形，因此可以定義為該樂器專屬的音色。諧波單純的樂器有長笛、三角鐵；巴松管、小提琴、定音鼓則是諧波較複雜的樂器。人的歌聲具有一定的調性；咳嗽或打噴嚏聲則給人吵雜的質感。嘈雜聲響的類型涵蓋了爆炸聲、風聲、水花噴濺、拍手聲等等；至於「白噪音」（white noise）則是一種電子合成、波形極為複雜、沒有特別頻率範圍的聲音。

　　（特別注意，這裡講的音色「嘈雜」〔noisy〕與惱人的「噪音」〔noise〕是兩種不同的概念；無論是音樂、語言還是其他聲音，只要會干擾訊息傳遞，就是我們一般所說的「噪音」。）

速度

　　如果聲音的脈衝是重複的，我們可以把它置於快、慢兩端的中間來查看。一個聲音太過緩慢，也就是重複事件的間隔停頓超過一秒，聽起來會變得不連續，我們對該聲音的注意力也會開始降低。此時如果能加入額外的聲音提示，例如一段旋律或語句，就算聲音速度再慢，我們還是能解讀其中的訊息。休息時的心跳聲和送葬隊伍演奏的進行曲，都是緩慢的聲音例子。相反地，如果聲音事件的重複速率超過每秒 20 次，個別的聲音會融合在一起，形成持續的音調（或低頻音）。說話時，讓人理解語意的最佳語速以每秒 5 個音節為最高極限；而且說話者還必須時常停頓，聽者才會有足夠時間去處理聽到的訊息。

音形

　　另一個關於聲音性質的技術名詞是聲音的波封（envelope），由聲音的起音（attack，或起始時間、成長期）、主體（穩定期、持續時間）、衰減（decay，或減退期、終止期）建構而成。聲音的形狀有比較偏向脈衝型的（impulsive），也有偏向殘響型的（reverberant）。在開放空間傳出的一聲爆炸槍響、沒有回音，就可以說是脈衝型聲音：它開始得很突然，音量在瞬間就到達高峰，然後很

快結束。反之，山洞裡呼嘯的風聲則是殘響型，其音量的爬升和終止都很緩慢。除了聲音本身的波形之外，音源與聽者間的距離，以及周遭環境的殘響特性，都會影響聽者對聲音形狀的感受。注意，回音（echo）與殘響是不同的概念：前者是其原始聲音的重複、或是局部重複；後者則聽不出來跟原始聲音有重複的關聯。

自然界的每個聲音都包含起音，因此在自然形成的聲音當中，是不會出現數學上的純粹音頻或正弦波。舉例來說，敲擊音叉時會產生起始瞬時失真（onset transient distortions）的瑕疵音，因此我們能感受到它跟振盪器（oscillator）的電子合成聲音有所區別。

試一試

聲音敏感度練習

為了能善用聲音的各種特性來進行溝通，你必須要有豐富的聲音聆聽經驗，這跟用眼睛觀察很不一樣。找個空擋，在家裡、公園、或餐廳裡安靜地坐下來，數一數周圍的環境音是由哪幾種聲音組成，然後找出其中有特色的聲音，例如音調高的、有組織的、或是高速的聲音。你能聽見哪幾種組合？如果當中有些聲音彼此相似，是哪一種性質相似？又有哪些性質不同？你注意到了嗎？當聲音彼此之間有愈多相似的性質，就愈難區分。像這樣仔細檢驗每一個的聲音，你有什麼心得？如果你想成為好的聲音設計師，這個聽覺練習能磨練你的技巧。或許你還因此得到樂趣，特別是當它為你手邊的電影帶來聲音靈感的時候。

要是你手邊剛好有以前錄下來的對話或小組討論音檔，把它們找出來，試著專心聆聽對話以外的聲音。你聽到了哪些背景噪音、打斷對話的聲音、或是其他驚喜的聲音？你會如何描述這些聲音的特性？而這些特性又如何影響對話內容的辨識度，以及小組成員的專心程度？稍後，針對聲音品質與耳朵聽覺、大腦感知之間的相互關係，我們會有進一步的討論。

組織

這個性質是用來衡量一個聲音聽起來的組織程度是有秩序還是混亂的。不同於以物理和生物參數來衡量的「節奏」，聲音的組織程度會隨著聽者的社會背景及教育程度而有所不同。以學習新語言的過程為例，外語剛開始聽起來會令人完全無法理解、感到混亂而陌生，但是在學會了該語言後，聲音就會變得有組織、可理解。這項原則也可應用在音樂、環境音或音效上。有秩序的聲音在節奏、聲調、強度上都具有意義，而混亂的聲音則讓人覺得刺耳、不協調、雜亂無章。

■ 聲音的物理作用

聲音能量可以直接影響物質，並且在形體和形狀上顯現出錯綜複雜的幾何圖形。當振動的聲波通過鼓面上的沙子或是水缸的水面時，會形成振盪的圖形；而依照不同的聲音組織性，生成的圖案或美麗、或混亂。好比低頻率的「嗡——」長聲會形成完美的同心圓圖形；高頻率的「咿——」長聲則會形成有彎曲邊緣的圖形。

聲音的力量兼具破壞力與創造力。根據共振原理（請參閱第 4 章〈諧振作用〉小節），一位歌聲響亮的女高音能夠用聲音震破玻璃杯；碎石機也能夠利用跟腎結石震動頻率相同的聲波來敲碎結石。這些極端的情況並不常出現在電影的聲音設計，但多去認識你可以運用的聲音極限和潛能所在，也不失為一件好事，因為這關係到你設計出來的聲音，確實會對人的身心造成影響。

一般來說，65Hz 左右的低頻聲會跟人體的下背部、骨盆、大腿和小腿產生共振。定音鼓（也就是管弦樂團使用的鍋形鼓）的聲音頻率就落在這個範圍，鼓聲的傳遞不是透過耳朵，而是直接影響人體的生殖、消化系統，以及深層的情緒中樞。隨著聲音的頻率漸增，影響範圍也跟著升高到人體的胸部、脖子和頭部，進而影響神經與大腦系統這些高階的生理功能。

聲音會影響人的體溫、血液循環、脈搏、呼吸和排汗。大聲又有強烈節奏的音樂會使人體溫升高；溫和、輕飄飄、超然而抽象的音樂則讓人體溫下降。基於這個現象，我們就可以針對寒冷的冬日、或灼熱岩漠這些場景使用特定的

試一試　　　失聰也失明的著名作家海倫・凱勒（Helen Keller）是透過觸摸和感受振動來「聽」聲音，完成了她的大學學業。你可以借助她寶貴的經歷，利用眼罩和耳塞暫時先蓋住自己的視力和聽力，來練習強化自己的感知。挑選一個讓你感到最自在的環境，用自己的最大音量開始發出單音，先從低音開始，同時把手擺在身體的不同部位——腹部、胸部、喉嚨、額頭，用心感受到聲音振動的位置。然後，把音調提高到一般說話的聲調，以身體感受振動，接著把音調及音量雙雙提高到極限。此時，身體感受到的振動是否也跟著上升？接下來，用低音效果很強的喇叭大聲播放音樂，選擇只有低頻或高頻的段落播放，一樣去感受身體裡的振動。讓自己的身體靠近喇叭，看看哪些頻率會跟身體的哪些部位產生共鳴。經過這樣的練習，你會開始意識到聲音對人體帶來的各種效果，並學會善用它們，讓觀眾潛移默化。

聲音來進行加強或反差。

　　聲音可以消除或舒緩疼痛、減輕壓力，尤其是我們自己發出的聲音。空手道選手在出拳時總會大喊一聲「哈！」，來凝聚自己的力量再瞬間釋放。聲音也會帶來負面影響，例如工廠、施工電鑽或噴射機的噪音就非常惱人。在耳朵旁嗡嗡作響的電鋸聲，會讓人頭痛起來且極度暈眩，劇烈的低頻聲也會引發人體內的壓力和疼痛。冷氣機運轉或老式螢光燈泡發出持續低頻的蜂鳴聲（drone）要是持續好幾個小時，會讓人體產生不平衡的感覺；但是來自風琴的和諧長音，或是從你自己嘴巴發出來的嗡嗡聲，則能激起美好的情緒，讓人通體舒暢。

■ 耳朵

　　「出生之前，我們的雙耳就已經開啟，我們的意識也隨之展開，是否正因如此，我們終其一生再也不可能闔上雙耳？」──約阿希姆－恩斯特・貝蘭特（Joachim-Ernst Berendt）

聽覺發展
　　聽覺是胎兒在母親子宮內第一個發展成形的感官。當懷孕期進到第五個月，胎兒的耳蝸已經發展完全，能夠聽見來自母親體內和外部的聲音。有些人在睡

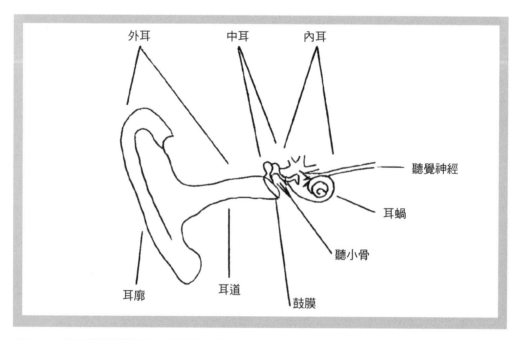

圖 3-1，耳朵橫切構造圖（非按照實際比例）

覺時，能藉由聆聽語言教學錄音帶來加速學習。而在部分接受全身麻醉或陷入昏迷的病患身上，聽覺神經仍持續傳遞訊息，使得他們在清醒之後想起自己在無意識時聽見的聲音。此外，據說聽覺是人死亡之前最後一個消失的感官，圖博人甚至相信聽覺會延續至人死後的世界。

然而，我們往往把耳朵降級成輔助的器官，幾乎就像它總是自動幫我們維持身體平衡那樣的理所當然。只有在感到視覺資訊不夠的時候，我們才會意識到耳朵的功能。某種程度上，這反而提供聲音設計師一個很有力的工具，可以在不引起觀眾注意的情況下影響他們的潛意識。

試一試

聆聽蓮蓬頭的水聲、川流不息的車陣，或是廣播的雜訊聲，輕輕用手指壓住雙耳的耳廓，但不要阻擋聲音進入耳道。隨著耳廓一開一闔，你會發現高頻率的嘶嘶聲遭到阻擋，但低頻率的聲音仍保持暢通。如果你在壓住耳廓的同時轉動頭部，會發現聽覺失去了方向性。這就類似你把海螺壓在耳朵上會聽見「海浪聲」的現象，那是因為海螺放大了環境音當中的特定頻率，製造出類似遠方海浪聲的效果。

耳朵的構造與功能有密切的關係，深刻影響著聲音從進入耳朵、到引發聽覺的過程。耳朵在構造上可以分成三部分：外耳（耳廓、耳道）、中耳（鼓膜、聽小骨）、及內耳（耳蝸）。

外耳（耳廓、耳道）

在我們頭部兩側，有點彈性、具有皺褶、通常被稱做「耳朵」的玩意兒其實只是外耳的一部分。耳廓的主要功能是放大環境裡的聲音，把聲音集中到耳道裡。耳廓上的皺褶能夠強化中、高頻的聲音，並與人聲的頻率範圍產生共振。由於聲音來源的方向不同，產生的共振也不同，因此耳廓能幫助我們分辨聲源的方位。聲音在經過外耳後，就順著耳道進入中耳。

中耳（鼓膜、聽小骨）

進入中耳之後，聲音的能量會振動鼓膜，而鼓膜又與三塊稱為聽小骨的骨頭連在一起。為什麼會如此複雜呢？為了聽到聲音，耳朵必須將以空氣傳遞的聲音能量轉換到以液體做為傳遞媒介的內耳當中，在這之前，能量要先經過強

化，才能順利通過濃稠的水分子。聽小骨跟耳廓一樣，會放大人聲裡的中高頻率。遇到非常巨大的聲響時，聽小骨上的小肌肉在一百分之一秒內就會產生反應，具有類似限幅器（limiter）的功用。不過，在聽到槍響的爆炸聲時，肌肉通常來不及反應，加上長時間下來愈趨疲乏，所以對保護聽力、對抗失聰來說也非萬無一失的辦法。當我們聽到錄音時自己說話的聲音，總會感覺怪怪的，跟平常說話時聽見的很不一樣；那是因為說話時除了聽到從耳道傳來的聲音，也會聽到從頭骨傳來的聽小骨直接振動聲。

內耳（耳蝸）

最後，當聲音振動進入潮濕的內耳，能量會被轉換成大腦能夠解讀的訊息。到這個階段，聲音經過了層層處理，從空氣分子機械性的運動，轉變成液態分子的運動。現在，耳蝸就像是一組用血肉做成的麥克風，把聲音從機械能轉化為神經能，讓我們感知聲音並將其解讀為訊息。在海螺狀的耳蝸當中，聲音的振動就像風吹拂草原一樣，擾弄著微小的毛細胞。不同長度的毛細胞負責接收不同波長的聲波；長的毛細胞接收低音，短的則接收高音。

單只耳朵裡面僅有 14,000 個聽覺受器細胞，比起單只眼睛的 100 萬個視覺受器細胞少了許多。但奇妙的是，就算你同時彈奏兩個頻率不同的聲音，多半還是可以分辨它們；而當你把兩個顏色混在一起時，卻只能看出混合後的顏色。

敏感度

與生俱來的特殊生理結構讓耳朵在感受聲音的音調、強度和速度這些性質時，產生了有別於用電子儀器測量聲音時的反應。對人耳來說，這幾種性質之間存在著不客觀的交互作用。例如，聲音的強度會影響到我們對聲音速度的感受（音量大的聲音聽起來比音量小的聲音長）；音調也會影響人耳對強度的感覺（儘管兩者測得的分貝數相同，音調高的聲音聽起來比音調低的聲音大聲）；長度也會影響強度（儘管聲音的響度維持不變，但隨著聲音愈拉愈長，強度聽起來會愈來愈弱。）

耳朵的生理構造會強化中頻範圍的聲音，使我們能夠在眾多的聲音當中辨識出人聲的訊息，我們也不會在睡覺時受到自己心跳或呼吸聲的干擾。正因為如此，如果你需要在電影裡呈現比較多低音，音量必須更大才能讓觀眾聽見，但這麼一來很有可能會超出光學聲軌（optical soundtrack）的極限。舉例來說，在《星際大戰六部曲：絕地大反攻》（Star Wars Episode VI: Return of the Jedi）

當中，反派賈霸（Jabba the Hut）的低沈嗓音就得搭配極高的強度，聽起來才會是正常音量。

以音量小的聲音來說，耳朵更難察覺其中的低頻與高頻部分。有鑑於此，小聲播放音樂的時候，家用音響系統的響度旋鈕可以用來強化這些頻率，讓低頻和高頻音聽起來跟中頻音一樣大聲。

假設兩個音頻（tone）分別落在同一個臨界頻帶（critical band）內，也就是兩者的差距小於八度音（octave）的三分之一，那這兩個音頻合併起來的聲音強度，將不如落在臨界頻帶之外的兩個音頻來得大聲。在這種情況下，你必須加大聲音整體的頻率範圍，聽起來才會大聲。舉例來說，如果你想讓轟隆隆的低音聽起來更有力，應該加上中頻或高頻的聲音，而不是更多低音。

一個音頻無論是單獨、還是連續地發出，它的速度都會影響我們的感知。當音頻單獨出現時，人耳要花大約三分之一秒的時間（稱做積分時間 integration time），才能完全感受到它的響度。也就是說，要是音頻的長度不夠，人耳就會覺得它比實際上小聲。當音量大的聲音一連串出現，較後面的聲音聽起來會比較小聲（這個現象稱做聽覺反射 aural reflex）。把握這個原則，在處理動作片的聲音時，應該避免讓巨大的聲響接連出現，這樣會讓觀眾的聽覺神經無法放鬆，從而使得大聲的效果不如預期。製造「對比」，是強化戲劇效果的最佳利器。

遮蔽效應

人耳在接收聲音時可能發生的感知減弱現象，可以用遮蔽效應來解釋。遮蔽效應（masking）的成因涉及到頻率或時間順序。通常，當音調相同、音量一大一小的兩個聲音同時出現時，人耳沒辦法聽見音量小的那個聲音，這就是頻域遮蔽（frequency masking）。基於這個原理，在剪輯對白時，你可以利用跟現場環境音頻率相近的背景音效，以稍大的音量來遮掉原有的環境噪音，就能有效避免環境音在鏡位切換時的突兀變化。而針對中頻範圍的噪音，加入音效的訊號強度至少得是原本噪音的 2.5 倍才會發生遮蔽效應（訊噪比 signal-to-noise ratio 必須超過 1：2.5，或至少 4 分貝）。

在時域遮蔽（temporal masking）的情況下，大音量的聲音會在一段時間過後蓋過小音量。這是因為聽覺系統在接收到大音量之後引發緊縮，而對小音量的感知程度降低，稱做向前遮蔽（forward masking）。不只如此，由於大腦對大音量的反應快過對小音量的反應，倒過來也會發生向後遮蔽（backward masking）。

對白剪輯師可以善用這個生理效應，以音效來遮蓋不想要的聲音接點。要注意的是，可別不小心蓋掉了重要的聲音訊息。

在多聲道的環境下，兩個聲音來自同一方向，遮蔽效應的效果較佳。這樣的剪輯處理可以在預混階段進行，這樣一來，兩個聲音只需要一條音軌。或者，你也可以先把兩個聲音分別放在不同音軌，到總混音階段再匯流到同一條音軌，只要記得在音軌上特別註記，以利分配。如果兩個聲音來自不同方向，則需要更高的訊噪比，才能夠蓋過噪音。

要是兩個聲音的訊號發生相位偏移（phase shifting，這是由於聲波抵達麥克風出現了時間差，使得兩個聲波的波峰與波谷不同步，而導致訊號相位互相抵銷、或相互干擾的現象），讓人更明顯感受到兩個聲音的來源不同。因此若要利用遮蔽效應，就必須先確保這兩個聲音的相位同步。反之，如果想要區分兩個同時出現的聲音，你可以刻意在兩者間製造相位偏移現象。戴上耳機、用兩只耳朵各自聆聽獨立的聲音，最能感受到相位偏移。這個技巧或許更適合以電腦呈現的新媒體作品，而非在戲院中放映的電影。

4 從感動到感知

聽見（hearing）與聆聽（listening）有什麼差別？聲音一進入耳朵，我們就會開啟不同的聆聽模式來感受聲音。好比視覺感官會受到心理學原則（即格式塔心理學，或稱完型心理學）與形式不一的錯覺所影響，聽覺也是如此。我們在空間、時間、音頻等層面形成的感知，會遵循由感覺系統所建立、大腦進行處理的特定規則。其中一項特殊規則——諧振作用（entrainment），是指我們的身心與外在節奏達成同步，進而引發生理或心理上的特殊狀態。如能理解個人身心方面的潛能、限制及怪癖如何影響我們透過聲音對這個世界的感知，對於激盪電影創作的發想將大有助益。

■ 聆聽模式

「聆聽始於無聲。」（Listening begins with being silent.）

——約阿希姆－恩斯特·貝蘭特

聽見是被動的，而聆聽是主動的。前者牽涉的是以耳朵接收聲音訊息；後者則仰賴聽者對聲音的過濾、選擇性的聚焦、記憶與反應能力。因為擁有雙耳，我們能夠接收立體聲，進而辨別距離、空間關係，以及自己身處的位置。

人類的聆聽能力是多重聚焦的，意思是指我們能夠同時從多種不同的心理與感知當中收集資訊。法國電影理論學家米歇爾·希翁將聲音的聆聽模式分成三種：簡化聆聽（reduced listening）、因果聆聽（causal listening）和語意聆聽（semantic listening）。除了這三種，本書介紹的第四種傾聽模式為指稱聆聽（referential listening）。

簡化聆聽

簡化聆聽指的是在聽聲音時，即時意識到上一章所提到的各種聲音性質，也就是對聲音本身進行觀察，而不探討聲音的源頭或其意義。這樣的心態乍聽之下很不自然，卻能打破舊有的常規、開創新的聲音境界。舉例來說，若你單

純想找低頻的隆隆聲或高頻的嘎吱聲，可以閉上眼睛仔細去聽音效庫裡的聲音，不要去想它們的來源，這就是簡化聆聽的應用。

因果聆聽

因果傾聽指的是聆聽一個聲音之後，去收集有關的音源資訊並深入探討其來源，以利我們辨認聲音來自哪樣的空間、是由什麼物件或人物角色製造而成。無論這個聲音是否有同步的影像，或是從畫面外傳來，這樣的聆聽模式都能夠幫助我們辨識其來源。雖然這並不代表聲音就真的源自於此，但我們可以藉此模式，利用電影所建立的邏輯來指揮觀眾的信仰系統。聆聽對白以外的聲音時，我們習慣進入因果聆聽模式，例如，在聽見電話鈴聲大作時接起電話。

語意聆聽

語意聆聽是指在聆聽語言，或其他象徵概念、行為和事物的符碼系統（code system）時，解讀當中的意義。語言學（linguistics）是鑽研這個領域的研究，該研究指出，即使聲音本身的變異極大（說話者的性別、年齡、口音、文法、甚至語言），代表的意義依舊可能相同。若結合因果聆聽，除了語言字面上的意義，我們可以對某個人及其透露的訊息有更深層的認識。

指稱聆聽

指稱聆聽是指在聆聽聲音時，意識到聲音出現的脈絡（context），或受到聲音脈絡的影響，而將聲音與相關的情緒或劇情意義連結起來。這可能是出自本能或舉世皆然的聯想（例如聽到獅吼）；可能具有文化性、時代性、或特定的社會脈絡（例如，馬車經過鵝卵石路的聲音）；也可能被限制在特定電影的聲音符碼（例如電影《大白鯊》〔Jaws〕著名的「噠噠、噠噠、噠噠噠噠、噠

試一試

拿一張紙迅速寫下你此刻聽見的所有聲音。接著檢視紙上的所有聲音，看看這些聲音分屬哪一種（或哪幾種）聆聽模式。現在，依照簡化、因果、語意、指稱四個順序，一次專注於一個模式下的聲音。再花幾分鐘時間，記錄你在每個模式當中的主觀經驗。兒童有時會注意到成人所忽略的聲音（例如，自己身體發出的聲音、呼吸、心跳、說話聲和衣服摩擦聲）。敞開心胸去嘗試，這將鍛鍊你對於不同聆聽模式的判斷能力，並進一步在聲音設計時選擇最適宜的模式，套用在觀眾身上。

噠噠噠」）。如果想進一步了解，請參閱第 8 章〈聲音與敘事〉中的〈聲音參考〉小節。

少即是多

在知道那麼多可用的聲音之後，你可能反而要花更多心力，才能找出最有效的聲音。有時候，用最少的聲音元素卻能達到最強的效果；讓觀眾自己在腦中填補空缺，會讓他們更有參與感，而不是把一堆聲音像一盤菜那樣端到觀眾面前逼他們吃下去。

《星際大戰》系列電影的聲音設計師班·伯特曾說，起初他為達斯·維達（Darth Vader）設計了極為複雜的聲音，包含心跳、呼吸和機械聲，要讓他聽起來邪惡又強大。但是在測試過各種組合、調整過各種聲音元素後，他發現只用單一的呼吸聲，加以不同的速度播放，效果最好。最終，這個簡單的邪惡聲音成功塑造出一個文化上的指標。

■ 格式塔原則與錯覺

格式塔心理學派（主張事物的整體具有特定屬性，不能切割成小部分，或獨立出來討論。）使用特定詞彙來定義人的視覺感知，這些詞彙也能用在聽覺的感知上。這些概念幫助我們了解大腦是以什麼樣的機制來分析訊息，提供我們在聲音設計上的進階工具。

主體與背景

當你在鬧哄哄的餐廳中認出了老朋友的聲音，或是在股票市場裡聽見一個珍貴的投資情報，這個特定的人聲就會從環境音的背景（ground）中跳出來，成為主體（figure）。當你對特定主題或角色感興趣時，能夠在同樣大聲的對話中，選擇性的聆聽特定的聲音。生活習慣也會影響你聆聽的內容（例如，在說著各種語言的人群中，你最容易聽到自己的母語）。

與遮蔽效應相反，聲音性質亦會影響人們在聲景中容易注意到的聲音。例如，如果某個頻率或音色的聲音在一片背景中特別凸出，它就會成為主體。另一方面，相較於聲音本身的物理數值，聲音元素的新穎或對比程度，更容易讓一個聲音在背景－主體關係中凸顯出來，好比在死氣沈沈的辦公室中，微弱又古怪的昆蟲振翅聲會比碎紙機刺耳的碎紙聲還要引人注意。

奧斯卡得主、擔任《教父》、《現代啟示錄》、《英倫情人》（The English Patient）等片的聲音設計師沃特·莫屈曾說，在一場戲中，觀眾最多只能同時專注在兩個聲音元素上，因為「三木（主體）成森（背景）」。只有兩個聲音時，觀眾還能清楚聽到聲音的全部，一旦第三個聲音出現，人們的注意力就會開始飄移，在豐富厚實與簡潔清晰之間尋找平衡，好讓大腦能夠吸收聲音資訊。

在混合各種波形、不斷振盪的白噪音當中，可能會產生主體－背景的聽感錯覺，但實際上並沒有任何主體存在，就好比你在風聲或海浪聲中聽到幻想的人聲一樣。另外，當主體與背景之間的差異過小，主體就只會在潛意識層次中形成（未進入意識閾值）。冥想與自我成長課程就經常利用這個現象，在播放的音檔中加入幾乎無法辨識的人聲訊息，儘管聽者幻想自己聽到的是鐘聲或機械聲，當中的訊息卻能完整進入潛意識。身為聲音設計師，如果想要利用這個現象，必須先熟習各種聲音的參數，並進行不同聲音元素的混合實驗。

完整性、良好連續、封閉性

大腦偏好完整的事物，因此若有一段旋律、人聲或循環的聲音在播放結束之前就被打斷，聽者會感到緊張、衝突和戲劇張力。完整性（completeness）法則可以應用在一場戲，也可以橫跨一整部片。無論是音樂層面的一個完整大調，還是「男孩遇見女孩－失去女孩－追回女孩」的故事原型，都能讓觀眾感到滿足。

良好連續（good continuation）法則是指當聲音的頻率、強度、位置或來源發生變化時，如果是循序漸進的變化，大腦會將變化前後的聲音判斷為同一個聲源；反之，如果是突兀的變化，大腦則會認為有新的聲音加入。人們在自然狀態下說話時，聲音的頻率變化是平滑的，因此聽者能將該人聲視為來自單一說話者。在剪輯對白時，若有一句台詞分別來自不同鏡次，可能會因為字與字之間的聲調變化太突然，而聽起來不自然。解決方法是，盡可能以聲調變化幅度小的地方做為剪輯點。

封閉性（closure）法則是指，若一條線中間斷了一截，大腦會傾向自動填補中間的空缺。這個現象也發生在我們聽見不完整的旋律、破碎的句子，和被打斷的聲音訊息的情況。當一個聲音（像是對白）中間出現空洞或缺陷，聲音剪輯師可以用其他聲音來掩蓋，例如汽車喇叭聲。這樣觀眾仍會認為對白是延續的，甚至自動填補原始音軌中缺少的字詞。

相近性與相似性

相近性（proximity）法則指出，大腦傾向將相近的物件合成為一組，例如一串葡萄。將這個法則應用到聲音上，當聲音元素彼此出現的時間相近，聽者會傾向將個別元素組成單一聲音物件。舉例來說，先來一個「嘎吱」聲，接著「砰」的一聲，再伴隨金屬的震動聲，就組成了生鏽紗門被關上的聲音；人類的哀號聲和狼的嚎叫也可能被當做同一個音源；如果先聽到玻璃破碎聲，再聽見一個人發出「哎呀！」的聲音，我們就會假設有人打破了玻璃，或至少目睹事件發生。在樂曲中，時間相近的音符則會組成一段旋律。

這個概念的另一種應用，是將大量聲音合成為一組，例如群眾的低語聲、拍手、或蟬鳴聲等各種質感的聲音。當聲音集結起來，對人耳來說，結果不僅只是個別聲音的總和，而是會形成性質完全不同的聲音。一顆金屬滾珠彈落地面的聲音，跟一整桶滾珠倒在地上的聲音，聽起來完全不同。同理，一顆雨滴和傾盆大雨也截然不同。

在聆聽由多種樂器同時演奏的某一段旋律時，我們仍能分辨出不同樂器的聲音，這是因為每種樂器的起始音色都維持著足夠的差異，即異步性（asynchrony），而使得相近性法則無法套用在這種情況，聲音聽起來不像是來自單一樂器。

相似性（similarity）法則則是指，大腦傾向將相似的聲音合成為一組，即便每個聲音發生的時間彼此錯開。好比電話鈴聲每五秒才響一次，中間穿插著各種辦公室的聲音，但聽者仍會將相隔的鈴聲當做單一聲音物件，感受到要趕快接起電話的必要。遠方傳來的零星狗吠聲只要音色相同，對聽者來說就代表同一隻狗，即使中間穿插其他音色的狗叫聲，也不會受到影響。

以樂曲的音階或旋律為例，大腦會自動將來自不同種樂器（音源）、但音色相同的聲音合成同一段旋律。歷史上的作曲家們早已深諳這個錯覺的箇中道理，因此在編曲分配樂器時，會將一段現實中難以一次完整彈奏的音階分成幾個段落，讓多名樂手各自以同一種樂器分段彈奏，讓聽者以為是一段完整的旋律。

比起相同音調，相同音色的聲音之間具有更高的相似性。比起相同音調的鐘聲和口哨聲，同時敲響兩個不同音調的鐘，後者更像是單一聲音事件。因此，如果希望聽者能清楚分辨不同的聲音來源，就要避免使用音色相似的音效。

共同命運和相屬關係

共同命運（common fate）是指在一個複雜的聲音當中，如果有兩個或兩個

以上的聲音元素同時間經歷相同的變化，大腦會將這些元素編成一組，視為來自同一個聲源。這裡指的變化可以應用在聲音的波封結構（起始、衰減之類）、音量、音調、或方向性（directionality）上；可以針對個別的聲音物件，也可以是整體聲音環境。當一場戲從外景移動到不遠的室內場景，原本的戶外環境音或許還聽得到，只是音量降低，且高頻被過濾掉而已。

通常，一個聲音元素一次只能歸納到一個來源底下，這就是相屬關係（belongingness）。當這個元素被拿來組成某個聲音物件，或者被賦予了特定的聲音訊息，對該聲音事件來說，它就不能具備其他意義。舉例來說，在繁忙街道旁的一間寵物鳥店裡，交通警察吹哨子的聲音多半會被嘰嘰喳喳的鳥鳴聲給同化，除非有額外的視覺元素把觀眾的注意力拉到店舖之外。相反地，如果某個聲音元素具有相當程度的雙關性（ambiguity），它的意義就會隨著上下文，以及聽者關注的焦點而改變。假如你想在連續的幾場戲中間設計讓劇情的動機稍有轉折，就可以利用這一點；或者也可以用它來製造喜劇效果，畢竟喜劇本身就充滿了雙關語。

錯覺

你是否總是著迷於魔術師的各種把戲與幻術呢？只要善加利用本章討論到的這些法則，你可以製造出各種迷人的聲音錯覺。認識這些法則只是第一步，如果沒有好好地運用在適當的內容當中，這些法則也就只是奇巧、具有知識性、實驗性的伎倆。真正的挑戰，是找到方法把這些錯覺手法在融入到電影的敘事當中，盡可能像是其他的聲音技術一樣，多利用我們學到的感知原則來影響觀眾的心理。

■ 空間

視覺和聽覺提示定義了我們對空間的感知，幫助我們理解一個空間的各種面向，諸如大小、距離、視角、方向性、主觀／情感空間、移動性等等。這些關於空間參數的提示會透過特定的聲音性質，例如頻率範圍（音調與音色）、聲音強度、聲音反射（回聲與殘響），傳達到觀眾耳中。

大小、距離、視角

如果一個空間的牆面具有反射力，我們就能藉由聲音的反射來判斷牆與牆

的間距，進一步推論出空間的大小或容量。聲音離開原始音源，自牆面反射回到聽者耳朵的這段歷程，其所需時間愈長，代表聽者與牆面的距離愈遠，所處的封閉空間也就愈大。至於聲音的衰減程度，並不代表空間的大小，而是牆面的反射力。通常，殘響是封閉空間的特性；而回聲則往往出現在隧道或峽谷這類空間。

想利用回聲或殘響來製造空間廣闊的感覺時，必須特別謹慎；若是把所有聲音都加入殘響，恐怕會讓整個聲軌聽起來很混濁。只針對單一種聲音加入殘響，例如來自遠方的人聲或動物叫聲，效果或許會更顯著。關鍵是要不斷實驗。

如果一個空間裡的聲音不出現任何殘響或回聲，它要不就是一個開放空間，要不就是一個封閉且吸音效果非常好的環境。藉由環境裡的其他聲音，聽者得以判斷自己身處何方：蟋蟀蟲鳴讓人感覺來到開放的草原，時鐘的滴噠聲則讓人感覺身處舒適的臥房。

藉由聲音的強度和頻率範圍，搭配對空間脈絡的認知，我們能夠判斷在同一個環境中各種不同聲音的相對距離。聲音愈大，顯然代表音源愈近。不過，所謂的「愈大」是以什麼為基準？例如，在以對白為重的一場戲中出現了狗吠聲，如果背景的狗吠聲音量很低，就顯得無關緊要；如果音量大過了對白，就會顯得距離很近、具有侵入性。在這個情形下，音量的對比決定了聲音的距離。此外，當聲音距離愈遠，高頻也會喪失愈多。因此，要是狗吠聲的高頻被切掉，聽起來距離較遠；反之，如果高頻被強化，聽起來則較近。尤其當聽者將狗吠聲與該場戲的其他聲音、以及自己記憶中一般狗叫聲的音色相互比較之後，更能清楚判斷狗吠聲的距離。要強化本書提到的各種聲音效果，最有效的方式就是製造對比。

若要改變觀眾的視角，或是一場戲內、兩場戲之間某兩個物件的相對距離，我們得運用其他的聲音元素。例如，當遠方有一個巨型機器人拔山倒樹而來，聽起來可能像是低沉的卡車關門聲、重型大砲聲；但當鏡頭切到近景時，聲音的重點則會轉變成金屬的碰撞聲、鐵鏈聲、尖銳的磨刀聲等等。

要注意的是，如果你把兩個以上聲音元素的音色或強度在同一時間、往相同方向做變化，這些聲音的空間與視角會形成同一組，對聽者來說具有一致的空間感。反之，針對不同的聲音元素做不一致的變化，就不會被聽者歸類在同一個空間，而是各自成為獨立的元素。至於該如何選擇，應該根據敘事的需求來進行。

回聲和殘響

　　回聲和殘響有著根本上的差異。當反射聲來自一個特定方向，聽起來與原始的聲音明確隔開，像是原始聲音的重複版本，那就是回聲。相較之下，殘響不具方向性，聽起來也不像重複的原始聲音，而是較長的衰減聲。不同的衰減程度，即代表該空間的大小與反射率。

方向性

　　藉由雙耳接收到的聲音訊號落差，我們得以在三維空間中定位出聲音的水平方向。提供大腦聲音定位線索的機制有兩種：時間延遲（temporal delay）和聲影（sound shadow）。當聲音從我們的側面傳來，其低頻在分別抵達兩側耳朵時會產生些微的時間差，大腦會將這個時間差解讀為聲音的方向性。在處理高頻時，大腦也有類似的方向機制，但有另一種解讀方式：波長較短的聲波會被頭部擋掉，因而兩只耳朵聽到的音色產生差異。儘管這種現象在以多聲道音響系統輸出聲軌時會自然形成，但或許你還是會想主動去調整左右聲道的聲音延遲，或是消減部分高頻，來使聲音在不同聲道間出現差異，以強化聲音的方向性。

　　此外，耳廓會跟來自不同方向的聲音形成共鳴，而藉由這些細微的共鳴差異，我們能夠判斷聲音的上下和前後向量。由於耳廓的皺褶很小，我們對高頻聲的方向辨識度會比低頻聲來得好；可惜戲院裡的音響系統沒辦法重現聲音的上下移動（譯注：本書完成於 2000 年左右，當時戲院音響尚未發展出三維空間效果；直到 2012 年杜比全景聲〔Dolby Atmos〕技術發表，聲音元素才能上下

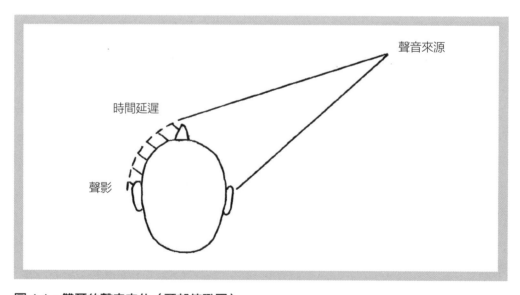

圖 4-1，**雙耳的聲音定位**（頭部俯瞰圖）

移動）。耳機倒是能夠重現相當真實的空間效果。假使我們將兩支麥克風擺在仿真人頭模型的兩耳內，到音樂廳進行錄音；當你聆聽回放時，就會彷彿身歷其境。由於模型耳的耳廓能夠重現真實的聆聽經驗，若有人在模型後方說悄悄話，聽回放時，你會感覺真的有人在你身後說話。

使用戲院音響系統重現聽覺經驗時，由於不是所有觀眾都有機會坐在戲院正中央的最佳觀賞位置，因此還有另一個惱人的缺點，稱為優先效應（precedence effect）。若同樣的聲音分別從兩個喇叭放出來，而聽者距離其中一個喇叭要近得多，可能就會覺得聲音只來自其中一個喇叭。而且對戲院來說，能塞進愈多觀眾愈好，因此戲院座位的編排沒有什麼你可以施力的地方。不過你可以在混音時坐到混音室的側邊，聽聽看這樣的音響效果跟你的原始意圖相差多少。

試一試　　找幾樣能發出聲音的道具，例如搖鈴、時鐘、鈴鐺、收音機等。請一位朋友幫忙，在室外、沒有回聲的環境中，以不同的距離錄下這些道具的聲音。隨著距離不同，觀察聲音強度和音色的變化。接著，換到一個封閉、牆面堅硬光滑、會產生大量殘響的空間，重複同樣實驗。最後，到一個牆面鋪有軟墊、地面鋪有地毯的房間再錄一次。觀察在不同空間中，聲音跟距離的關係有什麼差異。把這些音檔播給未參與錄音的其他人聽，看看他們是否能夠猜出正確的錄音空間。

主觀／情感空間

在聲音周圍的空間，意味著有一種可以從敘事層面被聽見和察覺的關係。錄音工作的標準流程是要盡可能錄下最乾淨、與外界環境隔絕的聲音元素，才能再透過剪輯和混音技巧進行個別調整。但是，你也可以試著利用兩支麥克風，從不同的擺放位置（一近一遠）分別錄製兩軌，來製造在特定場景環境中才能達到的效果。這麼一來，你可以在混音時選擇偏好的效果，或是更進一步利用電腦加入特效。

音樂廳的音響效果可以幫助我們理解音源與聽者的空間關係。聽者藉由直接聲音來定位聲音，再加上早期的反射聲則能判斷音源與聽者的親密性（intimacy）。以早期的聲音來定義該聲音的性質；強烈的殘響顯示出聲音的巨大存在感；長時間的殘響則代表聲音的溫度。有了這些知識，我們就能藉由調整音樂和其他環境音來營造或輕盈寬廣、或沈重偏促的空間。這些不同的聲音

參數會影響我們對一個空間的感受，可能井然有序或雜亂無章、也可能生意盎然或死氣沈沈。

　　錄音的房間也會影響製造出來的聲音。保羅・宏恩（Paul Horn，譯注：美國長笛、薩克斯風爵士樂手，是新世紀音樂先鋒。他在 1968 年發行的《Inside》專輯是在印度泰姬瑪哈陵及埃及古夫金字塔內進行錄音，專輯內可聽見他的長笛即興演奏與錄音場地之間像是正在進行某種聲響上的對話。此這張專輯是他最知名的代表作）在泰姬瑪哈陵錄製作品的當下，除了他所吹奏的長笛，空間本身也成為另一項樂器，為音樂添加殘響與共鳴。

　　同時要考量的還包括，劇中角色會如何聽見空間裡的聲音。舉例來說，兒童的主觀聽覺經驗跟成人相去甚遠。兒童距離地面較近，他們會比成人更快聽到來自地板的反射聲音。麥克風的擺放位置，是幫助你掌握這些細節的關鍵。

移動性

　　移動（movement）的感覺可以是客觀的（觀察到物體的移動），也可以是主觀的（感覺自己在空間中移動）。在一場戲或是一顆鏡頭當中，客觀或是主觀的移動通常取決於敘事和影像。

　　客觀移動會以空間參數，尤其是距離和（或）方向的變化來呈現。當距離改變（聲音強度、音色、或殘響也隨之改變），聲音聽起來就像是在靠近或遠離聽者。這樣的變化通常是循序漸進的，因為如果變化得太突然，大腦會把變化後的聲音當做一個全新的聲音物件。除非在影像上有視覺的暗示，並且配合鏡頭的剪輯來移動物件，觀眾才會意識到前後兩個聲音原來來自於同一個物件。同理，當聲音的方向（左－右平衡）改變，聲源聽起來就像是從某一邊移動到了另一邊。

　　電影《火星任務》（Mission to Mars）裡的爆炸音效就是利用上述的各種參數變化，製造出聲音從遠方席捲而來、吞沒觀眾的效果。一開始，只有中間聲道傳出聲音、強度低，高頻和低頻都被過濾掉；接著聲音快速蔓延至左右聲道，再進入環繞聲道；音量增大，加入的高頻聲讓聲音聽起來變得更近，低頻則讓觀眾全身上下都感覺到強烈振動。

　　都卜勒頻移是指當車輛朝你急駛而來，車聲的音調會變高；當車子駛離你，聲音的頻率就會降低。這是因為當車輛駛近時，空氣受到推擠壓縮，使得聲音的波長變短；當車輛駛離，空氣分子被拉開，使得聲音的波長變長。在電影聲音當中，我們可以使用移頻器（frequency shifter），以人工方式重現這個現象，製造出某個物體高速移動的效果（子彈、箭矢、汽車、火箭等）。以現實世界

中的移動物體來說，它所製造的聲音可能長度太短、音量太小、或是頻率不那麼理想；有鑑於此，電影裡的都卜勒頻移效果通常是以電腦軟體製造而成。

要創造出主觀的移動感受，令聽者感覺自己在空間中快速穿梭，除了要利用上述所有製造客觀移動感受的手法，還得加上移動元素之間的即時摩擦聲。例如，風穿過行進中車子的車窗縫隙聲和輪胎刺耳的摩擦聲、火箭發射加速時的空氣摩擦聲、或是滑水時水橇與水面的摩擦聲。

我們的耳朵也能夠藉由耳內平衡機制，來察覺身體正在移動。藉由內耳中的液體，我們能感覺到重力和平衡（或失去平衡）。遊樂園裡的遊園車大多是利用這一點，挑戰觀眾的內耳平衡。但觀賞電影時，多數觀眾是坐定不動的，因此你沒辦法以此改變觀眾的主觀移動感受。

■ 時間

時間分辨率與整合率

人類的聽覺存在著某些限制，控制我們在一定時間內所能辨認出的聲音，以及這些聲音之間的互動關係。這些限制是聽覺中一個相當重要的層面，因為幾乎所有聲音都會隨著時間發生改變；而且，語言和音樂所蘊含的訊息往往藏在聲音的變化當中，而非一成不變。

時間分辨率（temporal resolution）或敏銳度（acuity）是指能在一段時間內察覺聲音變化的能力，例如偵測到聲音的短暫間隔或變化。當聲音響度極低時，聲音的變化較難察覺，因此間隔要非常明顯，人耳才能夠辨認；但當音量到達一定程度，這個聲音的間隔時間不需要太久，正常的人耳就能分辨。

當幾個單音（tone）以固定的時間間隔重複出現，假如音量只比聽覺閾值（audible level）高一點點，基於時間整合率（temporal integration）或時間加成（temporal summation），這些單音會融合成一連串持續的長音。當音量增大，單音的間隔才會浮現，成為脈衝式的聲音。

人耳對於不同聲音類型的時間分辨率也不一樣。以純粹的敲擊聲（click）為例，聲音的間隔只需要 0.005 秒，人耳就能察覺；但對於結構較複雜的聲音，例如語言或音樂，間隔可能要長達 0.04 秒，人耳才聽得出來聲音之間的間隔。

聽覺上的積分時間（integration time），是指聲音抵達完整響度所需要的時間。假使有個聲音的長度只占一個影格（約 0.04 秒），它聽起來會比長度在 0.33 秒以上、音量相同的聲音還要小聲，這是因為人耳至少需要 0.33 秒才能感

受到一個聲音的完整響度。

速度

　　人體的神經迴路在處理聲音訊息時，也具有一定的速度限制。當聲音出現或變化得速度太快，我們沒辦法完整接收每一個聲音，於是會感到不堪負荷、難以投入，而產生時間變慢的錯覺。你的挑戰，就是要找出這些人體的極限。

　　首先，聲音的長度至少要達到 0.001 秒才能夠讓人察覺；而要分辨兩個不同

在為《星際大戰首部曲：威脅潛伏》（Star War I: The Phantom Menace）的飛艇比賽設計音效時，班·伯特遇到了挑戰：

「我們在設計這場戲時經常卡關，因為大腦處理聲音的速度太慢了。隨著鏡頭長度愈來愈短，每段聲音也愈來愈短，因而漸漸失去辨識度。儘管每架飛艇的聲音都是獨特的，最後卻融合成一堆「咿嗡嗚哇」的噪音。鏡頭的長度太短，有時候僅有 9 個影格，不足以讓大腦辨認音調的差別。因此，我必須刻意拉長聲音，才能提高每個聲音的辨識度。」

的聲音，兩者至少得間隔 0.002 秒。若要進一步察覺聲音性質的改變，就需要更長的時間：我們得花上 0.013 秒才能發現音調變化；響度變化要花 0.05 秒；音色和語言中的子音變化則要花 0.1 秒。人類對語音速度的接收程度，其實就跟口腔喉嚨構造發音可達到的速度一樣地有限。所以，假如你用電腦軟體加快對白速度（或說話者本身的語速很快），超過了一定的速度之後，將使聽者感到疲乏。一般來說，你應該避免這樣做，除非你想刻意營造使人焦慮或引人發笑的時刻。

　　當一連串聲音快速出現，根據格式塔原則中的相似性法則，這些聲音會整合成一個聲音組合，其中各自的細節與獨特性將化為質地、音色、或音調的成分之一。同樣地，當我們將聲音模糊化，聲音之間的細節會簡化為粗淺的聲音層次，而失去深層意義。所以即便實際上聲音速度加快，但感知的速度卻像是減慢了一樣。不過，要是聲音序列進展得太過緩慢，大腦也會無法串聯起聲音與聲音之間的關係，極度緩慢的旋律將解體成分割的、獨立的音符。

主觀時間

相較於可以用時鐘來測量、受相似性法則及智識發現能力影響的客觀時間（objective time），主觀時間（subjective time）會受到聽者自身的心理傾向與注意力所影響。

音樂可以減緩或加快一場戲的進展，對主觀時間有顯著的影響力。輕快、重複的進行曲會加快事物的腳步，浪漫派或新世紀音樂則通常能舒緩戲劇張力、減緩時間的流逝，甚至讓時間彷彿靜止不動。

試一試

聲音所製造的時間錯覺可能會改變我們對時間的感知。為了證明這點，你得先找個朋友幫忙。首先，請對方閉上眼睛，舒服地坐著。你要一邊看著手錶，一邊哼出持續 5 秒的長音，連續哼三次，讓整個過程達到 15 秒的時間。請朋友睜開眼睛，伸伸懶腰，再閉上眼睛；然後你用口哨吹、或哼唱一段同樣長達 15 秒的流行歌。結束後，詢問對方哪一次的時間感覺比較長。他的答案可能是一或二，但不太可能是兩段一樣長（雖然實際上兩段時間都是 15 秒），因為在聆聽第一段時，聽者有比較多的沉思間隔，甚至可能感到無聊；而聽第二段時，需要處理較多的聲音資訊（音調、節奏、音色等）。不管得到哪個答案，都證明了主觀時間對每一位聽者來說不盡相同。

■ 調性

頻率感知

聆聽聲音時，人的注意力最容易集中在高頻聲音上，例如言談中使用的子音和音調高的旋律。電話凸顯人聲中的高頻多過於低頻，幫助我們聽清楚對方在說什麼；隔著牆壁傳來的人聲較悶且缺少高頻，談話內容就難以辨識。兒童或小動物發出的高頻聲音，相較於成人或大型動物的聲音，更容易引起好奇或憐愛。高頻聲音也可能具有撫慰作用，例如樹葉的颯颯聲或營火劈啪作響的聲音。

當聲音的頻率高達某個程度（高於 5,000 赫茲），我們將失去對聲音旋律和音調的辨識能力，也無法聽出完美的八度音；我們只能感受到聲音的存在感、節奏，或是混在多個頻率裡的其中一個聲音。

對我們的注意力來說，低音是第二重要的聲音。這些低頻聲能投射出一連串的泛音（overtone），烘托出高頻聲，讓它更容易被聽見。由於人的大腦在認知過程中往往試圖定義邊界和輪廓，重低音的巨大能量反而能建構出整體的經

驗。低頻聲挾帶了較強的能量，比較不容易受到繞射的影響，遇到障礙物也能繼續前進；而且，低頻聲能均勻地填滿整個空間，使聽者較難定位其聲音來源。這種缺少方向性的特性使得聽者完全沈浸在聲音當中。低音通常代表著威脅，好比電影《大白鯊》的主題曲就象徵了來自四面八方的潛伏危機。

配樂中的中頻人聲最難引起注意；但在整體音量都很低的時候，一般落在中頻的說話聲反而容易引人注意，這是因為在音量很小的條件底下，人耳對低頻和高頻聲的敏感度相對較低。一般家用音響系統的「響度」設定就具有在音量低時補償低頻與高頻的功能。相反地，如果把人聲的音量調大，會因為低音受到強化而發出嗡嗡聲（boomy，低音過強）。

響度

一般來說，人耳對響度的感受不受聲音持續的時間長短所影響（不過長時間聆聽某個聲音，習慣之後確實會感覺比較小聲）。但要是聲音短於五分之一秒，在聲音短促的情況下，要讓人耳察覺的最低響度就必須提高。舉例來說，清脆簡潔的斷音需要更強的音量，聽起來才會跟較長的聲音一樣有力（詳閱第87頁〈時間〉小節）。

兩個振幅相同、頻率相似的音頻同時播放時，聲音的響度本來就會增加。然而如果這兩個音頻的頻率差異超出了臨界頻帶，儘管前後兩組的聲音加乘結果在音量表上數值相同，後者的響度增加幅度傳到人耳還是會比前者明顯許多。除了音調，兩個音頻在音色或頻率範圍上的差異程度，也會加強聲音的響度感受。也就是說，如果要讓低頻的轟隆聲聽起來更大聲，加入高頻聲的效果會更好。

我們對聲音大小的判斷，也會受到人腦所認定的聲音遠近（在我們耳邊訴說的悄悄話聽起來很柔和，但客觀量測的實際音量或許比隔壁的尖叫還大聲），以及聲音的意涵所影響（這是我的寶寶在哭嗎？）。

辨識度

聲音的起音和起始瞬變（onset transients）是我們辨識某個特定樂器、人聲、或其他聲音來源的必備指標。例如，將鋼琴的聲音錄下後倒轉播放，音色聽起來會像是手風琴。長笛聲則需要具有起始時的噴氣聲，聽起來才會寫實。

在語言當中，感知的分類（perceptual categorization）能幫助我們區別不同的子音，例如「b」和「v」。根據說話時的語調和表情，每一個音的發音方式都有非常多變化。然而因為這兩個子音的差異很顯著，在「b」這個音快要結束

時才會變得跟「v」相似。音樂和語言層面的經驗取得比較不受聲音本身的原始感知影響，而是取決於大腦解讀這些聲音的方式。

有些聲音在經過特殊處理之後會變得難以辨識，這跟聲音的原始型態有關。例如，爆炸聲或風聲即使經過移調（pitch shift），我們也不會察覺當中有什麼怪異，反而會很自然地接受這個新的音形或速度。相較之下，人聲或電話鈴聲這類聲音經過處理之後很可能失去辨識度（recogniton），觀眾因為無法認得這些聲音而感到怪異。要想讓聲音變得更奇怪，你可以倒轉聲音，改變原本的正常起音和衰減情形。

在同一時間內，大腦只能有限度地專注於幾種不同的聲音。假如兩個聲音（或人聲）彼此太過相似，我們只會注意到其中之一，而當兩個聲音同時出現，觀眾的注意力會在兩者之間游移，或只能注意到聲音的大概模樣而非細節。假如這兩個聲音彼此有極大的差異，例如低頻對比高頻、人聲對比音樂，那大腦就比較有可能同時關注到兩個聲音。

病理上有一種關於音頻辨識的特殊情況，稱為耳鳴（Tinnitus），是指聽者並未受到任何外界刺激、卻能聽到聲音。耳鳴者會聽到一個其他人都沒聽到的鈴聲般的高頻音；若將這個現象應用在聲音設計上，就可以帶領觀眾進入特定角色的主觀經驗中。

習慣化與聽力損失

你是否曾注意到，生活周遭有些聲音明明很大聲（冷氣機的嗡嗡聲、車流聲、或海浪聲等等），自己卻經常忽略了它們？這個現象正是所謂的習慣化（habituation）。當聽覺神經長時間受到同一種聲音的刺激，會逐漸疲乏，反應也會愈來愈弱；但只要這個聲音的型態（例如速度、響度、音調等）發生變化，就會比較容易察覺出來。真正的小提琴聲比合成器製造的提琴聲音要豐富許多，這是因為在現實中，每一次的拉弓、彈指、和琴弦振動都有細微的變化，使得大腦更容易產生反應；以電子合成的聲音相對來說就很單一。

我們的生活充滿對「反差」的需求，描繪人類狀態的戲劇和電影也是一樣。人們心中總是傾向將注意力放在具有「反差」的事物上。這就好比，只有在與節奏穩定的聲音相互對照下，我們才會注意到心跳聲、消化系統聲音、或是呼吸聲的存在。進行聲音設計時，利用聲音特性上的反差就能夠引起觀眾的注意，不讓他們感到無聊或乏味。換句話說，具有高低起伏的聲音才能讓觀眾保持興趣。

習慣化的原理可以應用在聲音相關的各種參數上，包含時間和強度。常見

的狀況是，隨著聲音後期技術日新月異及戲院音響系統的大幅進展，有些電影一不小心就混音混得太大聲，大音量持續的時間過長會導致觀眾麻木，而減損了原先預期的效果。這可能是因為混音師在十幾個小時反覆修改某一場戲的過程中也（諷刺地）受到潛移默化，使得自己的耳朵失去判斷力，於是不斷把音量往上推高。

習慣化涉及兩段歷程：適應（adaptation）和疲勞（fatigue）。適應是當某種聲音的刺激長時間持續發生，以至於在感知上，音量逐漸變小聲到穩定的狀態，甚至聽不到為止。疲勞則是因為長時間刺激讓聽覺神經逐漸「疲乏」，而對特定頻率範圍內的聲音敏感度降低；於是，當這個頻率的聲音再次出現，就必須提高音量，才能達到跟第一次一樣的效果。

隨著人的年紀漸長，人耳對高頻的聲音很常會有聽力損失的情形。有時，這會讓人較難聽清楚高頻率的齒擦音（sibilant），例如「s」，聽者因此得請對方重複好幾次；但當說話者提高音量時，聽者往往又會說：「不要大吼，你夠大聲了，我只是聽不懂你在說什麼！」你在修改電影音軌時或許不需要考慮到這點；但你也可以利用習慣化，帶領觀眾進入某個角色的主觀經驗中。

調性中心

音樂領域講到的調性中心（tonal center）是指某個音階中的第一個音，或是某個和弦的最低音（請參閱第 5 章〈調性中心〉小節）。這個基音（fundamental note，或稱為根音）給我們一種旋律完整的感覺。從戲劇角度來分析，象徵衝突的和弦變化與不協和音（dissonance）會因為基音的出現而得到解決，讓旋律安全回到家，故事獲得完美的收尾。

連續的基音可以被比做持續的嗡嗡聲。在印度音樂當中，它被視為其他所有聲音的匯集處；該音頻與調性中心之間的關係，決定了其他聲音的意義。

當我們聽到一個低音的諧波，即使低音本身並沒有發出聲音，我們仍會主觀地以為聽見了這個低音，因為耳朵會自行創造出「虛擬」音調。不過，諧波序列（harmonic series，編按：指的是基音頻率整數倍的一系列的聲音，但不包含基音；在音樂領域常稱為泛音列）之中必須涵蓋 1,800 至 2,000 赫茲的中頻範圍，否則耳朵將無法創造出虛擬音調。

聽者身處的文化背景也會影響調性中心。在使用交流電的國家，有電力的環境中往往會發出 60 赫茲的交流哼聲（在歐洲國家則是 50 赫茲）。於是研究指出，頻率相當於 60 赫茲的還原 B（B natural, B♮）聲音對美國學生來說最好

記、最容易維持音準，也是放鬆狀態下最容易隨意哼唱的音調。但到了歐洲，同樣性質的音就成了升 G（G sharp, G#）。你可以把上述「電力」調性中心的這個概念融入到環境音的設計中，以此創造出熟悉感或陌生感。

走音與拍頻現象

我們的耳朵偏好將音符分類到十二平均律的（twelve-tone equal-tempered）音階上（一個音符與其相鄰音符的間隔比例是固定的），當音調脫離完全音階（perfect scale）而在兩個音符之間飄移時，大腦會痛苦不已，不斷想要修正這個微小的失衡。如同人天生對調性中心、音符歸位的渴望，唯有將音調調準回音階上，耳朵才會感到舒服。

當同時出現的兩個音符頻率非常相近時，會產生拍頻現象（beat phenomenon）。例如，一架鋼琴的中央 C 頻率是 440 赫茲（A 440），假設鋼琴有一根弦走了調，頻率來到 436 赫茲，隨著空氣壓力的改變，這兩根弦的聲波有時會相加，有時則會相互抵消。兩根弦的頻率相差 4 赫茲，這會形成所謂的「拍頻」（beat），也就是每秒會有四次「哇－哇－哇－哇」這樣的脈衝聲。你可以利用這個現象創造出一個有力且緩慢的節拍，就像是電影《法櫃奇兵》中不祥的法櫃緩緩打開時所發出的聲音。

上述這樣兩條琴弦製造的拍頻，稱為單耳拍頻（monaural beats），因為兩個聲波經由空氣抵達雙耳的壓力是相等的。事實上，在一般環境下，只有在兩個音頻強度相當的時候才會形成拍頻。不過，當我們戴上耳機，左右聲道分別獨立播放兩個具有些微頻率差異的聲音時（聲音頻率介於 300 到 600 赫茲之間的效果最佳），就會形成雙耳拍頻（binaural beats，又稱雙耳波差）。乍聽之下，這個錯覺與單耳拍頻類似，但實際上，它是由大腦中完全不同的機制所造成。雙耳拍頻是大腦將神經迴路中的聲音結合起來，讓我們「聽見」拍音。藉由這樣的神經脈衝，雙耳拍頻能夠挾帶腦波，跟腦波發生共鳴，進而改變聽者的意識，這稍後將有更多討論。

歷史觀點

設定在不同年代的電影場景，環境中的聲音應該要有不同的頻率特色。以 17 世紀的巴黎為例，環境中的雜音應該包含人們的叫喊聲、馬車聲、馬匹聲、鈴鐺聲、工匠勞動的聲音等。這些聲音都應該具有明確的方向性，此起彼落、不預期地發出聲音，而不是一連串穩定持續、具有少許低頻的音頻。

到了機械時代，大城市開始充滿了汽車的噪音，環境音變成比較持續且低頻的車流聲。這種聲音較具全向性（omnidirectional），從四面八方包圍著我們，也使人感到人性的失落。

後現代環境中的聲音或許依舊是全向性，但音調變高、電子化的特徵也比機械式的聲音明顯。雖然電腦發出的嗡嗡運轉聲既不具生命力、又可以預期；但人類也為體積持續縮小、需要高度關注的機器賦予了擬人化的特質，例如音樂一般的手機鈴聲。

■ 諧振作用

17 世紀時，荷蘭科學家克里斯欽・惠更斯（Christian Huygens）發現，當兩個距離相近的鐘擺同時擺盪時，兩者的節奏會逐漸同步，同步率甚至比原本各自的機械運作還要精準。這個現象稱為諧振作用，它在我們的日常生活中無所不在，以至於很少被察覺。宇宙中所有會振動的事物彷彿都具有同步的節奏，像是老式電視機天線的接收訊號跟電視台訊號同步、大學女生宿舍裡女孩們的月經週期同步、心臟上的兩片肌肉細胞同步。就連對話中的兩個人，腦波都會逐漸同步；或像有魅力的傳道者及其死忠信徒，也一樣有著同步的腦波。

因此，當我們跟環境裡的各種振動與波動產生共鳴，這些聲波對我們的生理狀態，從腸道的消化作用、肺的呼吸、心臟的跳動，到大腦中極速運轉的神經元，都會帶來改變。

透過諧振作用，音樂長久以來被運用於誘導人們進入特定的意識狀態。薩滿擊鼓（Shamanic drumming）的頻率在 4 至 8 赫茲之間，能夠誘發出 θ 腦波（theta brain wave），也就是人進入深層睡眠與出神狀態（trance state）時的腦波。電影《變形博士》（Altered States）就是一個很出色的例子，片中的迷幻蘑菇片段把激烈的脈衝音效跟快速剪輯的影像（每一顆鏡頭只持續 3 至 6 幀）做同步的處理。

峇里島的甘美朗音樂（gamelan orchestra）是以多種類似木琴的樂器演奏，這些樂器的頻率都被刻意調到相近的音調，因此製造出拍頻現象。隨著歌舞劇情的展開，拍頻的頻率也會恰巧落在 4 到 8 赫茲之間，誘使舞者與觀眾的大腦生成 θ 波。

諧振的概念在地球上無處不見，它被運用於建築設計，甚至也反映在我們的生理機制當中。電離層與地表之間的電磁共振頻率介於 4 至 8 赫茲之間（又

稱為舒曼共振 Schumann resonance）。它不僅與 θ 波的「合一」意識狀態同步，跟宇宙之間存有和諧關係，人們也相信它跟許多神聖場址，例如巨石陣或金字塔之間具有某種數學上的神祕關聯。

但同樣地，我們也可能受到破壞性的聲音侵害。比方說，粉筆刮黑板的聲音會讓我們的大腦有如易碎的玻璃杯般振動到瀕臨碎裂。這種聲音可能引發的恐懼症可說是舉世皆然，即使很小聲也一樣，唯一可推測的原因就是神經上的諧振作用。

音量很大、接近 12 赫茲的低頻聲雖然低於人類的聽覺臨界值（稱為次聲波或亞音波），卻能引發噁心感，這可能是聲波剛好跟我們消化系統內的一些器官產生共振的原因。正由於諧振作用，長時間待在高壓的工廠環境下會造成健康危害，也會使人沒有來由地心情沮喪或身體不適。舉例來說，研究指出鎮暴警察在鎮壓抗議群眾時，會播放頻率 77 赫茲的巨大警報聲，這個聲波會跟人類的肛門括約肌產生共鳴，雖然破壞力比不上催淚瓦斯，但絕對會使群眾爭相走避。

當某個節奏重複到極致的境界，諧振作用的時間太久，我們會開始感到無趣或習慣它的存在，最終使得共振受到抑制。音樂治療則仰賴患者跟音樂的節拍建立起關聯，並利用同質原理（iso principle）抵消負面的效果；經由節拍、語言或情緒內容的漸進變化達到穩定的諧振狀態，帶領患者／聽眾從初始的生理／情緒狀態進入另一個狀態。事實上，這也是好故事的基本規則：事物必須成長和轉化，從一種強度等級轉換至另一種等級。莫里斯·拉威爾（Maurice Ravel）的《波麗露》（Bolero）舞曲就是一個經典案例，無論是速度、音量、音色，還是整體的情緒表現，都是循序漸進的。這是為了要維持諧振的效果，避免有任何突兀的變化，引發聽者驚訝而「跳」到另一個現實。身為聲音設計師，假使你想帶領觀眾進入另一種狀態，你得知道什麼時候要帶他們去哪裡、如何前往那個地方，還有你是否要負責帶他們回來。

我們似乎天生就習慣把各種秩序加諸於自己的感官知覺，即使客觀上沒有任何模式存在，大腦依然會在混亂中尋找規律。例如，當我們一邊在銀幕上看到走路的人，耳朵一邊聽到音樂，自然而然地會將角色的腳步節奏跟音樂同步，因為我們總是習慣把聲音和畫面結合起來。我們可以有意識地操控這種人類的本能，無論是加強它或反轉它——藉由挑戰人體機制的極限，創造出新的現實，例如電影《黃色潛水艇》（Yellow Submarine）中刻意不同步的腳步聲。

5 音樂之於人耳

「音樂自混沌中創造秩序；因為節奏賦予歧異一致性，旋律賦予脫節連貫性，和聲則將相容性注入衝突當中。」（Music creates order out of chaos, for rhythm imposes unanimity upon the divergent, melody imposes continuity upon the disjointed, and harmony imposes compatibility upon the incongruous.）

——小提琴大師　耶胡迪・梅紐因（Yehudi Menuhin）

音樂是怎麼幫助我們去欣賞一個好的故事？音樂不僅在電影中擔任配樂的角色，更是聲音設計師得以窺探故事線索的非語言元素。藉由探究音樂的發展，我們可以觀察音樂誘發情緒，並且支配我們心靈宇宙的方法。不同的音樂類型會引發不同的反應，音樂的結構則能定義整首作品的目的。音樂的構成要件——節奏（rhythm）、旋律（melody）、和聲（harmony）、調性中心、無聲（silence）和對比（contrast）——皆可應用在其他聲音設計的元素當中。

音樂的本質是溝通，無論是抒發個人情感、傳遞靈性訊息、政治倡議，還是商業訴求，所有目的皆然。音樂的類型可以參考廣播電台的分類：古典、搖滾、爵士、饒舌、鄉村、世界、融合（fusion）音樂等等。當然，為了說故事、專門為電影所編寫的音樂類型，就稱為配樂（incidental music）。

在進行聲音設計時，若能對音樂的起源與結構有所知悉，不只能幫助你發揮音樂的潛能，還可以把音樂的歷史與理論應用於其他聲音元素。舉例來說，基礎作曲概念中的同步法（synchronization）與對位法（counterpoint）就對聲音與影像元素，提供了在介面操作時清楚的類比方法，引導觀眾進入特定的情緒或心理狀態。在音樂領域的多方涉獵，也讓你在跟電影配樂家合作時更加掌握對方的專業術語。

■ 音樂的起源

早在開口講話前，小嬰兒就懂得以歌聲（哭聲、咕嚕聲、笑聲等，請參閱第 6 章〈人聲做為樂器〉小節）來表達自我。無論哪一種文化背景，這些聲音

都無所不在。嬰兒自同樣的聲音中逐漸發展出語言，而第一個詞，通常是從「mmmm」這個聲音轉換成各種說法的「媽媽」（mama）。

放眼全世界，歌曲見證的是人們生命中的重要時刻：從出生、成長到死亡。芬蘭女性在生產過程中會吟唱「疼痛之歌」來減輕分娩時的疼痛；阿帕契民族以歌聲象徵女孩成為女人的歷程；在新幾內亞，悲愴的歌曲則被部落族人用來向死去的親友表示哀悼。

對澳洲原住民族來說，音樂承載著他們的集體記憶。他們的歌曲世代相傳，就如同鳥類以歌聲傳承的方式來確認我族的領地疆界，旋律的輪廓描繪出祖先土地的版圖，引領他們找到處世之道。在夢創時代（Dreamtime，編按：澳洲原住民文明所認為的世界伊始，天地萬物皆生於此），當他們唱出所有途經事物的名稱——動物、植物、岩石、水洞——也唱出了自身的存在。

自遠古時代開始，印度教聖者與吠陀（Vedic）哲學家就利用頌歌（chant），以及簡單且單一音節組成的曼陀羅（mantras），來進入某種意識狀態，讓自己得以跟「宇宙間的神聖本質」進行交流。曼陀羅瑜珈流派的立論基礎，就是聲音存在於不同層次的意識狀態中，從我們每天在日常生活中聽到的聲音，到只有進入深層冥想時才能體驗到的聽覺感受，都包括在內。

對蘇非主義行者（Sufis）來說，聲音是「Ghiza-I-ruh」，或稱「靈魂的食物」。他們是透過音樂和聲音來探究靈肉連結有何物理基礎的先行者。他們發現，只要將自我超脫於立即的痛苦和磨難，進而與自我之外的精神現實有所接觸，生理和情緒就能獲得療癒。他們利用喇叭、笛子、搖鈴和鑼來生成神聖的聲音，展現出超然於物理現實的可能性。

圖博泛音詠唱（Tibetan overtone singing）強調的是喇嘛念誦中較高頻率的和聲，因此即使只有一個人，也能唱出和弦。這個聽起來像是來自異世界的聲音，不僅以其特殊的音質觸動我們，更象徵了人們日常生活與宇宙真理間有著更強烈的連結。好的聲音設計也應該是如此。人聲的力量能夠將通常存於潛意識的泛音提升到意識層面的焦距範圍內，而引導聽者進入生命中更崇高的靈性追求。泛音反映出一個可以察覺但看不見、可以聽見但不外顯的現實。（你可以在西藏高僧群〔The Gyuto Monks〕《世界屋頂的自由頌唱》〔Freedom Chants from the Roof of the World〕這張專輯中聽到這些驚人的聲音；該專輯由米基・哈特〔Mickey Hart〕錄製，由 Rykodisc 唱片發行。）

20 世紀的音樂天才伊果・史特拉汶斯基（Igor Stravinsky）也同樣肯定這樣的說法：「音樂的深層意義與真諦在於幫助人類與至高無上的神進行交流，達

到人神合一的境界」。

　　希臘哲學家與數學家畢達哥拉斯（Pythagoras）可說是聲音療法的教父。他曾經針對意志消沈、精神痛苦、憤怒與暴戾等各種精神上的困擾創作特定曲目，以達到治療的效果。他的一句名言說道：「『天體音樂』（Music of the Spheres）提醒了世人，每個原子與天體的振動之間都存在著『普世的和諧』；當中每一個別具特色的元素在各司其職的同時，也共同組成了整體。」

　　在人性的另一個極端下，音樂也曾被當做戰爭武器；從偏遠的原始部落、歐洲戰役到美國內戰，人們都曾利用號角、喇叭或打擊樂器來激勵我方士氣並威震敵方。音樂也在大大小小的革命或反政府運動中扮演重要角色，藉由歌唱激發示威群眾的團結精神，齊心反抗壓迫者。

■ 感受與秩序

　　「拉威爾的《波麗露》是以聲音而非文字編碼而成的神話；它以音樂陳列出具有意義的網格、反映出各種關係的矩陣，以其過濾並組織生活經驗；它取代了經驗，產生令人愉悅的假象，讓人相信矛盾可以克服、困難可以解決。」

　　　　　　　　　　　——文化人類學家　克勞德·李維史陀（Claude Lévi-Strauss）

　　好音樂的影響力存在於人們生活的每個層面，幫助我們對世界有更好的掌握，也更加了解自己。我們回應的，不僅僅是音樂傾瀉而出那種持續且深刻的關係之美，還有在感知過程中自我投射出的真實。這跟看完一部餘韻無窮、甚至令人永生難忘的好電影，從中獲得大大滿足的道理一樣；其中都包含了情緒與知識層面的內容，也就是感受與秩序。

　　這兩個極端正好能以希臘神話中代表音樂起源的兩位神祇分別體現：太陽神阿波羅（Apollo）和酒神戴歐尼修斯（Dionysus）。阿波羅是秩序、測量、數字、控制、理智之神，壓制放蕩不羈的人類本能。當阿波羅撥弄龜殼七弦琴上的琴弦，這樣外在的舉動使得宇宙創造了和諧。因此，阿波羅式音樂特別強調結構。巴哈（J. S. Bach）和海頓（Haydn）的作品都屬於此類。

　　相反地，戴歐尼修斯是自由、沈醉、狂歡慶祝之神，以人類情緒或動物吼叫為靈感。祂手中的長笛或蘆葦都是象徵喜悅或悲劇的樂器，同樣要借助人類胸腔的力量，來從樂器內部向外發聲。一如浪漫派音樂，戴歐尼修斯式的音樂既非理性又主觀，常出現節拍變化、巨大的明暗差異和豐富的調性色彩。

音樂的身體性（physicality）使其能立即連結到人類主觀情感生活的潮起潮落；而音樂中的數學秩序則提供了審美上的啟示，以利我們組織宇宙。偉大的藝術不可能脫離人類情感而存在，亦不可能缺少整頓和表達這些情感的方法；偉大的音樂修補了人們心靈與身體之間的連結。

■ 情感符徵

開放性

根據心理分析理論中的人類發展歷程，我們在嬰兒時期的聽覺就像是一個囊括一切的聲音包覆（sonorous envelope），無法區分自我與外界的聲音。我們的內心從未忘卻這種跟母親內外融合的記憶；即使長大之後，我們仍持續渴望回到那個充滿母親聲音、溫暖旋律的懷抱當中。

音樂幫助我們重回這徜徉大海般的感覺，卻同時削弱我們的理智批判能力，使人更輕易接受建議。當我們隨著音樂進入出神狀態，將更容易相信眼前的事物，這對觀看電影時要全心投入電影敘事很有幫助。如同接受非語言療法時，音樂會暫時中止我們的判斷力，降低人在理智上對事物的抗拒能力，讓情緒的力量勝過理性文字。在刻劃情緒波動時，音樂能夠支配放鬆－緊繃的循環，帶領觀眾一同感受上下起伏。

音樂能引領我們進入幻想世界，有效地催眠觀眾，讓他們卸下心防，更願意接受恐怖片或科幻片中非理性事物，好比怪獸、太空船、虛擬空間、鬼怪等存在的可能性。在難以駕馭又缺乏邏輯的夢境中，音樂則扮演了牽領我們進入虛幻現實的重要角色。

洞察性

當音樂讓聽者拋棄控制權，高峰經驗（peak experience）隨之產生——這是充滿高度洞察性（insights）、屈服與智慧的時刻，聽者也可能意識到深層的人際關係。音樂引導想像（guided imagery and music，GIM）是音樂治療師海倫·伯妮（Helen Bonny）提出的技巧。它的概念類似於針對不同對象的轉化需求（transformational need），為其打造專屬的個人電影，提供患者一個安全的戰場，或營造一個舒適的空間，以利患者跟自己的各種次人格進行互動，就像是電影角色活躍在影像的虛擬世界中。

在這些具有治療意義的場合底下，不同的音樂可以激發不同類型的經驗。莫

札特（Mozart）容易親近的旋律及和聲有助於學習、釐清思緒和激發創造力。海頓音樂的井然有序能夠消除煩惱和憂鬱。華格納（Wagner）的戴歐尼修斯風格，一來能夠揭露超然的神祕與情緒實相（emotional truth），二來也可能讓觀眾感到不知所措、節節敗退，因而心生恐懼，不敢縱情投入如此激烈的經驗當中。

有時候，我們會刻意在娛樂的場域追尋負面的情緒，例如陰鬱、苦悶、憤怒和悲劇。奧斯卡‧王爾德（Oscar Wilde）曾在《身為藝術家的評論者》（The Critic as Artist）中寫道：「在聆聽了蕭邦（Chopin）之後，我感到自己彷彿為了從未犯下的罪而流淚，為了不是發生在我身上的悲劇感到哀痛……不知不覺中，（我的靈魂）也經歷了同樣可怕的經驗，知曉了可畏的喜悅，或狂野的浪漫愛情，或偉大的棄絕。」顯然地，我們的首要目的就是利用聲音設計，為電影觀眾帶來同樣強度的感受。

音樂也存在著「序列音樂」（serial music）這一種極端，強調以理智與數學參數來創作音樂，避免採用任何可辨識的節奏、旋律、和聲、甚至是調性中心。當天生感知沒有了參考基準、加上短期記憶的失效，我們將失去任何立基點或定位感。聆聽荀白克（Schoenberg）與亨德密特（Hindemith）樂曲的感受就被比喻為搭乘雲霄飛車，乘客被長時間朝著不同的方向拋來拋去，感到噁心想吐。這種經驗並不令人享受，聽者為此耳朵疼痛，忍不住想奪門而出。不過，對電影的特定片刻來說，這或許是你想要的效果。

另外，還有一種音樂比較具挑戰性，聽者必須經過一段時間才能理解它要表達的內容，就像是不馬上顯露真實身分、或是抗拒建立親密關係的角色。史特拉汶斯基的《春之祭》（Rite of Spring）於 1907 年首演時就引起了評論界的軒然大波；而讓人難以想像的是，日後當這首曲子在音樂動畫電影《幻想曲》（Fantasia）的恐龍片段中響起，卻有數百萬觀眾為之著迷。

群體性

當一群人在特定情境下一起聆聽音樂時，音樂能夠整合大家的情緒，達到強化情緒的效果。在人類各式各樣的群體活動中，諸如行軍、朝拜、婚禮、喪事等，音樂都扮演著下達命令的角色，使得群體中每一個人的情緒都能在同一個時間點達到高峰，即便每個人的情緒內容有所不同。關鍵是，群體對於這個片刻的重視，形成了一股普遍的高度感知。

容易受到暗示的群眾在強烈音樂的洗禮下，很有可能會失去批判能力，音樂因此成了引發群眾行為的危險因子。1936 年，當希特勒在紐倫堡集會中進場

前，聲勢浩大的樂隊奏起激昂的樂曲，成功營造希特勒身為救世主的彌賽亞形象。希特勒的演說本身並非為了傳達資訊，而是要像是施展咒語一般激起群眾的情緒。作曲家華格納（Wagner）的音樂擅於渲染聽者的情緒，會深受希特勒的喜愛也絕非偶然。

在電影《空軍一號》中，美國與共產主義分子分別代表了兩種互相衝突的意識形態；當美國總統與俄國劫機者的對峙達到高潮，背景開始響起這兩個人的「國歌」，營造出刺耳的衝突感。前面章節提過，這場戲精準地掌握了各種聲音元素，包含槍聲、喊叫、身體碰撞等，但真正精彩的是當兩首在文化層面相互牴觸、各有擁護者的音樂主題同時出現時，「國歌」就成了展現政治革命激情或保家衛國精神的必要存在。

一個社會的穩定與否，都會反映在該文化脈絡下人們所聆聽及創作的音樂當中。在太平盛世，政府和音樂風格洋溢著平靜與令人愉悅的氛圍；當一群人渴望社會發生改變，會聆聽振奮人心或是狂野的音樂；當一個政體走向衰敗、統治者將陷入困境，音樂聽起來則是無限悲愴。

經典電影音樂所呈現的情緒可以將字面上的意義提升到象徵性的層次、將平凡提升為詩意、將特定經驗提升為普世經驗。隨著音樂，我們跟銀幕裡的角色共同經歷了他們的人生，並在當中找到了人類共有的歸屬感。

情緒盤點

18 世紀重要的音樂理論家之一，弗里德里希・馬普格（Friederich Marpurg），最早根據音樂的節奏、聲調行進（tonal progression）及和聲表現，試圖將可定義的心情狀態和情緒進行分類。他的主張如今被應用在歌唱、公開演說、以及其他「造音行為」的相關研究，也能說明為什麼電影聲音能帶給觀眾各種不同的經驗感受。他的一些用字遣詞或許比較偏向形容人格特質、而非情緒特徵，因此無法避免在社會脈絡下產生的偏見、甚至是陳腔濫調，但是我們仍然可以從他的觀察中得到一定的普遍性。而且要是你知道哪些東西是陳腔濫調，也許還能夠運用它們來建立觀眾的期待、進行諷刺、營造反諷、或出其不意的驚喜感。

類型

音樂治療開闢了一種新方法，以不同類型的音樂來改變聽者的能量。這種生理、心理和情緒上的改變，也可以運用在電影的戲劇元素中。下表僅列出大致的

情緒	表現
悲傷	緩慢、抑鬱的旋律；嘆息；音調細膩而簡短的撫慰；廣布不協調的和聲
快樂	快速的樂章（movement）；動態且凱旋的旋律；調性溫暖；比較協調的和聲
滿足	比快樂更穩定且寧靜的旋律
悔恨	包括悲傷的元素，但是旋律比較動盪不安且哀嘆
希望	驕傲又興高采烈的旋律
恐懼	向下翻滾的行進，音域（register）大多在較低的位置
大笑	延長的、慵懶的聲調
浮躁	在恐懼與希望的情緒間來回轉換
膽怯	類似恐懼，但通常會被急躁的表現給激化
愛	協調的和聲；柔和、主樂章是討喜的旋律
憎恨	粗暴的和聲與旋律
羨慕	咆哮且惱人的聲調
同情	溫和、流暢、哀傷的旋律；緩慢的樂章；低音部有重複的音型（figure）
嫉妒	由緩和的、搖擺的聲調開場；然後出現強烈的、斥責的聲調；最後是運動且嘆息的聲調；在緩慢與快速的樂章之間交替
憤怒	結合了連續音符的憎恨表現；低音部的變化頻繁迅速；尖銳而猛烈的樂章；尖叫似的不協和音
謹慎	搖擺、猶豫不決的旋律；短而急促的休止
大膽	挑釁、奔放的旋律
天真	田園風格的
急躁	驟變、惱人的變調（modulation）

表 5-1，情緒狀態的聲音表，由弗里德里希・馬普格（1718–1795）提出

分類，但要提醒的是，每一種音樂類型中必然存在著變形與例外。例如，熱爵士樂（hot jazz）會激發你的腎上腺素，冷爵士樂（cool jazz）則讓你放鬆心情。

利用對比的音樂類型，我們能夠引導觀眾從一種心理狀態進入另一種狀態、或提升觀眾的參與程度。舉例來說，巴洛克或新世紀音樂能將我們清醒時大腦的 β 波變慢，變成冥想狀態下的 α 波。若聽到頻率在 4 到 8 赫茲的薩滿鼓聲，

諧振作用會促使腦海進入夢境般的 θ 波狀態，展開對超現實事物或層面的感知。

聆聽莫札特，會提升聽者的靈敏度和內心秩序；相反地，爵士樂或浪漫樂派則會鬆懈聽者的心理運作。尤其爵士樂會藉由跳脫線性規則，來幫助聽者找到處理問題或衝突的非線性解決方式，因此先呈現一片混亂，然後才在混亂中找到秩序。小號演奏家溫頓・馬沙利斯（Wynton Marsalis）曾說：「演奏爵士樂就好比學習如何去調和差異，儘管兩造恰恰相反。」同樣的道理，也適用於電影的衝突與和解情節。

激烈吵鬧的搖滾樂可能引發淺短急促的呼吸、膚淺且零散的想法、甚至是錯

類型	影響
神聖的誦念、讚美歌（hymn）、福音（gospel）、薩滿擊鼓聲	踏實的、深度的平靜、精神上的醒悟、超脫並釋放痛苦
葛利果聖歌（Gregorian chant）	規律的呼吸、開闊感、壓力降低、沈思
新世紀音樂（New Age）	空間和時間的延伸感、平靜的覺醒、溫和脫離身體的感受
較緩慢的巴洛克音樂（巴哈、韋瓦第）	安全的、精準的、井然有序
古典主義（莫札特、海頓）	明亮的、有遠見的、莊嚴的、立體的感受
浪漫主義（柴可夫斯基、蕭邦）	情緒飽滿、有溫度的、驕傲的、愛情的、愛國主義
印象派（德布西、拉威爾）	充滿情感、夢境中的影像、白日夢
非裔美國人音樂－爵士、藍調、迪克西蘭（Dixieland）、雷鬼	歡樂的、由衷的感受、狡黠、調皮、諷刺的
拉丁音樂－騷莎、倫巴、森巴	性感、使人心跳加速、引起生理反應
大樂團（big band）、流行、鄉村／西部音樂	居中的、感覺良好的、穩定的樂章
搖滾樂	有侵略感的樂章、累積或釋放緊張情緒
重金屬、龐克、饒舌、嘻哈、油漬搖滾（Grunge）	刺激神經系統、反叛行為

表 5-2，不同音樂類型引發的生理、心理及情緒影響

誤和意外。葛利果聖歌這類節奏緩慢平靜的音樂則有相反的效果。假如你身處需要快速思考情勢、立刻做出反應的危急狀態下，新世紀音樂或環境音樂（ambient music）恐怕會致命；爵士樂反倒能幫你一把（至少是銀幕中角色的性命）。這個道理仍然跟諧振作用有關，因為聽者的心跳會逐漸與音樂節奏走向同步。

針對人們利用音樂來強化心情這點，羅伯特・儒爾登提出了另一種比喻，他認為：「就像『吃藥』一樣，我們利用特定音樂來刺激中樞神經系統，引導其進入特定的狀態。硬式搖滾就像使人瘋狂的古柯鹼；輕鬆的音樂類型就像馬丁尼；超級市場裡無限放送的歡樂罐頭音樂（Muzak）就像是喊著『來一杯！』的咖啡；冷爵士給人慵懶的抽大麻快感；古典樂五線譜中刻劃的悠遠景色就像是迷幻的幻想境域。」

■ 結構與功能

音樂的模式（pattern）會反映在人類生理與心理的組成及外在行為上，反之亦然。動作和休息、激發和釋放、預備和實踐，這些循環只是結構上的幾個舉例，為相對應的音樂設計提供一組有機的、感官的基礎。

觀眾跟一場交響樂演奏會、一場運動賽事、或一部劇情長片之間的情感連結多半會持續 90 到 120 分鐘，也就是所謂的超日生物節律（ultradian biorhythm，會在一天內多次循環；更為人所知的晝夜節律〔circadian rhythm〕則是以 24 小時為循環單位）。夜間，我們的肌肉、賀爾蒙、神經活動和意識清醒程度會隨著快速動眼期（rapid eye movement，REM），以 90 分鐘為一睡眠循環起伏波動，這樣的循環週期在白天一整天也會持續發生。這說明了為什麼我們對於這個時間長度特別能產生連結，並且在諧振作用影響下，成為我們日常注意力保持集中的時間長度。

在如此宏觀結構底下，有不協和音、旋律輪廓（melodic contour）和節奏變化的相互交織，這些元素正是建構情緒生活的一塊塊積木。有些音樂曲式中存在某種特定的配方，例如藍調音樂，就以三組四個小節（bars）為基礎，每個小節都遵循著指定的和聲進行。奏鳴曲式（sonata form）同樣反映著非常明確的敘事結構，這會在本章稍後的段落進一步討論。結構不僅是作曲家創作中的參數，也是聽眾在欣賞音樂時能夠聆聽完整「故事線」的基礎。

音樂主題的重複、互動與變形雖然能夠幫助觀眾釐清電影裡的故事情節，然而這段音樂一旦在影片中消失超過 15 秒，它原本與任何調性中心之間建立過

的連結就會中斷（請參閱本章稍後提到的〈調性中心〉小節）。換句話說，在這段有限的時間內，我們的大腦會保有對音樂主題調性與和弦訊息的記憶，而使得音樂與電影裡的特定意涵合而為一。聲音設計師與作曲家應該留意這段時間限制，或可藉由故意打破這個限制，刻意製造不協調的效果。

世界音樂

當你檢視西方文化以外的音樂時，會發現以聲音刻畫人類情感的方式是多麼普及。雖然乍聽之下，這些音樂風格或許對西方人來說相當陌生，但只要透過些許的研究和反覆聆聽，西方聽眾對這些音樂也能有程度不一的享受。觀眾自每部電影得來的觀影經驗也能以各種參考點來定位方向（請參閱第 8 章〈聲音參考〉）。

印度的古典音樂調式拉格（ragas）是一種對應著時辰、季節、心情的音樂形式，並以神祇來命名，反映出不同神祇的個性與色彩。人的情緒表現，例如笑聲或啜泣時的顫音均以樂器和人聲來還原。每一種「拉格」都以九種情緒為基礎：可悲的、憤怒的、英雄的、嚇人的、浪漫的、滑稽的、偽裝的、平靜的、驚奇的。「拉格」是一種音樂原型（archetype），正如拉維・香卡（Ravi Shankar）所說：「拉格的建立過程就好比動物學家發現新的物種，或地理學家發現新的島嶼一樣。」拉格的音程（interval）皆與動物相關（例如，八度音等於孔雀、大二度等於公牛、三度音等於綿羊等等）；單音則與人類的身體部位有關（例如，主音等於靈魂、第二個音等於頭、第三個音等於手臂等等）。無獨有偶，中國傳統音樂的五聲音階代表了宇宙間的五種元素：金、木、水、火、土。

印度音樂的另一種形式——塔拉（tala）是一種節奏序列，最長可達 108 拍（與西方音樂傳統中的 4/4 拍或 6/8 拍差異頗大）。在塔拉演奏過程中，無論節奏如何漫遊變化，最終都會同步回到「第一拍」，並且往往能激起聽眾如雷的歡呼聲。隨著緊張情緒在演奏過程中逐漸升高，聽眾心中不禁納悶：「他們是否能重新找到彼此，讓故事走向圓滿結局？」除此之外，塔拉的概念不僅意味著宇宙，也象徵著情慾的音樂整體，以此產生多重的敘事層面。

印度與非洲音樂都遵循著呼叫／回應這一準則，就像是利用音樂進行對話一樣。繼承非洲傳統的現代音樂也有類似的特色，例如大樂團、爵士、迪克西蘭等。阿拉・拉哈（Alla Rakha）的塔布拉鼓（tabla）和拉維・香卡的西塔琴（sitar）將音樂的「對戰」和「追逐」概念發揚光大；傑納・安蒙斯（Gene Ammons）和瓦德爾・格雷（Wardell Gray）兩位音樂家的次中音薩克斯風（tenor

sax）也不遑多讓。在電影裡，我們也看過《十字路口》（Crossroads）片中以吉他一決勝負的場面，以及《激流四勇士》（Deliverance）片中的斑鳩琴對決。

美洲原住民音樂的下行音階起始於對天上神靈的呼喚，請求祂們降臨，與地球的神靈相會。這種無形神靈進入有形世界的主題，與多數西方社會的信仰系統相互牴觸；後者往往試圖脫離有形世界，進入無形的精神層次，因此發展出上行音階，象徵從下往上的動作。

陰性形式

季節、月相變化、月經週期和女性性高潮週期都蘊藏著一種非常簡單的循環模式。這種陰性形式（feminine form）與音樂領域的迴旋曲式（rondo）具有類似的架構：先呈現主要的主題（main theme）、再呈現對立的主題，最後回到主要主題。以民謠《哦，蘇珊娜》（Oh, Susannah）為例，曲子到了中段時音調升高，之後再下降到原本的音調，以便反覆、連續演唱。

陰性形式的特點在於，做為對比的中間段落會比起始與結束的段落要短，呈現出有別於前後、情緒高張、或具有轉化意義的主題。中段這些具有個人啟示意味的高潮時刻是由漸進的堆疊與釋放串連而成，將壓力的高點放在曲子中央，而非結尾。相較於陰性形式，電影的傳統敘事弧線不太一樣，後者會在接近尾聲時以一個簡短的結局來達成高潮，類似男性的性高潮週期。

違反形式

有時候，刻意違反人們對特定音樂形式的期望，可以視為發出戲劇性聲明的一種手段。這種狀況在古典音樂的歷史上發生過好幾次。舉例來說，史特拉汶斯基的《春之祭》交響曲在 1907 年首度發表時，因為大膽打破了既有規則，在音樂廳隨即引發了不小的騷動。

我們也可以利用這點來增添電影的戲劇效果。《大國民》（Citizen Kane）片中的歌劇蒙太奇段落表現的是凱恩試圖為他的女人打開歌劇演唱事業，而該影像也配上了以蒙太奇手法快速剪輯的音樂。然而這段音樂卻是以不尋常的方式重複堆疊，最後成了一團刺耳的噪音，象徵她被迫成為演唱家的事業終告失敗。像這樣對電影音樂的特殊處理手法，有別於我們尊重作曲家和音樂家、給予他充分發揮空間的慣例，但這恰巧跟凱恩在故事裡橫行霸道的行徑不謀而合——他絲毫不尊重歌劇的藝術標準，只在乎自己的興趣。

在設計電影的聲音時，我們通常會試圖尋找能夠反映畫面與故事的音樂。現在，我們換一種方式，讓音樂藉由我們的身體來形塑空間。想像自己是交響樂團的指揮，播放一首你最鍾愛的古典樂曲，閉上眼睛，感受音樂的流動——弦樂、木管、銅管、打擊樂器——讓身體隨著音樂搖擺，用手去捏塑空氣、進而引導每種樂器的聲音做豐富的變化。不同於舞蹈的是，你應該感覺自己控制著聲音流動的方向、輕撫它、引誘它發揮所有潛能。務必挑選一首你能全心享受的曲子，才能在接下來的幾天當中不斷重複這個過程。仔細觀察，你對曲子的熟練程度會如何影響你挖掘新的層次、關係，還有你跟自己身體互動的方式。這個練習也有助於心肺運作，使大腦充滿氧氣，刺激健康腦波的生成，提升創作的能量。

■ 以奏鳴曲為例

在音樂的古典主義（以海頓、莫札特等為代表）及浪漫主義（以貝多芬、布拉姆斯等為代表）時期，奏鳴曲式以開頭、中段、結尾這類典型敘事架構為主體，具有顯著的結構框架。曲子開頭（闡述）先呈現兩個具有不同主題性的想法；接著在中段（發展），藉由轉調來象徵主題的轉化或對立，形成張力；到了結尾（重演），敘事回到開場時的主題，音樂則回到「家」，也就是原始的基調，讓整首曲子完整結束。

透過強調緊張與釋放、改變與解決，奏鳴曲式呼應了聽者的情緒生活，促使他們踏上非語言形式的遠征，也就是約瑟夫·坎伯（Joseph Campbell）提出的「英雄旅程」（hero's journey）原型（在克里斯·佛格勒〔Chris Vogler〕的《作家之路》〔The Writer's Journey〕中亦有提及）。在這個敘事原型當中，主角基於已知的主題／道德觀／目標開啟旅程，一路上，他遭受內在與外在的衝突，遇見阻擋英雄達成目標的各種障礙。最後，主角成功解決難題，帶著贏得的寶藏、個人的轉變，回到家鄉。在這當中，來自四面八方彼此衝突的壓力，以及壓力釋放後的舒坦心情，都與人們在社會上奔走的真實生活經驗互相呼應，也與所有偉大故事的敘事發展吻合。

丹‧戴維斯說明音樂結構如何呼應聲音設計：

「我隨時都留意著音效的發展可能性。我認為，在觀眾的潛意識裡，比起欣賞音樂，他們更在意音效。以奏鳴曲為例，聽眾或許無法準確知道第二個主題什麼時候出現，但他們卻能感覺到主題在某些方面改變了。我認為音效也以同樣的方式影響著觀眾，但我也知道它的影響效果有限，所以並不會假裝它們有更強大的力量。在處理平凡無奇的音效時則是例外（超過 90% 的音效都是這類），我反而會試著讓所有音效都產生聯想的空間。例如，我曾製作過倍耐力輪胎廣告的聲音，當時我的設計方向是想要廣告中的所有音效都來自輪胎本身，把輪胎可以發出的各種聲音發揮到極致。這就像任何藝術家為自己設下的限制；無論你是在創作一首賦格（fugue），或是寫一本犯罪小說，都要為自己設下規則。有了限制，我就會避免去想其他幾百萬種可能性。原本我也能用動物的聲音來製作音效，但我知道所有人都會朝獅吼聲這一類的方向去想，所以我決定只用輪胎聲。結果讓我非常滿意，而且這些聲音全都是實地錄音取得。為電影設計音效時，我也常這麼做。假如我在某個角色的聲音中加入了貓叫聲，那接下來只要該角色出現，我都會盡可能加入貓叫聲，因為觀眾在第一次聽到貓聲之後，就會把這個聲音跟角色連結起來。我不認為觀眾是有意識地這樣去想，至少我希望不是，否則那聽起來就像是卡通片了。」

■ 節奏與預期

身體的節奏

節奏以呼吸、步行、心跳、腦波和性快感等方式在我們的體內生根。藉由諧振作用，節奏能幫助我們放鬆身體、提升學習效率、引導我們進入特定心理狀態；在極少數的情況下甚至可能引起癲癇發作。

當外在的節奏與身體的自然共振形成衝突，例如重搖滾「器－碰」（chic-boom）的重低音擾亂了心跳，我們的肌肉會失去控制而變得虛弱。又或者，假如聲音剪輯師把音樂家吹奏長笛的細微呼吸聲全都從錄音片段中剪掉，聽者在聽到這段音樂時恐怕會感到呼吸困難，因為自身的呼吸節奏無法與音樂同步。上述這種效果或許正是電影中某些場景想要達到的，記得在適當的時機妥善運用。

節拍與樂句

想要衡量音樂的時間流動情形，有兩個重要的概念必須考量：節拍（meter）與樂句（phrasing）。想要抓住觀眾的心，就必須在這兩者之間取得平衡。

節拍是指加重拍的模式（the pattern of accentuated beats）。就某個層面來說，發出節拍聲的樂器是雙手，就像是製造鼓點（drumbeat，編按：利用鼓組和其他敲擊樂器來演奏鼓譜，以此建立節拍和律動）一樣。節拍是重複而可預測的，把秩序感加入時間裡頭。少了節拍，音樂聽起來會變得跟葛利果聖歌一樣。

樂句是有機樂章當中的節奏；以人聲為例，樂句是經由歌唱或說話從喉嚨自然發出聲音。樂句克服了聲音本身的固有意義、一團流動的想法、或音樂物件。沒有了樂句，音樂將變得如機械般單調無趣。

重複性

藉由不斷重複一段樂句，例如帕海貝爾（Pachelbel）的《D 大調卡農》（Canon in D）、拉威爾的《波麗露》，或是菲利普・葛拉斯（Philip Glass）的作品，聽者會對它愈來愈熟悉而感到習慣，於是更容易接收其他情緒層次上的訊息。然而，要是像曼陀羅音樂那樣一直重複同樣的樂句，聽者會完全專注在自己的內在感受，忽略外在的敘事（假如他們不習慣處在冥想狀態，甚至可能讓他們睡著）；不然就是會因為太無聊分心，思緒完全脫離音樂或電影。因此如果電影是以劇情敘事為目的，為使觀眾保持警覺，音樂就必須要有足夠的方向指引和變化。這一點也能藉由聲音與影像的互動來達成（請參閱第 7 章〈聲音與影像〉）。

節奏感

我們的聽覺系統會發生一些跟節奏有關的有趣現象。脈衝閾值（pulsation threshold）指的是，一系列音量夠大的猝發聲（tone burst）持續出現而形成的重複節拍聲；但若音量變小，同樣的一系列猝發聲聽起來就會變成一串持續的長音。利用這個原理，我們能依照劇情或前後脈絡的需要，把某些聲音元素融合在一起，或是明顯區隔某些聲音。

聽者對於節奏的主觀感受，大多受到聲音元素出現的時間點及元素的間隔所影響，而不是聲音本身。換句話說，當數個音調各自不同的音符中間以一段無聲的拍子與另一組音符隔開時，自然會被大腦編成一組。因此，比起把各式各樣的聲音全擠在一起，改變相似聲音的位置和時間關係，對聲音設計的影響會更顯著。善用無聲，你可以創造出更強的節奏感與時間訊息。

經研究證實，將訊息包裝到具有節奏感的形式當中，有助於提升記憶力和學習力。以學童在學習拼字為例，若將聲音與身體的部位及動作相互連結，有

助於記下單字。而在學習複雜的工作，例如服裝設計或製造機械工具時，若能以 64bpm（beats per minute，每分鐘 64 拍，與慢速的心跳聲同速）的速度播放包含豐富泛音的小提琴聲，將大幅提升聽者的學習力。

預期

聆聽是以預期（anticipation）為基礎，在預期的範圍內尋找模式和變化。如羅伯特・儒爾登（Robert Jourdain，編按：《音樂、大腦與狂喜》〔Music, The Brain, And Ecstasy〕一書的作者）所說：「與其說是大腦受到了一個音樂客體的刺激，還不如說是因為預期，大腦主動伸手抓住了那個客體。」而無論是喜劇、驚悚片，還是動作冒險片，這個音樂理論的原則都與電影的敘事結構不謀而合。身為觀眾，我們往往試著猜測故事接下來的走向，任何出奇不意的劇情轉折都會讓人著迷。最後，即便我們並不知道故事會怎麼結尾，卻仍能預期某種高潮即將到來。

當我們對一件事有所預期，無論是音樂還是劇情上都好，我們會先測試自己的假設是否為真，若假設失誤，就可以調整下次的預期。這層深刻的關係不僅形塑出結構，更有情緒的成分。想像一下，你需要花錢買一張電影票，而你認為自己的口袋裡有 10 美元。如果這個假設為真，那當你掏出那張 10 美元時，就不會有任何心情上的起伏。假設你發現自己只有 5 美元，可能會覺得很氣惱；相反地，若你發現口袋裡有 50 美元，你大概會又驚又喜。不管是音樂或敘事，當結果跟預期不一樣時，情緒就會爆發。

心中預期跟實際結果的落差也會影響觀眾。假設結果偏離預期太多，預期與結果的這層結構關係就會顯得支離破碎而毫無意義；假設結果跟預期永遠都一樣，或兩者差距太小，不僅觀眾會感到無聊，作品也顯得機械化。此外，違反預期的舉動本身也可能具有某種節奏，在理想狀態下，它應該與音樂的節奏、旋律和和聲的偏差情形取得平衡，或與電影對白、配樂和音效達到平衡。

如果能先行違反某個預期，到了下一個預期實現時，觀眾獲得的滿足感會更強烈。以下這個經典例子經常出現在恐怖片裡；在蝙蝠尖叫聲的「假警報」之後，往往馬上接著怪獸吼叫的真正危險。這種因為經歷預料外事物而獲得快感的機制深埋在我們的神經系統中。在儒爾登的觀察中，完美的性愛也是這個機制的展現：「要花時間慢慢來，滿足預期。挑逗、不斷地煽動預期心理，暗示接下來的滿足時刻；有時候，朝著終點猛力衝刺只是為了牽制假裝的律動；當高潮終於噴發，所有的刺激來源……都將在同時間得到莫大的享受。」

丹・戴維斯提到，觀眾對劇情片與喜劇的預期有所不同：

「如果在一場戲中多次使用某個聲音，之後到了配樂層次，它會兼具劇情與情緒上的功能。電影《教父》中的火車聲，或是《岸上風雲》（On the Waterfront）的船舶聲都是經典的案例。觀眾接受這種情形，因為這些聲音是偷偷摸摸地溜到你身邊。相反的狀況則發生在喜劇當中，就像當有人在不該罵髒話的電影裡罵髒話時，你得加入一個很強烈的汽車喇叭聲把它蓋過去。有趣的是，觀眾都知道為什麼會發出那個喇叭聲，因為是喜劇，就算是天外飛來一筆的音效也無所謂。但假如這是部劇情片，喇叭就必須愈來愈大聲。它要不是一條發展中的曲線，要不就是一個把戲、或一個策略。」

■ 旋律

在世界上所有聲響與音調構成的混亂狀態之中，我們的耳朵能分辨超過 1,300 種不同的音頻。然而在西方文化的制約下，我們又只認得音階上的 88 個音。這個感知的機制量化了音頻，使得它們能從這一階或這一個音，跳到另一個音。仔細觀察你會發現，當一個音頻在兩個音調之間來回滑行，它往往不具有旋律感，也沒有開始與結束，反而像是漩渦般的水一樣。當音頻具有固定的音調和長度，大腦就能以這些音頻為定錨點，去探索音頻之間的關係。

旋律跟節奏一樣，都會延伸我們的感知經驗，挑戰大腦從中尋找連結的能力。我們通常會被旋律簡單的音樂吸引（例如搖籃曲），而不喜歡旋律訊息量太多的音樂；但隨著年紀漸長，也會慢慢愛上旋律複雜一點的音樂（爵士、交響管弦樂）。當兒童哼唱旋律時，他們多半能維持大概的旋律輪廓，但音程容易走調，歌聲聽起來就像是在坐雲霄飛車一樣忽高忽低。把這些跟年紀有關的概念應用在旋律中，將有助於定義片中角色，也更清楚知道該如何針對目標觀眾選擇適當的音樂。

有些旋律也具有特殊的效果，就像在電影《絕代艷姬》（Farinelli）當中，西班牙國王飛利浦的慢性疼痛、憂鬱及心理疾病因為閹伶「法里內利」的歌聲而減輕。廣為人知的旋律亦能刺激聽眾的連帶記憶，特別是跟歷史上特定文化認同有關聯的時代作品。

融合（fusion，音樂的感受具整體性）與分裂（fission，將音樂分成獨立的片段）這兩個現象會影響我們對旋律的感知。融合現象是由數個樂器演奏的音

符交織出單一旋律的錯覺；分裂現象則出現在以單一樂器演奏頻率範圍差距極大的不同音符，聽起來會像是同時演奏兩個主題一樣，巴哈的長笛協奏曲和吉他作品就常出現這個現象。這些概念也可以應用於電影的對白和音效，以此設計出深刻、有趣或挑釁的聲音。在電影《第三類接觸》（Close Encounters of the Third Kind）中，李察‧德雷福斯（Richard Dreyfuss）飾演的角色打電話懇求太太相信自己；同一時間，電視台的新聞報導正播送著：「關於災難的不實報導讓區域發生撤離。」這兩段對白融合在一起，暗示著劇情轉折即將到來。

■ 和聲與不協和音

音樂的和聲是指音頻頻率間的平衡比例，好比八度音的頻率比為 1：2，完全五度的頻率比為 2：3。我們在宇宙間的其他方面也可以發現和聲的概念，包括星球運行的軌道、DNA、樹葉、雪花、水晶、原子核、中國易經，還有我們身體的外形。

耶魯大學的威利‧魯夫（Willie Ruff）和約翰‧羅傑斯（John Rodgers）曾經進行一項有趣的實驗。為了尋找宇宙間的和聲，他們利用行星運轉的角速度（angular velocities）設計出了一款合成器。他們以六顆可見行星發出的聲音，來涵蓋人耳聽力範圍的八個八度音，將這些聲音以驚人的方式混合成一首曲子，並且對應著傳統上掌管這些行星的神祇個性：水星是快速的嘰嘰喳喳聲；火星的聲音具有侵略性；木星既莊嚴又像教堂的管風琴；土星則有低沉神祕的嗡嗡聲。

在氧原子的微觀宇宙中，核子與質子之間分為 12 階，跟西方音樂傳統的音階數量一樣。當核子在正常狀態下，12 階的其中 7 個區間是滿的、5 個是空的，恰好跟大調音階相符。對氧原子與音階之間的空白音程來說，不管是調變還是填補，都具有過渡、或不協和音尚待解決的意涵。

這類次原子粒子（subatomic particle）使用的語言也反映著人類的尺度。假設人體跟和聲的振動具有相似性，我們會產生合作、愛、同情等感受；和聲的表現不僅有比喻性，也是名副其實的。此外，和聲的撫慰效果可以幫助人們超越生理上的疼痛，將意識從身體的感受與對於痛苦的執念，轉移到正向的、精神充沛的狀態。

有些和聲也會讓我們的意識甚至身體發生轉變。有一個特殊的音程稱為增四度（augmented fourth）或減五度（diminished fifth），介於和聲（或協和音consonant）與不協和音之間。德國音樂學家威爾弗德‧克魯格（Wilfried

Kruger）認為這好比咆勃爵士（bebop）或搖擺樂（swing）那種「自由之觸」（touch of freedom）的效果，相當於外來的光子激發活組織內部的細胞分裂，進行細胞再生而發生的「跳躍」現象。

下表是由多位音樂學家和聲音治療師對不同和聲音程特徵所做的分類：

音程	頻率比例	情緒特徵
純一度 Unison	1:1	力量、堅固性、安全性、平靜
八度 Octave	1:2	完整性、開放性、團結、圓滿
完全五度 Perfect fifth	2:3	權力、中心、舒適、完整性、有家的感覺
完全四度 Perfect fourth	3:4	寧靜、清晰、開放性、輕盈、天使般的
大三度 Major third	4:5	有希望的、友善的、獲解決的、舒適、方正、平凡的
小六度 Minor sixth	5:8	舒緩的，但細膩而悲傷
小三度 Minor third	5:6	興高采烈、振奮人心
大二度 Major second	8:9	幸福、開放、輕快、但有點煩人
小七度 Minor seventh	4:7	可疑的、有所期待，豐富但不平衡的
大七度 Major seventh	5:9	奇怪的、不和諧的、詭異的
大二度 Major second	9:10	預期的、懸而未決的
小二度 Minor second	15:16	緊張的、不安的、神祕的
減五度 Diminished fifth	5:7	惡毒的、惡魔的、恐怖的

表 5-3，和聲音程

編按：在諧波序列中，第 8 個和第 9 個之間的音程，以及第 9 個和第 10 個之間的音程，都是大二度，只是兩者的純律不同，因此西方音樂理論將大二度再細分為「大全音」（Major Tone，頻率比例為 9：8），以及「小全音」（Minor Tone，頻率比例 10：9）。

若想聆聽這些音程的聲音實例，可參考網站：https://en.wikipedia.org/wiki/Interval_(music)

我們在某些音樂或和弦中聽到的和聲缺乏情形（例如不協和音）會反映在物理及生理層次上。關於聲音具象化（cymatics，音流學或聲動學）和克拉尼圖形（Chladni form）的研究顯示，當科學家將沙子灑在鼓或鈸的表面，沙子會因為聲波的振動而產生各種圖形。如果是和聲，沙子會呈現平衡的、類似曼陀羅的穩定圖形；但如果聲音中充滿不協和音，圖案則會不斷地變形，彷彿海浪衝擊岩岸，或是地球天崩地裂的生成過程，顯現渦流或爆炸的圖樣。

這個現象也會影響人體的神經系統和細胞組織，讓身體感到忐忑不安；尤其是當不協和音在節奏加重音（比如正拍〔down beat〕，又稱下拍，也就是我們期待音樂來到解決的時機）的強調下而被凸顯出來時，更是如此。同樣的概念轉換到電影跟戲劇上，通常發生在劇情有出其不意轉折的時機，會藉由衝突來激起觀眾意料外的情緒，使他們更投入於故事當中。和聲及不協和音的微妙平衡，以及偏離完美比例的誤差，讓虛構的故事更有真實人生、人性不完美的味道。

約阿希姆—恩斯特‧貝蘭特發現，男性與女性身材的比例，與兩者發聲所產生的和聲有相對應的差異。例如，女性胸部與大腿的比例呈正三角形，可以對應到音程上的小六度（minor sixth），具有「舒緩、溫柔、悲傷」的聲音意涵；男性身材比例則對應到大調音程（major interval），代表著「權力、中心、方正」。這些當然是刻板印象，但知道聲音和性別之間存在著這層關係，會讓聲音設計的方向更清晰。

所謂異性相吸（接著相斥再相吸……），音樂和敘事也仰賴著和聲及不協和音之間的平衡。沒有了衝突，就沒有所謂的高潮和結尾、沒有成長、沒有值得學習的課題、或必須克服的難關。然而太多的不協和音又會讓人無所適從，找不到前後關聯，變成只是一堆雜訊和惱人的噪音；太多和聲則讓人陷入滿足的麻痺當中，感到無聊麻痺、安樂地死去。和聲之中需要不協和音，就如同好的故事需要懸疑的元素一樣。

在不同文化之間，由於語言（支配字詞的使用）、宗教（支配神靈信仰）、政治體系（支配社會架構）和音階系統（支配聲音）均不同，這些環境的制約，以及耳朵和大腦的接收程度，在在影響著每個人對於和聲或不協和音的定義。不過，所有文化都傾向在混亂之中尋找秩序；聲音也不例外，只不過觀眾在不同社會脈絡和電影獨特聲音語言的制約下，對此會有不同的定義。

■ 調性中心

在戲劇傳統中，能夠獲得共鳴的主題，或是主角旅途中有待解決的問題，總是會把觀眾帶回本壘的位置。故事情節隨著主角繞進了森林、溜到房子後方，產生了數百萬種的變化，但最終（只要是好的故事）總會回到劇情一開始立下的參照點。每當我們回到這點，情況就會有些新的進展，也使得這個參照點變得更深刻且層次豐富。

以音樂來說，這個參照點就稱為調性中心（亦可參閱第 4 章〈調性〉小節），它確立了旋律及和聲的基音。即使音樂結構脫離了調性中心，聽者仍會持續期待之後用什麼方法、以及何時能夠回到調性中心。當調性中心愈強大，比如使用持續的低音，音樂會偏離得愈遠，讓作曲家有空間發揮更自由的和聲變化。在較複雜的音樂結構中，調性中心彼此之間可能存在著階級差異，隨著作品的推進而改變聽者的預期心理。其中一個經典的例子是藍調的進行（progression），也就是在鍵盤上，以 1-1-1-1-4-4-1-1-5-4-1-4 為順序的一連串調性中心；每經過一個小節，調性中心會在音階上的 1、4 和 5 個音之間，但整體的旋律進行仍以 1 為主調性中心（master tonal center）。

無論是譬喻、還是真正發生的情況，調性中心背後的情緒運作準則都是聽者渴望和諧地回到「家」。現實生活中，有些旋律也會提醒我們回「家」的渴望，即便我們並不實際經歷「回家」的旅程。有些男性會受到聲音特質跟自己母親類似的女性吸引（反之亦然）；街上冰淇淋車的叮噹聲會讓你憶起美好的童年夏日；一首流行歌曲，也可能讓你沉浸在某個愉快的回憶片刻。

但我們依然需要新的刺激、新的渴望。這段不斷啟程離開又回歸調性中心的反覆過程，才是減緩無趣，帶我們向前進的動力；然而它也時刻提醒著我們，有個地方還在等著我們回去。強化預期心理、延遲事物得到解決的時刻，例如在藍調音樂中使用屬七和弦（dominant seventh）會帶給人強烈的渴望，就好比讓人無比難受的性挑逗，或是街友在路邊聞到麵包店剛出爐的麵包香一樣。

當這些渴望彼此之間產生矛盾時，音樂或戲劇的意義就會進一步提升。假設衝突發生在「背景」（慣常的類型、可預期的結構）與「前景」（特定的和聲結構、故事）之間，張力就會非常明顯；當各項元素的矛盾與統一雙雙達到最大化，對觀眾而言才是最刺激的。以嘲諷電影（spoof film）《空前絕後滿天飛》（Airplane!）為例，片中以災難電影的各種慣例和調性中心為基調；當這些慣例與該片實際採取的特殊手法發生衝突，背景和前景在並置下撞擊出荒謬

的場面，喜劇效果就油然而生。

調性中心也可能是含蓄的。譬如當吉他手漫不經心彈奏某個泛音列之後急停下來，我們似乎可以聽出當中缺少的基礎音。這種「潛音」（undertone）是聲學上的一種錯覺，明明沒有撥動琴弦，卻可以聽到某個音符，而因為有了這個音，整個和聲才會完整。這種幻覺或虛擬的調性中心，可以跟某人記憶中的一個角色或事件、或暗藏在表面底下的情緒這類同屬於暗示性質的敘事元素並行使用。

運用調性中心的最高明手法，是必須在加強它與違反它之間取得平衡，讓觀眾能夠在經歷了精彩的冒險與豐富的旅程之後，心滿意足地回到「家」。

■ 無聲

約翰‧凱吉說過：「無聲（silence）並不存在。」即便當你身處隔絕外界一切聲響的無響室（anechoic chamber）中，你還是會聽到自己體內血液流動的聲音和神經系統運轉的高頻聲。因此對我們的感知來說，無聲只是當周遭存在有比「無聲」還要大的聲音時而形成的相對概念。在電影院環境底下，所謂的無聲還是包含著一些投影系統的機器運轉聲（16 釐米光學投影顯然比 35 釐米杜比數位系統還要大聲），以及觀眾發出的雜音。

因此，在任何場景中，有些聲音的功能就是做為「無聲」的基準線，無論是有特色的空間音、安靜的鄉村環境、或寂靜夜晚的聲音，各種「無聲」都包含了不同的聲音。以科幻電影《五百年後》為例，沃特‧莫屈使用了舊金山科學探索館遼闊的環境音，做為片中巨大白色虛無空間的環境音。

有些聲音也可以視為「無聲」，例如遠方的動物叫聲、隔壁房的時鐘滴答聲、或是樹葉的沙沙作響。如果把一個孤立的聲音（例如井裡的滴水聲）做殘響處理，可以凸顯出周遭環境的鴉雀無聲，因為通常我們會因為環境裡的其他聲音（好比白天的車流聲、背景裡的電視聲）而無法聽見這些音量極低的殘響。主觀使用一些自己創設的聲音來表現「無聲」的案例愈來愈多，例如太空科幻電影《藍煙火》（Marooned）就有先錄下撫摸鋼琴琴弦的聲音，循環並倒轉播放，之後再加入回聲和濾波效果的做法。

想要表現無聲，你可以去除一場戲裡所有的環境音、音效或對白，但依然使用銀幕之外、畫外的聲音（所謂發生在電影故事之外的聲音），像是配樂。這種無聲的狀況與畫外的無聲不同，後者是指電影完全沒有任何聲音。基於這個道理，在某場戲或某個角色首次出現時加入特定聲音，稍後當類似場景或該

角色再度出現而沒有聽到這個聲音時，會引發觀眾去留意前後的差別，進一步察覺到這個聲音不見了。如此一來，就能在情緒語言上創造引人注意的變動。舉例來說，假設在較早的場景當中，背景音樂給人歡樂的感覺，但稍後在類似場景中音樂卻消失了；這就像在告訴觀眾，這場戲比較嚴肅、是面對現實的時刻，甚至透露角色之間彼此的漠不關心。

人喜歡製造聲音、將自己置於有聲環境中，藉此體驗生命生生不息的感覺。因此，無聲可以用來表示負面的態度，例如壓迫和莊重。無聲會提醒人們他們是獨自一人、被拒絕的狀態，或是沒有任何希望。欠缺聲音，會喚起人們對於生命缺席的恐懼。

但聲音也具有其他意思，端看它被放在什麼樣子的脈絡底下。在電影《異形》（Alien）當中，無聲被描繪成一種微弱的、類似時鐘的聲音，被遺忘在虛無太空，意味著陰險的外在威脅。在瑞典導演柏格曼的《面面相覷》（Face to Face）當中，一位極度憂鬱的女子躺在滴答滴答響的時鐘旁，這成了場景裡唯一的聲音；隨著時鐘愈來愈大聲，觀眾也充分感覺到獨處時恐怖的焦慮感從這個冷漠的機械節拍裡散發出來。

其他電影使用「無聲」的例子如下：

《厄夜叢林》（The Blair Witch Project）——寂靜的夜晚，去除森林中所有自然的聲音，營造奇怪的空間感，利用隱約、難以辨識的聲音來攻擊迷路青少年的神智。

《對話》（The Conversation）——當主角看著旅館內平凡無奇的牆壁，試圖從悶悶的腳步聲和人聲當中推測出隔壁房內的對話內容；突然，一切都安靜下來，只剩下代表「無聲」的遠方車流聲。雙重的間接手法，使主角和觀眾被迫在腦中自行想像隔壁房間的畫面。

《爵士春秋》（All That Jazz）——當主角在閱讀劇本時心臟病發，所有聲音主觀地消失，只剩下鉛筆敲擊桌面的聲音。這個平時不起眼的聲音元素被極度誇大，鉛筆突然斷裂的聲音劃破了寂靜。

蓋瑞‧雷斯同針對兩部迥異的電影分別運用不同的手法，把觀眾從聲音世界帶到無聲場景。以《大河戀》（A River Runs Through It）為例，他讓連續的汩汩流水聲極緩慢地減弱，因此當甩竿的聲音劃破天際時，觀眾並未發現是因為水聲減弱了才反襯出更響亮的竿聲。《浴火赤子情》的手法則是將惡火猛烈的嚎叫聲突然切到寂靜，製造出驚嚇與失衡的感受，以此強化劇情的衝擊力道。什麼時候該大聲或小聲，改變的速度又該多快，應該取決於電影的敘事和類型。

勞勃·瑞福（Robert Redford）的電影喜歡以家人同桌吃飯的場景來呈現互動和零互動，因此有時候會出現令人尷尬的沈默片刻。而身為聲音設計師，雷斯同必須謹慎處理，避免在其中填入太多聲音，才能讓這些刻意的空洞發揮效用。

　　經過選擇而刪去的聲音，稱為掛留音（suspension），也就是在特定情境下原本應該存在，在電影裡卻消失了的聲音。以黑澤明（Akira Kurasawa）的《夢》（Dreams）來說，有一場激烈暴風雪的戲裡風聲刻意漸漸消失，影像裡女子的長髮卻依然隨著狂風飛散。法國喜劇泰斗賈克·大地（Jacques Tati）的多部作品也大膽地消去部分場景的所有聲音，以此強調這些情境下的喜劇或荒謬色彩。而《阿拉丁》（Aladdin）動畫裡邪惡的賈方以滑行姿態走路，沒有一丁點腳步聲，這象徵他是猶如蛇一般潛伏的威脅人物。觀眾通常都能察覺到掛留音的效果，卻不會意識到背後的原因；反而，他們會更專注於檢視眼前的畫面，想知道究竟是什麼事情讓自己覺得不太對勁。

　　「無聲」手法也不是每一部電影都適用。電影《世界末日》利用了大量的聲音來描繪太空梭的巨大能量。雖然現實世界的外太空並沒有空氣可以傳遞聲波，照理說應該聽不見任何聲音，然而在這部電影裡，為敘事加上聲音是恰當的做法，沒有聲音反而會讓觀眾覺得奇怪。相反地，《阿波羅13號》（Apollo 13）是一部較寫實的電影，對於太空的描繪也具科學基礎，因此太空梭在外太空的推進就沒有聲音；而在劇情上，這也彰顯了太空人極度脆弱的處境，以及遠離家園的事實。兩部電影的聲音設計方向都是依照敘事上的需要，而非「寫不寫實」的考量。

試一試

　　「無聲」有無限的可能性，你可以用任何想到的方法來進行解構。它就像是一張空白的紙，等待你寫下第一個字，或是空白的畫布，等著你畫下第一筆色彩。身為聲音設計師，你必須把自己的心靈和意識調整到完全空白的狀態，才會找到最適合在這張空白紙上作畫的聲音。禪宗的冥想練習有許多技巧能幫助你達到這樣「內在無聲」的境界，最簡單的方式就是停止說話、專心傾聽。試著禁語一整天，去觀察你的周遭環境和內心思緒會被什麼樣的聲音填滿。哪些聲音是你第一次意識到的？有沒有一些聲音是你想聽見、卻沒有聽見的？你能找到完全的「無聲」嗎？還是相對的「無聲」？這些「無聲」有什麼特殊意涵嗎？它給你什麼感覺？

■ 對比

人類所有感官的運作都奠基在對比的概念上：視覺（明－暗）、觸覺（冷－熱）、味覺（酸－甜）、嗅覺（香－臭）和聽覺（大聲－小聲）。當我們處在某種狀態或模式下，經過一段時間之後會漸漸習慣這個狀態，使得環境中的因素變得中性，或對我們不再具有影響力。相反地，假如環境不斷地快速變化，而且每次變化的程度都相同，我們要不變得麻木不仁，要不就是會因為過度敏感而筋疲力盡，甚至可能使得特定感官失去作用。

每個不協和音都需要回歸到一個協和音，而每個協和音都需要一個不協和音來打破乏味的生活。兩者的關係就像是親密的敵人、陰與陽、日與夜。變化也可能持續較長的時間範圍，於是我們可以隨著季節（春、夏、秋、冬）、人生（出生、冒險、婚姻、死亡）和故事（開始、中段、結尾）的轉換向前邁進。

適應、習慣化、和對比這些原則都列入聲音設計的殿堂。將神經學的因素和敘事的要素結合起來，對比就成了用來吸引觀眾注意力的必要策略。從高頻到低頻、大聲到小聲——例如，在爆炸發生的前一秒加入短暫的寂靜、或是空氣被往內吸的音效，再立刻接到「碰！」的爆炸聲，爆炸會更有衝擊力。電影《魔鬼終結者 2》有許多類似的情形，才能夠在衝擊和爆炸不斷發生的情況下，讓每個聲音都顯得大聲。無論是音調、響度、音色，還是節奏的對比——只要能夠避免令人麻痺的重複手法——都能凸顯聽覺上的力道。

> **蓋瑞‧雷斯同時常在作品中應用對比概念：**
>
> 「或許影片中原本的對白是嘰嘰喳喳的，但你要假裝自己在指揮交響樂團，讓它聽起來像音樂一樣，把它視為能夠層層交疊的元素，讓它凸顯出來。思考該怎麼凸顯某個聲音時，我除了從音量下手，更在乎聲音的頻率範圍。我想像自己在整理櫥櫃裡的小擺飾，思索著要怎麼擺才好看；把矮的放在高的旁邊，利用對比，多半能凸顯特定的元素。」

習慣化會引起一個有趣的聲音現象，類似於當你盯著白牆上一個綠色圓形看一段時間，移開視線後，會看到眼前漂浮著一個紅色（也就是互補色）的圓。白噪音單獨出現時的音色被視為沒有特色的、中性的。然而，如果先播放一個音頻，而該音頻缺少了某個特定的頻率範圍，接下來播放白噪音，白噪音聽起

來就會正好以上述音頻缺少的頻率為中心，這就是所謂的反轉聲音頻譜（inverse sound spectrum）。同樣的現象也出現在口語情境中。例如先以一個母音為藍本，把它在反轉聲音頻譜上的複雜和聲創造出來，然後播放白噪音，聽起來會彷彿出現了那個母音。這個和聲上的錯覺會持續一段時間，但習慣之後，效果就會消失。一般來說，聲音元素的改變除了幫助觀眾分辨新的聲音來源或環境，也可以用來強調電影的劇情變化。

鼓掌聲對音樂會來說是明確的中斷，這像是潮水一般的噪音會打破莊重感、歡樂或興奮的心情。不過，它也象徵著進入冥想狀態的入口，可以消除幻覺、淨化氣氛。這是薩滿教的古老技巧之一，被用來設下兩種心智狀態的界線，激烈、迅速地改變注意力的焦點。聲音的對比就如同啟動轉換功能的鑰匙，是打開另一個世界大門的利器。

6 人聲

　　電影裡除了對白之外，其他的人聲如何對觀眾產生影響呢？打從一出生，我們就開始用聲音來表達自我。這種能力源自於我們的發聲構造，隨著口語能力發展，以及對語文的理解能力，我們持續透過音調變化來接收非口語訊息（nonverbal message）。人的性格通常是藉著聲音模式的類型傳達，我們想為電影創造的外星語，可以根據說話方式、非口語表達和動物聲音這些元素來制定。

■ 人聲做為樂器

　　人聲就像小型的木管樂團：聲帶（vocal cord）就像雙簧管的竹片，喉嚨、嘴巴和鼻竇（sinuse）中的發聲腔道（vocal cavity）就像按住孔的陶笛哨音，在聲帶沒有振動的狀況下，當空氣通過發聲腔道時，我們會聽到輕微的聲響，並能分辨出一個人的聲音共鳴模式。

　　母音（vowel）可能是人類最早發出的聲音，它近似動物的中頻叫聲，蘊含足夠的能量可以在野外進行遠距離溝通；然而它本身的語言表現卻是模糊的，需要利用子音（consonant）來隔開聲音。

　　我們利用母音來創造並感知諧波。聲帶振動在發聲腔道裡產生共振，生成特定頻譜（frequency spectrum）或共振峰（formant）。由於母音代表著諧波，我們說話或唱歌也是物理世界的某種數學現象，受過訓練的聆聽者能夠察覺這種可聽見的數字，甚至會為了各種病理治療上的益處而專注在這方面的研究。

　　這些共振峰除了讓我們聽見母音，還能詮釋情緒狀態（例如：冷靜、快樂、憤怒；請參閱本章稍後的〈人聲個性〉小節）和辨識說話的主體，及其說話方式。舉例來說，年輕男孩跟女人的聲音範圍可能落在相同的基頻（fundamental frequency），但由於女性的頭蓋骨通常較大，她的共振峰會落在較低的頻率範圍，所以語調較為「柔和」。

　　在最高的共振峰中，較高的頻率被認為是子音。舌頭藉著改變位置和動作使聲道（vocal tract）變窄或收縮來生成子音，發出摩擦音（fricative；如 f、z、j）、塞音（stop；如 t、d、k）、鼻音（nasal；如 m、n、ng），以及接近音

（approximant；如 l、r、wh）等等。有些頻率比鋼琴的最高音還要高（像是 sss 聲），而這些高頻的主要功能之一是隔開母音，以發出清楚的單字。

加州大學洛杉磯分校的語言學家彼得・賴福吉（Peter Ladefoged）從 6,500 種現代語言中分辨出 200 個可能的母音與 600 個可能的子音，他在評論這種多樣性時指出，根據聖經〈創世紀〉，上帝之所以在地上創造許多語言是為了擾亂那些說單一語言的人，避免他們過於強大。但在另一個對照的傳說裡頭，新墨西哥州阿科瑪部落之母——雅提庫女神（Iatiku, the mother goddes of the Acoma tribe）讓人們說不同的語言，才不容易吵架。

除了語言這個識別方法之外，我們還具備從一兩個字、咳嗽聲、甚至是吸氣特徵就能認出某人聲音模式的能力。耳朵會因為這種聲音印記而對生活中其他重要人物的語調進行微調，成為我們聽覺自然補償作用的一部分。

■ 語音發展

運用嘶聲、哨音、吠叫、嘎嘎叫、吼叫聲來進行溝通是多數動物的基本特徵，用來警告靠近中的敵人、吸引伴侶、或尋找食物。有些動物的聲音會類似異常的人類語音，像是蟋蟀叫聲類似口吃（stuttering）或仿說（echolalia，不受控制地立即重複別人所說的話）；牠們也能傳遞情感，就像貓很明顯會用吼叫來表達生氣，用呼嚕聲來表達快樂一樣。

人類聲音表現有別於其他大多數動物的地方並不在於空氣從肺部流出、或

試一試 　　要想知道你的嘴巴跟舌頭在發出不同母音時會各自發出怎樣的泛音列（overtone series），請非常非常緩慢地說出「why」這個英文字，誇大其中的變化。試著捏住鼻子，聽聽看鼻腔封閉時有什麼不同？用非常低沉的音調說這個字，然後再用非常高的音調說出，仔細聆聽（和感覺）每次共鳴發生的位置。試圖模仿別人的聲音時（如：約翰・韋恩〔John Wayne，譯注：美國四〇～七〇年代知名男演員，尤其以西部片最具代表性，美國電影學會評為 20 世紀百年百大男電影明星第 13 名〕、唐老鴨、梅・蕙絲〔Mae West，譯注：三〇年代好萊塢片酬最高的女演員，也是劇作家、編劇、歌手，是美國家喻戶曉的性感偶像，作風前衛，以黃色雙關語著稱，美國電影學會評為 20 世紀百年百大女電影名星第 15 名。〕、荷馬・辛普森〔Homer Simpson，譯注：美國卡通《辛普森家庭》裡五口之家的父親。〕、或其他你認識的人），你的嘴巴跟母音泛音會有什麼改變？

是聲帶的振動，而是嘴巴的變化。這些變化能將聲音轉化為字詞（word）、讓聲調變成有意義的樂音。

然而在真正開口講話前，嬰孩時期的我們其實已經會大量使用哭泣、尖叫、打飽嗝、嘔吐、吞嚥、打噴涕、咳嗽、打嗝、口水咕嚕咕嚕打轉、嗚咽、咕噥、吱吱叫、啜泣，以及不受禮儀規範的放屁……這些聲音來溝通。一歲之後，我們多了笑聲、哼吟、咿咿呀呀的聲音，逐漸形成可識別的語音。

成人雖然也能發出上述所有聲音，但在社會規範影響下，我們被告知什麼是「長大」應有的行為，像是請勿隨意放屁。有些特定場合是允許的，像是劇院裡的鼓掌聲、笑聲、口哨聲，或是回應演講者的聲音；但多數時間這些行為會被視為擾亂安寧而明確禁止。因此，這些聲音通常會發生在下列情形：

a. 人在患有精神疾病或情緒不安時，會發出我們可以想像到的不當的聲音（吸吮、胡言亂語、哼聲、咀嚼、咬、舔、吐口水、吞嚥、呼吸、笑、哭等等），這是因為腦部損傷而削弱了抑制這些聲音的機制。

b. 當人身體有疾病時，可能會無法控制地發出某些聲音（飽嗝、嘔吐、打嗝、打噴嚏，或是其他對抗中毒或感染的防衛機制）。

c. 意圖使用不相干的聲響來引發焦慮感或製造幽默（這是非常有效的電影聲音設計工具）。

隨著孩童進入青春期，再到成年，口語模式會漸進發展，在本能、較為稚氣的聲音，以及具有連貫性、有意義的句子結構之間形成一個平衡點。典型的青少年說話方式混合各種程度的發聲方法，而有些人的發聲行為從來沒有真的「長大」過。辨識出電影演員聲音裡的這些特徵，在聲音設計時，有助於針對銀幕中角色的情緒及關係進行支撐或對比，增添更多的可能性。（請參閱第 8 章〈表演分析〉）

■ 語音辨識與口語理解

對電影觀眾來說，語音辨識（speech recognition）甚至比語音重現（speech reproduction）來得更重要。我們從聽覺環境中抽出的象徵意義，把我們跟強大的可能性結合在一起。「太初，有道。」（In the beginning, there was the word，譯注：出自《聖經》約翰福音第一章第一節：「太初有道，道與神同在，道就是神」；在舊約聖經中，神用祂的話語創造世界，太初有道的意思就是在時間開始之前，神的話語就已經存在。）

我們在母親子宮內時，可以聽到她體內消化、心臟跳動和呼吸的聲音，而她的聲音也透過振動傳給胚胎。法國醫生阿爾弗雷德・托馬迪斯（Alfred Tomatis）發現，如果兒童有聽說能力障礙，這些聲音可以重現一種情感上的養分，不知不覺中帶領他們回到初始的聲音經驗裡。他們在聆聽低通濾波器處理過的母親聲音錄音後，重建了胎兒時期的聽覺感受，兒童的溝通發展因而有了不可置信的突破。

有別於其他聲音，語音刺激著大腦的不同區域。音素（phoneme）是最小的語音組成單位。經過測量，大腦每秒最多可以分辨 30 個音素，但同樣時間卻只能分辨出 10 個音符。大腦的這種特殊能力讓我們可以區分聲音客體；其本身並無意義，但是結合後能形成有意義的主觀、抽象實體。

以音素 s 跟 t 為例，在兩者中間插入不同的母音，會出現：site、sat、set、sit、seat、sought、soot 這些單字。另一個例子則是改變 bit 這個字三個不同音素的其中之一，變成 pit、bet、bid 之類。稍微改變母音的諧波或音色，將大大改變感知到的聲音意義。

不論如何，這些都是很明確、而非漸進地改變。要是變化夠明顯，意思會完全不一樣；要是改變太輕微，就可能沒有什麼不同。我們的大腦需要把單詞嵌入已知的字彙（vocabulary）表達中，才不會有模稜兩可的問題。如果聲音介於兩種意義之間，人們可能互相不認同對方的詮釋，這為微妙的戲劇帶來有趣的題材。

音素會結合成這樣更大區塊的音節（syllable），先是建立字詞，然後是片語（phase）。介於音節或字詞中間的停頓、靜默或重音，則可做為判別意義的另外一個提示，「lighthouse keeper」和「light housekeeper」的區別就是一例。當電子語音辨識機器接收這些聲學上相似的聲音時，它通常無法跟人類大腦一樣了解正確的意義。這種情況跟對話的上下文（context）可能也有關係，因此我們無法設定電腦去接收、並且比較「recognize speech」和「wreck a nice beach」在意義上有何不同。

沃特・莫屈在為電影《對話》設計聲音時，很有創意地運用極細微的重音變化來改變聲音的意義。整部電影從頭到尾都可以聽到錄音帶播放著這個句子：「He'd kill us if he got the chance」（只要他有機會，便會殺掉我們），暗示這對情侶正處在危險中；到了影片結尾時，句子從強調「kill」（殺掉）這個字改為強調「us」（我們），顛覆了誰才真正陷入危險的整個脈絡，揭露他們原來才是真正的殺手，而不是被害者。同樣也揭露了主角錄下這段聲音、並且重複播

放這句話時腦中存有怎樣的過濾作用。這段聲音設計並不在原先的劇本裡，而是到了後期才發現有這樣可以用來說明重要情節的元素。

能夠分辨說話者身分的幾樣重要特質包括了基頻、音色、節奏和聲調變化。依據格式塔心理學對良好連續性的概念（請參閱第 4 章的〈格式塔原則與錯覺〉小節），如果說話方式之間平順連續、而沒有激烈或突兀的反差，聽起來會比較像是單一聲源的變化，表示這個人正以稍有變化的方式說話。腹語表演者（ventriloquist）是此現象的代表案例，他利用兩個「角色」的巨大聲音差異和瞬間變換的對話內容來製造錯覺。

這個原則也可以應用在語音中斷的情境。舉例來說，你可以利用咳嗽聲之類的聲音來遮掩，製造連續性的錯覺，讓對白斷開處不被察覺。這個手法成為聲音剪輯時的一項工具，用來遮蔽聲軌的漏洞、或是連接兩個不同的音檔。

在流行歌曲歌詞中，單詞的清晰度（intelligibility）絕大部分都是倚賴子音來區分，並為聲音注入意義；不像多數古典類歌曲（歌劇、歌舞伎表演、葛利果聖歌吟唱）則是倚賴母音，並以整體的和諧感為優先，象徵意義次之。視音樂為藝術的聽眾比較會去聆聽陌生語言的歌曲，欣賞超越意義層次的純粹聲音。

語音中的語意保留（retention of meaning）程度會因為出現多人聲音、或跟其他類型的聲音或影像互動而大受影響。一旦語音訊息量過載而達到飽和，就會妨礙理解；這種交互作用的變化與結果有時難以預測，需要實驗才能得知。

注意聽看看，你必須距離登機門多遠才能聽清楚機場廣播宣布哪一列隊伍可以入座的訊息。當你距離更遠，雖然可以聽見聲音，卻再也無法理解廣播的內容。這是因為廣播聲受到其他聲音遮蔽，並且因為殘響而失真。於是，你的注意力被別的聲音分散，或者你可以安心小睡片刻而不被需注意的語音訊息打斷（請參閱第 7 章〈電影中的對白──發散式話語〉小節）。

試一試

　　用你自己的聲音錄下總長約 2 分鐘的內容，其中一軌朗讀一段你有相關影片可以展示的精采故事，另一軌朗讀電器產品的說明書。接著用耳機播放這整段立體聲音檔給你的朋友聽，看看他記得聽到了什麼。你的朋友能專注聆聽嗎？專注力會因為內容而有所不同嗎？

　　在你朋友觀看影片時再做一次試驗，他是不是比較聽得懂可以一邊看影片的第一段音軌？

　　重新選取一段對話內容，搭配不同的音樂或是環境音類型，做為新的對照音軌。跟第一段比較看看，哪一段比較讓人分心、語意保留程度較高？

■ 意義與感覺

〈無意詩〉
「炙熱向晚，滑跳類獾
轉鑽入坡緣：
最是哀悽布洛啼，
迷走碧龜尖嘯。」
——路易斯·卡若爾《鏡中奇緣》

JABBERWOCKY
" 'Twas brillig, and the slithy toves
Did gyre and gimble in the wabe:
All mimsy were the borogroves,
And the mome raths outgrabe."
——*Through the Looking Glass, Lewis Carroll*

事實上，當你聽到別人說著你的母語，即便是最艱澀或最荒謬的字眼，你還是不可能只純粹聽見他的聲音特徵、嘶聲、哨音、嗡鳴等等。因為在我們認為應該要聽懂他講了什麼的時候，會不由自主地觸發想要理解的衝動。相反地，如果聽到外國人說話，或是電腦那種難聽的合成語音，我們會忽略語音蘊含的意義。但假使被指示要去聽取電腦的語音，我們又突然能辨識語音的意義。

意義之於感覺就好比語言之於音樂。字詞把我們所處的真實世界拆解成不同事物，而聲調則將事物統整成一個連續體。語言能從一種俚語翻譯成另一種俚語（例如英語翻成西班牙語），但音樂通常無法轉譯（例如將莫札特的音樂轉成印度拉格音樂）。音調重疊會形成和聲，語音重疊卻會造成混亂。字詞代表的是超脫我們身體以外的內容，而音樂代表身體內在的體驗。

斷開字詞跟語義（semantic meaning）的連結（如上述《無意詩》那樣）會出現一種符碼轉換（code switching），並增加情感交流的可能性。古老字詞、無意義的聲音、術語、兒語、或是外來口音等這些說話技巧，能將分析式的思維釋放成為比較仰賴感覺的模式。

■ 節律－聲線與情感

當一位母親到遊樂場呼叫她的小孩：「亞－歷－山———大」，這歌唱般的聲音會令人聯想到鳥叫聲。對傳遞訊息來說，音調變化就跟字詞的象徵意義一樣重要，這種人聲旋律的聲線稱為節律。以表達情緒與意圖的明暗變化來說，從下面句子的比較中你可以發現另外一種節律範例：

「I always wanted to do it.」（我一直想這麼做）這個威武、接連使用斷音的節奏，在聲音上表達出堅決的心意。子音很果斷又引起注意。由於重音在「do」

這個字上，很有可能是這種字跟字之間的音程形成一種大調聲音，給人勝利的感覺。

「I don't wanna.」（我不想要）這個緩慢、慵懶的片語反映出拖延的感覺。抱怨般、含糊的說話方式缺乏調性中心與明確目的；有可能是因為「wanna」這個字的音節中間發出了小調聲響，才造成這種消極感。

語音帶有兩層意義，一層是描述講者經驗的口語意義，另一層是反映講者感覺的音調意義，我們的大腦半球已經發展出專門辨識這些差異的能力。關於大腦左半球（大多數人口的情形）如何執行語言任務，右半球如何執行空間與非語言任務的這類題目，已經有許多人投入大量研究。而身為聲音設計者，我們的主要目的是去區分人聲在溝通時所展現的類型。

如同早先在本章所提到，非語言表達是嬰孩唯一的溝通形式；但我們長大後還是會繼續用咯咯笑、怒吼和愛人耳語的性感氣息來溝通。我們可以透過操控聲音的節奏、力度、音高、速度、音形或規律感來加強或減弱語音的情緒程度。

緊張感可以透過聲音而向外釋放出去，像是舉重選手在槓鈴下的吼叫，或是空手道選手擊打前的叫聲。壓抑的能量或痛苦有了這樣的釋放閥，就可以藉由內在聲音的刺激帶來新活力。

嚎啕大哭能夠釋放悲慟憂傷，加上嗚咽哭泣則能與人分享類似的情感狀態。由於專注在發出這種聲音，有效避免了歇斯底里的行為，並且完成真正的社會連結；這就如同加菲爾（Garfield）在《聲音靈藥》（Sound Medicine）書中所描述的，1982 年力抗五角大廈戰爭政策的政治抗爭運動。我們發出的聲音會加速痛苦的結束或釋放——這些聲音又會進一步把痛苦帶給同情的觀眾。

嬰兒的哭喊是為了引人關注，他的聲音會引起「噢～這可憐的孩子怎麼了？」或「那該死的小子不能閉嘴嗎？」的各種反應。事實上，嬰兒哭喊聲通常都比正常說話的音量大上 20 分貝，以確保他們能優先受到關注。嬰兒哭喊聲的概念也被應用在救護車警笛及其音調的滑音，或不停鳴響的電話聲上，這種聲音切斷了其他所有互動，聚集了一切的目光。

彼得・奧斯華（Peter Ostwald）敘述一次有關嬰兒哭聲的實驗，對電影聲音設計來說可能會是有趣的應用。當聽眾在白噪音的遮蔽下聽到這個嬰兒哭聲，會將其理解成各種不同的聲音來源：動物的叫聲（鳥、鷹、土狼）、狗吠聲、人們互喊聲、小喇叭聲、或是有人用力敲打的聲音。我曾經為了自己執導的電影短片《電子之夜》（Electric Night）到自助洗衣店去錄洗衣機運轉的聲音，正在錄音的時候，背景無預警地出現嬰兒哭聲，這個聲音引發了我遇過最有力的

聲音景象之一：波濤洶湧不止歇的大海裡有無助的悲鳴擴散，摻雜著從逐漸發狂的單簧管中傳出來的冷酷人聲音軌——這些全都是在形容一種可怕的睡眠實驗室實驗。嬰兒聲的另一種用法是放慢錄音速度，讓聲音降低大約一個八度左右，調整後的聲音會很接近正在經歷性高潮的女人叫喊聲。相較之下，成人聲音的音調升高後會變得像小孩，極端一點會像動畫角色花栗鼠的尖細聲音。

自閉症兒童的語音模式幾乎沒有任何語意，倒有點像是聲音遊戲。他們發出聲音是因為押韻或是擬聲（onomatopoeic，這些聲音聽起來就跟其字意一樣，例如：打嗝〔hic-cup〕、豬叫聲〔oink〕、飛濺聲〔splash〕、咬嚼聲〔crunchy〕），或只是因為嘴巴發出這些聲音時很好玩。這種聲音會引發聽者的兩難，因為一方面是請來給予關注，另一方面又因為無意義的話語感到挫折，於是同時浮現了試圖理解與想要忽略的心情，引發衝突和緊張感。許多喜劇演員有意識地利用這種語言上的荒謬，像是丹尼·凱（Danny Kaye）只憑著慣用語的音調特徵、而沒有真的使用外語字彙來模仿外國人；班·伯特根據節律的概念（請參閱第 135 頁的〈外星語〉小節），創造了《星際大戰》系列和《E.T. 外星人》的神奇新語言。

音樂元素（節奏、音高、音量、音色等等）可以用來表達於人聲的情感。當我們情緒高漲時，音調的範圍會擴大，讓我們的宣告之聲有引人注意、驚人的特質。即使是小雞這樣的動物也會藉由降低聲音頻率來表示沮喪或悲傷，或提高音調來表示愉悅。

郭柏曼在電影《操行零分》（Zéro de Conduite）的分析文章中指出了一段主人翁與蒸汽火車頭的對話。單靠人類語音和機器運轉的節奏就產生了聲音上的交流，讓男孩與周遭環境有了某種連結。

貝多芬模仿人類對話的互動，利用一段未解決的旋律跟和聲，建立出一種音樂上的提問方式，聽起來像是在說「拜託！拜託！我懇求你……」；這種渴望經由他的作曲不斷延續，直到獲得解答的那一刻，通常又會轉移到另一個問題上。類似這樣，東非的說話鼓（talking drum）也使用可識別的樂句來模仿人聲及其情感交流。

奧斯華在《發聲：情感的聲音傳播》（Soundmaking: The Acoustic Communication of Emotion）這本書裡引用了一篇 18 世紀的奇特文章。文章裡面將交響樂的各種樂器連結到某一種人格類型：

即興音樂演出跟激勵式對話在節律（與意義）上有著相似之處：以性質來說，兩者皆受到音調、節奏層次的深度與靈活度、以及對位概念的影響；而兩者之所以能夠即時運作的原因是一方面有自發的交流，另一方面也有敏銳的聆聽。

樂器	人格類型
鼓	喧囂、大笑並不停吵鬧，想主導公眾聚會、讓同伴驚嘆
魯特琴	細膩甜美、低調、容易被人海淹沒、有才華、想法超凡、好品味
小喇叭	能優雅地轉變調整、受良好教育且系出名門，但有些淺薄、判斷力弱
小提琴	活潑、想像力豐富、口齒伶俐、眼帶諷刺
貝斯	愛發牢騷、個性溫和、粗枝大葉、不喜歡聽自己說話、相當遲鈍
風笛	幾個音不停重複、永無休止的嗡嗡叫、乏味的敘事者

表格 6-1 樂器與人格類型

就比較正式的敘事來說，節律（和情節線）可以採用一套足以重複並發展主題的公式，以更有組織的模式進行（請參閱第 5 章〈結構與功能〉小節）。民間故事則有非常明顯的旋律（角色）、主題（副情節 subplot）、以及和聲進行（心情和轉變）。

詩歌（poetry）是靠著節拍、押韻、音調的協作，形成一股可以比擬字詞意義的強大力量，這使得朗誦詩歌與純閱讀之間有著截然不同的經驗。極端的例子像是美國詩人葛楚‧史坦（Gertrude Stein）的「A rose is a rose is a rose is a rose is a rose...」（玫瑰就是玫瑰就是玫瑰就是玫瑰就是玫瑰……）重複唸這一段句子幾分鐘之後，字詞會逐漸失去原來的意思，演變成一種沒有外在參考標準的單純聲音，因此強化了結構元素，並且可能引發不預期的情感。

■ 咒語、胡言亂語及其他

無法翻譯的聲音叫做聲詞（vocable）。美國原住民利用聲詞來喚起自然聲響、召喚神靈的指引和力量；圖博人稱這種語言為空行母（dakini，譯注：根據《梵英字典》〔A Sanskrit-English Dictionary〕解釋，空行母在梵語中原指印度教三大主神之一伽梨女神的侍從荼吉尼〔Dakini〕。隨著佛教傳進圖博後，名字成為「空行母」，意思是「空中的女性行者」，一位女性的神祇）。這種語言無法為理性的左腦所解釋，這些聲音就像短樂句般一遍又一遍地重複，有種令人沉醉（麻醉或是興奮）的效果，會使人魅惑、陷入出神狀態（菲利浦‧葛拉斯和史提夫‧萊許〔Steve Reich〕曾經以類似的結構跟效果來作曲）。

印度和圖博咒語（mantras）是超越語意的重複聲音序列，用來修煉肉體和倒空心思，達到滋養情感而非思想的目的。在美國，體育界也有同樣激勵人心的咒語，「守住防線」跟「加油！小隊加油！」這類原始的、語言前期的唸誦（prelinguistic chanting）超越了現實，把人們團結在一種共同的經驗中。

高等瑜珈修行者在完全控制自己身心靈的狀況下吟唱出來的咒語跟拉格音樂（請參閱第 5 章〈結構與功能〉中的〈世界音樂〉小節）據說能燃起火焰、降下大雨、使花朵綻放、吸引野生動物，並具有治癒能力。傳說中，世界最偉大的石碑陣就是利用聲音建造而成。這種力量肯定超出我們一般人所用的聲音，近乎超自然了，但是如何在電影裡盡可能地發揮這種聲音的潛能，還是值得我們研究。

以「說方言」（Glossolalia 或 speaking in tongues）為例，指的是以聽者或講者（此人在宗教儀式中進入某種出神狀態）平常無法了解的語言，來建立一個超越言語表達的特殊聲音空間。「說方言」介於吟唱和說話之間，可能有強烈的意圖，並且存續在這個人聲帶來的情感衝擊裡頭。

> **試一試**
> 　　為了探索這種非語言、但在語言上又舉足輕重的發聲方式，你可以找一位同伴一起實驗。聽者先提供講者三個（只限三種）不一樣的非語言聲；講者只允許使用這三個聲音來描述自己生活中特別緊張的事件或情況。在講者喚起由無意義聲音組成的世俗方言，進入非語言的右腦及情感的中腦時，聽者只需要仔細聆聽。透過這種溝通方式，做為聲音設計者的你將更懂得如何操弄人聲節律，以及那些將情感訊息埋進聲音裡頭的類人聲元素（human-like elements）。

如上所述，擬聲詞（onomatopoeia）描述的是一種實際發出的聲音就是字義的字詞類型，像是砰（bang）、嘶（hiss）、啪（clap）、咻（swish）、汪（bark）、碰（thump）等等。這種發聲方式就像是直接指出了字本身的意義，聽聲音本身比思考符碼意義更為重要。有趣的聲音遊戲和好玩的模仿遊戲除了能吸引兒童參與，也是喜劇電影中相當實用的元素。《駭客任務》的聲音設計師、奧斯卡獎得主丹·戴維斯描述該片的兩位導演在毛片階段是如何搭配著影像，完全以自己的人聲去模擬她們想像中的所有音效，藉此提供戴維斯一個可以依循的明確方向，以便製作出完全與影像合為一體的聲軌。

語音反轉（reversal of speech）會使語音簡化成無意義的噪音，但也可以藉

這個技巧來達成某些極有趣的事情。以美國影集《雙峰》（Twin Peaks）為例，演員在一連串夢境中前後顛倒地表演動作和述說台詞，然後電影再將聲音倒過來播放，讓演員與說話聲回到「正常」方向。這種手法通常用來製造特定的視覺效果，但要是結合聲音，也能得到一種相當奇異的經驗。

■ 人聲個性

媒體的內容遍布存在刻板印象，我們一定可以從中找到許多表現特定類型人聲的歷史樣本，像是約翰・韋恩飾演的牛仔、詹姆斯・賈格納（James Cagney）的黑幫分子、梅・蕙絲的狐狸精、卡萊・葛倫（Cary Grant）的紳士。當代一點的刻版印象類型包括衝浪好手、花瓶女、貧民窟饒舌歌手等等。這些人聲的辨識度是由它們的節奏、旋律、音色、和用語來建立，通常出現於特定的社會脈絡，但跳脫正常情境時會有很棒的喜劇效果。

把人聲視為一種聲響形式來進行分析時（忽略音素的變異性跟音節、單字和意義的結構），不同的頻帶或共振峰（本章稍早討論過）有助於界定講者身分和個性的幾種面向。奧斯華的研究指出，把錄下的人聲前後顛倒播出來，就可以在不擾亂人聲脈絡的情況下分析共振峰的能量峰值。在分析影片聲軌的對話時，這個概念也可以應用於聲音設計（請參閱第 8 章〈表演分析〉）。

做為基礎的第一共振峰（Formant 1）是判斷說話（或唱歌）的人使用低音（bass）、上低音（baritone）、次中音（tenor）、中音（alto）、還是高音（soprano）的依據。第二共振峰（Formant 2）是由中頻構成的人聲共振能量，顯示出音量的威力或目前仍有的熱度。第三共振峰（Formant 3）介於 1,000 到 2,000Hz 之間，其音峰（peak）會把一種刺耳或幼稚的聲音注入人聲中。第四共振峰（Formant 4）則由齒擦音跟嘴巴前端的摩擦聲所構成，講話不清楚時聽起來會非常微弱，但在發出咯咯笑、低語、或以其他方式表達情感時，這種聲音會很強烈。

奧斯華鑑定出四種人聲的刻板印象：提高（sharp）、持平（flat）、虛弱（hollow）、和強健（robust）。提高語調會在共振峰上引發「雙峰」效果，意思是第一跟第二共振峰都很強，並且剛好相差一個八度。這會使得聲音增強，也是歌手用來豐富音樂結構的常用技巧；說話時音調提高，別人比較容易清楚聽見。心理層面上來說，這種刻板印象界定了一種以非語言方式隱含「救救我」訊息的聲音，無論話語是多麼平靜，背後卻發出焦慮的求救訊號。

在頻譜圖（spectral graph）上，語調持平時的第二共振峰確實是平坦的圖形，聲音虛弱、沒有活力。在無論說什麼都感到頹喪、猶豫、認命或悲傷的人口中很常聽到這種聲音。這種刻板印象通常會伴隨口誤、發音錯誤、嘆息、停頓、「呃」、或跟其他非語言聲音一起出現；語調的尾音會在句子結束前慢慢消失不見。

以虛弱的語調為例，除了第一共振峰之外，其他頻段幾乎都沒有什麼能量。這種陡降現象讓聲音聽起來空洞，大多出現在患有嚴重慢性病、呈現全身虛弱、陷入沮喪狀態，或是因大腦損傷而極度疲倦的人身上。這種人的身體外觀有蒼白的皮膚、空洞呆滯的眼神，就像才剛目睹災難的人一樣。

語調強健的特徵是能量平均分布、有對稱的共振峰。聲音呈現宏亮、勝利的刻板印象，通常來自性格外向、有進取心和自信心的人身上。在銷售、演講、或戲劇創作的場合中，公開演講者會利用這種聲音來影響其他人。

典型具有過度補償心理（overcompensation）和缺乏安全感的人會交替地發出這些刻板聲音。舉例來說，他可能從充滿憎恨、憤怒、挑釁、高昂的聲音，一下轉變成挫敗、疑心病、無助、輕柔低沉的聲音，顯現出思覺失調症（Schizophrenia）的人格特質。

重複字句也能表現出不安全感，或用來強調和展現自信，端看聲音所承載的能量大小。

心理健康的人可以整合自身的思想、情緒，以及與他人的關係，不太需要無意識的聲音表現。在話語與情感意義統一的情況下，只需要一種溝通模式；然而電影電視裡最有趣角色並非如此。正是這些落在明白與晦暗事物間的微妙關係與衝突，成就了好的戲劇。

聲音與人格連結的另一個方法來自於對母音的使用與研究，以及母音在生理和心理上的差異。喬絲琳・高德溫（Joscelyn Godwin）發現母音會跟身體的

母音	身體部位	心理影響
A	胸廓頂端、食道	平靜、安詳、沉著
E	頸部、門牙、甲狀腺	自信
I	鼻梁、頭頂	笑、幽默、快樂
O	下半胸廓、上腹部	認真、完滿、完美
U	下腹部	莊嚴、甜美

表格 6-2 母音對生理和心理的影響

不同部位形成共鳴；每一個母音都會引起講者的特別心理狀態（這種情形可能較少發生在聽者身上，但對於支援特定氛圍的聲音設計來說可能很有用）。

■ 外星語

在特殊狀況下，要創造非人物種的新語言時，你可能需要探索可辨識和無法辨識的聲音。好萊塢有三位聲音設計師已經在這領域取得非凡的成就：馬克‧曼基尼（Mark Mangini）、蓋瑞‧雷斯同、班‧伯特。

把非人類聲音加入對話中，能夠賦予聲音特定的性格特徵。迪士尼的《美女與野獸》裡，曼基尼找羅比‧班森（Robby Benson）來為主角配音，並且在對話的前後使用老虎、熊和駱駝的吼叫聲來進行加強，為野獸創造出兇猛的半獸人特質（相反地，《子熊物語》〔The Bear〕片中的所有角色都是真實動物，這時候將人類的聲音加在小熊身上則有助於表達牠的感情）。

雷斯同在《魔繭》（Cocoon）中設計出美麗的外星人聲音，給人一種友善又溫和的感覺。他以銅鈸、嘶聲、香檳玻璃杯響聲和飄渺的長笛聲結合人的特質，用一些真實生活中有機的聲音創造出一種情感的波封，讓觀眾更容易產生共鳴。他陸續在幾部電影中用尖叫聲、吱吱叫聲、空氣嘶聲來做實驗，因而發現那些人暗示著人類溝通的元素，於是將其排除在外。

在《星際大戰》和《E.T. 外星人》電影中，伯特創造的外星語開啟了一片新天地，他是這麼說：

（《星際大戰》／伍基人）「在電影開拍前，我們需要為伍基人（Wookie）丘巴卡（Chewbakka）設定一個聲音，這樣我們才知道他聽起來是怎樣，跟其他角色有什麼關聯，這對導演或演員來說都相當重要。喬治‧盧卡斯說：『我想它應該是某種動物的聲音，像是狗或熊。』於是我先去了動物園，在那裡只錄到動物睡覺跟蒼蠅四處嗡嗡響的聲音。之後我找到一位馴獸師，他有一隻溫馴的熊，能夠錄音，而且還喜愛吃浸泡過牛奶的麵包；我錄了一些聽起來像是生氣、或讓我可愛的零碎聲音。然後我開始處理並剪輯這些聲音，調整音高和放慢速度，從這些聲音中建立了一整套聲音資料庫，再把聲音拼貼在一起形成語句，最終變成人聲。另外我還添加了一些元素，像是一部分的海象叫聲、一些獅吼、狗吠聲來平衡聲音。

（《星際大戰》／ R2D2）「星戰系列電影最艱難的任務，莫過於製作 R2D2 的聲音了。劇本只說 R2 會發出哨音或嗶嗶叫，但沒有描述聽起來應該怎樣。我們試圖從亞歷・堅尼斯（Alec Guinness）的表演中創造出一種不使用言語，卻有個性的聲音。喬治則認為那會是某種電子語言聲，但挑戰是要怎麼讓它有個性。為此我們反覆做了很多試驗。合成器和電子回路的聲音都很冷調；人聲就算速度改變或進行效果處理仍會被認出來。所以有一天我跟喬治談話時，問他真正想要的 R2 聲聽起來是怎樣。他大概是這麼說：『可能有點像嗶－嗶－嗶－嗶』，聽完後我發出『呼－呼－呼－呼－』彷彿懂了的聲音。我們開始製作音效，知道目標是做出嬰兒那種有音調卻沒有語詞的說話方式；我仿造嬰兒說話聲，把它複製到簡易的電子合成器回路上。我也錄下自己較低聲調的聲音，完成後再加快速度。我製造了幾百個不同的聲音元件，用不同方式造出語句，就這樣一天天埋頭苦幹，花了大約六個月、過程相當緩慢。光是為了要有方向，我還真的用英文寫下 R2D2 的對白，像『來吧！我們走這邊！』。有大半時間我都是讀著對白，然後剪接拼貼，試圖建立起語句的節奏。我對 R2 的聲音因此有了更好的掌握，知道哪樣的元素可以傳遞情感和訊息上的表情。而打從那一刻起，我停下逐句的拼貼，開始以我對 R2 個性的了解去處理，更像是一位憑著直覺行事的操偶人。

（《星際大戰》／赫特語）「為了要把一句賞金獵人的對白變成赫特語（Hutese），讓它聽起來有點像是祖魯語（Zulu，編按：南非官方語言之一），我的方法是去找一些具有異國風情、有趣的真實語言樣本，因為真實語言的文化意涵會隨著時間演變。取出該語言有趣的那一部分，基本上就可以創造出具有雙關語意、模稜兩可的對話。另一個經典例子是美國喜劇演員丹尼・凱伊（Danny Kaye）在電影裡說的仿義大利話」。

（E.T. 外星人）「E.T. 從發出動物聲的外星人變成說英語的外星人，這過程中間大概用上了十八種不同的動物和人聲來源。我在一間店裡聽到一位婦人的說話聲，她的聲音不管在性別或年紀上都非常中性，於是我問她是否願意來當我們的外星人。史匹柏會傳來一些剪好的場景片段，然後我會放入聲音，但不告訴他那是如何做成、或那是誰的聲音。無論是人還是海獺都不透露，這樣他才會有客觀的判斷。在不知情的情況下聆聽，會有很大的不同。」

這是聲音設計裡最好玩的一塊。下面兩種簡單技巧將為你開啟聲音互動的全新境界：

1. 錄下三種不同的非語言人聲（例如：吹氣、鼻息、打嗝、咋嘴的嘖嘖聲、哼聲、笑聲、哭聲、嘆氣、呻吟、口哨聲）。錄下或挑選一種簡短、有表現力的非人聲音效（例如：槍聲、動物聲、水聲、廚房用品聲）。製作三種不同的混音，每一種混音都要把這三種非語言人聲的其中一種，跟你選定的音效混在一起。注意混合後的效果比起個別聲音元素本身，是如何形成加乘效果的。

2. 錄下一種非語言效果，然後跟三種不同的非人類音效分別進行混音。一樣要注意，這兩種原始聲音相加後，是怎麼變成第三種聲音事件。

7 聲音與影像

　　我們的眼睛跟耳朵是如何互動而產生 1+1 > 2 的整體效果呢？當我們深入電影敘事時，音樂、音效、以及伴隨（或不伴隨）影像的對白等聲音，會告訴我們角色的內在或外在世界發生了什麼事。空間與時間取決於影音的結合（audiovisual combination），場景間的橋接與斷開也是如此。我們通常都期待聲音跟影像能夠同步；但也可以因應故事需要而去操控這樣的關係。把這些影音元素有意地並置，就可以創造一個以上的場景意義。

■ 眼睛與耳朵

　　從事影音媒體工作，意謂著要同時打開視覺和聽覺來接收和處理資訊。比較一下，釐清這兩種感官的能力與限制。

特性／能力	眼睛	耳朵
頻率靈敏度（sensibility）	$(4\text{~}7.2) \times 10^{14}$ 赫茲	20~20,000 赫茲
波長靈敏度	$(4\text{~}7.6) \times 10^{-7}$ 公尺	16.5 毫米 ~16.5 公尺
光速／音速	300,000,000 公尺／秒	331 公尺／秒
可辨識率	無	有
大腦主要處理	理智／推理	情感／直覺
專注範圍	窄／針對性	寬／全指向性
開啟或關閉	皆可	只能開啟
應用領域	空間	時間
傳輸方式	時間	空間

表格 7-1 眼睛與耳朵的比較

　　自然界確實存在非常廣的電磁頻譜（electromagnetic spectrum，X 光、無線電波等等），但基於某種原因，我們的視覺窄化到只能感知那些對我們有用的

光線。相較之下，耳朵對頻率靈敏度的感知範圍就廣泛很多。

眼睛無法一一分離出光線的數量，也無法分開感知明暗色調後再混合成光線。相較之下，耳朵不僅能分離出聲音中的個別元素，還可以在聽到個別音符後將它們合成和弦，兩者有很大的不同。耳朵靠著對比例（ratio）的辨識能力，可以聽出兩個音是否正好相差一個八度（1：2 的比例；請參閱第 5 章〈和聲與不協和音〉小節）。我們透過耳朵感知到宇宙的數學本質，音樂就是以能量方式體現的數字之美。

聲音的直覺性不像視覺那樣的明確存在，它讓我們的頭腦創造出更內在的影像與關係。我們在做愛高潮時眼睛通常是緊閉的，耳朵卻會大大張開，接收自我與他人連結時感官興奮的音量。

眼睛能單獨注意一個物體、一個字、或一張臉，然後掃瞄到另一點，專注在視野的不同面向；耳朵則會同時間感知來自四面八方的所有聲音（雖然空間上有所區別，請參閱第 4 章〈空間〉小節）。我們可以閉上眼睛或轉過頭來避免看見某些東西，但耳朵卻不能自行關上，只能靠手摀住或是戴上耳塞，以人為方式阻止振動傳進耳朵。

我們的耳朵跟眼睛各自占據一塊相異卻互補的領域。以藝術來說，繪畫和雕塑占據畫廊空間，但因為它們只駐足於一個定點，需要經過一定的時間推移，讓人走近欣賞。相反地，音樂占據的是時間，從開始演奏那一刻一直持續到結束的這段過程，是透過空間裡的空氣分子沿路移動來傳遞聲音。

■ 畫內、畫外與故事外的世界

一如我先前提到的，劇情（diegesis）這個字是指電影裡角色和故事的世界，發生在那些角色身上，以及顯示在銀幕中該環境裡的所有事物，都視為劇情的（diegetic）元素；反之則是非劇情的（nondiegetic）、不屬於角色故事世界的元素，例如電影字幕（title）、溶接（dissolve）效果、刮痕、失焦等等。

電影裡聽到的聲音來源可能是物件、角色、（畫內或畫外）劇情、或非劇情的事件。

畫內音

畫內音（on screen sound）來自於在銀幕上可以看見的來源。典型的聲音是跟嘴型同步的對白、甩門聲、腳步聲、車聲、海浪聲、兒童玩耍聲等等；這些

聲音也可能不伴隨影像一起出現，但如果要定義在這個類別下，就必須有同步的影像和聲音。

畫外音

我們聽得到畫外音（off screen sound），卻看不到聲音的來源，即使那是電影場景裡我們確實看見或已知事物所暗示的聲音來源。如果片中角色對不明來源的聲音產生反應，這也屬於劇情的畫外音，像是背景環境音（屋外的車流聲、草地上的鳥叫聲、風聲）、打雷聲、畫外角色對畫內角色的呼喊聲、從未看見的收音機傳來的音樂等等。

分辨畫外音的另一個方法是去檢視聲音是主動還是被動。主動的聲音會勾起人的疑問和好奇心，想知道是誰發出聲音？是什麼聲音？發生什麼事？怪物長怎樣？被動的聲音則營造氛圍跟環境，藉此在影像剪輯時包住並穩定影像，讓畫面銜接得天衣無縫。

米歇爾・希翁創造了「唯聲」（acousmatic）一詞，用來指稱那些聽的到、但未見到發聲來源的聲音。而在特定狀況下，看不見的聲音來源被揭露出來，這種效果稱為「去唯聲」（de-acousmatizing）。經典的例子是在《綠野仙蹤》裡，當桃樂絲拉開簾幕，揭發在煙霧中發出巨響的小矮人，這個具有戲劇張力的衝擊場面削弱了先前不明聲音的張力，使聲音失去了原有的神祕感。

非劇情聲音

角色本身無法聽見、或是故事裡聲音事件未實際發出的任何聲音，都視為非劇情聲音。典型例子包括旁白（voiceover narration）跟背景音樂。近來，一些有創意的聲音設計會結合別具風格的環境音和出奇的音效來製造情感內容，好比市中心的紅燈區可能傳出狼嚎，或是誇張的時鐘滴答聲催促著時間截止前全力趕工的上班族。一般來說，非劇情聲音被視為一種詮釋性的元素，有助於把聽眾引導至主觀視覺元素外的特定感受。

上面三種類型都屬於軌道上的（on track）聲音，意思是能真的在音軌上聽到。除此之外，還有一些是受到劇情引導，讓我們相信它存在，但實際上卻聽不到的聲音，稱為軌道外（off-track）聲音。例如，當有人對著電話講話，觀眾只能聽到其中一方的聲音，畫面卻暗示了還有另一位沒聽見聲音的說話者存在，我們甚至還能想像那個人說了些什麼。另一個例子是當一個聲音遮蔽了某個假想聲音的狀況。舉例來說，當我們看到片中角色對著某件事物大吼，我們還沒

> 發生在電影故事中的事情有時候會跟觀眾所感受到的電影製作過程有落差，而引發接受度的問題。丹 戴維斯談及他在《駭客任務》中面臨的挑戰：
>
> 「我想用聲音來幫助界定（母體〔matrix〕）系統本身的限制。當事情快速發生時，我用調降解析度的方式來製造一種系統跟不上的感覺，一般使用電腦工作或處理影像時都會看到這種現象。自動化程度愈高，可靠度愈低，所以我假設母體的處理器也有同樣的限制。這時候我希望打破某些成規，想效仿某些音效剪輯師老是毫無新意地使用同樣的汽車喇叭聲那樣，要讓每一次的腳步聲聽起來一模一樣，不管是背景循環的聲音或是不同步的聲音。這樣如果你仔細聆聽的話，可能會發現聲音並不真實，而音效剪接師如果充分意識到這點，就應該給角色和觀眾一些微妙的線索。但我們陷入了一條危險的界線，難以明確區分出什麼是母體的極限、什麼又是電影工作者的極限（是否拍出爛片）。最後，我們幾乎什麼也沒做，仍然維持在「結構」裡，如同他們那台小筆記型電腦上的現實世界模型一樣。

來得及從唇部動作理解他在吼什麼的時候，噴射機呼嘯而過的聲音已經淹沒了整個音軌。

■ 電影中的音樂

經典電影配樂或背景音樂在電影技術、美學、情感這幾個層面都有特定功能，包括：情感符徵（emotional signifier）、連續性（continuity）、敘事提示（narrative cueing）、和敘事統一（narrative unity）。

情感符徵

音樂幫助我們進入電影的虛構世界，讓構成幻想、恐怖和科幻等各種類型的事物變得合理。對所有電影類型來說，音樂是為了讓觀眾去感知角色演繹出來那些看不見也聽不見的精神與情感過程，反而不是去支撐銀幕上逼真的影像。

連續性

當影像或聲音出現間隙時，音樂可用來填補這個空隙。利用音樂弭平這些粗糙不平的地方，可以掩飾媒介的基本技術問題，避免造成觀影干擾。在空間不連續的鏡頭之間鋪上音樂後，可以維持鏡頭關係的連續性。

敘事提示

音樂幫助觀眾適應場景、角色、敘事事件，提供一種特殊觀點。透過對影像的情感詮釋，音樂能夠提示敘事，包括接下來可能出現的進一步威脅，或是搞笑的情境等等。

敘事統一

正因為音樂創作有自己的結構（請參閱第 5 章〈結構與功能〉小節），因此可以透過重複、變奏和對位的手法來幫助電影達成形式上的統一，從而支撐敘事的進行。

諷刺的是，好配樂的原意不是為了被聽到，至少不是要讓人有意識地聽到。配樂一般都從屬於對白，視覺才是主要的敘事工具。如果音樂太糟糕或太出色而引人注意，就可能分散觀眾對敘事情節的投入；如果太複雜花俏，則可能失去情感的感染力，無法強化故事的心理層次。音樂的目的是引導觀眾清楚辨識出這個場景的情感。

標題音樂

標題音樂（programmatic music）這種暱稱為「米老鼠式音樂」（mickey-mousing）的特定風格，指的是某些行動或事件正好與相同的視覺互相結合（譯注：流行於三〇、四〇年代的電影配樂術語，指音樂的走向完全配合米老鼠的動作，例如：米老鼠往上走，音樂就跟著上行。）羅伯特·儒爾登仔細研究過「頑皮豹」（Pink Panther）的主題音樂：當這隻大貓偷偷爬上去然後掉下來，然後再次爬上去，節奏複製了這隻動物的動作，主旋律跟隨著身體動作，和聲轉調用來表示身體的緊張與放鬆。對劇情片來說，通常這會被認為很老派，但對喜劇片來說非常管用。

非移情音樂

大多數的電影音樂都會隨著角色的情緒起起伏伏，非移情音樂（anempathetic music）則是對當下發生的戲劇與情感特意採取冷漠的態度。當音樂顯得不以為意時，它帶出的諷刺感反而會形成一種強烈的對比，刺激觀眾更想想了解到底發生了什麼事。描述一場悲劇或大災難的同時，一併使用快樂的音樂，就會像《發條橘子》（A Clockwork Orange）那樣，使觀眾更加同情受害者，因而加深了參與感。

■ 電影中的對白

理論家米歇爾·希翁對於對白如何在電影裡發揮效用、幫助電影有更好的呈現、以及對白意義為何會改變做了有效的區分。三種可能的話語模式分別是劇場式、文本式,以及發散式。

劇場式話語

場景內的角色之所以發出聲音,是為了在戲劇和心理層面上告知並影響他人。他們的話語除了在故事裡面有所作用之外,對電影影像的結構和形式來說並沒有特殊影響力。角色的動作有助於把注意力集中在對話內容上;動作和對話通常方向一致,讓影音合為一體。角色的唇部動作會實際影響觀眾對某些字的理解(例如某個角色發出的「嗒嗒」聲跟另一個聲音「媽媽」同步出現,聽起來會以為那個人是在說「娜娜」)。當浪漫場景的劇場式話語(theatrical speech)陷入僵局時,一個親吻就能化解那股受到壓抑、未能表達出來的能量。

文本式話語

文本式話語(textual speech)通常做為旁白解說,隨時可以用來改變場景,或喚起記憶、某個角色或場所。如果是專屬於某些特別角色和特定時刻的旁白,劇情內的聲音和影像會受其支配。《安妮霍爾》(Annie Hall)就是極致運用這個概念的喜劇範例,此片凸顯了劇場式與文本式話語的差異,創造許多矛盾、衝突,以及嘲弄既定規則的笑料。

發散式話語

不為人所聽見或完全理解、亦或是跟敘事線沒有直接關聯的話語,就稱做發散式話語(emanation speech)。這樣的話語難以理解,不注重文字含意,卻能勾勒角色的輪廓或散發其特質。

在慣用的人際溝通方法以外,以其他方式來操縱對白,是一種既有力、又細緻的敘事策略。消除、即興(ad lid)、和外國慣用語(foreign idiom)都是一些有助於建構聲音設計的手法。

消除

當銀幕中的角色在說話,但觀眾聽不到他在說什麼,反而會引人注意。消

除（elimination）與發散式話語類似，只是完全沒有跟嘴巴動作有關的任何聲音。在角色現身在窗戶後方、在遠處，或吵雜人群中的場景，經常可以見到這種情形；觀眾必須去猜想角色到底說了什麼，因此可以用來營造情節的神祕或焦慮感。

即興與擴增

無論是在製作音軌裡、或是在剪輯過程中疊加多個音軌，不斷擴增或重疊的話語如果加總起來，會互相抵消。例如當多個角色同時開口講話、聲音重疊，或大型用餐場景中群眾鬧哄哄、製造「過多」聲音時，話語就會變成背景環境音。配音團體很擅長即興表演一些聽不出來是什麼、但能夠營造場景氛圍的說話聲音。

多語和外語

對說英文的觀眾來說，場景中出現的別種語言會引發特定的反應，目的可能是為了隱藏訊息、或把訊息揭露給其他角色或觀眾，抑或是營造一種身處外國的氛圍。角色使用外語的狀況有以下幾種：

a）除了說話的人本身，沒有其他角色能夠理解他在說什麼。這是一種把外國人與其他人隔絕開來的設定，最可能在電影《與狼共舞》（Dances with Wolves）那樣「異鄉人在異地」的情境中發生。如果有字幕的話，觀眾會比較容易理解這個外國人的處境與觀點；沒有字幕的話，場景中會出現一些無法理解這個外國人的他人觀點。

b）電影中的一部分角色可以聽懂外語，一部分角色聽不懂，而這會醞釀出陰謀、喜劇、或多重含意。在《勇者無懼》（Amistad）中，非洲人無法與美國人溝通，觀眾也因為沒有翻譯字幕而感到困惑。如果其中某些角色能將這些外語翻譯給其他人，就可能引發某種複雜的交流。如果這時候有字幕的話，甚至能對錯誤的翻譯加以嘲諷，為角色的意圖提供更豐富的弦外之音。電影《美麗人生》（Life is Beautiful）集中營的那場戲就是一例。

c）所有角色彼此都能互相理解，如同在美國上映、附上外語字幕的電影。以《辛德勒的名單》（Schindler's List）為例，片中的德國人說英語跟說母語一樣流利。但某些場景裡的少數角色使用德語而不搭配字幕，給人一種身在德國的感覺；這種用法大多是當做發散式話語、而非劇場式話語。

對白錄音和後製

我們可以利用一些有趣的對白錄製技巧來發展上述理論的概念。如果場景只需要發散式話語（導演「不是真的很想聽到它」），有一個辦法是把收音桿架在跟演員有一段距離遠的地方收音。但是保險起見，另一軌要放在近距離收音，混音時才去做最後的挑選、決定。

對話的失真（distortion）效果不只可以在錄音過程中完成；也可以透過喇叭播出原始音軌、再重新錄下（也稱為臨場化〔worldizing〕）。重錄時，喇叭甚至可以移動或擺在特殊的聲學環境；或是透過業餘無線電訊號逗趣的電波擾動來達成。

對白的傳遞跟錄音方式也能製造出不同的聲學效果。《現代啟示錄》耳語般的旁白敘述是用麥克風在非常近距離的位置錄下，然後透過銀幕後的三支喇叭一起播放出來，給人一種巨大、無所不在的感覺，跟只從中間喇叭播放對白的正常狀況形成強烈對比。

影片配音的能量和寫實感可以藉由電影成品所呈現的表演、音調、速度、以及配音情感強度跟影像與原始音軌的同步程度來判斷。要重現這種動態，就必須讓不斷重複錄音的配音員活絡起來，甚至可以找一位收音人員（boom operator）在錄音棚（sound stage，譯注：指大型、有隔音處理的建築物，和攝影棚類似，大多用來提供影視拍攝的收音，但有時候也可以做為大型樂團錄音或排練使用，與錄音室的差異在於沒有相連的控制室）內跟著配音員移動。

機緣巧合這回事，也可能有助於設計對白音軌，所以請好好聆聽所有素材，尋找有沒有製造驚喜的可能。斯基普・里夫塞（Skip Lievsay）發現他在電影《撫養亞歷桑納》（Raising Arizona）托兒所場景錄下的嬰兒聲單收音軌中，有個微小的聲音片段聽起來好像在說「我是賴瑞」。他把這個聲音跟尼可拉斯・凱吉（Nicolas Cage）撿到那個名牌寫著「賴瑞」的嬰孩進行同步處理，製造出了一個有趣又寫實的場景。

■ 空間大小

聲音能引發觀眾對影片中空間、體積與材質的感覺。空間的大小和距離經由人體處理聲音訊息的能力完成編碼之後（請參閱第 4 章〈空間〉小節），再加入視覺訊息，就能讓我們沉浸到一個更完整的虛擬實境（virtual reality）裡頭。

三度空間

　　當視覺與聲音相互結合、用來定義空間和運動時，視覺的定位能力通常具有絕對的優勢。舉例來說，《捍衛戰士》（Top Gun）中戰鬥機快速飛出銀幕那一刻，我們聽見飛行的巨響跟著戰鬥機越過電影院側面的出口標誌，但事實上聲音可能沒有往那個方向移動。

　　環繞聲道（請參閱第 1 章〈預混時的決定〉小節）的應用，使得聲音能夠跟著銀幕裡來來去去的影像而有更豐富的位置變化。現實中，任何一套盤據著電影院三度空間的環繞聲系統，都有助於突破二度空間的影像，創造視覺上的第三度空間。

　　房間、牆面、洞穴、教堂、或任何一個能反射聲音的空間，都能夠在經過適當的聲音殘響、回聲或濾波效果處理後，大幅強化其聲音表現。漆黑的空間可以化身為大型音樂廳、下水道，或是一望無際的星際宇宙。一切都取決於環境音和殘響效果的運用。

　　空間層次可以藉由各自的聲音特質，以及直接、間接訊號的比例來區分。如果人物很靠近，聲音會包含較多的高頻，從地面和牆面反射回來的殘響也較少；如果人物向後退，情況就會相反。藉由這種方式，儘管我們沒有看到人物或聲音事件的來源，仍能透過聲音得知確切的空間和距離。

　　如果不同的聲音有著相同的殘響或濾波效果，那麼相關音源就會被認定是位在同樣的距離之外、或在同一個空間裡面。如果殘響設定不同，那麼聲音聽起來就會像是位於不同視覺平面；了解這點有助於聲音空間的設計。

　　布萊恩・穆爾（Brian Moore）引用一個有趣的實驗來解說視覺和聽覺訊息是如何影響我們對空間的感知。這個實驗將受試者的頭固定在一個用垂直布條遮住的圓筒形旋轉銀幕內，觀看一陣子後，受試者會覺得頭暈目眩，而銀幕是靜止的。之後在受試者的正前方放置一個固定的聲音來源——他們會誤以為這個聲音是從頭的正上方或正下方傳來。實驗顯示，影音的整合將創造出新的空間感，這也是聲音設計要不斷努力的地方。

　　殘響和回聲多寡所代表的聲學空間形狀大小，對場景敘事也許有更多幫助。以採用硬質牆面的超大單人房為例，空間中的聲音能喚起置身教堂般的靈性感受。又或者，有多重節奏的回聲則表示空間有如迷宮一般，令人感到迷惑且錯綜複雜。反過來看，這些形成反射聲音的空間型態也會引起特定速度的活動。教會音樂聽起來通常很緩慢、室內樂的速度會快一些，而在裝有小型吸音隔板的現代辦公大樓內，快速的交談聲和電子嗶嗶聲響聽起來甚至更快。先前在第 4

章〈立體空間〉小節中提到保羅‧宏恩在泰姬瑪哈陵的演奏，他彷彿在進行一場對話，把空間當做樂器來演奏的成分大過於長笛。

高傳真與低傳真觀點

在鄉間、清晨時刻、或在非常久遠以前，我們藉由聲音的稀疏感去感知聲音從哪裡來、距離有多遠。寂靜無聲和錄下的聲音兩者之間的音量關係很清楚（高訊噪比），這種情形稱為高傳真（high fidelity，簡稱 hi-fi）。但如果我們身在城市、並且被持續不斷的噪音環繞，會無法判斷噪音的遠近，只能感到聲音的存在。缺乏透視感的環境音就像是一道隔音牆（acoustic wall），被視為低傳真（low-fi）的聲音。傳真度與空間的關係有助於定義我們將以怎樣的方法去感知場景中的影像與環境音。

景觀設計同樣很重視聲音。以人為方式打造一個空間之前，會先對所在的自然環境進行重要分析，包括需要掩飾或加強什麼聲音。電影聲音設計師會聽取現場錄製的同步收音軌和環境音軌內容，然後以此為基礎來發展，看看有什麼可以剔除或是增加。將傳真度的概念謹記在心，對敘事空間的描述會更恰當。

空間的聲音確定後，場景間的空間變換就能藉由環境音的變化清楚表明。《法櫃奇兵》中，環境聲從坍塌洞穴現場的轟隆巨響，轉移成從洞穴外觀看、距離較遠的轟隆聲，表示印第安納‧瓊斯必定已逃出這場災難。這戲劇化的一幕運用的雖然不是真實的聲音轉變，但能幫助觀眾建立洞穴外面可能是安全的認知。

蓋瑞‧雷斯同談到他是如何轉移聲音焦點：

「就像攝影機有時候會近距離拍攝特寫（close-up）那樣，聲音如同所有視覺元素，也都可以人為設定。你聽到什麼？你不會只是盲目地跟從銀幕上發生的事。你可能看到兩個人在房裡，先由外面的車流聲開始，然後逐漸聚焦在你的聲音，也就是去選擇你的聲音『視角』。《搶救雷恩大兵》有一場戲是兩位狙擊手在雨中的庭院裡對峙，你可以聽到小鎮裡的人聲、遠方的砲火，戰爭的聲音圍繞在我們四周，最高潮的一幕是兩位狙擊手在瞄準鏡中看見彼此。我們只聽到水滴聲，德國人的水滴聲像鼓的節奏一般打在藏身處的窗戶上，然後是美國人藏身處具有金屬感的水滴聲。我們一下子切到這個水滴聲，一下子又切到那個水滴聲，像這樣跟著視覺走。你不是非得這樣做，你可以自己選擇要聽什麼。要學導演或攝影指導那樣思考，運用相當於景深（depth of field）的技巧來表現場景，並且選擇要讓觀眾耳朵聽到什麼。」

大小

聲音可以暗示場景擴展度（degree of expansiveness），範圍從極端的零（例如一個人的內心獨白）到極大（例如從滿框的特寫鏡頭跳出一瓶啤酒，接著傳出附近層疊的城市聲音，再到遠處的警笛聲）。無論聲音有沒有出現在畫面上，都能透過呈現的空間層次多寡來調整。電影可以利用擴展度來做場景之間的對比（例如《爵士春秋》、《2001 太空漫遊》〔2001：A Space Odyssey〕），或者整部電影採用單一特殊角度的風格（例如《銀翼殺手》〔Blade Runner〕、《與安德烈晚餐》〔My Dinner with Andre〕）。

發聲源的外觀大小可以藉由改變原始錄音的速度加以操縱。《魔鬼終結者 2》就將後製錄下的泥漿冒泡聲速度減緩，讓它聽起來比畫面上的熔漿槽還要巨大。而為了維持熔漿流動的聲音跟影像速度同步，會將原始聲音跟減速後的錄音混在一起。

其他用來建構尺寸感受的技巧包括：混音與其他周遭聲音的音量對比，以及中置喇叭（遠、小）相對於側邊或環繞喇叭（近、大）的擺放位置設定。跟其他聲音有時間和空間上的對比，一直以來都是凸顯大小的關鍵因素。

聆聽觀點

如同攝影機有觀點一樣，聲音也有其聆聽觀點。這可以是單純空間上的觀點，好比從遠處包廂聆聽交響樂時，會摻雜音樂廳的殘響，這跟從指揮台聆聽的親密感不同。也可以是更主觀的感覺，跟觀眾聆聽故事的特定場景地點和角色有關，像是濾波後的電話聲其實是接電話者的主觀聆聽觀點，並不是攝影機拍到他耳朵貼著話筒，在空間裡聽見的真實聲音。

另一種聆聽觀點來自人正對或背對麥克風（不見得跟畫面中的影像一致）時的聲音差別。當人背對麥克風時，高頻會減少，語音音色會改變。這樣的情形有助於建構空間的真實感，但畫面必須與暫時降低的清晰度達成平衡。相較之下，領夾式麥克風雖能清楚穩定地收到每一個聲音，卻無法提供任何特殊的空間觀點。

感覺與質感

物體聽起來的感覺，能賦予它重量、速度、摩擦力、體積和質感。物質類型依特色可分為：玻璃、火、金屬、水、木頭、瀝青、泥巴、塑膠、壓縮空氣、橡膠、石頭、或是肉體；不同材料還可以交互作用：橡膠靠著玻璃、金屬嵌入

肉體、泥巴中的壓縮空氣。經過摩擦、爆炸、刮除、穿刺、刷掉、爆出、或發出嘶聲，這些物體會改變位置或轉變性質。

在特殊狀況下，創作者會為那些現實世界不存在的情境創造專屬的物件，動畫就是這種為虛構世界發明許多聲音的極致表現。在《威探闖通關》（Who Framed Rogger Rabbit?）中，卡通人物身體發出的摩擦和接觸聲製造了氣球般那樣輕薄、中空而有彈性的感覺。在巴西奇幻電影《超級舒莎》中，我創造了毛毛蟲布偶的聲音；不過我在進行擬音時，在沒有吹氣的汽球裡面裝進一些水和一點空氣，給人一種更濕軟而不空虛的感覺。

■ 時間的運用

生活步調

19 世紀跟 21 世紀場景的聲音之所以不同，是因為我們的環境已經改變，生活節奏也變了。過去，聲音大多來自於我們人體的勞動，像是汲水、鋸木、編織等等；現代生活中，我們的對話與思考模式被逃避不了的電話聲、電視聲跟電子嗶嗶聲這些聲音碎片給打斷。生活步調已然改變，應該利用、或是抽離不同類型的聲音及節奏，將這個現象反應在故事設定上（請參閱第 8 章〈聲音參考〉小節）。

線性發展

影像——尤其是沒有時間線索可以參考的靜止影像，能與暫時填滿場景的聲音互相結合。劇情上的聲音運用（不同於非故事聲音，例如音樂軌）會發展出一種持續感。以沒有任何動態、安靜的街坊來說，看起來會像是無聲的歷史紀錄影像，但如果畫面外有狗吠聲，我們就知道那裡面具有真實的生命力，很快就會有人起床餵狗、打開車庫門，展開一天的生活。聲音，透露出日常生活的軌跡。

敘事提示

為了幫助電影建立對於敘事事件的期待，我們可以利用不斷重複的聲音主題來加以陳述。心跳聲就是一個例子，它可以用來說明整個故事中的角色主觀感覺或情感。

另一個定義聲音的可能做法是減緩或加快聲音的節奏，來製造畫面中動作

改變的效果。以火車行進的動作為例，火車畫面不一定真的要顯示出行進動作的變化，只要軌道聲的節奏或是伴隨的音樂減慢，就會有減速的錯覺。

丹‧戴維斯發現聲音可以用來轉換場景的節奏：

「《駭客任務》剛開始進入後製時，影像剪輯師初剪的地鐵打鬥場景被製作人和工作人員反應說太長了，於是我放了一些擊打跟「咻」的音效進去，讓他們拿進 Avid 程式裡剪輯後再播放一次，大家都覺得改善許多，告訴剪輯師他這樣把所有多餘時間剪掉、讓畫面變緊湊的做法好很多。然而事實上他並沒有那樣做，單純只是加上音效而已。這讓我們決定，從此以後要給人看片之前，都要把聲音加到畫面中，看起來效果會好一些。如果你有時間的話，真的值得這樣做。」

■ 銜接與斷開

環境音軌（ambience track）為不在同一現場拍攝的動作提供了一個統一的空間。當延續的聲音串起剪輯畫面時，我們會產生錯覺，以為影像也是連續的。由於定剪時可能需要延長或縮短畫面，環境音或背景音樂這類相當有用的中性聲音就很有幫助。音樂中的休止符或延長音也有同樣的功用。

相反地，聲音節奏、音量、或音色參數如果突然轉變，會帶出一個新的場景、或終止場景。當環境音不再延續下去，即使同樣的人物仍然留在畫面中，觀眾會知道故事已經轉變到另一個時刻。這樣的手法能節省時間，對於故事推進來說很重要。

聲音嘎然而止，會引起美學上的困惑或情感焦慮；不預期的無聲時刻更擁有一股令人為之震撼的力量。（請參閱第 5 章〈無聲〉小節）。

演員、物件的進出，或是門鈴、電話鈴聲這些特殊聲音事件的出現和消退，都能觸發環境音或音樂的轉變，從而衍生更深刻的情感意義。由於我們的注意力集中在更具主導性的元素上，因此比較不會注意到這種後來才加入、更為主觀的聲音。

為使場景順利過渡，可以讓聲音延遲或先行，從一個場景重疊到下一個場景。這種手法大多應用於對白、音效或環境音，也可能在短暫的影音雙重實境中創造出些許迷人的張力。

■同步

　　為了加強劇情的幻覺，聲音一般多會跟伴隨的視覺畫面同步進行以建構虛擬實境。有句話說：「看見狗，聽見狗」，指的是所聽即所見，形成冗贅（redundancy），這正是我們日常生活的一部分。

　　當這種影像－聲音的束縛關係解開，單純的狗叫聲就能在畫面之外製造另一種氛圍，比如附近狗被包圍了的感覺。這種彈性讓聲音設計師有了自由詮釋場景的空間，相較於單純與影像同步，更能讓觀眾深入了解內容。

　　更激進一點的方法是把狗叫聲跟一個非預期的影像同步。如果劇中角色正以誇張的嘴型大肆抱怨，但我們聽到的是狗叫聲，而不是與嘴唇同步的話語，這會產生一種非常古怪，也許很好笑，也許還有點威脅感的效果。賈克‧大地在《我的舅舅》（Mon Oncle）片中就運用這種聲音的自由度，以腳步聲來取代乒乓球聲。

同步點

　　特定同步點的製造方式有以下幾種：

a）影像軌和音軌可能同時發生非預期的影音軌雙斷點，突然轉換到全新場景，會讓觀眾嚇到而感到震撼。

b）分開的音軌各自發展後會合，然後逐漸或突然形成同步，此時兩個音源會產生較大的關聯。這會發生在特定的聲音元素上，並且同樣可能發生在音效、音樂、對白或環境音之間。

c）當影像切換至特寫、聲音變大，或是雄偉的交響樂主題伴隨著壯麗風景的大廣角鏡頭時，這種自然形成的標點符號會自動帶出重點。

d）字詞的意義、特別有感情的音樂和弦，或是故事性豐富的音效，這些特定聲音都能夠加強同步影像的含意。

　　除此之外也可能出現假同步點（false sync point）；這一刻，聲音跟影像不會如預期那樣完成匹配。當槍口對著某人的頭部，槍聲響起時畫面卻切到另一個影像的狀況就是一例。我們會在腦海自動填補未出現在銀幕中的同步影像，因為我們內心正在參與這個動作，所以更加投入其中。

　　音速比光速慢很多，因此我們聽到的雷聲會比看到的閃電還要晚；棒球賽的外野看台要在擊中球一陣子後才會聽見球棒斷裂的聲音。常規告訴我們要精確同步所有的聲音跟影像，但有時候認知到光與聲音的物理特性，處理起來會

更接近現實。要依循常規或是物理特性基本上取決於故事本身的需求，或是哪種做法會為場景帶來情感較豐沛的衝擊效果。

不管是畫面中的實際事件或是故事線裡的情感轉變，如果缺乏一般所預期的同步情形，就會出現諷刺感。這種對他人狀況及事件的冷漠，會引發觀眾情緒反應，而這是寫實處理手法所不會發生的狀況。或許這是因為人們對媒體那種濫用影音同步的報導感到厭倦，使得晚間新聞的重大事件無法真正影響我們。相較之下，在對的時間點，運用影音分離手法反而能讓觀眾大吃一驚，進入內在的理解過程。

■ 附加價值與多重意義

如果聲音跟影像配合良好，會給人一種聲音已經融入影像的感覺。這種感覺可能源自於自然界跟人體生理反應的交互作用（請參閱第 3 章〈從振動到感動〉），還有肌肉和神經如何讓我們知道「那邊」發生了什麼事。如果能量飽

試一試

透過混音和匹配，你會發現如何利用影音同步來操縱場景意義的方法。選好一段單獨錄下的視覺事件，裡面要包含幾個可能會、或不會發出聲音的明確時間點（如：重擊、掉落、爆炸、接觸、身體動作、臉部表情等等）。接著依下列步驟進行：

a）將畫面跟三個不同的音效分別做同步處理。
b）將畫面跟語音、音效和一段音樂做同步處理。
c）利用 b 步驟裡的三種聲音，進行不同混音選項設定與音量變化的實驗。

跟影像同步的各種聲音會為情緒、敘事、或角色帶來什麼變化？效果會有多寫實、主觀或荒謬？

滿和動作充足，聲音通常會很大聲；如果放鬆的話，通常會很小聲。如果張力增加，無論是茶壺發出的哨音或是小提琴繃緊的琴弦，音調都會升高。

但事實上在電影製作過程中，聲音和影像的結合跟我們的生理機制並無關聯，除非我們刻意去模仿它。無論是文字、音樂，或是音效，聲音設計師能自由地利用影音並陳的無限可能，為場景創造附加價值。

畫面中插入的文字（旁白、畫外對白等）會引導觀眾藉由字詞這樣具有象徵性的組成來詮釋場景。一如「太初有道」所說，我們不斷地把優先地位讓渡

給字詞，因為大腦在開始詮釋其他各式各樣的聲音之前，會先根據文本來尋求它的意義。當然，決定要用多少旁白來操縱場景是美學上的必要考量。旁白能降低混亂程度、幫助發展故事線，並且帶領我們走進角色的腦海中；但旁白也有可能變成干擾、甚至是多此一舉，阻撓觀眾完全投入其中而無法得出自己的結論。

在場景中添加音樂可以提升觀眾的移情值，強化電影工作者預計要傳達給角色或觀眾的情感（請參閱第 5 章〈情感符碼〉小節）。而這意圖的前後轉換可能極為劇烈，要視使用的音樂類型（請參閱第 5 章〈類型〉），以及在混音當中，該音樂與其他聲音的關係而定。如果跟動作或角色情緒沒有關聯，這樣的音樂會被視為非移情音樂，儘管為事件帶來諷刺感或距離感，卻也同樣有助於故事線發展。

不管什麼時候，只要大膽跳脫「看見狗，聽見狗」的寫實手法，音效都能為場景增添附加價值。《星際大戰》電影中，關閉的門配上一個噗嘶聲，直接跳到門打開的畫面，正好說明了聲音可以用來製造動作的錯覺。

一個單獨的聲音會跟隨其擺放位置的視覺內容而有不同的意思。嘆息聲可能是某個人臨終前的最後一口氣，或是可愛的小嬰兒認出東西時開心的聲音；汽車喇叭聲可能指出即將到來的危險，或是家鄉主場隊伍獲得勝利的慶祝聲；嘶聲可能是響尾蛇，也可能是水在茶壺中沸騰的聲音。聲音的模稜兩可特性，不只是附加價值之一，也提供不少豐富資源，讓聲音設計師得以從非典型的音源中創造出音效。

運用單一類型的聲音來發展一條貫穿整部電影的「聲音弧線」（sound

蓋瑞・雷斯同談到聲音與影像的加乘作用：

「《搶救雷恩大兵》中最駭人的一些影像莫過於喪失聽力的那場戲了。這些影像本身的戲劇感使得這場戲看起來更像是一場幻燈片秀，像在表達那是一種觀眾無法在現實中經歷的場面。我們用了不同的方式來處理這個片段，著重在影像的處理，而簡化了聲音。我們看到那個傢伙拿著自己的斷臂、不知道如何是好，還有人們陷入熊熊火海中的樣子。要思考的是影音之間的交互作用。缺乏想像力的電影創作者會一併使用聲音和影像來訴說故事的同一部分，不太會分別利用這兩大要素分進合擊以激發更好的結果。不過卡麥隆跟史匹柏這樣優秀的電影工作者可是很會利用攝影機和視覺來傳達一件事，用聲音來傳達另一件完全不同的事，比如畫外的世界。」

arc），能把敘事帶到另一個高度。每當聲音出現時，故事情境會隨著情感或角色的發展而有所轉變，其附加價值就是推進劇情的流動。以時鐘滴答聲為例，其用意可能從握有掌控權，變成焦慮、危險，再變成恐怖。

聲音所貢獻的附加價值量也會隨著電影的推進而發生轉變。在《厄夜叢林》中，聲音相當逼真，並且連結到角色可辨識的實際環境，直到夜幕低垂時從黑暗叢林裡傳來不明的聲響。另外，在結尾他們到達房屋時，環境音軌變成全面的狂亂且主觀，聲音鋪天蓋地，增添了全然恐懼的體驗。

試一試

米歇爾・希翁提出一個別具教育意義的音像實驗，稱為強制結合（forced marriage），你可以在團體中好好體驗這個絕佳的演示效果。團體中的某個人先行挑選一個其他人都不熟悉的電影場景，並且在沒有聲音的狀況下播放；之後重播三到五遍，每一遍都搭配一首不同的音樂，盡可能做變化。找到聲音和影像同步的時刻，是否迸發新的戲劇感、喜劇的滑稽感，或是驚喜感？什麼樣的音樂聽起來完全不搭、或是搭得恰到好處？最後，播出該場景原本的聲音，尋找先前在音像實驗組合中從未出現過的聲音元素。觀察人為元素在這種關係裡的基本特性。

另一個實驗是將單一場景播放五次。前兩次將聲音和影像一起播放，先熟悉事件和影音互動的細節。接下來依序：只播放影像、沒有聲音；只播放聲音、沒有影像；最後再一起播放聲音和影像。根據對這五次播放的觀察，尋找可能發生時空錯覺的附加價值會在哪裡出現，以及記憶在影音的交互影響下是如何被操縱。重點要放在組成場景、屬於描述性的事實元素，而不是肇因於影音交互作用的精神分析詮釋。

8 聲音與敘事

　　一部電影講的是怎樣的故事？聲音又如何促進敘事的表達？透過對劇本和角色的分析，可以辨別主要（角色的）和次要（觀眾的）的情感。打造環境及聲音物件則是為了加強劇情發展，與製作設計（production design，又稱為美術設計）並行、齊力支撐故事。分析演員的表演則可以讓他們的才華充分發揮。對於人類心理典型、特定文化、歷史時期、或為特定電影而制定的配樂參考，在稍後《歡樂谷》（Pleasantville）的案例裡會進行探討。

■ 敘事分析

　　場景影音的表現最初是從營火的周圍開始，長長的影子映照在洞穴壁上，夾雜著跳動的鼓聲和顫抖聲。原始部落的敘事者訴說著自古流傳下來那些狩獵、神靈祖先的故事，他的聲音迴盪，讓聽故事的人有如身歷其境般感到驚嘆。喬瑟夫·坎伯（Joseph Campbell）對世界神話做了一番深度研究——特別是《千面英雄》（Hero with a Thousand Faces）這本著作，從人類伊始到現代《星際大戰》的冒險故事中，發現了共通的戲劇元素和英雄旅程的故事結構。拉約什·埃格里（Lajos Egri）的《編劇的藝術》（The Art of Dramatic Writing）則對角色有精闢的分析；席德·菲爾德（Syd Field）、鮑伯·麥基（Bob McKee，譯注：即 Robert McKee）、克里斯·佛格勒（Chris Vogler）和理查·華特（Richard Walter）這幾位編劇老師的著作，對故事結構不只有詳盡的分析，還包括將不同元素編寫成有效劇本的方法。想進一步了解請參見書末的〈參考書目〉。

　　想要徹底挖掘聲音的潛力，就必須了解敘事和劇本分析背後的戲劇原理。最高明也最令人滿意的聲音效果，會披露一些影像所沒涵蓋、或未能顯現的事物，像是角色潛意識裡的意圖、隱藏的情感、或是突如其來的驚喜。但是要知道，聲音實際上是為整部電影服務，而不只是單純引人注意而已，所以聲音設計師必須徹底了解故事、主題，以及潛在意義。

　　無論你是從劇本、還是剪輯好的影像著手聲音設計工作，在進行敘事分析時，都需要明確辨識出故事的目標、衝突、對抗和解決。這些戲劇成分（如果

劇本寫得不錯的話）在兩小時的故事進程中會出現變化、重複、變異，促使角色和觀眾進入更高的層次，並且面臨更大的風險。你的任務就是辨識出這些動作、區分不同元素，初步將明顯與不太明顯的聲音跟影像連結起來。

是什麼成就一個好故事呢？情節、角色和觀眾的情感紐帶必須以強烈的起始、中間過渡、確實的結束感來表現。雖然情節是最明顯的因素，但這個三段式架構對角色成長的轉變弧線和觀眾的移情反應也同等重要。舉例來說，在英雄旅程模式中，主角會對日常生活的某樣事物感到不滿而遠離已知世界，往外去冒險尋寶（有時是非自願的），沿途他會遇到各式各樣的守護者、導師、壞蛋和巨龍，最終贏得寶藏後，英雄會將它帶回家鄉。更重要的是，英雄除了戰勝外在惡魔外，也戰勝內在的心魔。聲音設計者必須清楚理解這種故事結構，所做的聲音設計才能全面支持故事的轉折起伏。

在初次閱讀劇本或觀影時，要像電影迷那樣全心全意地融入體驗、去享受戲劇、喜劇或是驚喜（請參閱第 1 章的〈劇本初讀〉小節）。當有了獨特的初次體驗後，你會自動開啟觀點分析的機制，並開始察覺結構的存在，包括戲劇的特定節拍（beat，譯注：羅伯特‧麥基認為「節拍」是電影敘事結構的最小單位，是一種動作／反應的交替行為，因為行為不斷改變而使得場景變化)，從一個場景、情緒或行為轉移到下一個。隨著結構開展，運用第 1 章裡提到的技巧來鋪陳聲音設計，支援敘事進行。

■ 音樂與故事

這裡有一些透過音樂來表達的古典和流行樂範例：韋瓦第（Vivaldi）的《四季》（Four Seasons）描繪了生老病死的宇宙循環；普羅可菲夫的《彼得與狼》用特定的配器法和旋律來刻畫角色；華格納的許多歌劇作品（包括《崔斯坦與伊索德》〔Tristan and Isolde〕及《帕西法爾》〔Parsifal〕）不是為音樂而創作，而是文明壓抑之下，人類本能赤裸裸反應出來的一種情感。音樂之於結構的關係在第 5 章〈音樂之於人耳〉有更深入的探討。

在比較電影製作與音樂理論、作曲、表演等元素的過程中，我們得到了靈感，拓展視聽媒介的敘事潛力。

旋律構成了戲劇意圖的軌跡，並藉由在調性中心、音域及音色上的特殊定義，來探索某項特定樂器不同的音階範圍。角色是由類型（樂器）、目標（調性中心）、能力（音域）和情感程度（音色）所定義。

音樂	故事
旋律	角色
和聲	布景／製作設計
不協和音	衝突
節奏	步調
樂句	戲劇節拍／場景／段落
樂譜／作曲家	劇本／編劇
表演者	演員
指揮	導演

表格 8-1 音樂－故事的關係

　　和聲結構（harmonic structure）提供了一個兼具情感及空間功能的環境，利於音樂的表達。現場陳設與美術設計則建構了一個適合故事上演的視覺環境，透過視覺來支援戲劇。

　　發出不協和音的時候，耳朵會聽到兩個聲音起衝突，這情形正好跟和聲相反。類似的狀況在故事中，會體現在兩個角色或意識型態起衝突的場面。從建構張力與戲劇性的角度來看，這兩種狀況包含的元素都很必要，觀眾會因此渴望解決到來。

　　音樂和電影都是涉及時間的藝術（相較於繪畫或雕塑）。對觀眾來說，時間流逝的快慢可能有客觀的標準，也可以是主觀的見解。我們可以透過事件實際發生的頻率、一段時間內的訊息傳輸量，以及自己是多麼發自內心地在理智或情感上參與其中，來感知事件的節奏或步調（請參閱第 4 章〈時間〉小節）。

　　樂句（musical phrase）是由旋律、和聲、節奏、和意圖這幾個概念整合而成，做為整體作曲創作的基石。劇本或電影創作也是同樣的道理，場景之中有單一概念建立起的戲劇節拍；在同一個背景設定（setting）下，再有意地與其他個別概念結合成一個完整的場景，形成具體的劇情流動；連結一系列場景成為段落（sequence）的目的，則是為了將故事往新的劇情方向推進。

　　實踐音樂和電影的藍圖是以書寫方式呈現，但是過程中也不免有發揮創意的即興演出。作曲家透過樂譜上的專業術語來詮釋，編劇則透過劇本的文字來溝通，然後將樂譜或劇本交由指揮或導演瀏覽後，進而引導演奏家或演員的表演。

音樂與電影主要的不同在於後者有影像畫面，而且事實上也將前者納為表現的一環。兩者的差異點可以參閱第 7 章〈聲音與影像〉中的描述。

■ 角色識別

對觀眾而言，角色的聲音聽起來像什麼？角色聽到什麼？非字義聲音（nonliteral sound）如何影響觀眾對角色的看法？這些問題一再提醒著，聲音在電影中建立的觀點有主觀與客觀之分。

客觀的觀眾角度

當演員全心投入表演，他們發出的聲音除了對白之外，還延伸出人聲的音樂性（musicality，請參閱第 6 章〈節律－聲線與情感〉）和其他非語言的身體聲響。人聲範圍內的自然溝通聲響——咳嗽和嘆息、手指輕敲和重擊、踮起腳尖和跺腳——全都傳達了角色在場景當下的情況。有些聲音會在拍攝同期錄下、其餘會在後期加上，共同點都是為了替觀眾建立一個代表外來觀點的聆聽身分。

角色也可能是一個物件或一種環境氛圍。華特斯談及潛水艇在兩位導演手呈現的性格表現有何不同：

「《獵殺紅色十月》（Hunt for Red October）和《赤色風暴》兩部片都是講潛水艇的故事，但處理手法卻相當不同。約翰‧麥提南（John McTiernan）和東尼‧史考特（Tony Scott）兩位導演對於想要的聲音各有不同想法。《獵殺紅色十月》的聲音包括許多聲納反彈和大量不同的魚雷聲，約翰總是用音樂術語來形容他想要的聲音，真實的聲納反彈聲跟魚雷聲顯然不是他要的。後來我們變成要用一部分的樂音來製造新的聲納反彈聲，用強力活塞馬達來製造魚雷聲。然而在《赤色風暴》中，東尼不太在乎聲納反彈聲跟魚雷聲的來源，只要求聲音必須夠強烈、夠大聲，足以穿透配樂。東尼想讓觀眾有被困在金屬結構裡的感覺，增強幽閉恐懼感，就像身在潛水艇裡，他喜歡聲音聽起來巨大且具侵略性。每位導演對於聲音和電影的感覺都是獨特的，也是製作過程的關鍵。」

主觀的角色經驗

藉著進入角色腦海、聽見他／她所聽到的聲音，這樣的經驗會讓觀眾產生強大的連結；尤其當這個經驗與電影其他相對客觀的觀點有明顯區隔時，連結

感會更強烈。聚焦在並不顯而易見的事物上，會讓角色的觀點與其他人有所區隔。把角色身在場景裡的畫面，跟他所見到的畫面交叉剪輯，可以強化這種聯想。這個手法也創造了另一種可能性，那就是當角色未現身在後續場景的情況下，聲音還可能持續喚起上述的主觀觀點。

在《法網邊緣》（A Civil Action）裡，在男人必須決定是否該對律師提供有毒水質資料的那一刻，他看到自己的小孩正在喝水。我們並不是真的看到小孩嘴唇的影像特寫，但僅僅是聽見小孩喝水的聲音，就讓我們意識到男人所關切的事，形成心理上相當衝擊的一幕。

蓋瑞・雷斯同講述他在《搶救雷恩大兵》片中建構主觀角色經驗的做法：

「當湯姆・漢克斯（Tom Hanks）被砲彈衝擊而暫時喪失聽力時，視覺上並沒有太大改變，但我們用了一個把外界聲音關掉的極端手法。你可以聽到零零星星失真的外界聲音，但大多數聽起來就像貝殼裡轟轟的低鳴聲，彷彿你進入他腦海那樣。聽力喪失最教人震撼的一幕是一位隊員朝他喊叫，但他卻聽不見任何聲音，然後我們用另一次爆炸聲緊接著他的反應，現在又能聽見那傢伙的聲音了。這裡面還有一個上升的聲音，就像茶壺到達沸點那樣，又瞬間拉回現實。這經驗就好比人在緊張時會產生某種封閉感，你幾乎只能聽到自己的聲音而聽不見周遭聲音，耳內的血液流動非常快速，你的自我感知會多過於對外界的感知。這種時刻很簡單，效果卻相當之好，使得觀眾對角色更加感同身受，彷彿曾短暫進入角色的腦海一樣。」

非字義聲音

強調角色性格或情感最常用的非字義聲音是音樂，然而也有愈來愈多的音效和環境音加入支援的行列。「正確的」（right）或字義性的聲音（literal sound）可能不是真正能表現角色的最佳聲音；實務上如果能避免使用這種聲音，電影及敘事的豐富程度還大有可為。聲音設計師的任務是在各種可能性之中找出最適合的聲音，並且在類型、情節、及角色的轉變弧線上建立起一致性，這些聲音對於劇本、對於導演試圖在銀幕上表達的東西來說，都必須是正確的聲音。

情感連結

　　角色本身也會被自己的表演及演出環境所定義。最狂亂、也最戲劇化的場景可能採用日常生活中非常為人熟悉的聲音（好比將貓咪呼嚕聲用於生動的性幻想片段）；或者剛好相反，乏味的場景使用超凡的參考音（好比將衣服打結聲與嘶啞的尖叫聲連結起來）。《星際大戰》中，達斯‧維達（Darth Vader）那把光劍的電子嗡嗡聲被調成有不祥預兆感覺的小調，歐比王‧肯諾比（Obiwan Kenobi）的光劍則調成英勇的 C 大調。當雙方進入打鬥，這兩種聲音就在衝突當中不和諧地交錯揮舞。

　　整個社會的特徵也能藉由聲音來形塑，像是在《證人》（Witness）片中，使用老式手工設備的純樸阿米許人，與場景中極度暴力的城市警察和刺耳的電話鈴聲形成對比。《獵殺紅色十月》三艘潛水艇（美國人、好俄國人、壞俄國人）分別使用觀眾熟悉和不熟悉的效果來展現其環境聲音的特點，並以不同語言來強調戲劇上的差異。

　　群眾個性的形塑也可以藉由伴隨影像出現的聲音來達成。非常小聲的耳語或喃喃自語，會產生迥異於叫囂聲、吹哨聲、噓聲的感覺。想要讓聲音聽起來很龐大，混音時可以加強前景的人聲，不管加入聲音的內容聽不聽得清楚，都能將動態及深度注入人群當中。

　　腳步聲可以用來辨識行人的身分，即使他並未現身在攝影機前。文學上有很多這樣的形容：毛氈皮靴在雪地上憤怒地蹭出刺耳的聲音（《齊瓦哥醫生》〔Doctor Zhivago〕）；祖母絨氈拖鞋的啪啪聲（艾蜜莉‧卡〔Emily Carr〕）；

在牛津大學迴廊中久久不絕於耳的惡作劇腳步聲（湯瑪士・哈代〔Thomas Hardy〕）；木頭地板在粗壯的腳下隆隆作響（《貝武夫》〔Beowulf〕）。

就連死屍也有聲音特徵，不一定是完全無聲的。雷馬克（Remarque）在他經典的戰爭小說《西線無戰事》（All Quiet on the Western Front）裡形容未埋葬的屍體在高溫下「肚子像氣球一樣膨脹，發出嘶聲、噴出氣體，還會移動。屍體內的氣體發出響聲。」威廉・福克納（William Faulkner）也描寫了死者的聲音，聽起來像是「一點一滴爆出的祕密和竊竊私語的冒泡聲」。

動物聲音是一個特別豐富而值得探索的領域，可以用來強化角色的聲音特徵。我們對蛇嘶嘶吐信的聲音或是大猩猩的咆哮有相當本能的反應，以至於這些聲音事件能夠將致命或凶殘的感覺象徵性地灌注在相關角色身上。《叢林熱》（Jungle Fever）中，吸毒者的世界在恍惚之間變成了有狂野海象咆哮、獅子怒吼和蝙蝠四處亂飛的動物園景象（請參閱第 6 章〈外星語〉小節中關於《美女與野獸》、《星際大戰》、《E.T. 外星人》的討論）。

在《猛鬼屋》（House on Haunted Hill）片中，丹・戴維斯創造出一種有性格而且會成長的物體，做為電影基本原則：

「這房子必須從一棟單純的建築物變成一頭怪物，我想要它有生命，要達到心臟會跳動和會呼吸的程度，但同時還要有機器和酷刑室這些機械層面的東西。一剛開始的聲音相當微弱。雖然我們大可以在開始時就放出恐怖電影的聲音，但導演和我希望這種氛圍慢慢增長。先從緩慢、非常小聲的脈衝聲起頭，然後隨著電影進行，在這些在機器的對位節奏下逐漸增強，最後房子開始現出原形、活躍了起來。呼吸從幾乎空氣般靜止變成狂風怒吼的程度，每樣事物都要在觀眾難以察覺的狀態下持續成長，等情況更加明朗時，它仍保持在觀眾能接受的轉變弧線上。如果我做得太過頭，人們會邊看邊想：『這些雜音都是從哪裡來的呢？』相較之下，這個手法會引導你參與在房子的生命中，而不會讓你忘記演員說了些什麼。」

試一試　找一種能代表主角情感的動物，想像一下這個聲音。其他角色會是什麼樣的動物？這些動物會如何互動？合起來會是怎樣的叢林世界？

■ 主要與次要情感

當勞萊（Laurel，譯注：《勞萊與哈台》是二〇至四〇年代極為走紅的喜劇雙人組，由英國演員史丹·勞萊與美國演員奧利佛·哈台組成，在美國古典好萊塢電影中占有重要地位）的梯子「不小心」撞到哈台（Hardy）的頭時，觀眾可能會發出笑聲，但是哈台本人當然笑不出來，這是因為主要（角色）情感與次要（觀眾）的反應有所不同。聲音能引起主要或次要情感，因此從這兩種不同觀點來分析各個場景的意圖會相當有用處。試著提問：「我們比較認同哪個角色？角色的感覺是怎樣？」和「觀眾應該要有怎樣的感覺？」

這種主、次聲音區別的例子可以舉懸疑片為例：一個女人獨自在樹林裡走著，突然間，我們聽到樹枝壓斷的聲音，如果女人好奇回頭看是什麼東西，這裡就是主要情感聲音的設定；但如果她並沒有聽見樹枝聲（也許用一個皮靴特寫畫面來加強），只有觀眾能聽見，女人對這個聲音的忽視會使觀眾的焦慮感升高，這則是次要情感聲音的設定。

音樂也能當做主要或次要的情感聲音，克勞蒂亞·郭柏曼稱這種風格為音樂上的認同性（identification）或景像性（spectacle）連結特徵。認同性的音樂可以當做通俗劇對話場景的心理狀態儲存器，像是藉著強調、延遲、擴大或其他方式，促使觀眾對角色的情感狀態產生共鳴；它提供了一種超越音樂和字義的空間深度，進入人類非語義的內心深處。景像性的音樂則讓場景產生史詩般壯麗的感覺，就像《星際大戰》或《前進高棉》（Platoon）的主題音樂那樣，宏大壯麗的空間在我們凝視的片刻有如實況報導般表露出來，反而不是為了讓觀眾參與在敘事當中。

■ 環境與「聲景」

故事發生在某個特定的時間和地點，這些參數會因為它們的聲學環境或聲景（soundscape）而被賦予特徵。聲景是加拿大作曲家墨瑞·薛佛（R. Merray Schafer）發明的術語，他的工作追溯了從原始自然，到更複雜、現代機械世界的歷史發展過程，幫助我們聆聽、分析並做出區分。身為聲音設計師，我們可以將這些資訊以有創意的方式應用到電影敘事上。

聲景是由幾種聲音類別組成，包括：基調聲音（keynote sound）、信號聲音（signal）、聲音印記（soundmark）、和原型聲音（archetypal sound）。基調聲音

等同於音樂的調性中心（請參閱第 5 章〈調性中心〉小節），代表的是所有聲音的停靠和參考點。做為一個常在的聲音，基調聲音可能在不知不覺中被聽到，它無所不在的狀態對角色的行為和心情有著深遠的影響；它是環境中不可或缺的聲音，可以做為角色的基礎（請參閱第 4 章〈格式塔原則與幻覺〉小節）。

信號聲音是有意識聽到的角色或前景聲音，包含了引人注意的聲音，像是警笛聲、哨音和喇叭聲；亦能傳遞較為複雜的訊息，像是鐘塔內鐘響的次數。

聲音印記就像地標一樣，塑造一個特定地點，具備只有該地點才有的獨特性質，它可能是霧燈信號（foghorn，編按：用來警告船隻在多霧條件下航行可能會有危險的喇叭聲）、不尋常的鳥叫，或是水管長時間擾人的尖銳聲響。

華特斯對於能在拍攝《絕地任務》時體驗惡魔島的真實情況，以及在拍攝《珍珠港》（Pearl Harbor）時登上二次大戰飛機的經驗發表感想：

「在事件發生的真實地點錄音是很寶貴的經驗，它讓你有機會可以盡量錄下現場的所有聲音，組合放進電影聲軌後，把你的一手體驗傳達給觀眾。為了拍攝《絕地任務》，我們在惡魔島待了兩天，帶回的聲音有著怪異、孤寂的感覺。任何去過那裡的人聽到電影聲軌後，都會因為那個地點獨特的聲音印記而立刻感覺身歷其境。那裡的風勢強勁，所以氣氛的建立會有大量的強風呼嘯聲，結合海鷗聲跟燈塔電子號角聲、牢房內部環境跟監獄鐵門的聲音。當這些看似尋常的個別元素結合起來，會讓這個特殊地點變得相當有特色。

我在《珍珠港》的錄音期間搭乘了 B25 跟 P40 戰鬥機，因此不但有機會聽到真實的聲音，還體驗到駕駛員的感覺。這種直接體驗讓我得以為這部電影重現有說服力且正確的聲音印記。有時候生活中的真實事物是無可替代的，如果你追求真實性或懷舊感，直接體驗會是最好的辦法。」

原型聲音激起我們祖先流傳下來的記憶，透過普遍的情感反應，帶我們進入一種環境氛圍。微風輕輕吹過草地、鳥兒吱吱喳喳叫著、潺潺的溪流聲交織呈現了世界一片平和的感覺。雷聲、樹枝斷裂聲、和滂沱大雨則在告訴我們最好趕緊找個避難所。

自然聲景不只能拓展情感空間，也可以透過比擬的方式，或單純只因為我們傾向在所有外在刺激當中尋求意義，而與人類環境產生連結。像是鳥叫聲可以標示領域（就如同汽車喇叭聲）、對掠食者發出警告聲（就如同空襲警報或警笛聲），或是表現愉悅感（就如同收音機傳來的音樂）。

在聽到風聲、海浪聲、或瀑布聲這類頻率範圍廣泛的聲音時，我們的腦部會選出特定頻率，並且想像在其中聽見人聲或動物叫聲。以設計場景意圖來說，可以將真實的人聲或動物聲用極低的音量、幾乎像下意識一般地混入音軌中，來強化觀眾想去辨識不明聲音的慾望。

進到自然環境的人會製造出聲音，像是腳步聲、狩獵聲（弓箭、射擊、陷阱），或是開發家園發出的聲響（挖掘、砍伐、建造）。等到農場建成後，尋常的聲音符號就出現了——每天等著擠奶的母牛哞叫聲、公雞「咕—咕咕」的報時聲、和看門狗的吠叫聲。

在時代演進下，戰爭的聲音從徒手肉搏戰、金屬鏗鏘撞擊、痛苦的呻吟、和戰鬥時的嘶聲吶喊逐漸轉變。鼓聲能用來激勵軍隊士氣、嚇阻敵人，或是灌輸恐懼感（如同《梅爾吉勃遜之英雄本色》〔Braveheart〕那樣）。十四世紀火藥的發明帶來了爆破聲，從此以後，爆炸的振幅開始增強，頻率範圍下移，一直到二十世紀的轟炸聲仍維持這個態勢。而隨著空中飛行規模擴大，最終演變成致命的噴射戰鬥機纏鬥。

「bellicose」這個英文字的意思是「好戰的」，它的字根「bell」除了引申為「鐘」以外，還有一個奇怪的說法是古英語裡「發出巨大聲響」的意思，也許是因為當時教堂的鐘是由金屬砲彈熔鑄而成，又或者是把教堂的鐘熔化之後拿去打造砲彈。鐘象徵著時間的流逝，提醒人類在這個宇宙中是注定朽壞且脆弱的，有如戰爭的後果一樣。

十九世紀隨著歐美城市發展，用來建造道路與建築物的天然材料改變，因此有了聲音上的差異。歐洲人很早以前就把森林破壞殆盡，因此長期以來主要使用的材料是石頭，衍生出鑿刻、刮擦和重擊石頭的聲音基調。美國過去開發大量的原始林，所以許多走道、板材的木頭聲成為基調的元素，雙腳走過或車輪駛過的每一種木板都有自己的音高和共鳴聲。但在二十世紀，混凝土和瀝青取代了其他所有材質，洲際與城市間的聲音於是趨於統一。

勞動這件事從具有人性律動的人力耕作、打鐵、手工建造，到各種工作紛紛走向機械化後，人和機器就不再同步運作。工作步調再也不由工人們的歌聲來帶動，取而代之的是由機器每分鐘的轉速所安排。作業的聲響變成嗡嗡嗡和卡嗒卡嗒這種既不會改變、也不間斷的單調聲線，與生活原有的旋律漸行漸遠。對速度的渴望使得基調音高開始高於 20Hz，剛好是人耳聽得見的程度，但實際上這是人類無法靠著自身動作產生的頻率。這種低頻的氛圍最終成為人類感知層面的一種反智麻醉劑；如果聲音突然停止或變得怪異（像是《星際大戰》中

韓‧索羅〔Han Solo〕的破船），通常代表機器也無法撐太久了。

　　幾世紀以來，噪音的音量持續升高，但更重要的是這種極大聲的噪音被專業人士拿來運用（或濫用）。從上帝（雷聲）、牧師（教堂殘響和鐘聲），到實業家（工廠聲、機器聲），再到搖滾明星……在人類的想像中，噪音與權力的關聯從未打破過。以電影內容來說，較大聲的環境一般也跟掌權者有關。故事的主人翁通常會因為經歷一段從自身內在道德立場（相比之下較為安靜），和（或）外在身體行為（聲音的表現可能變得比現狀更大聲，像是《英雄本色》片中，英雄拒絕屈服於酷刑時的慘叫聲）破繭而出的轉變過程，而挑戰上述聲音與權力的關聯。

　　所在的地點可以透過火車汽笛聲（加拿大、美國和英國的音調音色不盡相同）、警笛、汽車喇叭聲，甚至是電流哼聲（歐洲是 50Hz、美國是 60Hz）這些細微的聲音差異來區分。

　　在同一地點內的信號因天氣、一天中的時段或季節不同，聲景也會有所不同。小鎮裡的聲音活動從人們起床、上班、午休、回家、到上床睡覺，每個階段都會有所改變。乾溼時期或是冷熱季節也會加強不同的環境聲音，像是下雨，刮風、蛙鳴、或蟬叫。在某座位在半島頂端的法國漁村，一整天風向的改變就像時鐘一樣沒完沒了，遙遠的風聲從北邊進入村莊（帶動教堂鐘聲和農場聲），吹往東邊（出現岸邊的浮筒聲）、吹往南邊（海上船隻的馬達聲），再吹到西邊（風洞聲），最後再回到北邊的鐘聲，如果是起霧的天氣還會有遠方的霧號聲，諸如此類。

　　薛佛指出的「發出聲音的花園」（soniferous garden）在非常特殊、尤其是在有水聲和風聲的條件下成功創造出來。在文藝復興時期的義大利花園中，由噴泉、溪流、水池和水柱形成的循環水流帶動有機雕塑發出鳥鳴、龍吟、和神奇的節奏，從而發展出一種極浪漫的關係。峇里島巧妙的竹筒灌溉系統會把水倒入田裡，交織成流水潺潺、雅致的交響曲。雨水落在木頭、金屬、石頭、玻璃、貝 各種會共鳴的物體上，也同樣能創造出極豐富的聲景。

　　風的自然力量能使人造的風鈴搖動，無論是用竹子、金屬、玻璃或貝 做成的，它們叮叮噹噹的聲音或縹緲的和聲，都能讓我們感受到空氣中的無形力量。這股力量也使得所謂風弦琴（Aeolian harp）或天氣豎琴（weather harp）的琴弦因為風吹造成的振動而發出樂音。當強風吹過豎琴時，它可能會像巨大的口琴那樣發出嘯聲；風力下降成微風時，聲音又像是遙遠低沉鐘聲的呢喃。風甚至可以穿過門或窗戶的縫隙，那種令人毛骨悚然的呼嘯聲讓風的無形力量有了生命力。

由於戶外不會形成殘響而增強聲音能量，所以人在講話時總是會提高音量，這種傾向在公眾場所變得更加明顯。在炎熱環境下居住在戶外的人，說起話來很容易比在寒冷環境下居住在室內的人還要大聲；後者較容易被嘈雜的聲音干擾。在情人耳語、家人聚會、會議進行、或政治密謀的場景中，密閉的空間會比較有私密感。所以說，人類的溝通型態會影響環境的設定，也受其影響（請參閱第 7 章的〈空間大小〉小節）。

室內空間的大小也會影響訊息的傳播速度。在哥德式教堂中，由於殘響延續的時間很長，音樂演奏必須很緩慢，才能聽清楚；隨著室內樂受到歡迎，不只清晰度提高，音樂速度也加快了。到了二十世紀的錄音室，視需要甚至可以做到完全沒有殘響的效果。現代辦公空間通常很小、空間中沒有什麼殘響，很適合忙亂的商業往來及快速溝通。

空間本身的聲音會因時代、空間的機能和類型而有不同特徵。老舊的大樓建築包含咿咿呀呀的木地板、散熱器的爆裂聲和火爐的風聲；相較之下，現代大樓有中央空調冷暖氣的風聲、電梯聲，以及用來確保所有電子設備都受看不見的電腦控制而發出的嗶嗶聲及蜂鳴器聲。

一個房間的基礎共振音或固有音（Eigentone）會因為聲波在平行表面之間反射，而強化了某些特定的頻率，空間因此比較容易傳導男聲或女聲的某部分音域，有點像是在浴室唱歌時，某些音域聽起來特別飽滿的感覺。這與空間音（room tone）的概念有關；空間音是指潛伏在所有特定人聲或效果底下的基礎音量，雖然可能有其他因素摻入其中，像是電子或機械的哼聲、背景車流聲、或是天候的聲音。

將觀眾導引至一個特定地理或文化空間的另一個辦法，是透過場景和音樂類型的配合。歷史上，交通運輸的聲音對各個時期偏好的主流音樂類型帶來了不同的影響，例如馬蹄聲之於鄉村廣場的土風舞、鐵路的切分音（syncopation）之於爵士樂，還有汽車發出的電子脈衝和巨大聲響帶動出搖滾樂之類的當代音樂。

試一試

我們跟聲景的關係可以是被動的，也可以是主動的。你可以像觀眾一樣，不要多想、單純地張大耳朵去聽發生了什麼事，並且盡可能在現有環境中將個別的聲音一一區隔開來，從而替聲軌創造更豐富的環境音。當你在空間中稍微移動時，注意聲音的變化；當你移入一個完全不同的空間時，注意這樣的變化是突如其來的？或是逐漸改變？

更積極的「聲音漫步」（soundwalk）包括關注特定的聲音，像創作表演者那樣子跟聲音互動。舉例來說，比較兩個相似聲音的音高，例如汽車馬達或人聲、電話鈴響或舉重選手槓鈴響聲維持的時間。然後像即興樂手一樣開始跟這些聲音互動。將你的敲擊節奏跟聲景進行同步或對位處理、跟著冰箱馬達運轉的哼聲一起合唱、走入一間商店敲一敲不同大小的果醬罐跟蔬菜罐頭，聽聽看它們音調的不同；找一座木橋或碼頭，雙腳像在敲擊木琴那樣踩踏玩耍（記得《飛進未來》〔Big〕裡湯姆‧漢克斯在巨大鍵盤上跳舞的樣子嗎？）隨著取樣機技術愈趨成熟，現在已經可以輕易擷取任何聲音，拿到聲軌上表演出節奏、旋律或和聲。然而為了挖掘一個地點的精髓，及其在電影場景中要以什麼面貌展現的方法，用你自己的身體在真實環境中探索得來的靈感才最豐富。你也可以透過這樣的互動深入演員或角色內心世界，直接用這種方法表現出關係與衝突。

約定俗成的傳統已經發展出關於時間和地點的固定特徵，可以在特定的管弦樂配器和編曲中看到。許多這樣的音樂主題已經過度使用，所以大多應用在喜劇或做為歷史的參考。但不可否認，它們仍繼續對我們的潛意識產生作用。

地理位置	音樂風格
中東	有很多裝飾音（ornamentation）的小調旋律
印度地區	4/4 拍稍快板（allegretto），鼓的節奏重音在第一拍，木管樂器演奏簡單小調調式（minor-modal）的曲子
拉丁美洲	倫巴（Rumba）節奏，以及用小喇叭或木琴演奏的大調旋律
日本或中國	高音木琴和木魚演奏 4/4 拍、簡單的小調五聲音階（pentatonic scale）的旋律
世紀交替時的維也納	弦樂團演奏史特勞斯式的圓舞曲
羅馬和巴黎	手風琴、口琴
中世紀、文藝復興	豎琴、長笛
紐約、大城市	銅管樂器或弦樂器演奏的爵士樂，或有點不和諧的大調主題音樂
鄉間地帶	木管樂器演奏的大調音樂

表格 8-2 文化／地理上的音樂參考

環境之間的轉換可以用聲音的變化來劃分，即使是單一聲景，也可以根據戲劇需求，由混合程度不一的數個元素共同組成。《獵殺紅色十月》水面上和水面下的錄音分別錄在兩個音軌上，藉著調整高低頻來塑造觀點、增加空氣感，並且使用能夠調整起音（attack）－衰減（decay）－持續（sustain）－回復（release）波形相位的合成器來重新建立聲波節奏，製造出非常多種聲音，提供有各類戲劇需求的場景使用。

在運用反轉聲音的特殊情況下，聽不到一點點的自然殘響，取而代之的是從擴展的聲音倒轉成為迸發的無回聲爆炸聲。無響室（相對於回聲室〔echo chamber〕）也能引發這種令人不安的效果，暗示著一種沒有邊際、沒有空氣、沒有生命的世界，這種死亡般的聲音體驗能為夢境或其他非寫實狀態建立一個相對應的聲景。

■ 創造聲音物件

在為銀幕上的事件、動作、或衝擊的影像創造音效時，單一的寫實聲音經常無法滿足期望的完整效果。因此實務上，一個聲音物件可以由一或多個元素組成，而其中可能很多都與這個聲音所伴隨的視覺物件無關。

華納兄弟和迪士尼動畫作品中，某些最具創造力的聲音都有不凡的來歷。有些出自特雷格‧布朗（Treg Brown）和吉米‧麥唐納（Jimmy MacDonald）兩位大師之手；有些則出自傑克‧佛立（Jack Foley，譯注：佛立為電影開發出一種在後製擬音棚現場為影片配上音效的方法，即「擬音」）前衛的製作成果，使得這門藝術自此以他來命名。這些人天賦異稟，能挖掘聲音裡的情感內涵，並將其提取出來、運用到新的地方。卡通片裡人們跌倒時配上擊倒保齡球瓶的音效就是一例。

雖然每個聲音物件的構成都有很強烈的表現力，但請牢記這些物件與物件

試一試
　　自由聯想和夢境意象對釋放新的影音內容來說極為關鍵。讓自己放鬆、閉上眼睛，重新在腦海中回顧場景，讓新的想法與影像產生連結。這些新想法或許是聲音、別的影像、相關言語或雙關語，可能狂亂怪異，或者微妙神祕。故事跟情感訴求的是什麼？試試看音效庫裡的音效，將不太有明顯關聯的音檔跟你手邊的影像進行混音。

之間要如何透過角色與情感的建立、對比和轉變才能彼此連結、乃至於貫穿整個故事。

衝擊聲

約翰・韋恩（John Wayne）每一次痛毆對手下巴時都一定會搭配超乎真實的重擊聲，這是一種藉由拍打或重擊生肉製造而成的近身肉搏聲響，來強化打鬥場景手法。像是《洛基》（Rocky）這樣的電影就利用不同的聲音組合，將擊打的節奏和音色譜寫成樂曲一般，樹立了印象派的新高度。《蠻牛》一開始是擊打牛肉的聲音，經過剖開、撕裂，再到戳刺；當肉的聲音退開後，換水聲進入、呈現飛濺感，之後再穿插動物聲進去；最後在衝擊力道來到最高點時，飛機聲、噴射機聲、放慢速度的弓箭聲，和驚人的動作相互交織壯大。在《狠將奇兵》（Streets of Fire）中，註定要變成燻肉的豬屍體在擬音棚被拳頭、戴橡膠手套的手、2×4規格的木條、鐵槌、長柄大槌……各種想像得到的工具擊打，然後加到壓碎西瓜、青椒、木頭的聲音當中，再對應銀幕上被歐打的不同身體部位，交叉混合成碎裂或沉悶的聲音。

> **丹・戴維斯形容他製造打鬥聲的方法：**
>
> 「我們開發出一整套具有結實低頻的音效庫聲音，就像你打自己身體聽到的聲音那樣，沒有太多殘響聲，但可以分辨出打進其他人身體的力道深淺，無論這個打人動作只是好玩還是真的有傷害性。為了真實感，我徒手砸爛一顆梨子，或是用 2 英吋的消防水管，用盡各種稀奇古怪的方法來對待我們用牛仔布包裹沙子、貓砂、蘋果和馬鈴薯做成的假人，成功製造出結實、很痛的質感，這都是用很多東西疊加而成的。」

槍砲聲

槍聲的製作一開始通常會從真實錄下武器的聲音著手，然後再加上許多聲音來強化原本的射擊聲、子彈撞擊聲和環境殘響聲。有時候，音色較亮的手槍會需要用比較低頻的聲音來加強，像是 2×4 規格的木條拍擊聲，或是調降槍聲原本的音高。以《獵殺紅色十月》片中魚雷這種較大型的武器來說，要層層堆疊動物吼叫聲、法拉利跑車引擎聲和尖銳的紗門彈簧聲，這些都有助於將報復的目的注入武器當中。

射擊行為以外仍然存在許多變數，對於子彈是如何擊中？擊中哪裡？有著各種可能性。子彈打進金屬、木頭、混凝土、玻璃、空心物體、實心物體還是液體中，這會影響它的音色與共鳴。儘管不需要看到每一次的射擊動作或擊中點，節奏也可以成為操作的要項（要小心周遭其他重要的聲音及設定），特別是出現超過兩三把槍，或任何一把會連續發射的自動武器的場景。當子彈擊中一個人時，要考慮場景中配合出現的情緒，以及如何用聲音來強化這點。舉例來說，如果是冷血無聲的暗殺，可能會需要空氣靜止、乾澀的擊中聲，以及人體從牆上靜靜滑落這些非常細微的聲音；如果是充滿暴力且憤怒的謀殺，我們也許就會聽到骨頭被打中、碎裂，血液噴濺到牆上的聲音。也可以使用對位方法，像是在《魔鬼終結者 2》中，藏有巨大毀滅性的榴彈發射器裝填時，用了小巧的槍管聲來潤飾，使得影像和聲音之間形成一種對比。射擊的後果則可以藉由跳彈聲、回聲、或死寂無聲這些對環境的誇張描述手法來處理。如果槍擊發生在神聖的教堂裡，殘響聲可以觸及聖徒靈魂中的幽暗角落；如果發生在岩石林立的山谷，動物和自然界的精靈會警覺到獵人的存在。

在《黑潮麥爾坎》（Malcom X）這個案例中，做為一種政治宣示的槍聲逐漸被帶入劇情中，這是聲音物件隨著故事線發展而轉變的完美例子。拍照的閃光燈響表示主角在一舉成名後，開始了他的社會激進主義；當名聲逐漸增長時，現狀也跟著變得愈加危險，閃光燈的聲音開始加進愈來愈多槍聲，預告他即將因為自己提出的煽動性政見而面臨被暗殺的悲慘結局。

車輛聲

摩托車除了本身典型的聲音以外，還具有整體上的優勢。在《電子世界爭霸戰》（Tron）中，栩栩如生的「光輪」使用鋸片來做急轉彎聲，合成了電玩風格與無數種錄來的從摩托車聲音。都卜勒效應是在摩托車經過時錄下的，一開始的音調較高；當攝影機拉近到特寫時，音調會變低，然後接著快速駛離的聲音。

火車即使沒有出現在銀幕上，火車聲通常還是會為場景帶來危險或緊張感，像是在《美國風情畫》（American Graffiti）裡鉤住警車車軸的畫面、《教父》餐廳裡的暗殺，跟《豪情四海》（Bugsy）片中比堤射殺顧爾德的場景。在《激情沸點》（The Hot Spot）的誘惑場景裡，火車相撞和剎車聲強化了兩位主角的表演。如果有需要，火車聲是一種可以延續好幾分鐘的聲音物件，可以用來導引一連串戲劇瞬間的流動。

從《星際大戰》到《捍衛戰士》，片中的噴射戰鬥機都受益於聲音設計師直覺，摻入了獅子或老虎的吼叫、猴子尖叫和大象咆哮聲。把真實戰鬥機的音軌結合起來或反轉，經過音高的調整，讓這個動態聲音物件有了生命。沃特·莫屈秉著一股創造力旺盛的直覺，他邀請一群女士在一間有共鳴的浴室中尖叫，將錄音過度調變後，從音量失真的聲音中擷取出低頻的脈衝，再加上都卜勒效應音頻移動的效果，讓暴衝的戰鬥機有了運動感。相反地，戰鬥機聲音則被切斯莉亞·霍爾（Cecelia Hall）運用在麵包店場景中古怪的小型機械零件上。

火焰聲

火，隱含著智慧、神祕和威脅的意思。《浴火赤子情》運用大量的動物聲音，像是用土狼嚎叫聲來潤飾視覺上空氣被抽出的瞬間，還有將美洲獅咆哮和猴子的叫聲加在爆炸的火球中。《美女與野獸》裡火苗點燃的瞬間，燭台角色用它的手臂做出手勢、大力揮舞著頭頂火焰的聲音，是在擬音錄製時對著領夾式麥克風吹氣而來。

更多想法與技巧

當影像超出我們的日常經驗時，片中對應的聲音通常會取材自我們非常熟悉的地方，這些聲音不只是因為容易取得（廚房、後院、車庫、遊樂場），還與我們的潛意識有著共鳴。《魔鬼終結者2》就是一個很好的例子，聲音設計師蓋瑞·雷斯同為了描繪科幻變形的效果而去尋找一種液體、金屬和氣體聲音的組合。他把狗食滑出罐頭的聲音錄下來，然後再加上壓縮空氣注入麵糊裡的聲

雷斯同把這種新穎而開放的創作方式歸功於聆聽，這是創作中很重要的一環：

「聆聽當然很重要，因為在這世界上，異國的聲音大有可能出現在它的起源地之外，你可以用身邊的東西來製造很棒的聲音。但如果你想從事聲音設計的話，我認為你最需要練就一種能力，讓你自己可以跳脫聲音是從哪裡來、及其聲源是什麼的這些想法。聲音設計有點像在玩弄人心，有時候我也不太記得聲音到底是從哪得來的；但奇怪的是，我並不在乎。因為某個聲音可能被當做暴龍怒吼聲、也可能被益智節目拿去當做隔音間內部的音效。我不知道我是從哪裡做出《益智遊戲》（Quiz Show）裡的那個聲音，因為那並不影響我要怎麼做。我從真實世界取出這個聲音，然後將它跟原始的意涵分開。」

音，兩者合成了一個有頭有尾的聲音物件，跟視覺上的變形效果完美搭配。在這部電影的另一幕，熔化槽則使用了好幾道音軌，才讓看似裝有岩漿的池子有了熱度和濃稠度；裡面使用的元素包括將壓縮空氣灌入泥漿中、經過不同音高調變的聲音，再加上一個高頻的嘶嘶聲。

聲音物件的誇大運用非常有效，不僅能製造明顯的喜感或諷刺感，也能暗中將我們的注意力帶到其他細微的事件上。在黑色喜劇《撫養亞歷桑納》片中，當蒼蠅被丟到牆上時，我們聽到皮帶、鎖鏈和木塊聲都加強了。《第三類接觸》裡，當外星人正要轉開地下室通風孔的螺絲時，聲音比原先預期的小螺絲聲還要大聲許多；這是將一條線繫在釘子上，沿著一個大圓圈拉動產生的聲音。

試一試

　　想在經常聽見的聲音中察覺角色的特徵，你可以試著站在表面堅硬的樓梯旁，閉上眼睛去聆聽不同的腳步聲。你能分辨出那個人的年齡、性別、穿著風格、趕時間的程度，或是任何異常處，像是跛行、拄枴杖，還是他像個小孩子一樣跳來跳去嗎？同樣的練習也可以換個場景進行，例如去街角聆聽車輛引擎聲、到狗屋裡聽狗發出的聲音、去電動遊樂場，或是去潺潺小溪旁。這些聲音會分別喚起你什麼樣的視覺想像呢？

　　嘗試速度和音高的變化，看看一般的聲音會受到怎樣的影響，變成迥異於原始音源的聲音物件。舉例來說，你可以降低呼吸聲錄音的速度，聽起來會變得像是巨大的蒸氣引擎聲；咬蘋果的聲音，可能變成大樹倒落在森林裡的迴盪聲。在你的日常生活中，有哪些聲景可以轉變成不同的聲音物件呢？

■ 聽覺層級

　　電影裡面，聲音對觀眾注意力的控制可以分成三個層級來說明：1）我們有意識去聽、即時存在的聲音；2）支援事件的聲音，或是聽得見但不直接引起注意的環境音；3）我們不會注意到，但會建構真實性並影響我們潛意識的背景聲音。聽覺層級根據的是格式塔心理學（請參閱第 4 章〈格式塔原則與幻覺〉小節），特別是第一層為「主體」，後面兩層為「背景」的設定。在不同時間點專注、或不專注去聽一些不同的聲音，聲音可以在不同層級間轉換，從主體跳到背景，或從背景跳到主體。

　　對某個特定的時刻、某個特定的聲音（對白、音效、環境音，或是音樂）

來說，什麼才是最合適的層級，以及層級之間要採取怎樣的區別，通常會在混音階段，跟視覺影像一起播放，再來做拉高或降低（或關閉）音軌的處理。不過，通常還是有一些有立竿見影的普遍原則，在你準備做聲音設計時可以牢記在心，不只節省時間金錢，更重要的是還能拓展多軌聲音的創意應用。

雖然有例外，但對白通常是最重要的聲音，因此其他音軌都要圍繞著語音訊息來作業。一般來說，音樂都會小小聲地在旁襯托著，直到角色說完話，當場景中有決定性的節奏或情感轉變時才會漸漸揚起。為了避免音樂跟同時出現的對白起衝突，所以鮮少會使用木管或是與人聲音域相同的聲音；除非是為了某些原因而必須使用某種不易察覺的音色。

動作也會跟對白爭奪觀眾的注意力，因此如果電影需要使用歌唱聲，就可能打斷戲劇流動，變成像希臘劇場裡的吟唱歌隊（chrous）那般，在暫時凍結敘事進行的片刻發表評論。加入音樂、動作、或特定音效，都會掩蓋人聲，轉移我們對於對白的理解。相反地，在場景變換、進出某個空間、或是發生聲音事件（像是門鈴或電話聲）時，可以帶入新的環境音，或者加入一段做為陪襯的非劇情音樂。

郭柏曼分析了雷內·克萊爾（René Clair）《巴黎屋簷下》（Sous les toits de Paris）片中對聽覺層級的獨到運用，及其支撐敘事的手法。這部電影把音樂設定為主要的聲音層級，然後是對白，最後是音效。然而在劇情高峰的街頭打鬥戲中，所有音樂都停下來，讓喊叫聲與黑幫叫囂這些亂成一團的噪音躍為主體，顛覆了原本的層級。電影中其他段落都沒有這種毫不清晰的亂竄人聲──因此這個場景的聲音設定，跟主角從原本被動的立場變成動作戰士的轉換過程正好吻合。在打鬥最激烈時，火車駛近的聲音和逐漸削弱的汽笛聲最終遮掉了聽覺

班·伯特談對白、音效與音樂之間的潛在衝突，以及該如何做選擇：

「我認為聲音分為字義上和非字義上兩種。字義性的聲音像是對白，發生在當你看到有人在說話的時候。相較之下，你用的音樂屬於非字義的類型──這是相當抽象的東西、是人為的、是一種風格。介於兩者之間的是音效，有時候你會想用音效來加強字義的聲音，但要善加選擇，因為你不可能聽到銀幕上每樣聲音，要做的是運用聲音去促進敘事和加強戲劇性。對聲音設計師來說，最重要的因素在於決定要放什麼進去、不放什麼進去，在字義與非字義的天平上找出一條正確的執行方向。只因為你看到有人在走路，所以就想要聽到腳步聲嗎？

有沒有考慮不放任何腳步聲，而改用一些也許更有趣的聲音？保持心胸開放，不要急於下決定。」

「重點是要隨時意識到管弦樂編曲（orchestration）的概念，聲音要有大小聲、快慢速的對比。在《直到永遠》（Always）片中，兩個角色在飛機裡談話時，我們得同時做出兩種狀態穩定的聲音，一種在地面上、一種在空中。因此我們必須藉由營造張力和懸疑感來編排；讓劇情隨著飛機的音高上揚而改變。發動機被當做過渡元素、將某個音高上升到更高音，上升速度不能太快，要讓對白有足夠時間去發展。」

「我曾經想過音效為何是種動作（action），而音樂是種反應（reaction）的道理。就以天外飛來一支長矛，筆直插入角色身旁牆壁的場景為例，在聲音編排上，與其編寫一段「嗒噠」的樂句來搭配長矛射中牆壁的畫面，還不如直接使用音效，再以音樂來陪襯情感反應。音效和音樂的分工合作，讓事物融合得更好。雖說創作沒有什麼規則可言，但這對我在編排聲音時有很大的幫助。」

前景中的其他所有聲音，加上視覺前景也被瀰漫的煙霧所籠罩，取代了原本的高度張力；一直到場面變清楚、音樂也回復，恢復了敘事順序為止。

在聲音層級的架構中，遮蔽被視為一種建構層級的工具。酒吧裡的噪音可能會遮掉背景音樂；反過來，也可以把音樂調大聲來遮蔽背景噪音，這取決於哪個元素在敘事中扮演較重要的角色。要避免模稜兩可、造成兩個或多個層級崩壞，以及不清不楚而導致失去戲劇衝擊力的做法。

■ 戲劇發展

敘事的核心是由目標－衝突－解決所組成的經典結構。最具貢獻力的聲音設計形式是透過主題和節奏的發展來強調敘事結構。一些神話、音樂跟電影中的例子可以說明這種結構的運作。在本書第 1 章裡面提到為電影規畫視覺與聲音地圖的技巧，便提供了實務上的應用方法。

如同之前提過的，偉大的神話學家喬瑟夫·坎伯研究了世界各地不同文化裡的古老故事，發現一種普遍的人類轉變藍圖，叫做「英雄旅程」。這個敘事結構不只是他的發現，更是今日社會及敘事上仍然有效的運作方式。我們在電影《綠野仙蹤》、《星際大戰》和《甘地傳》（Gandhi，克里斯·佛格勒的書《作家之路》對這點有詳盡的闡述）中都可以看見英雄旅程的結構，而它也持續點燃我們在歷經種種困難後終會成功的希望。「英雄旅程」的結構有三段基本

過程：1）對家鄉社群感到不滿或心理不平衡；2）踏上未知旅程，尋找寶藏或解決方式，沿途歷經許多戰鬥；3）帶著某種有價值的東西回到社群，角色內心同時有所轉變，故事的問題得到解決。

這種三段式結構也出現在古典音樂中，特別是奏鳴曲式（請參閱第5章〈以奏鳴曲為例〉）。奏鳴曲的過程跟戲劇類似，有開始、中段與結束：第一主題會被第二主題反擊、發展，最後合而為一。兩個對立主題所製造的極性，可視為一種對生活與社會的反映——努力掙扎於矛盾的情緒壓力和緊張感之中，最終獲得解決。

更詳細點來說，音樂藉由小七和弦這一類需要解決到調性中心（resolution to the tonal center）的和弦架構，來喚起期待並提升情感（請參閱第5章〈和聲與不協和音〉小節）。這樣的動態，跟衝突有待解決的故事線性發展彼此吻合。（編按：樂理上的「解決」是指音樂從不確定、不完整、不協和、模稜兩可的狀態，連接到相對確定、完整、協和、單一含意的狀態，也就是主音或調性中心。）

當期待遭到牴觸時，音樂、故事及電影的意義就會顯現。利用段落1-2-3再緊接關鍵笑點（punchline）來組織一個笑話，是扭轉內心期待的經典手法；電影《空前絕後滿天飛》或《驚聲尖笑》（Scary Movie）的搞笑片段都是很好的例子。同樣的，貝多芬是將主題發展到一個合邏輯的地方，然後翻轉到另一個新的方向，在達到解決之前，一路吸引觀眾注意力，直到樂章終了。各種類型所衍生的傳統期待結構（在格式塔心理學中指的是觀眾所認為的背景）與個別故事、或實際出現的音樂結構（格式塔心理學所指的前景）之間會產生矛盾。在這樣的背景與前景元素之間，如果能結合最大的矛盾性與最大的一致性，會顯現最強烈的張力。也就是說，喚起未被滿足的期待、提升懸疑感和推遲解決，都是營造張力所不可或缺的；正因此，「幸福美滿」的結局才有情感上的價值。

先刺激、後放鬆的模式存在於音樂、電影、性愛、和體育競賽中。事實上，這種無所不在的節奏在人類生活的各個層面隨處可見；撩起強烈的情感後，接著是平和與滿足的感覺。這種單純的張力起伏，與命題－反面論述－合論（thesis- antithesis-synthesis）的三段式結構結合後（混沌理論〔chaos theory〕也講到這種模式：兩種不相容的能量會結合成一種新興形態），為我們提供了在兩小時劇情片中期望體驗到的精采刺激內容。

在角色轉變階段，如果能重複使用某個聲音元素，使其與敘事主題產生關聯，意義也會隨之累積，進而支撐戲劇的進展。上述創造力的展現，發生在聲

丹 · 戴維斯藉由《駭客任務》的打鬥戲建立了一套獨特的戲劇發展方式：

「這部電影有很多的打鬥場景，每個場景所代表的意義完全不同。我們不想要聲音聽起來都一樣，它們必須跟著改變，我設立的其中一個目標是，每一個聲音都要是未曾使用過的，所以我得為各種聲音像是身體的重擊聲、咻聲……建立一套全新的音效庫來。第一次跟崔妮蒂（Trinity）的打鬥可能就打破一般人期待的某些規則，比如用慢動作呈現她的跳躍，而不是空手道擊打的動作。這樣粗暴的手法是會有問題的，因為那時候大家都以為他們身在真實世界，後來當你認知到那並不是真實世界，所有尋常的擊打動作都可以被誇大、增強、真實性也可以大大擴展，彷彿強勁的力道不僅來自於肌肉的組織結構。我們最後製作的場景在地鐵站，這奠定了我們想要的走向，並且花了數個星期去試如何讓尼歐（Neo）和史密斯探員（Agent Smith）這兩個傢伙更有威力的打法；然後一切都必須發生在跟崔妮蒂的第一次打鬥和最後一次打鬥之間。舉例來說，我真的把史密斯和墨菲斯（Morpheus）在浴室那場戲拍成像兩隻水牛在互相衝撞。從製作角度來看，我們雖然可以做任何想做的事沒錯，但必須完全符合故事假設的條件，我們一直在挑戰可信度的界線，直到尼歐親眼見到一切都變成數位符碼，打破所有真實與非真實的規則為止。儘管如此，好人與壞人之間還是永遠維持著明確的衝突演進過程。」

音設計師分析完劇本或電影後，著手為傳達故事發展去尋找完美聲音元素的階段。（請參閱第 1 章〈聲音設計步驟〉）

地震效應

地震是將一連串聲音事件總合成一個戲劇敘事段落，而不光只是簡單「碰」一聲天崩地裂的例子。地震的聲音可以用四個獨立的局部去描繪，局部之間彼此相隔幾秒。首先聽到隆隆作響的低沉聲音、開始抖動，持續個一兩秒；然後加入一些陶器摔碎的聲音，混合再大一點的隆隆聲；接下來加入物件突然滑動、掉落撞碎的聲音（可以在紙箱底部放入玻璃罐、往傾斜的半掩紙箱蓋上丟一些小石頭，然後音高調降一個、或兩個八度）；最後再次出現隆隆聲，然後聲音逐漸淡出、安靜下來。在地震聲響之間加入一些遙遠微弱的人聲，可以營造效果很好的醞釀氛圍。尖叫大喊之類的恐慌嘈雜聲可以視做第三部分「碎片掉落」的聲音背景。

■ 製作設計與影像分析

有些人身上會發生一種罕見的狀態，叫做聯覺（synesthesia），他們的世界會從一種感覺（比如聲音）衍生出另一種、或許多種感覺（比如色彩）。在理查·西托威克博士（Richard Cytowic）《嘗出形狀味道的人》（The Man Who Tasted Shapes）書中提到，我們每個人都可能在成長的某個時間點有聯覺的能力。我們的大腦似乎能在不同的感官類型（sensory modality）之間，將具有同樣基本特徵的感覺連結起來。

這暗示著，製作設計和影像都會影響聲音設計；實際上因為工作預定的標準時程，一般也會照這樣的順序進行。不過如同第 1 章《聲音設計步驟》所建議，聲音設計也可以影響製作設計，前提是時間要充分，足夠形成這種互動。

製作設計與影像分析在本章中的區別在於，前者是在電影拍攝前計畫好，做為視覺敘事的策略；後者是獲得的實際成果。相對於製作設計和影像的聯覺影響，這兩件事對聲音設計來說分別有著同樣的關聯。

製作設計師（production designer，又稱美術指導）的任務是用視覺來說故事，而聲音設計師是用聲音來說故事。影像的元素（亮度、色調、對比、形狀、空間、材質、動作、構圖）跟聲音（節奏、力度、音高、音色、速度、音形、組織）和音樂（旋律、和聲、不協和音、調性中心）都不同；但透過完形主義，它們之間會形成關聯。影像與聲音兩者的極性或對比都是我們能夠察覺的。

任何影像或聲音元素的選擇或組合都應該要有總體規畫，也就是要有故事與角色。舉例來說，如果主人翁情緒一開始很低落，生活似乎遭遇困難（回想一下《美國心玫瑰情》〔American Beauty〕、《鬥陣俱樂部》〔The Fight Club〕、《變腦》〔Being John Malkovich〕、《駭客任務》），那麼將角色放在封閉的環境，用無色彩、靜態的空間來呈現會比較合適。這種製作設計所伴隨的聲音只會

試一試　　我們的大腦能很容易把聲音與影像拿來做比較。例如：亮度的明暗等同於聲音強度的大小，或者質感上的粗糙與滑順等同於音色上的白噪音與無噪音的正弦波（sine wave）。可以比較的東西多不勝數，但這個試驗的重點是，必須要在你製作那部電影的環境下建立聲音與影像的比較。將影像可能有的特性列出一張清單，然後看看能找到哪些對應的聲音特性。試著更換聲音－影像的配對方式，看看能不能激發驚喜的火花。

有極少的觀點、方向性、動作，而且不太有變動（例如機械式或電子式哼聲）。當故事進入另一個階段，主人翁有了新發現、或是情況發生改變時，製作設計會創造出寬闊的開場、深度、對比與動態的動作，聲音設計的聲音（遠、中、近）運用也會反映這種觀點，並且在頻率、音色、音量上做變化。

一如音樂可以採取不同樂器之間的對位作曲法，電影的製作設計和聲音設計也能如此。如果影像表現出受到限制的情境，好比上面那個處境困難的主人翁，也許在潛意識或幻想層面會開始加入音軌，來表露想要逃脫特殊現狀的渴望。以這個例子來說，影像相當程度主宰了場景狀態，聲音反而可以做為一種主觀上的釋放手段。這個例子可能跟下面這個視覺活動引爆的熱鬧嘉年華場景相反。在嘉年華活動中，主人翁被殺手追殺的時刻，內心卻完全陷入妄想和幽閉恐懼的狀態。就聲音設計來說，可以關掉所有的音樂，並誇大粗重的喘息聲和狂亂的腳步聲，跟預期中嘈雜歡樂的音樂形成對比。

■ 表演分析

對於在銀幕上所有用來呈現故事的劇本結構、製作設計和技術準備來說，沒有什麼能夠取代演員真正自發而真實的詮釋。相較於其他元素，這種人類原始的能量更有助於觀眾與電影連結，同時也引導聲音設計往新穎細膩的方向前進。

沃特‧莫屈在《剪接的法則》（In the Blink of an Eye: A Perspective on Film Editing）裡描述了他是如何利用演員眨眼的瞬間來決定剪接畫面的時機，事實上這通常是場景節奏的自然斷點。剪接師若是對演員表演的節奏有敏銳的感受，敘事的手法就有更多的選擇。以角色突然受到驚嚇而認清當下狀況的一系列反應為例，可以藉由交叉剪接一個觀點鏡頭（POV shot）來延伸或壓縮，或是消除所有讓他認清的元素，這會為場景帶來截然不同的意義。剪輯師必須辨識這些選項和每種選項的內在含義，然後挑選對電影最好的做法。預期、渴望、刺激、和畫面的自然程度，都可以透過調整剪輯進出的時間點來操縱。好的剪接最終要能反映觀眾自身的想法與感受。

表演者的聲音也可以提供有關場景內容本身及其弦外之音的線索，或由其他聲音一起支援。不管是強化或對位法，節律（請參閱第6章〈節律－聲線與情感〉小節）都能刺激想法，創造出有關的環境聲音或主觀的內在元素，好比演員話說到一半被咳嗽打斷、或發出猶豫或膽怯的聲音，在適當時機，可以跟車子發動不了一直熄火的畫外音做平行比擬。

語音分析也可以用來辨識共振峰的起伏表現，並藉以了解它是如何塑造角色的內在情感（請參閱第 6 章〈人聲個性〉小節）。而清楚知道人聲所缺乏的特定頻帶、或是強調其他頻帶，有助於將場景中其他聲音或音樂的頻率調整到最佳狀態。舉例來說，如果角色因為聲音空洞（只有基頻、沒什麼泛音）而呈現沮喪或虛弱的特徵，就可以在周遭使用較高頻的聲音來製造對比及強調。最好有順序進行，避免高低頻同時出現，不然周遭的高頻可能會遮蔽掉欠缺較高共振峰的人聲。另一種狀況是當環境音跟演員聲音有同樣的共振峰，可能引發共振，因此必須調整做法，將整個場景中的語音聲調特性凸顯出來

演員的身體和動作也能激發聲音設計的構思。如果一個演員很強勢地主宰整個畫面，那麼很可能所有聲音都會隨著這個角色的出現而變動。有時可能會出現一些具識別性的聲音，像是首飾碰撞聲或尼龍夾克衣料摩擦聲，讓我們察覺某個角色身處畫面之外，或存在於其他角色的主觀記憶或幻想當中；這類聲音通常會在後製時再做擬音。演員可能表演無精打采的、僵硬的、有節奏的、或是痙攣的動作，而這些動作都會留下角色識別聲音或音樂主題的線索，來幫助強調角色當下的狀態。進一步來說，當角色透過動作或服裝來展現某種狀態的變化時（例如：從放鬆到緊張、僵硬到崩潰、快到慢），也可以利用音軌元素來陪襯。

如果電影允許將角色擴而大之，跟某種動物產生關聯的話，演員的臉部表情和身體語言也能為此注入一些想法。這點的運用很明顯地可以在《狼人就在你身邊》（Wolfen）、《狼人生死戀》（Wolf）、《魔幻王朝》（The Tenth Kingdom）、《X 戰警》（X-Men）這些片中的狼人角色身上看到。或者更巧妙地應用在比較正規的戲劇（straighter drama）作品上。例如當一位非常性感的女人深情地摩蹭她的伴侶時，可以在她的嘆息聲底下混入低音量的貓咪呼嚕聲；

蓋瑞・雷斯同談演員聲音是如何影響他的聲音設計：

「我喜歡電影裡那些進入角色內心的時刻。在這種情況下，你可以利用他們聲音的特質、節奏來表現他們對世界的感受。《迷途枷鎖》（Rush）裡，珍妮佛・傑森・李（Jennifer Jason Leigh）飾演的警察角色開始吸毒，產生很不舒服的幻覺，聲音也跟著變成內心式且含糊不清囈語。我們將連貫的音軌拆開，甚至讓吉米・罕醉克斯（Jimi Hendrix）的歌漸漸地糊成一團。這些想法有一部分是受到她的表演和聽起來失控的聲音所啟發。」

或是貪吃鬼用力把晚餐塞進嘴巴時，可以配上一些豬隻興奮時鼻子的抽動聲。

■聲音參考

　　聲音依照其應用脈絡的不同，對個人或觀眾的意義也不同。在機械式的感受或信號功能以外，當聲音引發我們的情感或想法時，會被視為具有象徵意義。這類聲音事件會在我們的內心深處形成一些意義或回響。

　　聲音符號（acoustic symbol）的成型可能來自四個參考層面：普遍性、文化性、歷史性、或是電影特性。這些層面也可以用來解讀音樂的意義，分為純音樂結構／符碼（code）、文化／社會脈絡，或是跟電影的關係。

普遍性

　　我們在出生之前就受到聲音影響，所有的文化都跟我們身處的環境有著全面的關係。某些特定聲音可能跟所有的人產生共鳴，像是獅子吼叫聲、指甲刮黑板聲，或是心跳聲。人類腦部比較古老的部位之所以對特定聲音產生回應，是因為聲音對我們的生存有幫助；聲音激發我們戰鬥或逃跑的反應、對母親／食物的依戀、性歡愉；或純粹因為帶來放鬆而讓人感到幸福。環境的聲音，例如水聲給人一種潔淨、改變和甦醒的感覺；風聲則可能在人面對某個地方、或面臨某個無法信任的時刻的情況下，引發他內心的迷失感。當玻璃打破時，也跟著引發撕心裂肺的感覺，有如因為永遠失去所愛而啜泣的女人。

　　這些都是超越文化、具影響力的聲音類型，但是如果調度缺乏技巧或使用不當的話，就可能變為陳腔濫調。恐怖片長久以來操弄這些生理及原型的聲音參考，已形成該類型電影的刻板印象（請參閱第 186 頁〈電影特性〉的小節）；如果缺乏適當編排、用錯地方，反而冒了變成笑點的風險。

　　純音樂（pure music）源自於雨水掉落在空心木頭上的敲擊聲、唱歌的鳥兒、海浪拍打岸邊、風揚起的哨音、動物的叫聲、石頭和金屬工具聲，還有人的聲音。這種反映環境的音樂在譜曲或演奏時，會運用大量聲響去模擬有如置身在森林中，或是單純只用擊鼓聲去表現身處空蕩沙漠的感覺；為了表現山林間，在山峰與山谷上下迴盪的聲音，音樂有了去探索極高與極低頻率的機會。

　　一般管弦樂演奏的樂器聲音和音樂類型，大多兼具生理與刻板印象層面，會介於普遍性與文化性的聲音參考之間（請參閱第 5 章〈情感符徵〉與〈類型〉小節）。普羅可菲夫的《彼得與狼》的演奏就是如此：用粗嘎的雙簧管來描繪

鴨子，用英勇的法國號聲來描繪獵人，以及用巴松管吹出的蹣跚樂音來描繪老爺爺。

文化性

音樂編碼（musical coding）是指我們環境背景中的聲音發展成文化層面的特定聲音。舉例來說，拉格音樂（請參閱第 5 章〈結構與功能〉中的〈世界音樂〉小節）反映了自然界的聲音、社會運作模式和印度人的心靈哲學，儘管西方人聽起來可能會想到「異國情調」、「印度」，甚至聯想到致力將這種音樂介紹給大眾的披頭四樂團。事實上印度音階有 22 個半音，印度人的耳朵能夠分辨出來，但西方人卻無法，關鍵在於特定文化裡的聲音學習方式。反過來說，一段優美的薩克斯風獨奏可能在美國聽眾腦海中勾起酒吧裡性感金髮女郎的畫面；但對印度聽眾來說，可能就只是聽到了「西方」的音樂而已。

每一種文化都會把自身蘊藏的聲音印記帶到環境、宗教信仰、工作倫理、社交生活、語言和音樂表現等各個層面。古典音樂的社會象徵（特別是海頓跟莫扎特）跟貴族社會有關；搖滾樂則是大眾音樂，是為了挑戰社會現狀與老去的世代。

如果有人說出「道奇」（Dodgers）棒球隊的名字，想像一下對不同國家的聽眾來說它代表什麼樣的情境或關係：洛杉磯（目前球隊主場）、紐約（布魯克林，前球隊主場）、東京（一個外國的棒球傳奇）、倫敦（可能耳聞的美國

華特斯談現場錄音對建立文化背景可信度的重要性：

「比起需要大量聲音的其他大型動作片，《天羅地網》（The Thomas Crowne Affair）跟《紅色角落》遇到的挑戰比較不一樣。相較於《世界末日》這種沒有人真正知道小行星聽起來是什麼聲音的電影，這兩部片分別是在紐約和中國拍攝，我在工作過程中很享受，因為多少能專注於現實。不會有人跑來跟你說：『嘿！我在那顆小行星上聽到的聲音是哪樣……』。只要觀眾相信在電影中聽見的聲音，你的任務就達成了。以《天羅地網》為例，大家都很熟悉紐約的聲音，所以必須真的去現場錄音才行。電影是在棚裡拍攝的，因此得把車流聲、喇叭聲、計程車金屬剎車聲通通放進去；它聽起來不會像洛杉磯的聲音，人們聽得出其中的差異。《紅色角落》裡的小汽車喇叭聲比較尖銳，那跟紐約的車聲完全不同。我列出這部電影中的所有地點，並且用了從中國各個城市錄下的錄音，因為每個地區的方言不同，會影響到真實性。你不可能去舊金山的中國城錄音，那既不合理，聲音也很難說服別人。」

運動隊伍），或是里約（沒概念，跟我沒有關聯）。這個字從一個標誌（icon）到無意義，取決於文化上的關聯。

一般工業國家都不喜歡科技聲，這種聲音在電影裡通常會令人聯想到壞人或不好的感覺；但在從未聽過這種聲音的地方，反而給人新鮮有趣的感覺。在對所有國家的調查中發現，牙醫鑽牙的聲音都會製造成恐懼反應，唯獨牙買加除外，因為那裡幾乎沒有牙齒保健這種事可以形成文化上的聲音符號。

禁忌聲音對當地文化脈絡以外的人來說可能很荒謬，但對當地人來說可能真的會招致驅逐流放、破壞，不小心的話甚至會招致死亡。有些部落出自恐懼，不能說出敵人或死去祖先的名字；像是搗碎穀物這些在白天發出的聲響，夜晚時會被禁止，以免打擾了在村莊附近森林深處的沉睡靈魂。基督徒在安息日保持安靜也展現了謹慎程度相當的社會／宗教行為。在現代生活中，民防警報平常會保持安靜，一旦緊急響起時，災難就隨之而來；但在搖滾演唱會或銳舞（rave）派對上，同樣的警報聲可能是用來激起觀眾歡呼熱舞的聲音。

因為文化而對聲音產生不同反應的另一個例子是人們感到震驚所發出的感嘆詞。以「基督」、「神」和「耶穌」之名起誓的方式在 1960 年代進入北美大眾交談的口語中，原本的神聖字眼變成粗俗不敬的俚語。

最終，這樣的聲音因為偏離文化標準定義而造成恐懼與偏狹，甚至引起國與國之間中斷溝通。真實生活中，因為媒體造成全球化，共享的語言（語音與非語音）愈來愈多，尤其新興的網路串流更不遺餘力地將聲音傳送到全世界各個角落。今日的聲音設計師可以駕馭這種文化差異，把它當做一種可以用來說故事的戲劇元素。

《非洲皇后》（African Queen）一開場就利用聲音與音樂的對位，明確地將白人與非洲文化進行對比。就在教堂中傳教士彈奏風琴響起基督教聖歌，搭著村民荒腔走板的歌聲之際，場景被亨佛萊‧鮑嘉（Hemphrey Bogart）船上嘈雜的聲音跟嬉戲彈奏的卡林巴琴（kalimba 非洲姆指琴）聲打斷。

《空軍一號》劇情最高潮的段落正是文化對比鮮明的典型範例：美國總統和俄國恐怖分子用樂團的方式，你來我往地展開一場激烈戰鬥。當他們的政治首領從重重安全管制中被釋放出來時，機上無線電廣播傳出的是俄羅斯自豪的民族主義音樂；在總統大膽的脫逃行動中，非常美國式的管弦樂主題音樂切入這種炫耀情境裡。這段確實是綜合了對白、尖叫、機關槍掃射和生動擬音音效的經典之作，但最深層的情感流動仍是由兩個對比的音樂主題一路纏鬥而來。類似的手法也運用在《北非諜影》（Casablanca）納粹唱歌與法國國歌的對比情境中。

故意毫無預警地破壞參考聲音，這種特殊狀況適用於喜劇片。丹‧戴維斯用輕鬆的方式比較了他在《駭客任務》這類打鬥場景中所做的聲音設計：

> 「喜劇片跟劇情片的規則完全不同，它就像是卡通，比如《致命羅密歐》（Romeo Must Die）片中的橄欖球場景。大家都知道打橄欖球不會發出那種聲音時，你卻偏偏這樣做，因為觀眾已經很習慣既有的聲音。這麼做同時打破了電影與橄欖球兩邊的規則。」

歷史性

當你見到電影中出現過往年代的服裝、習俗、交通和建築，沒錯，那就是歷史電影了。相較於影像，適合該年代聲音雖然作用稍不明顯，但是也能夠傳達同樣的意象。

如同先前提到的，西方文化的快速變遷也反應在聲音環境上。某些聲音代表的概念已經從大自然演變到小城鎮，演變到工業城市，再到資訊時代。打雷這種「神聖的聲響」（宙斯的力量）被帶進教堂，轉變為人類在聖所裡製造的最大聲音（鐘聲、牧師講道的回響）。然後工廠接續這種經濟發展、物質主義和金錢至上價值觀帶來的震耳欲聾聲；直到搖滾時代，表演藝人把這種聲音當做一種工具，而且還用功率擴大機將音量增大到會損壞耳朵的地步。

另一個演變的例子則是，鳥兒歌聲與中世紀花園及水景雕塑融為一體（請參閱第 164 頁〈環境與「聲景」〉小節），這種對浪漫的渴望到了 20 世紀，卻被廣播及勁歌排行榜前 20 名的情歌所取代。

前面曾經提到，不同時代的交通工具聲對當時的音樂表達方式也有深刻的影響。這類例子包括，歌劇裡出現馬車的馬蹄聲與車伕喊叫聲；管弦樂編曲法的打擊樂元素與多重音（multiphonic）是受到機械化工業的金屬碰撞聲影響；現代火車的流暢節奏與切分音造就了爵士音樂。

時間也為某些即將成為歷史文物、瀕臨消滅的聲音開闢了一條道路，不過這只適用於時代電影或是充滿年少時期懷舊記憶的裝置上。我們文化裡逐漸消逝的聲音物件，包括鐵匠的打鐵聲、冰淇淋販賣車的鈴鐺聲、和撥號式電話鈴聲等等。

特定時空背景的音樂也能讓角色和觀眾陷入曾經失去或擁有的美好回憶中，這股強大的文化潮流推動著故事發展（請參閱第 187 頁〈歡樂谷－故事與音樂

整合的案例探討〉）。謹慎使用既存的音樂，因為音樂蘊含的關聯性也許會因為很容易受外界影響而在敘事的過程中失去控制。觀眾對既存音樂可能各自有不同的情感記憶，這跟電影敘事想要的效果或許恰好相反。

電影特性

各類型電影的音軌都涵蓋了語言、隱喻和陳腔濫調。恐怖片裡的陰森風聲和迴盪的鎖鏈撞擊聲；動畫裡哨音的滑音和彈簧聲；科幻片裡大型太空船的巨大轟隆聲；警匪片裡輪胎的尖銳摩擦聲和槍聲等等，都掌握在聲音設計師手中，很容易帶領觀眾進入已知的領域。

然而，要是能有創意地使用這類聲音，是可以將體驗帶到新的方向與高度。在《2001：太空漫遊》中，導演庫柏力克（Stanley Kubrick）利用史特勞斯圓舞曲原有的抒情與貴族氣息，將這種文化參考對比於太空船，展現了一種宏偉、令人難忘的體驗。直到現在，許多人聽到這首圓舞曲，腦袋都會自動浮現那些在星球間優雅飄浮的結構體。對電影中的太空船來說，運用科幻電影典型的亞音速力量圖像（即使是漫畫手法）或是來自古典樂的絕妙靈感，兩者都可行，端看哪一種最符合故事的呈現及情感意圖。

對動畫電影領域來說，聲音參考的方法是截然不同的。《美女與野獸》使用逼真的音效和精準的環境殘響來營造有如身歷其境的真實感；《阿拉丁》則是反其道而行，運用卡通音效營造出歌舞雜耍鬧劇般的氣氛，自由度變更大了。甚至連羅賓・威廉斯（Robin Williams）配音的精靈都充滿了有趣的即興聲響，帶給聲音設計師馬克・曼基尼許多靈感（上述這兩部迪士尼電影的聲音都出自他手）。

一旦為電影裡的影音物件或環境建立了聲音參考，聲音理當就會跟該物件產生連結，除非故事中發生了特意的變動。耳朵對這種聯想很敏銳，即使是為特定電影假造出來的聲音，如果任意或不小心變動的話，聽起來還是會覺得哪裡不同或可能哪裡出錯了。另一方面，如果只是貪圖方便而從手邊現有的聲音資料庫中挑選聲音放進去，可能會擾亂觀眾對正確影音連結的理解。例如七〇年代的電視連續劇《加州公路巡警》（CHiPs）因為錯把罐頭摩托車的聲音跟哈雷機車的影像同步在一起，引起許多哈雷迷的憤怒，群起說服製作人換成真正的聲音。

劇情或非劇情的聲音來源是另一項參考因素。如果角色是在故事中聽到這個聲音，他／她可能會產生內在的反應、開始解讀、回應或是試圖忽略它。如

果是之前沒聽過的聲音，可能會感到訝異、恐懼、困惑；但如果聲音有其意義與脈絡，聽眾的反應可能會更微妙，更容易融入故事線和角色的成長過程。如果之前曾經聽見某個聲音，現在卻發生些許變化或多了一些元素，也許就象徵角色的處境出現明顯的變化。但如果是一個非劇情的聲音，沒有一個角色會聽到，那這些參考聲音就只具備讓觀眾留下印象的功能（請參閱第 164 頁〈主要與次要情感〉）。

聲音可以充當電影的情緒詞典。當故事裡的視聽連結成型，之後可以拆開、重組、進行放大和對位的處理。電影語彙（film lexicon）一旦建立，影音就有可能獨立存在，並且攜帶潛意識訊息。由於這些訊息片段在故事的情感脈絡下得到強化，角色和觀眾的記憶得以從中提煉出意義。例如電影《英倫情人》就利用聽覺記憶的轉變來建立倒敘，把我們從角色的主觀體驗拋到銀幕上的客觀行動中。

■ 歡樂谷－故事與音樂整合的案例探討

「時代正在改變！」好的戲劇總是關於改變、新舊衝突——表露孩童成長的痛苦、人際關係、和社會狀況。《歡樂谷》（Pleasantville）把這幾個層面通通串連了起來，並將五、六〇年代的流行音樂融入故事中。電影開場是一位九〇年代的青少年（電視節目中的「巴德」〔Bud〕）正在收看五〇年代的黑白家庭電視劇（像是開場音軌裡的《唐娜瑞德秀》〔The Donna Reed Show〕），他跟早熟的妹妹（電視節目中的「瑪菲」〔Muffy〕）兩個人一起被吸進電視機，參與在這個時而搞笑、時而惱人、時而得到釋放的「完美」社會中。在消防員英勇救出受困樹上的小貓那刻，配樂開始用弦樂和長號的管弦樂編曲來展現歡樂又繁忙的「現代」都市——這裡所有的一切「天哪！真是棒呆了！」在飄揚的旗幟底下，明亮輕快的二戰後軍樂曲迎接孩子們進入學校大門（瑪菲做鬼臉說：「我們困在笨蛋村了！」）。當孩子們到情人巷出遊時，佩特・布恩（Pat Boone）童話般浪漫的歌曲（媽媽問：「什麼是性？」）在背景輕輕地哼唱著，情人的手緩慢地牽了起來。

當瑪菲把性的真正意義告訴帥氣卻天真的籃球隊隊長時，色彩突然在這個黑白世界綻放開來，音樂轉變成貓王艾維斯（Elvis the Pelvis）扭腰擺臀的搖滾樂。文化隔閡開始在故事與音樂兩個層面形成，清教徒式的道德規範逐漸消失。

巴德因為要消防隊員朝（因為他母親的性覺醒而）燃燒的樹上灑水而被當

成英雄時，所有的孩子都想知道他是從哪裡學來這些事。孩子們天真地睜大眼睛聽他解釋歡樂谷以外的世界：「有些地方的路不會繞圈圈，有些地方的路會一直沿續下去。」這裡隱藏的配樂是精心挑選的布魯貝克（Dave Brubeck）爵士名曲《來個五拍吧！》（Take Five）。這首曲子既前衛又非清教徒式的 5/4 拍節奏，打破了代表這些孩子心中傳統守舊思想和生活藩籬的循環式 4/4 拍。

然而就在他們發現電視節目裡始終一片空白的道具書突然顯現文字時，事情又進展到另一層次。歡樂谷的青少年找到了新的年輕偶像霍登．考菲爾（Holden Caufield），也就是在經典名著《麥田捕手》（The Catcher in the Rye）中發覺性慾和其他許多事物的主人翁時，邁爾斯．戴維斯（Miles Davis）的小喇叭聲響起，伴隨著爵士俱樂部裡在煙霧瀰漫中隱約搖曳的身影。然後，愈來愈多孩子搖身一變，成為一個個完全彩色的個體。

這已經太偏離原來的設定了，所以嚴厲的鎮壓導致書籍遭到焚燒，猥褻的音樂被禁止。但是巴德不予理會，他重新插上點唱機，播放叛逆的搖滾樂聲，唱著：「……瘋狂的感覺，我知道它讓我昏頭轉向。」（crazy feeling, and I know it's got me reeling，編按：出自克里夫．李察〔Cliff Richard〕的搖滾金曲《跳舞吧！》〔Rave On〕）

事到如今有如大壩潰堤，甚至連蓋世太保一樣的市長在爆發超乎尋常的誠實情緒時，也發現自己全身變成了彩色。片尾大結局時，披頭四《穿越宇宙》（Across the Universe）的歌詞：「悲傷的池子，歡愉的波浪盪漾我敞開的心扉，占有並愛撫著我。沒有什麼能改變我的世界，沒有什麼能改變我的世界……」（Pools of sorrow, waves of joy are drifting through my open mind, possessing and caressing me. Nothing's gonna change my world, nothing's gonna change my world…）堅定地帶領我們邁向處境艱難、光榮卻又有點諷刺的六〇年代大變局當中。

9 聲音設計的未來

　　聲音設計要往哪裡發展？要製作出品質最佳、最能支援敘事的音軌，很大程度可能還是取決於製作過程中多快可以開始進行聲音設計。這個重要的決定讓聲音設計師陷入當今電影世界的政經局勢變動當中。其他可以施展聲音設計潛力的領域，像是網路和互動媒體，都正在發展新的規則，為勇於創新的人開創一片探索結構與主題的新天地。

聲音工作的政治語言－我們什麼時候可以開始呢？

　　傳統上，聲音設計師或聲音剪輯監督在拍完電影後才會參與製作，而且通常只會在畫面都剪完後才上場。不幸的是，這個順序使得聲音和影像的剪輯過程缺乏更多互動機會。配樂家可能沒什麼機會跟聲音設計師溝通，而這也會造成一些元素間的落差，導致最後混音時浪費許多精力和創造力。

　　我個人的意見是早一點讓聲音設計師參與進來並提供諮詢，這樣的成本效益對製作人和預算控管來說都相當正面。如果在電影開拍前就先諮詢，聲音設計師能夠在下面兩個階段幫助節省經費和增進創造力：

- 劇本分析——可以在哪邊用聲音取代影像以節省昂貴的拍攝時間？什麼樣的影像能為聲音開創新的可能性，增加影響力？
- 前期規畫——就挑選地點和器材來說，要怎樣善用聲音團隊的優勢，提升音軌製作的品質，避免「混音時再來修」這種事發生？

　　在前製作業階段就聘請聲音顧問並不是標準的製作流程，所以我建議你可以提供免費服務，把自己閱讀劇本後的初步意見回饋給製作公司。如果小小的時間投資可以證明你的價值，你將更有機會以合理的費用簽下合約，參與後續的製作。衡量一下電影的總預算，把它當成你應收取多少服務費用的參考。

　　底限在於，聲音可以為這個產業的表現與成長創造廣大的前景，一如蓋瑞・雷斯同所說：「聲音有時候被忽略了，但我認為它是一座被輕忽的發電廠。考慮進入電影聲音這一行的人若是問我，我現在會極力推薦這項工作，因為從電影的各方面來看，我認為聲音還有極大進步的空間。所以如果你想做些刺激的事，想決定用哪些方法來造就這些事物，我想聲音是你可以投入的領域。」

即使是業界最頂尖的聲音設計師，對於能否及早開始製作，有充分時間完成創意工作還是有一定的困擾。班‧伯特評論說：

「混音最終會變成什麼樣子要視合作者的個性，以及他們的意見而定。身為聲音設計師，我很少有機會對最終成品表示意見。我可以展示不同的選擇，如果能在最後混音前拿到音樂，就可以把音樂放入素材中進行試驗並調整，結果會有很大的不同。我做過的電影中，只有《法櫃奇兵》曾經遇過那麼一次機會，在我預混音效前，工作進度很怪地已經走到錄好音樂的階段，所以我可以調整東西，而他們的編曲也可以做得更好。正常的工作進度不會發生這種事，通常所有東西都會一起到來，在混音時互相衝突，然後就得解決問題，而不是把音軌細修得更好。你必須找導演、聲音剪輯師跟配樂作曲家一起來討論這些事情，最好能做一些試驗。我認為最關鍵的差別在於時程的安排與溝通，聲音設計師應該要盡早跟導演和作曲家討論，並著手試驗。」

喬治‧華特斯補充說：

「電影的視覺和聲音變得愈來愈複雜，這或許是一種正向的創意挑戰，但事實上預算和工作時程不斷在縮減。現在一般的製作公司會砸更多錢在有更大能見度的銀幕元素上，但花在聲音上的預算卻沒有增加。我希望這種情況有所改變，因為到目前為止，我們基本上都得去求人家、去商借、或者偷來各式各樣的東西才有辦法做好工作。這得看我們要不要去說服導演和（或）製作人介入，增加聲音的預算或給我們足夠的時間，在時程內充分雕琢電影應有的細節。以一部大預算的視覺特效動作片來說，製作公司會花三千萬在電影可見的有限區域內製作視覺特效；然而，儘管聲音可以強化整部電影，我們卻只能用很低比例的資源來完成工作。從電影開場到結尾工作人員字幕，聲音無時不刻存在著並且給予充分支援。我們真的很用心在照顧整部電影。」

網路與互動媒體

　　電腦工業及其市場的發展一日千里，以至於這本書裡像這樣的任何評論幾乎都將成為舊聞，甚至一到讀者手中就變成不準確的猜測。理想的狀況是，這些文字會出現在有完整影音搭配的網站或互動教學媒體中，並隨著科技進步而不斷更新。不過現在，先讓我們來看看這種新媒體能為聲音設計師帶來的潛在可能。

　　影音在網路、CD-ROM 和 DVD 上的發展，直到目前（2001 年）為止都一直受限於硬體速度。下載時間要短、解析度要降低、占用的記憶體要少、要有小視窗、片段要能重複循環、基本操作要簡明易懂，都是這個領域要遵守的原

則；但是技術和市場考量很快就打開了這個領域。這種過渡階段會演變，使得傳統與「新」媒體之間的創意或技術界限不復存在。

新媒體在某些方面確實超出電影的預期。舉例來說，因為使用耳機來聽取電腦上分開的聲道，而不是透過電影院喇叭來聆聽，所以能充分發揮雙耳效應（binaural effect）的潛能。其中一個例子是雙耳拍頻，這跟因為頻率相近而造成的拍頻現象類似（請參閱第 4 章〈走音與拍音現象〉），但發生位置是在腦內沒有空氣分子的地方。這種神經的連結會形成節拍，並在此共振節拍的頻率上引發腦波諧振。比方說，兩個分別為 400Hz 及 408Hz 的純音，會產生 8Hz 的脈衝激發 8Hz 的腦波或 α 波狀態。這個狀況不容易在電影院發生，因為空間中的喇叭會將波差的脈衝平均送達兩耳。

電影與新媒體最大的不同在於互動性（interactivity），這方面使用者（我們通常稱他們是「觀眾」，但這角色太被動了）和設計師的體會最為深刻。聲音的播放，除了採取穩定傳輸且經常循環的串流（streaming）模式；也可藉由使用者主動按下控制器（例如用滑鼠點擊按鍵圖示）、啟動單一聲音物件的事件（event）模式來呈現。使用者可以同時探索並決定是否要重複或沿著不同路徑繼續前進下去。互動會帶來意想不到的排列組合和變化的可能，可說是聲音設計師放手實驗的絕佳機會。

好好探索，分享你的發現吧！

附錄
聲音的分類

資料分類的目的是為了在各式各樣可能的組合方式中找到其中的相似之處、對比差異和模式，終極目標是能在設計我們腦海中想像的最佳效果音軌時，改善我們的感知、判斷和創造能力。目前為止，本書已經利用聲音在物理（聲學）、主觀的（心理聲學）、意義的（語音）、情感／美學的（音樂與敘事），以及技術（電影製作過程）等各方面的特徵，來對聲音進行分類。

下面是根據聲音本身的參考來源與功能所做的分類。這當然不是一份完整的清單，但是能進一步激發人們去感知聲音及聲音的潛能，幫助促進視聽媒體間的交流溝通。

自然聲音

水
雨
河流
海洋和湖泊
冰和雪
噴泉
水龍頭
水蒸氣

空氣
風（樹葉、沙、窗戶）
風暴和颶風
打雷和閃電

地表
岩石
樹木
草地
地震
山崩和雪崩
礦坑、洞穴和隧道

火
森林大火
建築物失火
火山
營火
火柴和打火機
煤氣燈

火炬

鳥類鳴叫
母雞
公雞
貓頭鷹
鴨子
鴿子（大）
麻雀
老鷹

動物
狗
貓
馬
牛
羊
狼
獅子和其他
大型貓科動物
熊
猴子
大猩猩和其他猿類
青蛙

昆蟲
蜜蜂
蒼蠅
蚊子
蟋蟀
蟬

魚與海洋生物
鯨魚
海豚
魚

季節
春天
夏天
秋天
冬天

人類聲音

人聲
談話
打電話
低語
哭泣
尖叫
咳嗽
嘀咕
呻吟
唱歌
哼唱
笑聲

身體
呼吸
腳步
手
（拍手、雙手摩擦等等）

吃
喝
排泄
做愛
心跳

衣服
天然纖維
皮革
合成纖維
鞋子
首飾

文化聲音

鄉村環境
北美洲
中美洲和南美洲
歐洲
中東
非洲
中亞
東亞
北極和南極

城市環境
北美洲
中美洲和南美洲
歐洲
中東
非洲

中亞
東亞

沿海環境
船艦
小船
港口
浮標
海灘
海鷗

居家環境
廚房
客廳和壁爐
餐廳
臥室
浴室
門
窗戶和百葉窗
車庫
庭院

職業
電腦程式設計師
實驗室技術員
外科醫生
清潔隊員
屠夫
漁夫
教師
警官
裁縫
木匠
廚師
雕塑家

工廠和辦公處所
麵包店
股市
船塢
鋸木廠
鋼鐵廠
銀行
報社

娛樂
電影
電視
廣播
劇院
運動
街頭藝人

音樂
歌唱
不插電樂器
電子樂器
電子音樂

民謠
管絃樂
樂團
流行音樂
民族音樂

節慶／儀式
遊行
嘉年華
煙火
婚禮
浸禮
葬禮

花園／公園
噴泉
音樂會
鳥
遊戲區

宗教儀式
猶太人
天主教
印度教
回教
佛教徒
西藏人
美洲原住民

陸運
汽車
巴士
卡車
摩托車
腳踏車
滑板
直排輪
火車

其他運輸
飛機
直升機
火箭
船

機械工具
鋸子
鑽孔機
鐵鎚
鑿子
鉋刀
磨砂機

拆除工具
壓縮機
手提鑽

推土機
打椿機

農場機具
割網機
牽引機
打穀機
聯合收穫機

辦公室機器
空調裝置
計算機
電話
電腦
咖啡機

廚房用具
烤麵包機
果汁機
垃圾處理機
洗碗機
冰箱
開罐器
砧板
乳酪刨絲器

戰爭機器
槍枝
火箭發射器
炸彈
坦克車
戰鬥機
潛水艇

鐘
教堂
時鐘
運動
動物

喇叭／哨子
運動
腳踏車
汽車
交通警察
船
火車
工廠

警告信號
宵禁
空襲
鬧鐘
緊急車輛
污染外洩

技術層面
無響室
生理的
（只有心跳聲、呼吸聲）
電影複製系統（光學
的、電子基礎噪音）

主觀
環境音
鄉間
夜間
遠方動物叫聲
隔離的聲音
（例如：時鐘滴答聲）

致謝

本書是各個學科領域大師們畢生鑽研種下的結果。我有幸能將他們的學問和創意應用在電影聲音的領域。對我傾囊相授的都是業界最勇於創新而且多產的聲音設計大師，其中包括蓋瑞‧雷斯同（Gary Rydstrom）、丹‧戴維斯（Dane Davis）、喬治‧華特斯（George Watters II）、班‧伯特（Ben Burtt）、以及法蘭克‧塞拉斐內（Frank Serafine）。

沃特‧莫屈（Walter Murch）與他的教學、著述，和開創性的電影作品，是我長久以來的靈感泉源。巴西傳奇音樂大師赫爾米托‧帕斯科（Hermeto Pascoal）告訴我如何以嬰兒玩具、游泳池和教宗的聲音來創作交響曲，如何出其不意地將這些聲音與他的民謠、古典、爵士傳統交互混合。

約翰‧凱吉（John Cage）毋庸置疑是先鋒派作曲家當中的佼佼者，他啟發了一整個世代。聲音療法、音樂治療，與研究聲音對人體健康影響的先驅者，包括：米契‧蓋諾博士（Dr. Mitchell Gaynor）、唐‧坎貝爾（Don Campbell）、弗雷德‧湯馬提斯博士（Dr. Alfred A. Tomatis）、羅伯特‧儒爾登（Robert Jourdain）、彼得‧奧斯華博士（Dr. Peter Ostwald）與約阿希姆－恩斯特‧貝蘭特（Joachim-Ernst Berendt），均向我們展現了利用聲音激發人體潛能的各種方法與面貌。

多虧米歇爾‧希翁（Michel Chion）與克勞蒂亞‧郭柏曼（Claudia Gorbman）兩人下足功夫，彙整編纂了電影使用的聲音與音樂，我們才擁有共通的理論語言，可以在這個視聽形式底下進行分享、從事研究並創作。

要感謝在寫作過程中直接給我鼓勵和回饋的人們，包括安娜‧佩尼多（Anna Penido）、史蒂夫‧卡佩里尼（Steve Capellini）、馬塞洛‧塔蘭托（Marcelo Taranto）、理查‧奧利斯（Richard Ollis）、米琪‧科斯汀（Midge Costin）、雷夫‧索南夏恩（Ralph Sonnenschein）。最後，感謝麥可‧維斯（Michael Wiese）與肯‧李（Ken Lee），在我構思這本書的初期就認可這件工作的重要性。

參考書目（依照主題類別排列）

電影聲音、音樂、剪輯

Audio Design: Sound Recording Techniques for Film and Video
Tony Zaza, Prentice-Hall, 1991, 408 pages

Audio-Vision: Sound on Screen
Michel Chion, Columbia University, 1994, 239 pages

In the Blink of an Eye: A Perspective on Film Editing
Walter Murch, Silman-James Press, 1995, 114 pages

Sound for Film and Television
Tomlinson Holman and Gerald Millerson, Butterworth-Heinemann, 1997, 368 pages

Sound for Picture: An Inside Look at Audio Production for Film and Television
Mix Pro Audio Series, Hal Leonard Publishing, 1993, 133 pages

Sound-on-Film: Interviews with Creators of Film Sound
Vincent LoBrutto, Praeger Publishers, 1994, 299 pages

Unheard Melodies: Narrative Film Music
Claudia Gorbman, Indiana University Press, 1987, 189 pages

非電影聲音

The Conscious Ear: My Life of Transformation through Listening
Alfred A. Tomatis, MD, Talman Company, 1992, 306 pages

A Course in Phonetics
Peter Ladefoged, Harcourt Brace Jovanovich, 1982, 300 pages

Ear Cleaning: Notes for an Experimental Music Course
R. Murray Schafer, BMI Canada Limited, 1967, 46 pages

An Introduction to the Psychology of Hearing
Brian C. J. Moore, Academic Press, 1997, 373 pages

The Mystery of the Seven Vowels: In Theory and Practice
Joscelyn Godwin, Phanes Press, 1991, 107 pages

The New Soundscape: A Handbook for the Modern Music Teacher
R. Murray Schafer, BMI Canada Limited, 1969, 71 pages

Sacred Sounds: Transformation through Music and Words
Ted Andrews, Llewellyn Publications, 1992, 232 pages

Soundmaking: The Acoustic Communication of Emotion
Peter F. Ostwald, MD, Charles C. Thomas Publisher, 1963, 185 pages

The Soundscape: Our Sonic Environment and the Tuning of the World
R. Murray Schafer, Inner Traditions Intl. Ltd., 1993, 301 pages

Sound Synthesis and Sampling
Martin Russ, Focal Press, 1996, 400 pages

Subliminal Communication: Emperor's Clothes of Panacea
Eldon Taylor, Just Another Reality, 1990, 131 pages

3-D Sound for Virtual Reality
Durand Begault, AP Professional, 1994, 293 pages

音樂

The Mozart Effect: Tapping the Power of Music to Heal the Body, Strengthen the Mind, and Unlock the Creative Spirit
Don Campbell, Avon Books, 1997, 332 pages

Music and the Mind
Anthony Storr, Ballantine Books, 1992, 212 pages

Music, Sound and Sensation: A Modern Exposition
Fritz Winckel, Dover Publications, 1967, 189 pages

Music, the Brain, and Ecstasy: How Music Captures Our Imagination
Robert Jourdain, Avon Books, 1997, 377 pages

Sound Medicine: Healing with Music, Voice, and Song
Leah Maggie Garfield, Ten Speed Press, 1987, 192 pages

Sounding the Inner Landscape: Music As Medicine
Kay Gardner, Elemente Books, 1997, 272 pages

The Sounds of Healing: A Physician Reveals the Therapeutic Power of Sound, Voice and Music
Mitchell L. Gaynor, Broadway Books, 1999, 288 pages

The Tao of Music: Sound Psychology
John M. Ortiz, PhD, Samuel Weiser, 1997, 390 pages

The World Is Sound: Nada Brahma Music and the Landscape of Consciousness
Joachim-Ernst Berendt, Inner Traditions Intl. Ltd., 1991, 258 pages

創意與創作

The Act of Creation: A Study of the Conscious and Unconscious in Science and Art
Arthur Koestler, Dell Publishing, 1967, 751 pages

The Artist's Way: A Spiritual Path to Higher Creativity
Julia Cameron, Jeremy P. Tarcher, 1992, 222 pages

Educating Psyche: Emotion, Imagination and the Unconscious in Learning
Bernie Neville, HarperCollins, 1989, 302 pages

Free Play: The Power of Improvisation in Life and the Arts
Stephen Nachmanovitch, Jeremy P. Tarcher, 1990, 208 pages

Go See the Movie in Your Head: Imagery — The Key to Awareness
Joseph E. Shorr, Ross-Erikson Publishers, 1983, 233 pages

The Man Who Tasted Shapes
Richard E. Cytowic, MD, A Bradford Book/Putnam, 1993, 234 pages

Personal Mythology: The Psychology of Your Evolving Self
David Feinstein and Stanley Krippner, Jeremy P. Tarcher, 1988, 268 pages

The Possible Human: A Course in Enhancing Your Physical, Mental and Creative Abilities
Jean Houston, Jeremy P. Tarcher, 1997, 256 pages

敘事與劇本結構

The Art of Dramatic Writing
Lajos Egri, Simon & Schuster, 1977, 305 pages

Hamlet on the Holodeck: The Future of Narrative in Cyberspace
Janet Horowitz Murray, Free Press, 1997, 304 pages

Hero with a Thousand Faces
Joseph Campbell, Princeton University Press, 1972, 464 pages

Screenplay: The Foundations of Screenwriting
Syd Field, Dell, 1982, 272 pages

Screenwriting: The Art, Craft, and Business of Film and Television
Richard Walter, New American Library Trade, 1992, 240 pages

Story: Substance, Structure, Style, and the Principles of Screenwriting
Robert McKee, HarperCollins, 1997, 480 pages

The Writer's Journey: Mythic Structure for Storytellers and Screenwriters
Christopher Vogler, Michael Wiese Productions, 1992, 289 pages

其他主題

Freedom Chants from the Roof of the World, The Gyuto Monks
Rykodisc/Mickey Hart, Audio CD, 1989

Music for the Movies
Bernard Herrmann (Primary Contributor), Dir. Joshua Waletzky, VHS Tape, 1992

電影列表（依照中文片名筆畫排列）

中英詞彙對照表

中文	英文
2～3畫	
人聲	voice
人聲個性	voice personality
八度音	octave
十二平均律	twelve-tone equal-tempered
上下文	context
上低音	baritone
千面英雄	Hero with a Thousand Faces
口吃	stuttering
大樂隊	big band
大調音程	major interval
子音	consonant
子群	sub-group
小節	bar
小調調式	minor-modal
4畫	
不協和音	dissonance
中音	alto
丹・戴維斯	Dane Davis
互動性	interactivity
互動媒體	interactive media
五聲音階	pentatonic scale
內耳	inner ear
內景	INT.（interior）
冗贅	redundancy
分貝	decibel
分裂	fission
切分音	syncopation
切斯莉亞・霍爾	Cecelia Hall
反諷	irony
反轉聲音頻譜	inverse sound spectrum
天體音樂	Music of the Spheres
心理聲學	psychoacoustics
文本式話語	textual speech
方向性	directionality
比例	ratio
毛片	dailies
片語	phase
5畫	
世界音樂	world music
主要情緒	primary emotion
主題	theme
主體	figure
主觀時間	subjective time
出神狀態	trance state
半音	semitone
去唯聲	de-acousmatizing
外國慣用語	foreign idiom
外國語	foreign language
外景	EXT.（exterior）
失真	distortion
弗里德里希・馬普格	Friederich Marpurg
正弦波	sine wave
正拍	down beat
母音	vowel
母題	motif
民謠	folk music
白噪音	white noise
6畫	
交叉淡化	crossfade
交片格式	system of delivery
仿說	echolalia
光學聲軌	optical soundtrack
全向性	omnidirectional
共振峰	formant
合成器	synthesizer
同步法	synchronization
同步點	point of synchronization
同質原理	iso principle
向前遮蔽	forward masking
向後遮蔽	backward masking
回聲	echo
回聲室	echo chamber
因果聆聽	causal listening
多重音	multiphonic
多重意義	multiple meanings
多語	multilingualism
字詞	word
字彙	vocabulary
字義性的聲音	literal sound
收音人員	boom operator
次中音	tenor
次序表	cue sheet
次要情緒	secondary emotion
次音速	subsonic

中文	英文
次聲波	infrasonic
米歇爾・希翁	Michel Chion
耳道	ear canal
耳廓	pinna
耳鳴	Tinnitus
耳蝸	cochlea
耳機	headphone
自動化寫入功能	automation
自動對白替換／配音	automated dialogue replacement，ADR
7畫	
串流	streaming
低音	bass
低傳真	low-fi
作曲家	composer
作者電影	auteur film
克里斯・佛格勒	Chris Vogler
克拉尼圖形	Chladni form
克勞蒂亞・郭柏曼	Claudia Gorbman
即興	ad lib
完全音階	perfect scale
完整性	completeness
希臘吟唱歌隊	Greek chorus
序列音樂	serial music
杜比	Dolby
沃特・莫屈	Walter Murch
良好連續性	good continuation
角色	character
角色弧線	character's arc
走調	out of tune
身體性	physicality
8畫	
事件模式	event
具體化聲音	concrete sound
具體音樂	musique concrete
協和音	consonant
取樣	sampling
取樣機	sampler
命題－反面論述－合論	thesis-antithesis-synthesis
咆勃爵士	bebop
和聲	harmony
和聲結構	harmonic structure
咒語	mantras
固有音	Eigentone
彼得・奧斯華	Peter Ostwald
彼得・賴福吉	Peter Ladefoged

中文	英文
拉約什・埃格里	Lajos Egri
拉格音樂	ragas
拍頻	beat frequency
明喻	simile
法蘭克・塞拉斐內	Frank Serafine
泛音	overtone
泛音詠唱	overtone singing
波形修整器	waveform modifier
波封	envelope
物件	object
直切	straight cut
空間尺度	spatial dimension
空間音	room tone
非口語訊息	nonverbal message
非字義聲音	non-literal sound
非移情音樂	anempathetic music
非劇情的	non-diegetic
9畫	
俚語	slang
信號聲音	signal
前景	foreground
前期規劃	pre-production planning
奏鳴曲式	sonata form
客觀時間	objective time
室內樂	chamber music
封閉性	closure
持續低頻的蜂鳴聲／嗡嗡聲	drone
指稱聆聽	referential listening
故事弧線	arc
故事體	diegesis
段落	sequence
相似性	similarity
相位偏移	phase shifting
相近性	proximity
科幻片	sci-fi（science fiction）
紀錄片	documentary
約翰・凱吉	John Cage
背景	ground
背景設定	setting
英雄旅程	Hero's Journey
重低音	subwoofer
限幅器	limiter
音叉	tuning fork
音色	timbre；tone
音形	shape
音型	figure

中文	英文
音軌上	on track
音軌外	off track
音效	sound effect
音效庫	sound libraries
音素	phoneme
音域	register
音程	interval
音量	volume
音階	musical scale
音節	syllable
音樂引導想像	guided imagery and music，GIM
音樂性	musicality
音樂性聲音	musical sounds
音樂音效軌 / 國際聲軌	M&E（music and effects）
音樂編碼	musical coding
音調	pitch
10 畫	
原型聲音	archetypal sound
席德・菲爾德	Syd Field
悖論	paradox
振盪器	oscillator
旁白	voiceover narration
時代劇	period piece
時域遮蔽	temporal masking
時間分辨率	temporal resolution
時間加成	temporal summation
時間延遲	temporal delay
時間整合率	temporal integration
格式塔原理	Gestalt principle
消除	elimination
特寫	close-up
班・伯特	Ben Burtt
疲乏	fatigue
純音樂	pure music
脈絡	context
脈衝閾值	pulsation threshold
衰減	decay
訊噪比	signal-to-noise ratio
起始瞬時失真	onset transient distortions
起音	attack
迴旋曲式	rondo
迷你光碟	MD（mini disc）
配音	dubbing
配樂	incidental music
馬克・曼基尼	Mark Mangini
高音	soprano

中文	英文
高峰經驗	peak experience
高傳真	hi-fi
11 畫	
假同步點	false sync point
副情節	subplots
動作	action
動畫	animation
唯聲	acousmatic
基音 / 根音	fundamental tone
基調聲音	keynote sound
基頻	fundamental frequency
強制結合	forced marriage
情感包袱	emotional envelope
情感符徵	emotional signifier
情節	plot
情節點	plot point
情緒實相	emotional truth
掛留音	suspension
接近音	approximant
敏銳度	acuity
敘事分析	narrative analysis
敘事提示	narrative cueing
敘事統一	narrative unity
旋律	melody
旋律輪廓	melodic contour
晝夜節律	circadian rhythm
曼陀羅音樂	mantra
淡入	fade in
淡入或淡出	fade
淡出	fade out
混沌理論	chaos theory
混音	mix
清晰度	intelligibility
現場錄音師	location sound recordist
異步性	asynchrony
12 畫	
視覺地圖	visual map
移動性；樂章	movement
移情	empathetic
移調	pitch shift
移頻器	frequency shifter
符碼系統	code system
符碼轉換	code switching
組織	organization
習慣化	habituation
聆聽	listening
聆聽模式	listening mode
聆聽觀點	point of audition

中文	英文
逗馬宣言	Dogma 95
連續性	continuity
都卜勒效應	Doppler effect
陰性形式	feminine form
麥克風	microphone
喬治・華特斯	George Watters
喬瑟夫・坎伯	Joseph Campbell
單收音	wild track
單耳拍音	monaural beats
場景描述	scene discription
場景擴展度	degree of expansiveness
寓言	allegory
循環配音	looping
提高－持平－虛弱－強健	sharp-flat-hollow-robust
景深	depth of field
景像性音樂	spectacle music
殘響	reverb
無聲	silence
無響室	anechoic chamber
畫內	on screen
畫內音	on screen sound
畫外	off screen
畫外音	off screen sound
發行商	distributor
發散式語音	emanation speech
發聲腔道	vocal cavity
等化處理	equalize
舒曼共振	Schumann resonance
虛擬實境	virtual reality，VR
超日生物節律	ultradian biorhythm
超音波	ultrasonic
進行	progression
13 畫	
催眠後暗示	post-hypnotic suggestion
塔拉音樂	tala
塞音	stop
感官類型	sensory modality
感知的分類	perceptual categorization
搖擺樂	swing
溶接	dissolve
節拍	meter
節奏	rhythm
節律	prosody
葛利果聖歌	Gregorian chant
裝飾音	ornamentation
解決	resolution
誇飾	hyperbole

中文	英文
跳開	cut away
過度補償心理	overcompensation
過場	transition
隔音牆	acoustic wall
電磁頻譜	electromagnetic spectrum
電影字幕	title
電影語彙	film lexicon
電影 / 音樂類型	genre
預混	pre-mix
預期	anticipation
預算	budget
鼓膜	eardrum
鼓點	drumbeat
嘈雜的	noisy
對比	contrast
對白剪輯師	dialogue editor
對位法	counterpoint
對話	dialogue
槍型麥克風	shotgun microphone
歌劇	opera
福音	gospel
14 畫	
慣用語	idiom
管弦樂編曲	orchestration
蒙太奇	montage
蓋瑞・雷斯同	Gary Rydstrom
製片人	producer
製作設計 / 美術設計	production design
認同性音樂	identification music
語言學	linguistics
語音反轉	reversal of speech
語音重現	speech reproduction
語音辨識	speech recognition
語意保留	retention of meaning
語義	semantic meaning
語義學	semantic
說方言	glossolalia
赫茲	Hz（hertz）
領夾式麥克風	lavalier
鼻音	nasal
鼻竇	sinuse
劇本	script
劇本分析	script analysis
劇情的	diegetic
劇情音效	diegetic sound effect
劇場式話語	theatrical speech
嘲諷電影	spoof film

中文	英文
導引式圖像	guided imagery
影音的結合	audiovisual combination
摩擦音	fricative
樂句	musical phrase
樂章	movement
標題音樂	programmatic music
模式	pattern
潛台詞	subtext
潛音	undertone
衝突	conflict
調性中心	tonal center
質感	texture
適應	adaptation
遮蔽效應	masking
15 ～ 16 畫	
鬧劇	slapstick
齒擦音	sibilant
噪音	noise
積分時間	integration time
融合	fusion
親密性	intimacy
諧波	harmonics
諧波序列 / 泛音列	harmonic series
諧振效果	entrainment effect
諷刺喜劇	satire
辨識度	recognition
錄音棚	sound stage
錄像	video
頻域遮蔽	frequency masking
頻率	frequency
頻譜	frequency spectrum
頻譜圖	spectral graph
17 畫	
優先效應	precedence
戲劇發展	dramatic evolution
擬人	vivification
擬音	foley
擬音師	Foley artist
擬聲	onomatopoeic
擬聲詞	onomatopoeia
環境音	ambience
環境音樂	ambient music
總混音	final mix
聯覺	synesthesia
聲音包覆	sonorous envelope
聲音印記	soundmark
聲音地圖	sound map

中文	英文
聲音漫步	soundwalk
聲音具象化 / 音流學 / 聲動學	cymatics
聲音弧線	sound arc
聲音剪輯師	sound editor
聲音符號	acoustic symbol
聲帶	vocal cord
聲景	soundscape
聲詞	vocable
聲道	vocal tract
聲影	sound shadow
聲調行進	tonal progression
臨場化	worldizing
隱喻	metaphor
18 畫以上	
擴增	proliferation
簡化聆聽	reduced listening
薩滿擊鼓	shamanic drumming
轉化需求	transformation need
雙耳效應	binaural effect
雙耳拍頻	binaural beats
雙關性	ambiguity
羅伯特・儒爾登	Robert Jourdain
鏡次	take
關鍵笑點	punchline
關鍵頻帶	critical band
響度	loudness
聽力損失	hearing loss
聽小骨	ossicles
聽見	hearing
聽覺反射	aural reflex
聽覺層級	auditory hierarchy
聽覺閾值	audible level
變調	modulation
罐頭音樂	Muzak
靈敏度	sensibility
觀點	perspective
觀點鏡頭	POV shot
讚美歌	hymn

國家圖書館出版品預行編目資料

影視聲音設計：奧斯卡金獎電影扣人心弦的聲音打造計畫與方法／大衛.索南夏因（David Sonnenschein）著；林筱筑,潘致蕙譯. --
初版. -- 臺北市：易博士文化, 城邦文化出版：家庭傳媒城邦分公司發行, 2020.06
　　面；　　公分
譯自：Sound design : the expressive power of music, voice, and sound effects in cinema
ISBN 978-986-480-116-9（平裝）

1.電影 2.音效
987.44
109004671

影視聲音設計：奧斯卡金獎電影扣人心弦的聲音打造計畫與方法

原 著 書 名／ Sound Design: The Expressive Power of Music, Voice, and Sound Effects in Cinema
作　　　者／ 大衛・索南夏因（David Sonnenschein）
譯　　　者／ 林筱筑、潘致蕙
責 任 編 輯／ 邱靖容
監　　　製／ 蕭麗媛

業 務 經 理／ 羅越華
總　編　輯／ 蕭麗媛
視 覺 總 監／ 陳栩椿
發 行 人／ 何飛鵬
出　　　版／ 易博士文化
　　　　　　城邦文化事業股份有限公司
　　　　　　台北市中山區民生東路二段 141 號 8 樓
　　　　　　電話：(02) 2500-7008　　傳真：(02) 2502-7676
　　　　　　E-mail：ct_easybooks@hmg.com.tw
發　　　行／ 英屬蓋曼群島商家庭傳媒股份有限公司城邦分公司
　　　　　　台北市中山區民生東路二段 141 號 11 樓
　　　　　　書虫客服服務專線：(02) 2500-7718、2500-7719
　　　　　　服務時間：週一至週五上午 09:30-12:00；下午 13:30-17:00
　　　　　　24 小時傳真服務：(02) 2500-1990、2500-1991
　　　　　　讀者服務信箱：service@readingclub.com.tw
　　　　　　劃撥帳號：19863813
　　　　　　戶名：書虫股份有限公司
香港發行所／ 城邦（香港）出版集團有限公司
　　　　　　香港灣仔駱克道 193 號東超商業中心 1 樓
　　　　　　電話：(852) 2508-6231　　傳真：(852) 2578-9337
　　　　　　E-mail：hkcite@biznetvigator.com
馬新發行所／ 城邦 (馬新) 出版集團【 Cite (M) Sdn. Bhd. 】
　　　　　　41, Jalan Radin Anum, Bandar Baru Sri Petaling,
　　　　　　57000 Kuala Lumpur, Malaysia.
　　　　　　電話：(603) 90578822　　傳真：(603) 90576622
　　　　　　E-mail：cite@cite.com.my
美編・封面／ 林雯瑛
製 版 印 刷／ 卡樂彩色製版股份有限公司
插 圖 來 源／ Photo by Yukari Harada, Will Shirley and Kayvan Mazhar on Unsplash

SOUND DESIGN:
THE EXPRESSIVE POWER OF MUSIC, VOICE, AND SOUND EFFECTS IN CINEMA by DAVID SONNENSCHEIN
Copyright: © 2001 BY DAVID SONNENSCHEIN
This edition arranged with MICHAEL WIESE PRODUCTIONS
through BIG APPLE AGENCY, INC., LABUAN, MALAYSIA.
Traditional Chinese edition copyright: 2020 Easybooks Publications, a division of Cité Publishing Ltd.
All rights reserved.

2020年7月2日 初版1刷
978-986-480-116-9
定價 1200元　　HK$400

城邦讀書花園
www.cite.com.tw